设计类研究生设计理论参考丛书

设计经济学
Design Economics

江滨 荆懿 金潞 编著

中国建筑工业出版社

图书在版编目（CIP）数据

设计经济学/江滨，荆懿，金潞编著.—北京：中国建筑工业出版社，2015.12

（设计类研究生设计理论参考丛书）

ISBN 978-7-112-18816-1

Ⅰ.①设… Ⅱ.①江…②荆…③金… Ⅲ.①设计－经济学 Ⅳ.①J0-05

中国版本图书馆CIP数据核字（2015）第285082号

责任编辑：李东禧 吴 佳
责任校对：刘 钰 姜小莲

设计类研究生设计理论参考丛书
设计经济学
江滨 荆懿 金潞 编著

*

中国建筑工业出版社出版、发行（北京西郊百万庄）
各地新华书店、建筑书店经销
北京嘉泰利德公司制版
北京中科印刷有限公司印刷

*

开本：787×1092毫米 1/16 印张：17 插页：4 字数：357千字
2016年1月第一版 2016年1月第一次印刷
定价：**58.00**元
ISBN 978-7-112-18816-1
（27955）

版权所有 翻印必究
如有印装质量问题，可寄本社退换
（邮政编码 100037）

设计类研究生设计理论参考丛书编委会

编委会主任：

鲁晓波（清华大学美术学院院长、教授、博士研究生导师，中国美术家协会工业设计艺术委员会副主任）

编委会副主任：

陈汗青（武汉理工大学艺术与设计学院教授、博士研究生导师，中国美术家协会工业设计艺术委员会委员，教育部艺术硕士学位教育委员会委员）

总主编：

江　滨（中国美术学院建筑学院博士，上海师范大学美术学院环境艺术设计专业负责人，学科带头人，教授，硕士研究生导师）

编委会委员：(排名不分先后)

王国梁（中国美术学院建筑学院教授、博士研究生导师）
田　青（清华大学美术学院教授、博士研究生导师）
林乐成（清华大学美术学院教授、工艺美术系主任，博士研究生导师，中国工艺美术学会常务理事，中国美术家协会服装设计艺术委员会委员）
赵　农（西安美术学院美术史论系教授、系主任、博士研究生导师、图书馆馆长，中国美术家协会理论委员会委员，中国工艺美术学会理论委员会常务委员）
杨先艺（武汉理工大学艺术与设计学院设计学系主任、博士、教授、博士研究生导师，中国工艺美术学会理论委员会常务委员）

序　言

美国洛杉矶艺术中心设计学院终身教授　王受之

中国的现代设计教育应该是从20世纪70年代末就开始了，到20世纪80年代初期，出现了比较有声有色的局面。我自己是1982年开始投身设计史论工作的，应该说是刚刚赶上需要史论研究的好机会，在需要的时候做了需要的工作，算是国内比较早把西方现代设计史理清楚的人之一。我当时的工作，仅仅是两方面：第一是大声疾呼设计对国民经济发展的重要作用，美术学院里的工艺美术教育体制应该朝符合经济发展的设计教育转化；第二是用比较通俗的方法（包括在全国各个院校讲学和出版史论著作两方面），给国内设计界讲清楚现代设计是怎么一回事。因此我一直认为，自己其实并没有真正达到"史论研究"的层面，仅仅是做了史论普及的工作。

特别是在20世纪90年代末期以来，在制造业迅速发展后对设计人才需求大增的就业市场驱动下，高等艺术设计教育迅速扩张。在进入21世纪后的今天，中国已经成为全球规模最大的高等艺术设计教育大国。据初步统计：中国目前设有设计专业（包括艺术设计、工业设计、建筑设计、服装设计等）的高校（包括高职高专）超过1000所，保守一点估计每年招生人数已达数十万人，设计类专业已经成为中国高校发展最热门的专业之一。单从数字上看，中国设计教育在近十多年来的发展真够迅猛的。在中国的高等教育体系中，目前几乎所有的高校（无论是综合性大学、理工大学、农林大学、师范大学，甚至包括地质与财经大学）都纷纷开设了艺术设计专业，艺术设计一时突然成为国内的最热门专业之一。但是，与西方发达国家同类学院不同的是，中国的设计教育是在社会经济高速发展与转型的历史背景下发展起来的，面临的问题与困难非常具有中国特色。无论是生源、师资，还是教学设施或教学体系，中国的设计教育至今还是处于发展的初级阶段，远未真正成型与成熟。正如有的国外学者批评的那样："刚出校门就已无法适应全球化经济浪潮对现代设计人员的要求，更遑论去担当设计教学之重任。"可见问题的严重性。

还有一些令人担忧的问题，教育质量亟待提高，许多研究生和本科生一样愿意做设计项目赚钱，而不愿意做设计历史和理论研究。一些设计院校居然没有设置必要的现代艺术史、现代设计史课程，甚至不开设设计理论课程，有些省份就基本没有现代设计史论方面合格的老师。现代设计体系进入中国

刚刚30年，这之前，设计仅仅基于工艺美术理论。到目前为止只有少数院校刚刚建立了现代概念的设计史论系。另外，设计行业浮躁，导致极少有人愿意从事设计史论研究，致使目前还没有系统的针对设计类研究生的设计史论丛书。

现代设计理论是在研究设计竞争规律和资源分布环境的设计活动中发展起来的，方便信息传递和分布资源继承利用以提高竞争力是研究的核心。设计理论的研究不是设计方法的研究，也不是设计方法的汇总研究，而是统帅整个设计过程基本规律的研究。另外，设计是一个由诸多要素构成的复杂过程，不能仅仅从某一个片段或方面去研究，因此设计理论体系要求系统性、完整性。

先后毕业于清华大学美术学院和中国美术学院建筑学院的江滨博士是我的学生，曾跟随我系统学习设计史论和研究方法，现任国家211重点大学华南师范大学教授、硕士研究生导师，环境艺术设计系主任。最近他跟我联系商讨，由他担任主编，组织国内主要设计院校设计教育专家编写，并由中国建筑工业出版社出版的一套设计丛书：《设计类研究生设计理论参考丛书》。当时我在美国，看了他提供的资料，我首先表示支持并给予指导。

研究生终极教学方向是跟着导师研究项目走的，没有规定的"制式教材"，但是，研究生一、二年级的研究基础课教学是有参考教材的，而且必须提供大量的专业研究必读书目和专业研究参考书目给学生。这正是《设计类研究生设计理论参考丛书》策划推出的现实基础。另外，我们在策划设计本套丛书时，就考虑到它的研究型和普适性或资料性，也就是说，既要有研究深度，又要起码适合本专业的所有研究生阅读，比如《中国当代室内设计史》就适合所有环境艺术设计专业的研究生使用；《设计经济学》是属于最新研究成果，目前，还没有这方面的专著，但是它适合所有设计类专业的研究生使用；有些属于资料性工具书，比如《中外设计文献导读》，适合所有设计类研究生使用。

设计丛书在过去30多年中，曾经有多次的尝试，但是都不尽理想，也尚没有针对研究生的设计理论丛书。江滨这一次给我提供了一整套设计理论

丛书的计划，并表示会在以后修订时不断补充、丰富其内容和种类。对于作者们的这个努力和尝试，我认为很有创意。国内设计教育存在很多问题，但是总要有人一点一滴地去做工作以图改善，这对国家的设计教育工作起到一个正面的促进。

我有幸参与了我国早期的现代设计教育改革，数数都快 30 年了。对国内的设计教育，我始终是有感情的，也有一种责任和义务。这套丛书里面，有几个作者是我曾经教授过的学生，看到他们不断进步并对社会有所担当，深感欣慰，并有责任和义务继续对他们鼎力支持，也祝愿他们成功。真心希望我们的设计教育能够真正的进步，走上正轨。为国家的经济发展、文化发展服务。

目 录

序 言 ·· iv

第1章　设计经济学导论 ·· 001
 1.1　现代设计的产生和发展 ·· 001
 1.2　设计经济学的理论基础 ·· 005
 1.3　设计经济学研究对象和任务 ·· 008
 1.4　设计经济学的主要特征 ·· 009

第2章　设计产品的商品属性 ··· 012
 2.1　设计产品的种类与特征 ·· 012
 2.1.1　物质设计 ··· 013
 2.1.2　非物质设计 ··· 017
 2.2　设计产品的商品属性 ··· 022
 2.3　设计产品的价值形态与影响因素 ··· 025
 2.3.1　价值的概念 ··· 025
 2.3.2　评价设计产品价值的影响因素 ······································· 026
 2.4　设计产品价值的实现 ··· 029

第3章　设计产品的消费 ·· 032
 3.1　消费者行为理论 ··· 032
 3.1.1　消费偏好理论与效用论 ··· 032
 3.1.2　效用和效用函数 ·· 032
 3.1.3　消费者行为的特点 ··· 034
 3.2　设计与生产和消费的关系 ··· 037
 3.2.1　设计与生产 ··· 037
 3.2.2　设计与消费 ··· 037

3.3 设计产品的消费及其特点 ·· 041
3.3.1 设计产品的消费特点 ··· 041
3.3.2 影响设计产品消费水平的因素 ·· 042
3.3.3 设计产品消费的边际效用递减规律 ···································· 045
3.4 设计产品的效益 ·· 047

第4章 设计成本和收益 ·· 049
4.1 关于成本收益的经济学解释 ··· 049
4.1.1 生产要素和成本 ·· 049
4.1.2 成本类型 ·· 049
4.2 设计成本分析 ··· 051
4.2.1 产品造型设计与经济学 ·· 052
4.2.2 产品色彩设计与经济学 ·· 054
4.2.3 产品材料设计与经济学 ·· 056
4.2.4 产品功能设计与经济学 ·· 058
4.2.5 产品使用方式与经济学 ·· 059
4.3 设计收益分析 ··· 062
4.3.1 收益 ··· 062
4.3.2 利润 ··· 062
4.3.3 利润最大化原则 ·· 066
4.4 设计产品的定价策略 ·· 067
4.4.1 影响定价的主要因素 ··· 068
4.4.2 定价策略 ··· 069

第5章 设计技术进步与经济增长 ··· 073
5.1 设计与技术 ·· 073
5.1.1 设计与科学技术 ·· 073
5.1.2 技术进步的效益 ·· 081
5.1.3 技术与经济的关系 ··· 084
5.1.4 设计与人机工程学 ··· 085
5.2 设计与经济增长 ··· 091
5.2.1 经济增长的决定因素 ·· 094
5.2.2 经济增长和经济发展 ·· 099
5.2.3 技术创新与经济周期 ·· 101

第6章 设计市场 ………………………………………………… 103

6.1 市场的含义 …………………………………………… 103
6.1.1 市场构成要素和市场活动当事人 ………………… 104
6.1.2 市场机制 ……………………………………… 108

6.2 设计市场的概念及特点 …………………………………… 110
6.2.1 产品的设计者和生产者直接进行交易活动 ………… 110
6.2.2 招投标是市场交易的基本方式 ………………… 110
6.2.3 设计者和消费者均有风险 ……………………… 118
6.2.4 市场竞争激烈 ………………………………… 119
6.2.5 区域性特点显著 ……………………………… 119
6.2.6 地域发展不均衡 ……………………………… 121

6.3 设计市场的需求和供给 …………………………………… 122
6.3.1 设计市场的需求 ……………………………… 122
6.3.2 设计市场的供给 ……………………………… 123

6.4 设计市场影响因素 ………………………………………… 124
6.4.1 劳动者的素质 ………………………………… 124
6.4.2 硬软件市场的发展状态 ………………………… 126
6.4.3 宏观经济状态 ………………………………… 126
6.4.4 政府产业政策 ………………………………… 127

6.5 市场失灵 ……………………………………………… 129
6.5.1 完全竞争的基本含义 …………………………… 129
6.5.2 理性人假设 …………………………………… 130
6.5.3 市场失灵的表现 ……………………………… 135

第7章 设计知识产权保护 …………………………………… 142

7.1 设计的著作权保护 ………………………………………… 142
7.1.1 设计著作权的保护客体 ………………………… 144
7.1.2 设计作品受《著作权法》保护的条件 …………… 147
7.1.3 设计作品受《著作权法》保护的权利限制 ………… 149
7.1.4 设计作品著作权侵权判定 ……………………… 150
7.1.5 设计作品著作权的侵权救济方式 ………………… 151
7.1.6 典型案例分析 ………………………………… 153

7.2 设计的专利权保护 ………………………………………… 154
7.2.1 设计专利权的保护客体 ………………………… 155

 7.2.2 设计专利权的授予条件……………………………………………… 156

 7.2.3 侵犯外观设计专利权的行为…………………………………………… 157

 7.2.4 侵权行为的判定………………………………………………………… 159

 7.2.5 专利侵权行为的民事救济方式………………………………………… 161

 7.2.6 典型案例分析…………………………………………………………… 163

 7.3 设计的商业标识保护………………………………………………………… 165

 7.3.1 设计商业标识保护客体………………………………………………… 165

 7.3.2 设计受《商标法》保护条件…………………………………………… 166

 7.3.3 侵权行为的判定………………………………………………………… 167

 7.3.4 商标设计侵权的民事救济方式………………………………………… 169

 7.3.5 典型案例分析…………………………………………………………… 172

第8章 设计产品的营销与管理……………………………………………………… 174

 8.1 市场营销策略概述…………………………………………………………… 174

 8.1.1 产品策略………………………………………………………………… 174

 8.1.2 品牌策略………………………………………………………………… 177

 8.1.3 促销策略………………………………………………………………… 178

 8.2 设计产品的营销策略………………………………………………………… 179

 8.2.1 企业形象设计策略……………………………………………………… 180

 8.2.2 产品创新设计策略……………………………………………………… 181

 8.2.3 率先进入市场策略……………………………………………………… 183

 8.2.4 集中策略………………………………………………………………… 184

 8.2.5 多元化和通用化策略…………………………………………………… 184

 8.3 设计企业管理模式…………………………………………………………… 194

 8.3.1 现代管理模式的思想精髓……………………………………………… 194

 8.3.2 现代企业管理五种模式………………………………………………… 197

 8.3.3 设计管理………………………………………………………………… 199

 8.3.4 设计企业的管理特征…………………………………………………… 205

 8.4 设计创新……………………………………………………………………… 206

 8.4.1 设计创新的途径………………………………………………………… 208

第9章 我国设计产业在国民经济中的地位和作用……………………………………… 213

 9.1 设计产业在经济发展中的地位与作用……………………………………… 213

 9.1.1 设计产业与制造业和文化产业的联系………………………………… 214

 9.1.2 设计产业对国民经济的贡献 ····· 215
 9.1.3 我国发展设计产业的意义 ····· 216
9.2 中国设计产业存在的问题 ····· 223
 9.2.1 高端设计人才供不应求 ····· 223
 9.2.2 知识产权保护缺位 ····· 224
 9.2.3 设计创新能力不足 ····· 224
 9.2.4 缺乏品牌建设意识 ····· 225
9.3 促进我国设计产业发展的建议 ····· 226
 9.3.1 政府加强知识产权保护和资金、政策支持 ····· 226
 9.3.2 加强创新能力培育以及提炼核心竞争力 ····· 228
 9.3.3 促进设计产业发展以及加强产、学、研合作，需要培养大批的优秀设计人才 ····· 232
 9.3.4 强化品牌意识打造明星企业 ····· 236
 9.3.5 构建设计产业链以及培育产业集群 ····· 239

参考文献 ····· 247

后　记 ····· 257

第 1 章 设计经济学导论

1.1 现代设计的产生和发展

"所谓设计,指的是把一种计划、规划、设想、问题解决的方法,通过视觉的方式传达出来的活动过程。"[①] "设计是一门融技术学科、美学、经济学、环境学、销售学、市场学以及社会学、社会心理学等为一体的综合性边缘学科。设计的主要功能和使命决定了设计同社会与市场联系紧密,设计必须面向市场需求,科技、艺术和经济的结合点在设计。"[②] 现代设计的产生是建立在现代化工业生产基础之上的,也就是说,自 1750 年工业革命以来现代设计才逐步产生,其范围包括建筑设计、工业设计、室内设计、服饰设计以及平面设计等。工业革命的爆发成为现代设计萌芽和产生的最重要原因之一。农业文明时期的设计是以手工业设计为主的个性化设计,设计、生产和消费往往是融为一体的。工业革命爆发之后,工业设计不仅获得了技术方面的支持,更重要的是获得了适合的社会文化和经济环境。工业革命不但引起劳动方式和技艺的变化,而且带来了社会、政治、经济、文化的全面变革。这一切是由设计发明创造产生的,而反过来又给设计创造了新的环境和条件,促进了以符合批量化、标准化生产为特色的新设计的诞生。

工业革命的机械化大生产,让传统的手工艺人被产业工人代替,这样艺术与技术分离,技术工人从事生产而不关心产品的艺术性,因此造成工业产品的粗陋和非人性化。这一问题在 1851 年的世界博览会上集中暴露出来,并引起消费者和一些有社会责任感的艺术家的不满。为了解决艺术与技术分离问题而进行的不懈探索成为现代设计产生的最初动力,并直接促使英国工艺美术运动的产生。由此,现代设计的萌芽初现端倪。

1851 年,英国为显示其工业技术实力和工业革命成就,在伦敦海德公园举办了著名的首届万国博览会 (The Great Exhibition)(图 1-1)。博览会展品包罗万象,从钟表到丝绸,从家具到农用和工业机械等。这次博览会全面展示了欧洲和美国工业发展的成就,是对工业革命后的新技术和新发明的庆贺。然而,博览会也暴露了工业设计中各种问题:展品的外形看起来不伦不类、五花八门,总体特征是企图用烦琐的、东拼西凑的装饰来掩饰工业产品的粗陋,功

① 曾山,胡天璇,江建民,浅谈设计管理 [J] 江南大学学报(人文社会科学版),2002 年 01 期,7-9 页
② 王受之.现代设计史 [M].北京:中国青年出版社,2002.231-232 页

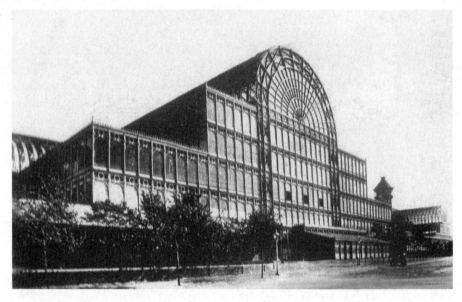

图1-1 1851年英国世界博览会英国馆——"水晶宫"Crystal Palace[①]

能与形式脱节的问题极为突出。博览会上工业品外形的简陋引起了包括谢姆佩尔、拉斯金和莫里斯在内的一些思想先进的知识分子的不满，他们提出"将艺术与技术相结合"等解决方案，成为新设计思想的奠基人。

19世纪后期至20世纪初，威廉·莫里斯领导的英国工艺美术运动传到法国和比利时，兴起了一场席卷欧美的设计运动——新艺术运动。新艺术运动注重从大自然中汲取创作灵感，观察自然中植物、动物的形态，从中提取设计元素，发展曲线美的设计。新艺术运动深受王尔德唯美主义美学的影响，主张按照"纯美"的原则安排生活，建议人们用草原上所有花儿的枝蔓装饰枕头，用巨大森林中每片小叶的形状作图案，让那野玫瑰、野蔷薇卷曲的枝条永远活在雕刻的拱门、窗户和大理石上。新艺术运动的主要风格特征：一是弯曲，运用植物、昆虫、女人体和象征性，这是新艺术运动最具代表性的风格。艺术家们从自然界中归纳出基本线条，把自然界中植物的茎叶和花瓣以浪漫或夸张的手法或互相缠绕，或延伸，或弯曲或变形，形成如藤蔓般生长向上的、蜿蜒交织的有机线型，体现了向上的生命活力。二是以简洁、抽象的直线和方格有规律结合的直线型风格。这以"格拉斯哥学派"（The Glasgow School）及埃菲尔铁塔（Eiffel Tower）为代表，直线与几何形状相结合，简洁而富有节奏感，散发出理性和谐的现代气息（图1-2~图1-6）。

1907年在穆特修斯、贝伦斯及凡·德·维尔德的发起组织下，联合一群关心现代设计的艺术家、建筑师和设计师、企业家们，成立了德国第一个设计组织——德意志制造联盟。该联盟的目的是要在各界推广工业设计的思想，推动"工业产品的优质化"。联盟明确提出了肯定机械生产，主张功能主义的宗旨，

① http：//image1.yibei.com/books/krs/110426/4db694bd7e021e5b5118e421_1.jpg

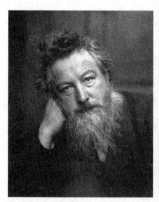

图1-2 英国工艺美术运动之父——威廉·莫里斯 William Morris①

图1-3 英国工艺美术运动奠基人——约翰·拉斯金 John Ruskin②

图1-4 英国唯美美学主义代表人——奥斯卡·王尔德 Oscar Wilde③

图1-5 德国现代设计运动先驱——赫尔曼·穆特修斯 Herman Muthesius④

图1-6 法国巴黎地标——埃菲尔铁塔 Eiffel Tower⑤

为德国工业设计发展做了大量的宣传鼓动工作。1914年在穆特修斯和凡·德·维尔德之间发生了一场大论战,维尔德认为标准化是对个性的扼杀,设计师应保持独立性和艺术自由创造性,反对在工业生产上推行标准化;而穆特修斯则强调设计师必须遵循规范化、标准化的大工业原则,认为只有凭借标准化,造型艺术家才能把握文明时代最重要的因素,这实际上是设计应否遵循工业化原则的本质之争。这场大论战最终以穆特修斯的胜利而告终,从根本上扫清了对工业设计时代设计师的作用和应遵循原则的模糊认识,为现代设计的发展在理论上铺平了道路(图1-7、图1-8)。

① http://photocdn.sohu.com/20121027/Img355861591.jpg
② http://pic.baike.soso.com/p/20130922/20130922105116-174087772.jpg
③ http://img1.mtime.cn/pi/d/2010/13/201032451415.90456271.jpg
④ http://muthesiusstrasse.de/wp-content/uploads/2012/12/adam-gottlieb-hermann-muthesius-portrait.jpg
⑤ http://www.ccdy.cn/lvyou/fengguang/201306/W020130606497283049041.jpg

图1-7 现代主义设计第一人——彼得·贝伦斯 Peter Behrens[①]

图1-8 德意志制造联盟创始人之一——亨利·凡·德·维尔德 Henry van de Velde[②]

20世纪二三十年代在法国、美国和英国等国家发生的一次非常特殊的设计艺术运动——"装饰艺术运动"。装饰艺术运动与工艺美术运动和新艺术运动有着内在的联系，然而不同的是它反对古典主义，反对自然的有机装饰形式，反对单纯的手工艺倾向，主张寻求一种新的装饰形式对批量生产的机械新产品进行美化，它突破了工艺美术运动和新艺术运动排斥现代化和工业化的局限性，对机械化生产保持积极的态度。装饰艺术运动将多种文化特色和设计风格相融合，探索新的装饰形式，使工业新产品满足人们在形式美方面的需求，趋向于采用简单的几何外形，追求理性的结构。

包豪斯（Bauhaus，1919-1933）的建立标志着现代设计的教育理念和模式的创建。它是世界上第一所完全为发展设计教育而建立的学院，尽管它的存在只有短短14年的历史，但却在现代设计教育理论与实践中取得了卓越成就。包豪斯集中和总结了20世纪初欧洲各国对于设计的新探索和实验成果，尤其是对荷兰风格派运

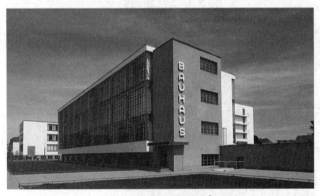
图1-9 包豪斯二期——魏玛包豪斯校舍 Bauhaus[③]

动、俄国构成主义设计运动加以发展和完善，成为集欧洲现代主义设计运动大成的中心，它把欧洲现代主义设计运动推到一个空前的高度。最终在第二次世界大战后发展成一种新的设计风格——现代主义、国际主义风格。包豪斯在现代设计的各个领域——从建筑设计、工业产品造型设计、平面设计、染织设计到家具设计，从理论到实践，乃至于教学，全面地对现代主义的发展作出了贡献（图1-9）。

时至20世纪中叶，现代设计逐步走向成熟阶段。欧洲理性主义现代设计、美国消费主义现代设计、意大利艺术主义现代设计都立足于本地区实际情况，发展成有着地域特色的设计理念与原则。三者分别倡导理性、消费与艺术，将设计的系统性、功能性、艺术性完美地结合在一起，并为设计产品创造了一个源源不断的消费市场。"设计价值作为一种综合的、抽象的整体价值被创造和

① http：//blogerma.ru/wp-content/uploads/2013/04/Peter-Behrens.jpg
② http：//www.ruhrnachrichten.de/storage/pic/mdhl/artikelbilder/nachrichten/kultur/rn-kultur/3710515_1_630_008_4786859_van_de_Vel.jpg?version=1386755525
③ http：//www.archreport.com.cn/uploadfile/2013/1127/20131127043237342.jpg

实现。然而对价值的认识和接受，总有不同的、具体的价值形态。从价值的实现层次看，价值可以分为自然属性价值、社会功能价值和文化意蕴价值。"① 现代工业社会的所有产品因为设计而具有了独特的"设计价值"。

在发达国家，设计业作为一种知识密集型、服务型创意产业，其本身已经发展成为一种独立而丰富的产业体系，其本质是运用各种设计观念、方法去创造积极、健康的经济价值与文化价值，并能够应对千变万化的市场。"设计作为提高产品附加值的有效手段，无形中可以提升产品的附加值。"②"无论是现在还是未来，设计都会以其强大的自身优势在经济发展中对涉及的生活、经济和文化的方方面面发挥着巨大的影响力。"③

根据各国设计产业发展经验，设计也有广义与狭义之分。广义设计产业可以界定为创意产业的生产性服务业，例如软件开发、广告和为国民经济三次产业服务的设计（这个设计概念里包括为工业、建筑业、农业和服务业运行所产生的各种设计活动）。这种生产性服务设计区别于直接为消费者服务的创意产业（影视、动漫、出版、娱乐等）和文化产业（体育、旅游等）。广义设计包括建筑设计、环境设计、工业设计（含服装、家具等传统工业产品）、机电结构设计、芯片设计。狭义设计产业是指直接用于指导制造业进行生产的设计——工业设计（含服装、家具等传统工业产品）、广义机电结构设计、芯片设计、软件设计（其中软件设计同时也为其他产业服务）。狭义设计根据其需求目标类型又可以分为两类：设计需求比较确定的有芯片设计、软件设计；设计需求不确定的主要是工业设计、机电结构设计。本书中的"设计"取广义设计的概念，从宏观的层面上研究设计经济运行的规律。

1.2　设计经济学的理论基础

"设计经济"所承载的资源可划分为设计智力资源、市场信息资源、科学技术资源和政策法规资源等，其中设计智力资源是"设计经济"最核心的要素，是核心竞争力的载体。④ 设计经济学作为一门交叉、边沿新学科，在设计理论界还是第一次提出。"设计经济学"并非是设计学与经济学的简单拼合，其诞生有着可靠的理论基础。设计经济学的理论基础是传统的经济学理论和现代设计理论以及两者在社会生产和发展中的有机联系，同时，它的建立与形成又是在吸收和发展许多经济学派的理论和广泛的科学技术成就的基础上实现的。其理论源泉大体上可归纳为以下几个方面：

1. 西方经济学有关供需、成本以及效用等方面的理论

微观经济学中的价格决定机制就是通过市场供给与需求来实现的。因而供

① 王玉梁.当代中国价值哲学.[M] 北京：人民出版社，2004.201 页
② 陈平.工业设计与经济增长的关系.[J]. 苏州大学学报，2005，(10)：28 页
③ 刘卷.解析设计的经济特性.[J] 南昌：企业经济，2006.11
④ 吴翔."设计经济"的来临与工业设计教育的面向 [J]. 北京：装饰杂志，2008.12：P106

给与需求在经济学中拥有重要的地位。设计市场是一个活跃的领域,众多同类设计产品的价格均由市场供求来决定。设计产品的生产量必须以市场需求量为基础。在西方经济学生产者行为理论中,成本是厂商作出生产决策的重要考虑因素。厂商为了追求利润最大化,在既定的产量下,将会选择一个最优的要素投入组合,如技术、资本的投入比例等。换言之即为生产既定的产量,追求成本最低。而效用论是研究消费者在有限的预算约束下,如何购买产品来使得自己效用最大的理论。这对于产品的收益实现具有重要现实意义。除此之外,经济学中所常用到的边际成本理论、边际收益理论、边际效用理论等,都是采用数学的分析方法,对生产的投入与产出关系、消费的产品组合选择提供了一个评价准则,这都为建立与完善设计经济学提供了理论源泉,并且这些分析方法对设计经济活动生产与消费的研究提供了工具性帮助。

2. 技术经济学理论

技术经济学是一门新兴科学,它是立足经济研究技术,应用理论经济学基本原理,对各种实践活动进行技术经济评价,寻求技术因素与经济因素的最优结合点,实现在技术领域里经济资源的优化配置,其最终目的在于揭示技术进步与经济增长的关系,谋求可持续发展。可归纳为技术经济学追求的是技术约束下经济的最优化和经济约束前提下技术的可行性。

设计经济学的某些部分和技术经济学又存在着相互的交叉,在具体的设计活动中,由于现实技术条件以及经济预算或期望经济效果的约束,要运用技术经济学的原理和方法去对设计方案进行评价与优选,进而"研究设计技术与经济之间的关系,寻求技术与经济的最佳结合"。[①]

3. 市场经济与宏观调控理论

市场经济又称为自由市场经济,在这种经济体系下,所有产品和服务的生产及销售通过市场看不见的手,完全由价格机制进行引导和调节,完全改变了计划经济中资源以国家行政指令进行调配的状态。在市场经济里政府不干涉经济运作,完全依靠市场的力量进行调节。但由于市场本身的调节具有自发性和盲目性,因此出现了诸多资源配置失效的现象,我们称之为市场失灵。为了避免市场失灵的出现,凯恩斯在其著作《就业、利息与货币通论》中提出了政府调控经济的观点,该理论把市场调节与政府调控结合起来,把私人经济与政府经济结合起来。该理论既保留了市场机制调节的效率,又在一定程度上保障了社会公平,是一种比较成熟、完善的市场经济理论。政府通过宏观调控可以达到两个目的:(1) 扫除影响市场机制发挥的障碍,确保市场配置资源的高效率。(2) 发展经济不是唯一目标,宏观调控可以促进社会全面协调发展,促进实现社会的公平正义等重要的目标。这一理论的提出后被世界各国政府广泛采用。[②]

某些设计产品由于在消费环节存在着很大的外溢性与非排他性,如服装设

[①] 许晓峰. 技术经济学 [M]. 北京. 中国发展出版社 .1998.1
[②] 逄锦聚,洪银星,林岗,刘伟. 政治经济学 [M],北京. 高等教育出版社 .2009.6 : 404-421

计、建筑设计等，其功能和外观难免会被其他厂商模仿。这时就产生了依靠市场力量无法纠正的问题。因而就需要政府采取立法的手段，完善知识产权保护的法律法规去实行硬性约束。设计经济学也必须适应市场经济理论的要求，把设计产业"放在国际、国内的大环境中去研究、分析，要用市场经济的观点和动态分析的方法去研究解决设计产业的宏观经济问题和微观经济问题，才能取得有价值的成果"。①

4. 经济周期理论——熊彼特的创新理论

宏观经济运行在长期来看呈现出上下波动的周期性趋势。为解释经济周期的原因，美籍奥地利经济学家熊彼特（图1-10）1939年出版了《经济周期：资本主义过程的理论、历史与统计分析》一书，建立了用"创新"解释经济周期的学说。熊彼特认为，企业的创新汇集起来可以带动整个产业的创新，甚至造成"产业突变"，然后引起整个经济体的创新。他所解释的"创新"意味着生产要素重新组合，建立新的生产函数。这种创新包含五个方面：③

图1-10 奥地利政治经济学家——约瑟夫·熊彼特 Joseph Schumpeter②

（1）新产品的引进，即引进或创造一种具有新特性的产品，这种产品不为消费者所熟悉。

（2）新市场的开辟，即进入某个市场，而不管这个市场以前是否存在。

（3）采用新技术和新的生产方法，如新工具的产生。

（4）创造和使用新材料和新能源。

（5）创立新的企业组织，如垄断企业。

后来人们将他这一段话归纳为五个创新，依次对应产品创新、技术创新、市场创新、资源配置创新、组织创新。

设计本身就是一个具有创意的产业，需要不断地推陈出新。创新理论能够很好地解释设计业如何影响整个国民经济的发展，为创新推动设计业发展，进而推动宏观经济的发展提供了理论依据。设计经济学基于这个理论可以从微观层面上进一步研究产品技术的替代、需求的创造以及组织管理的革新。

5. 马克思主义政治经济学中的劳动价值论与剩余价值理论

马克思（图1-11）将劳动分为具体劳动和抽象劳动，他认为劳动者用"具体劳动在商品生产过程中不断地把生产资料的价值转移到产品上，生产了商品的使用价值，同时劳动者的劳动作为抽象劳动又形成商品新的价值。"⑤劳动是创造价值的唯一来源，其他任何生产要素都不是价值的源泉。他还认为，商品是使用价值和价值的统一体，商品本身具有价值和使用价值的双重性，最终一个商品的价值实现需要经过市场由社会必要劳动时间来衡量。"在马克思主义理论当中，关于艺术与经济关系的见解，给予重要启示的是'艺术生产'概念

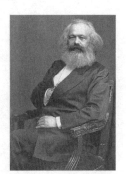

图1-11 马克思主义的创始人——卡尔·海因里希·马克思 Karl Heinrich Marx④

① 李京文，余平. 建筑经济学 [J] 建筑学报. 2000.3.P.9-13
② http：//photo.hanyu.iciba.com/upload/chinesewiki/4/C/4C6P.jpg
③ 魏埙，蔡继明，刘骏民，柳欣：现代西方经济学教程 [M]，天津．南开大学出版社. 2003.4：330
④ http：//www.qianyan001.com/img1/images/201308/26/1377503962_61764900.jpg
⑤ 逄锦聚，洪银星，林岗，刘伟. 政治经济学 [M]. 北京．高等教育出版社. 2009.6：139

的提出。将'艺术'与'生产'两个概念连接起来，这的确是马克思主义理论的一个创举。借此，艺术与经济的关系获取了最重要的思想理论基础。"[①]

马克思主义政治经济学的核心理论之一就是剩余价值理论。马克思科学地揭示剩余价值的起源和本质。他将"劳动力"与"劳动"区分开来，并且依据价值规律阐明了劳动力这个商品的特殊性质。资本家购买到劳动力这一特殊商品后，将其同生产资料结合起来进行生产。工人在生产过程中，不仅生产出了劳动力的价值，而且能创造出比劳动力自身更大的价值，实现了价值增值。最终由劳动者创造的超过自身及家庭需要的被资本家无偿占有的那部分价值就是剩余价值。剩余价值理论在当今社会有着十分重要的地位。剩余价值的生产本质上就是财富的生产。资本家唯利是图，疯狂榨取剩余价值的行为客观上促进了国家财富的积累，而榨取剩余价值的方式越来越隐蔽则侧面反映了社会生产力水平的提高。

马克思的劳动价值论与剩余价值理论，对于设计经济学的研究有重大指导意义。它为研究如何提高设计技术与设计效率，提高单位商品收益，增强设计产品竞争力提供了坚实的理论依据。

1.3　设计经济学研究对象和任务

任何一门科学研究的对象，都是根据其特殊矛盾的运动规律划分的。科学研究的区分，就是根据科学的对象所具有的特殊矛盾性。因此，对某一现象的领域所特有的某一矛盾的研究，就构成某一门科学的对象。设计经济学具有自己特定的研究对象和理论体系，有系统的研究方法和明确的研究任务。

人类的发展必须依赖于物质产品，而物质产品的生产则又依赖于设计，这就意味着人类社会的生存与发展必须消费一定的设计产品。人们通过改造自然的活动，不断地认识自然，通过实践不断地同自然界进行物质交换，并改造着主观意识。在这一过程中人们又在不断地调整自己的需求。而设计产品的生产就是基于这一原始的需求产生的。在漫长的发展过程中形成复杂的直接生产过程的关系、分配关系以及消费关系等，这些关系背后蕴藏着怎样的本质则是设计经济学所要研究的。

设计经济学作为一门设计学与经济学的交叉学科，综合了两者的诸多特点。设计学又称为设计艺术学：就设计的功能性而言，设计学要对相关的科学技术、建筑学、经济学进行理论研究；就设计的审美性而言，设计学要对相关的艺术学、社会学、伦理学等进行研究。一般看来，政治经济学是研究人类社会生产关系发展规律的科学，或者说它探讨的是一般经济规律。政治经济学所揭示的一般经济规律，在设计业或其他一个部门中也是存在和起作用的。设计经济学就是要以政治经济学为理论基础，研究一般经济规律在设计中的具体作用和表现形

[①] 李晓峰．探析艺术与经济的一致性[J]．大艺术，2004，(2)：14页

式，以及其对设计产品生产、交换、流通、分配的影响等。西方经济学认为经济学是研究人与社会寻找满足他们的物质需要与欲望的方法的科学，是研究如何利用稀缺的资源最大限度地满足人们需要的科学，是研究稀缺资源在各种可供选择的用途中间进行合理配置的科学。设计经济学的研究对象应该是设计产品生产过程中或设计经济发展中发生作用的经济规律。这些经济规律既有作用于整个宏观经济体的一般性经济规律，又有设计经济本身具有的特殊规律。这些特殊规律都是客观存在的，与设计活动的技术特点以及产品特点密切相关。

设计经济学研究的范围可以从宏观与微观两个角度来进行界定。微观层面上的问题包括设计企业经济问题、设计产品的生产与消费问题、设计产品的营销与管理问题。宏观层面包括设计经济在整个国民经济部门的地位问题；整个设计业对国民经济的贡献问题；设计市场的完善与发展问题；设计领域知识产权保护的问题。诸多宏观与微观问题相互交织在一起，相互影响牵制。微观问题处理的结果直接关乎宏观问题的运行状态，宏观问题的处理则影响着微观问题的产生与发展，二者将形成一损俱损、一荣俱荣的局面。由于目前为止还没有关于设计业产值利润的权威界定，复杂的设计产品往往又包含其他产业的科学技术设计成分，因此对于设计业的产值、利润率等还无从精细核算，进而无法科学地解决设计对于国民经济贡献问题。但我们可以参照其他学科，例如建筑业以及制造业的经济学研究来间接了解设计业的经济学问题，这是有先例的。所以，就目前的"设计经济学"的研究现状来讲，建立研究方向和研究框架，逐步丰富研究内容，势在必行。总之，"设计经济学"这个课题有待进一步深入细致的研究，有待于不断完善。

设计经济学作为研究设计经济运动规律的科学，其任务不仅仅是研究生产效率和产品价值实现的问题，还要研究设计领域中的生产关系。生产力决定生产关系，生产关系反作用于生产力。在这一基本理论的指导下，本书力求以经济学基本原理，如价值规律、商品供求规律等，来阐述设计产品生产、分配、流通和消费的过程以及设计经济活动内在的客观规律，分析设计产品生产过程中，生产关系和生产力，上层建筑和经济基础间的矛盾，探求解决这些矛盾和不断提高设计经济效果优化途径的办法。在认识设计经济规律的基础上，设计经济学还将研究设计产业的现状及发展趋势，通过不断地调整上层建筑，促进设计业适应国民经济现代化的需要，并为制订设计产业的发展规划战略提供理论依据。

1.4 设计经济学的主要特征

设计经济学的研究对象和任务直接决定了这门学科具有以下几个方面的特征：

1. 综合性

设计经济学是一门自然科学和社会科学相交叉的综合学科。其综合的范围广泛而复杂，设计要素和经济因素的多样性，影响设计和经济因素的多样性，

设计方法和方法论的多样性和综合性。它的综合性特点,不仅表现在本学科的内部,还体现于与历史、政治、艺术等社会各门学科的横向联系。它不是研究纯粹的设计技术问题或经济问题,而是研究设计与经济的关系问题。这是设计经济学的突出特点,也是与其他技术科学和经济科学所不同的特点。

2. 预测性

在研究设计经济学问题时,要具备一定的前瞻性。设计技术飞跃发展,产品结构、生产工艺等方面都发生很大变化。在这种瞬息万变的市场情况下,如何对未来需求做出准确的预测,并采取相应的措施就显得十分重要。设计经济学在研究现实问题中所采用的成本理论分析、需求分析等手段,能科学地把握设计产业未来的发展趋势,从而在进行决策时避免决策技术失误所带来的损失。

3. 系统性

设计和经济都不是孤立存在的。但凡目前市场上的商品,都离不开设计和经济的范畴。因此在研究设计经济问题时,要把设计产业本身看作一个总系统,其他有关设计和经济的问题都纳入这个系统中去研究考虑,这就要求研究人员具备统筹分析的思维和能力,能够在研究中立足于实际现实,统筹考虑局部与整体、当前与长远利益的关系,最终实现系统的整体优化。

4. 实用性

设计经济学的实用性表现在:

1)研究过程能够立足于设计产业的发展状态,结合宏观经济的总体运行。理论研究结果能直接被实际经济发展所验证。"美国经济大萧条时期,好的设计与商业开始联姻,而工业设计之父罗维(图1-12)也凭借流线型设计,赋予了商品不可抗拒的魅力,使得那些几乎没有购买欲望的顾客慷慨解囊。一时间,流线型的设计商品(图1-13)成了消费者的采购目标,影响所及,至今仍余音绕梁。罗维作为一个高度商业化的设计家,对他来说,最重要的不是设计哲学、设计观念,而是设计的经济效益。"[3]

2)设计经济学在揭示设计经济活动内在运行规律的同时,也会对产品的

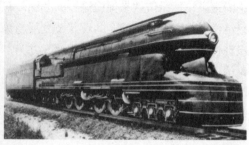

图1-12 美国工业设计之父——雷蒙德·罗维 Raymond Loewy[1] (左)

图1-13 雷蒙德·罗维设计,S-1型流线型火车头,宾夕法尼亚州[2] (右)

[1] http://rack.0.mshcdn.com/media/ZgkyMDEzLzExLzA1Lzk4L2xvZXd5LjcxYjZhLmpwZwpwCXRodW1iaCTk1MHg1MzQjCmUJanBn/cc10156e/c94/loewy.jpg

[2] http://www.drcact.com/uploadfile/2013/0122/20130122070512974.jpg

[3] 陈洁. 艺术设计与市场关系的探究 [J]. 昆明冶金高等专科学校学报,2006,(3):33页

设计技术做出优选与评价，最终为设计产业的发展提供政策建议。从这个角度来讲，设计经济学属于经济学中的应用经济学。

3）设计经济学诸多问题的研究离不开由实践生产所带来的各种数据、信息资料。这些研究资料的来源科学可靠，在对它们进行理论分析后所形成的认知与判断，需要再通过实践来加以检验。

4）宏观经济的发展要求各部门平衡前进，其根据国家需要所制定的各项政策针对需要调整的产业将产生重大影响。设计经济学能对此类产业政策进行综合分析、总结与把握，向政策制定主体、执行主体和接受主体提供切实可行的指导和帮助，从而把研究成果直接转化为社会效益和经济效益。

第 2 章 设计产品的商品属性

当前全球经济一体化的大趋势要求各国发展市场经济,为商品的自由交换提供有力的制度保障。商品经济最早产生于第二次社会分工,在这个阶段,手工业从农业分离出来,并得到进一步发展。第三次社会分工时,商人的出现成为商品经济的重要媒介。当市场"看不见的手"充当了资源调配的力量时,市场经济就应运而生了。市场经济是商品经济的充分发展的必然结果,是商品经济发展的高级阶段。各国为发展经济,增强国力,必然要进行商品生产。在市场经济条件下,我们必须自觉依据和运用价值规律,充分重视和发挥市场的调节作用。

作为国民经济中重要的物质生产与服务提供部门,设计产业向社会提供自己的产品与服务。设计产业的产品是社会总产品中的重要组成部分。正是由于设计产品所具有的这些特征,才使得设计经济活动具有特殊的规律性。因此,分析研究设计产品的性质、技术和经济特性,不仅是进一步研究设计生产活动经济问题的基础,也是研究整个设计经济运动规律的基础,因而是设计经济学研究的重要内容之一。[1]

2.1 设计产品的种类与特征

设计产品是指设计产业向社会提供的具有一定功能、可供人类生产或生活使用的产品,是通过一定的物质技术手段,将计划、设想以线条、符号、数字等形式在生产中得以实现的结果。设计产品的生产依赖于一个创造性的综合信息处理过程,它反映着一个时代的经济、技术和文化。由于产品在设计阶段要全面确定整个产品策略、外观、结构、功能,从而确定整个生产系统的布局,具有"牵一发而动全局"的重要意义。如果一个产品的设计缺乏生产观点,那么生产时就将耗费大量费用来调整和更换设备、物料和劳动力。相反,好的产品设计,不仅表现在功能上的优越性,而且便于制造,生产成本低,从而使产品的综合竞争力得以增强。许多在市场竞争中占优势的企业都十分注意设计的细节,以便设计出造价低而又具有独特功能的产品。许多发达国家的公司都把设计看作热门的

[1] 黄如宝,建筑经济,上海. 同济大学出版社 [M].2004.3 第三章

战略工具，认为好的设计是赢得顾客的关键。不仅如此，"随着国际主义风格的流行和设计思潮全球化，环境的污染、生态平衡的破坏、交通的发达、人口的剧增使得设计产品不能仅停留在满足于对产品的功能和审美价值的追求，在追逐流行的同时，还应注目于人与生存环境在总体上的和谐、舒适，愉快的关系。"[1] "设计产品的物质功能转换将成为可持续设计的前提，代表了现代文明和未来设计发展的方向。"[2] "通过设计使人与自然的关系更加和谐，对资源的利用更加合理，使整个人类社会能长期、可持续地发展下去。"[3]

2.1.1 物质设计

设计产品总体上分为物质设计产品和非物质设计产品两大部分。在物质设计中，其产品类型主要对应于设计形态，而设计形态又分为以下几种类型：

1. 工业产品设计

"工业设计是一门新兴的交叉、综合学科，是科学与美学、技术与艺术、经济与人文等多学科知识相联系的完整体系。它研究一切技术领域中有关美的问题，寻求以人为本、产品与环境的协调统一，旨在形成和谐的关系，最充分地满足人的物质需求和精神需求。工业设计泛指工业生产领域为产品进行的设计活动。德国包豪斯学校在建校宣言中称：工业设计师为了人而不是产品。"[4] 从各种家用电器，到交通工具，再到生活用品，工业产品设计现在几乎关系到我们生活的方方面面（图 2-1）。

2. 视觉传达设计

"视觉传达设计指在二维空间内的一切设计活动。视觉传达设计艺术是一种特殊的意识形态，它既可有别于科学的思想体系，也有别于哲学等意识形态，是一种将逻辑思维与形象思维相结合的思维方式。视觉传达设计就是把一些复杂而独特的精神内容赋予视觉语言，体现于物质形式中，形成丰富多彩的设计作品。"[5] 主要用于商业宣传和各种出版物，包括字体设计、广告设计、书籍装帧设计、CI 设计等（图 2-2）。

3. 环境艺术设计

"环境设计是对构成人类的生存空间进行美化和系统构思的设计，是对生活和工作环境所必需的各种条件进行综合规划的过程。对环境进行艺术化的设计包括艺术设计的系统工程，从人文、生态、空间、功能、技术、经济和艺术等方面进行综合设计。对环境美的最终要求而言，艺术设计师贯穿其中的全面

[1] 张灵. 设计产品的流行与审美 [J] 石家庄. 大舞台.2012 年第 2 期：第 131 页
[2] 周祺，苏晨. 持续性 变化性——论工业设计中产品的二次价值实现 [J]. 安徽合肥：安徽文学（下半月），2008.09：273 页
[3] 杨雪松，康立志. 产品创新设计的若干问题再认识 [J]. 包装工程.2008.29（11）：130
[4] 刘涛，工业设计概论，北京：冶金工业出版社 [M].2006.9. P1
[5] 周旭，余永海，视觉传达设计概论 [M]. 北京：知识出版社，2002

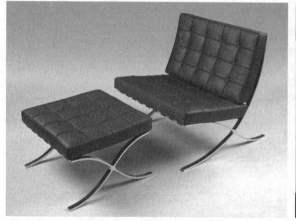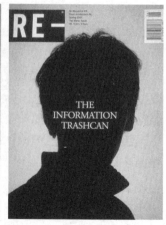

图 2-1 巴塞罗那椅——密斯·凡·德·罗 Mies van der Rohe 设计[1]（左）

图 2-2 封面设计——约伯·凡·本内光为杂志 Re- 2001 年第六期设计的封面"信息垃圾箱"（右）

的、整体的设计。"[2] 环境艺术（Environment Art）有着宽广的内涵，除了包括为美化环境而设计的"艺术品"外，还应包括"偶发艺术（Happening Art）"、"地景艺术（Land Art）"以及建筑界所称的"景观艺术（Landscape）"等。也就是说人们所耳闻目睹的一切事物都是环境构成的要素。如：自然界的山、水、草、木，人工创造的建筑、市政设施、招贴广告，甚至人们自身的日常行为，如服饰、购物、休闲、运动等都是环境中的景致。著名的环境艺术理论家多伯（Richard P·Dober）解释道：环境设计作为一种艺术，它比建筑更巨大，比规划更广泛，比工程更富有感情。这是一种爱管闲事的艺术，无所不包的艺术，早已被传统所瞩目的艺术，环境艺术的实践与影响环境的能力，赋予环境视觉上秩序的能力，以及提高、装饰人存在领域的能力是紧密地联系在一起的。

在这一领域里，建筑是环境艺术设计的载体和体现者。因此环境艺术设计又具体分为城市规划设计、建筑设计、室内设计和景观设计（图 2-3、图 2-4）。

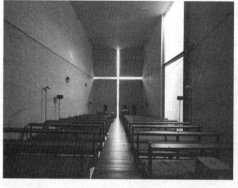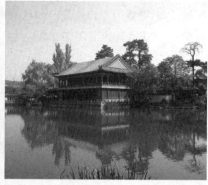

图 2-3 室内设计安藤忠雄"教堂三部曲"——"光之教堂" Church of Light [3]（左）

图 2-4 景观设计——承德避暑山庄烟雨楼[4]（右）

① http://img.u1d1.com：8080/user/userupimage/211152914/200905040254141.jpg
② 席跃良，环境艺术设计概论 [M]. 北京：清华大学出版社，2006.01.P1
③ http://a.picphotos.baidu.com/album/s%3D1100%3Bq%3D90/sign=c1fa8dabc55c1038207ecac38221a862/962bd40735fae6cd532326d00cb30f2443a70fef.jpg
④ 承德避暑山庄烟雨楼系江滨摄影，2014 年 9 月

图2-5 染织艺术设计——新井淳一（Junichi ARAI）[①]　　图2-6 服装设计——胡小平，时装设计作品——获第五届法国巴黎时装设计大赛国家奖　　图2-7 三宅一生服装设计作品，注重服装材料的质感和肌理表达，胡小平供稿

4．染织服装设计

"染织服装设计，指包括染织与服装在内的设计以及相关知识和技能。""染织，包括染整和织造。染整是对前卫、纱线、织物等材料进行物理的和化学的处理，具体又可以粗分为预处理、染色、印花、后整理4类；织造是通过经纬交织或串套建立纱线行间或列间的横向联系，从而在纱线沿轴向的基础上发展稳定的纵横取向结构的工艺，具体又可以粗分为机织、针织、编织3大类。"[②] 如果就成品而言，染织设计主要指各种织物面料设计和制作，服装设计主要是指各种衣着的设计和制作（图2-5~图2-7）。

2.1.1.1　物质设计的特征

1．多样性

在一般的工业部门中，如冶金、机械制造业，有成千上万的巨大数量的产品是完全相同的。它们可以按照同一种设计图纸、同一种工艺方法、同一种生产过程进行加工制造。当某一种产品的工艺方法和生产过程确定以后，就可以反复地继续下去，基本上没有很大的变化。产品的品种与其数量相比较，表现为产品的单一性。而物质设计产品则与此相反，几乎物质设计的每一个领域内的产品都有它独特的产品形式和独特的结构或构造形式，在大规模生产之初需要一套单独的设计图纸。设计产品的多样性特征是生产力发展的产物，消费者日益增长的物质与文化需求对设计产品多样化的要求亦越来越高，原先的单调化时代已一去不返。设计产品包含了产品的构思，风格样式，结构，功能及制造的经济性、审美性。其范围是从实现全新的产品概念，到将现有概念赋予新的风格样式，以加强在市场上的差异化。[③]

我们以建筑设计和工业设计为例。在设计产品中根据人们需要程度不同，在进行设计时，住宅本身所具备的生活消费条件也不同。通常有低级住宅、普通住宅和豪宅之分。这三种级别的住宅本身的多样性不仅表现在造型、外部装

① http：//f.picphotos.baidu.com/album/s%3D1100%3Bq%3D90/sign=b431b34e38c79f3d8be1e0318a91f660/0df3d7ca7bcb0a468f137d886863f6246b60af4a.jpg
② 郑巨欣，染织与服装设计 [M]. 上海：上海书画出版社，2000.P2
③ 陈敏．试论设计产品的流行与审美 [J]. 重庆科技学院学报（社会科学版）2008年第1期：第165页

饰、色彩、结构、构造等方面，还常常表现在内部设施（如采暖、通风、卫生、炊厨设施）和内部装饰方面。后者在一定程度上是由用户的喜好所决定的。在工业设计领域内，由于存在着"有计划废止制度"和产品营销需要，产品的设计一方面需要更新换代，另一方面还需要扩展和深化产品线，因而一项产品的设计会根据消费需求体现出不同的功能定位与外观定位。值得强调的是，产品定位必须首先对竞争产品的形象有足够的了解和研究，以便能够以不同于或超过竞争对手的产品个性回答消费者的期待。产品个性中务必考虑产品之间的差异定位，包括功能上、心理上及技术上的差异。正是一件产品能达到消费者需要的差异性，才会造就市场销售的成功，产品即可经过商品交换转化成商品。[①] 产品设计定位的商品观，是指以市场为准绳，展开分析，使设计目标清晰化，从而确定最终的商品定位。[②] 一个"完整的产品"应该是"从消费者的角度出发。产品是一种承诺，是产品的无形部分与有形部分组成的期望值的汇聚。"[③] 如诺基亚的Virtu系列手机只具备基本的通信功能，但其设计材料却采用昂贵奢华的钻石和贵金属，诺基亚其他系列的手机又分为智能机和非智能机，伴随着功能强大的另一特点是价格低廉实惠。诺基亚产品在设计过程中体现出的多样性可见一斑。

2. 艺术性

某种意义上说，设计是一种特殊的艺术，设计的创造过程是遵循实用化求美法则的艺术创造过程。这种实用化的求美不仅仅是表面装饰，而是以专用的设计语言进行创造。现代设计产生之初，工业设计常被称为工业艺术（Industrial Art），广告设计称为广告艺术（Advertising Art），设计被视为艺术活动，是艺术生产的一个方面，但是不同于艺术家的创作。"艺术家的创作是极具个性化的劳动，它不可能像工厂那样批量生产，所生产出来的艺术品也有很大的不确定性和不可重复性，从严格的意义上讲，艺术品实际上是艺术家精神活动的成果。而且，艺术品在创造的过程中，目的不是用于交换。在这种情况下，我们并不能把艺术品作为商品。只有当艺术品进入流通领域并发生交换之后，才具备了商品属性，这个时候，我们可以把艺术品称作商品或特殊商品。"[④] "商品使用价值一般是在流通过程中按商品交换的方式在满足他人社会需要后实现的。因此文艺产品在流通和交换过程中也具有商品属性和商品形式，在某种意义上是一种特殊的商品。"[⑤] 设计对美的不断追求，决定了设计中必然的艺术含量，一幅草图或模型，本身就可能具备独立的审美价值，而一件绝妙的设计作品更是达到了很高的艺术境界，是基于技术和实用基础上的规划、设计生活的艺术。设计不仅满足人的实用需要，而且关注人的感知和心理情感需求，它给人一种舒适细腻的美好感觉，满足人的情感需求，表现人的生活品位和精神追

① 李亦文. 产品设计原理 [M]. 北京：化学工业出版社，2003：P60-61
② 陈炬. 产品形态语意 [M]. 北京：北京理工大学出版社，2008.09.
③（美）莱维特，辛弘 译. 营销想象力 [M]. 北京：机械工业出版社，2007.06.
④ 陈明. 艺术品的商品属性和价格分析 [J]. 郑州. 东方艺术，2006年17期：第8页
⑤ 张劲. 关于文艺产品的商品属性与商品化之我见 [J]. 贵州贵阳：贵州社会科学杂志，1998.12.15：P68

图 2-8 北京故宫鸟瞰[1]

求，它让人们的生活更合理、更健康、更丰富、更细腻、更生动、更舒适、更美好。追溯设计美的全部意义，人们无法单一地从某一形态中去体会。对于设计产品而言，在经济、科学、技术和艺术等方面的追求，无疑是为人类带来物质利益的同时，也产生了它的审美作用和精神效用。设计产品的审美不同于其他审美体验，只停留在视觉或听觉上，设计审美需要用人的所有感觉器官来体验，甚至包括行为方式上的体验。[2] 设计是让人的生活诗意化的艺术。

从古到今，设计从来没有停止过对艺术的追求，设计的艺术追求都在设计品中体现出来。从漫长的原始社会，一直沿革到现代化的今天，人类的设计品如恒河沙数，从远古的兵器、礼器、乐器、食具、车马船轿，到现代的家具、工具、电器、服装、广告、火车、汽车、飞机等，无不在功能设计的基础上追求尽可能完美的艺术形式。比如皇宫的建筑设计，属于物质生产，同时又有很高的艺术要求。皇家要求建筑设计师运用空间组合、立体造型、比例、色彩、材质、装饰等建筑语言与视觉符号，构成独特的艺术形象，表达帝王至高无上的权力，君临天下的气势，使之成为皇权的象征（图 2-8）。

2.1.2 非物质设计

"非物质设计是相对于物质设计而言的，进入后现代或者信息社会后，电脑作为设计工具，虚拟的、数字化的设计成为与物质设计相对的另一类设计形态，即所谓的非物质设计。"[3] 以微电子、通信技术为代表的数字信息技术的普及和应用正把人们从物质社会引入非物质社会。所谓非物质社会，就是人们常说的数字化社会、信息社会或服务型社会。工业社会的物质文明向信息社会的非物质文明的转变，在一定程度上将导致设计从有形的设计向无形的设计、从物的设计向非物的设计、从产品的设计向服务的设计、从实物产品设计向虚拟产品设计的全方位调整。

非物质社会是一个提供服务和非物质产品的社会，是物理现实和社会现实充分信息化的社会，是一种基于计算机和网络系统的、以知识为中心的社会。计算机、网络技术的迅猛发展引发了这场非物质化的浪潮，并潜移默化地影响人的行为和生活方式。与原始社会和工业社会的产品包括原材料的价值和体力

[1] 故宫鸟瞰，系潘冰摄影 2014 年，9 月
[2] 李超德. 设计美学 [M]. 合肥：安徽美术出版社，2004.
[3] 邹晓松，于清华. 非物质设计论 [J]. 艺术百家，2007 年 07 期 .P108-109

劳动的价值不同，非物质社会的经济价值和社会价值，主要以先进知识在消费产品和新型服务中体现的比例来衡量。在这个社会中，知识、信息和服务等无形的产品将在社会经济发展中占有越来越大的比重，人们将直接享用产品所提供的服务，而忽略产品自身的物质化存在。

非物质社会的设计范围非常广泛，数字多媒体技术、虚拟现实（VR）技术和互联网技术的发展和应用，一方面，让各类设计都产生了深刻的变化，各类设计都或多或少地应用了非物质手段进行设计；另一方面，也产生了新的建立在数字信息技术基础上的设计类型。设计产品的非物质设计形态主要包括人机界面设计、电子网络游戏设计，互联网和在线媒体设计。这些我们一般统称为信息设计，其本身没有具体的物质形态，但却往往是需要相应的物质载体，如网络、计算机等实体。

1. 人机界面设计

人与机器之间存在一个相互作用的"界面"，所有的人机信息交流都发生在这个作用面上，这通常称为人机界面。显示器将机器工作的信息传递给人，人通过各种感觉器官（视觉、听觉、触觉等）接收信息，大脑对信息进行处理、加工、决策，然后做出反应，通过控制器传递给机器，实现人机信息传递和互动。因此，人机界面的设计主要是处理和优化人机显示、控制以及它们之间的关系的设计。人机界面设计是一个复杂的由不同学科参与的工程，认知心理学、设计学、语言学等在此都扮演着重要的角色。人机界面的设计关系到人机关系的合理性，作为沟通人机之间通信的桥梁，要研究人的心理学属性（感觉和情感），要考虑色彩、构图、美感、易用性和舒适感等问题，利用数字媒体技术等手段达到人机关系的互动和谐。人机界面设计的发展，包括硬件人机界面和软件人机界面。随着信息技术的发展和数字媒体的广泛使用，软件人机界面设计又可以分为移动媒体界面设计（如手机、PDA、MP 系列等）、软件和多媒体应用程序界面设计（多媒体光盘、电子杂志、软件和课件等）以及网页界面设计（在线网络媒体和宽带网络媒体）（图 2-9）。

图 2-9 苹果手机 Iphone
人机界面设计[1]

① http：//img.cnmo-img.com.cn/784/783803.jpg

图 2-10 苹果人机界面设计[1]

2. 互联网和在线媒体设计

互联网即国际信息互联网络，简称因特网（Internet）。互联网技术的发展，改变了整个世界，也深刻地改变了设计，同时也产生了新的互联网和在线媒体设计，其中以网页设计为代表。网页设计师的工作重点主要是用户界面设计和网页信息架构的设计。用户界面设计包括用户分析、可用性测试和修改等工作。网页信息架构设计主要是指网站内容信息设计、页面导航系统设计和网页视觉艺术设计。设计者不仅是简单设计面的可视化外观，而且还是文档的导航和网页检索系统的建筑师和工程师。高级网页设计师除了负责网站的总体风格和外观设计外，还应根据规范的 Web 设计流程来组织和规划整体 Web 网站的构成。该阶段包括网站的整体概念、网站的观众群定位、网站的盈利模式、网站的内容和组织方式、网站的视觉风格、网站的技术要求、网站的预算、网站完成的时间期限等（图 2-10）。

3. 电子网络游戏设计

网络游戏的设计开发是互联网、电子信息技术和审美、数字信息艺术的统一，也是团队合作和项目策划管理的劳动成果。其中，游戏设计师（Game Designer）负责将游戏企划所写作的企划书游戏化，也就是付诸实行。根据游戏规模的大小，这个部分中又可以分为游戏系统设计、战斗系统设计、道具系统设计、格斗系统设计等诸多不同内容，每一项工作都会有专长该方面的游戏设计人员负责。而角色设计师（Character Designer）设计创造游戏中所出现的所有角色。编剧（Scenario Writer）负责撰写游戏中所有的故事、剧情。这个部分有时候也会邀请非游戏业界的，比如著名小说家或剧本作家来写。2D 插

[1] 计算机人机界面设计，系浙江大学博士胡国生提供。

图 2-11 美国电子艺界（EA）公司 1997 年推出的《网络创世》Ultima Online[①]

画师（2D Illustrator）设计背景或平面角色。3D 插画师（3D Illustrator）则负责制作 3D 角色或网络游戏开头、过场、结束 CG 计算机动画。三维建模师对质量和速度的要求非常严格甚至苛刻。目前的低片面数多边形（Low Polygon）的图形引擎依然是网络游戏市场主流，所以三维美工也被同样限制在"多边形的数量与整体的质量"这样一个其实很尴尬的平衡中。随着数字艺术家的出现，将会打破目前在网络游戏中的程序设计和美工沟通上的瓶颈。优秀的三维美工或建模设计师将会更多地参与项目制作和全部网络游戏的开发进程。

随着各项技术的飞速发展，未来网络游戏的场景可能不仅仅是视觉范畴，很可能是全方位的体验。现在很多厂商开发触觉操作系统，传感手套就是其中一种。随着数码外设的发展，未来人们可能会感受到场景里的特殊气氛，甚至能通过传感设备感受到虚拟世界中的阵阵海风，闻到虚幻世界的花香。目前几乎所有的大型游戏公司都在着手开发自己的数码动画系统和 IA（人工智能）系统，试图做到角色在游戏中所做的每一个动作都会影响到这个世界的一草一木，甚至是影响故事的发展。未来的游戏场景可能和以往不同，你不再是一个观众，游戏的故事也不是完全设定好的几个情节，而是由每一个参与者去创造属于自己的故事。这些将给游戏设计师提出更高、更新的技术要求和能力的挑战。

如今，电子网络游戏的迅速发展已经成为 IT 业的一个亮点，凭借高成长性和良好的盈利能力，吸引了广泛的关注。美国电子艺界（EA）公司 1997 年推出的《网络创世》（Ultima Online）是世界上第一个完全在网络上运行的图形 RPG 游戏，成为当时风靡一时的电脑游戏。第一个中文武侠 RPG 游戏是《侠客英雄传》，后来出了《轩辕剑》系列和 1995 年大宇制作的《仙剑奇侠传》等（图 2-11）。

① http：//www.myuo.info/data/attachment/group/76/group_89_banner.jpg

2.1.2.1 非物质设计的特征

在非物质社会对设计的巨大影响下,非物质设计具有了不同于传统设计的新特征,包括设计的服务化、情感化、互动化和共享化。

1. 服务化

非物质社会是以服务为核心的社会,服务的主要层面是从精神上调节人的身心,使人们能够切实地享受生活。在非物质时代,厂商不仅仅提供物质产品,更进一步地提供一种引导、交互、辅助的机会和空间,从而为用户的工作和生活创造新的可能和体验。而顾客也不再是纯粹获取某种物质产品,而是去消费某种服务来满足自己不同的需求,如安全的需求、健康的需求、交流的需求、效率的需求、信息的需求、文化的需求、工具的需求甚至情感的需求等。产品的概念将不再是摆在某一位置上的某一机器,而是在任何地点、任何时间均可以提供服务的数字化伙伴。美国的微软公司称得上是非物质时代的一个标志,微软生产的windows系列软件,提供的是一个虚拟的平台,用户可以在这个平台上从事许多他所感兴趣的事情,构筑他自己的数字世界。这就是微软提供的服务,它以基于物质产品上的非物质内容创造出巨大的需求响应,其服务对象遍及全世界。

2. 情感化

非物质社会的设计,追求产品与人类情感的沟通与交流。超大规模集成电路和电脑程序化控制正逐步取代机器内运转的机械构件,微电子元件的使用,使得造型受限于结构的设计大大减少,技术条件对设计的限制越来越少。原先因物质匮乏和科技限制,而产生的功能主义简洁风格的设计,也因物质丰裕和科技进步所带来的巨大自由而被"形式追随情感"的设计取代。原有的功能化的设计语言已无法承担这项重任。同时,知识经济时代,微电子化、智能化的信息革命浪潮也要求一种新的设计语言与它适应。非物质社会的设计,让使用者能领会设计意图,进而以"动作"、"语言"、"表情"等多种方式来传达自己的感受,从而达到情感上更深层次的沟通和交流。因此,设计师必须在人机工程学、心理学和人类生理学领域里作周密细致的研究,与使用者建立良好的互动关系,即以数码技术为核心,兼容摄影、录像、视频、声音、装置、互动等综合手段进行设计创作并融入设计情感,从而引起消费者在使用方式和情感上的共鸣,使人在与产品进行交流和沟通的过程中,达到情感上的平衡和协调。

3. 互动化

在非物质社会中,随着大众媒介、远程通信、电子技术服务和其他消费信息的普及,人与世界的关系正逐步转变为各种数字化处理的信号,面对产品的信息人具有了选择的自由,人—机之间以及人与多媒体之间的关系正从传统的单向沟通转变为更民主的双向沟通,并进一步实现互动方式的沟通。

非物质设计的互动化得益于智能化信息技术的发展,这种技术通过系统内部的程序设计来响应人的行为、引导人的情绪。信息技术的革命把受制于键盘和显示器的计算机解放出来,使之成为我们能够参与、抚摸甚至能够穿戴的对象,这些发展将变革人类的许多行为。除了利用人的手与眼通过遥控杆、键盘、鼠标、

显示器进行二维的精确方式的输入输出外，现代的交互手段还有利用人的眼、耳、嘴、手等感知器官通过三维交互技术、语音技术、视线跟踪技术等进行信息的交流。

高技术的智能化产品提供的将不再是具有某种确定功能的产品，而是一个实现人机互动、对话交流的平台。在这个平台的互动过程中存在着多个客体，这些客体构成了一个由各种潜在的行动意向集合的互动情境。通过互动行为和互动情境定义的改变，人的心理结构和社会文化结构也发生了变化。现代的很多设计提供给人的不再是单一的结果，而是可以根据个体的认知差异，塑造和发展个性化的结局。现代的很多游戏设计就具有这样的特征，它不再提供标准化的结局，而是随着游戏进程的不同而自然展开不同故事。

4. 共享化

非物质社会中，社会的各种资源可以数字化存储和传播，可以同时为许多人所拥有，并可一再地重复使用，它不仅不会被消耗掉，而且会在使用的过程中与其他数字资源进行渗透、重组、演进，从而形成新的有用的数字资源，实现自身的增值创新。这是由于数据的占有和使用不具备有限性、唯一性和排他性。互联网的发展，使得政治、经济、文化、艺术等方方面面的数据库连接起来了，设计师可以方便地从网络中调用各种数据作为自己设计创作的题材，并再以网络为平台发布和传播作品，从而使设计创作得以不断生长，形成一个良性的循环。

2.2 设计产品的商品属性

设计业是一个物质生产与服务提供的部门，它是由许多相对独立且分散的设计产品生产者，即设计企业、设计研究院等组成的。它生产的产品投入到市场中即成为商品，是通过交换用来满足整个社会的生产和扩大再生产需要以及个人需要的劳动产品。这是艺术设计最为本质的特性。①"商品属性是指各类商品的不同属性形式的概念，即不同类别的商品有不同的结构形式、不同的画面构成形式和不同的色调倾向等"②，与国民经济其他物质生产部门的产品相比，设计产品无论是实物形态，还是价值形态、功能目的等方面，都有着显著的商品属性特征。"艺术设计是'为市场的设计'。'商品形态'是艺术设计市场的核心，也是艺术设计的目标和对象。"③它是使用价值和价值的统一体。"商品价值这个概念本身包括两部分，一是使用价值，二是交换价值。关于价值两部分的明确划分是正确区分产品和商品的基础。产品设计中的价值平衡是一种动态的平衡，不是各个元素之间彼此的消长，而是一种动态的平衡关系。针对不同类型的产品，这些要素之间的平衡侧重点不一样，不同的产品具有不同的价值特性需求。"④设计产品按照商品生产的普遍规律，通过等价交换的原则，

① 逄锦聚，洪银星，林岗，刘伟. 政治经济学 [M]. 北京. 高等教育出版社 .2009.6：35
② 袁迎耀. 商品属性与包装色彩设计研究 [J] 石家庄. 大众文艺，2010 年第 19 期：第 69 页
③ 林志远. 艺术设计学科特征研究.[D]2009.05：第 67 页
④ 魏江林. 对价值论的思考——从产品与商品区别的角度考虑 [J]. 北京：经济师杂志，2008. 第二期

实现产品的价值。设计产品可以是具有各种不同用途的房屋和构筑物，也可以是日常生活中所用到的各种电器、服装、装潢等，还可以是概念上的设计图纸。但凡通过无差别人类劳动生产出来的产品，其本身就有价值。由设计带来的房屋，满足人们的工作、居家的需求；琳琅满目的服装、电器、装饰又满足人们各种物质与心理需求。设计产品的使用价值无处不在。这些商品由于其自身的特性，其使用价值和价值又有独特的表现形式。由于设计产品的生产具有多样性，例如房屋建筑必须固定在土地上，体积庞大，使用诸多建筑材料，因此要投入巨额资金，寿命也特别长，优秀的建筑可以百年计；而如广告、书籍装帧等其生产周期就相对较短，且一般来说具有一定的时效性，即带给人们一定的感官刺激后会造成审美疲劳，通常在长期内无法保持一成不变的设计模式。

现代设计，作为生产活动和商业活动的一部分，具有商品属性，因而具有使用价值和交换价值。设计是为了满足人们的物质和精神需求，因而具有一定的使用价值，同其他商品一样，经过设计而生产出来的产品具有与其他商品相交换的属性，因而具有交换价值。设计的使用价值，是设计的基本价值，设计产品最终都要进入人们的生活，供人们使用，满足人们各种需求，无论是精神的还是物质的。设计的交换价值是设计的价值的表现形式，是由材料费用、劳动价值、流通费用和高附加价值等构成的。使用价值和交换价值，是设计在商品属性上，与一般商品所共同具有的价值。然而，设计不同于一般的物质生产，设计产品也不同于一般的商品，设计既是物质的也是精神的，既是实用的也是审美的。因而设计的价值结构也是多层次的，既有物质价值，又有精神价值；既有实用价值，又有审美价值；既有经济价值，又有文化价值；既有持有价值，也有荣誉价值等。美国著名的经济经学家托尔斯坦·凡勃伦（Thorstein B Veblen1857—1929）早在1899年就提出了"炫耀性消费"（conspicuous consumption）理论，所谓炫耀性消费，指的是富裕的上层阶级通过对物品的超出实用和生存所必需的浪费性、奢侈性的挥霍，向他人炫耀和展示自己的金钱财力和社会地位，以及这种地位所带来的荣耀、声望和名誉，以及"人们出于虚荣心或者荣誉感为博取他人的赞美和艳羡而消费商品的行为。"[①] 这种对设计商品的持有价值和荣誉价值的"炫耀性消费"，在中国这样一个越来越富裕的国度里，也是越演越烈。

实用价值是设计的基本价值，也是经济价值的重要体现。价值理论认为：价值是一种需要的满足，即客体能够满足主体的一定需要。设计能够满足人的衣、食、住、行、用的需要，这种需要是人的共同需要，是生活的基本实用需要。实用价值的高低，也是决定设计产品经济价值的基本因素。

实用需要得到满足以后，人们的审美价值、精神价值的需要就逐渐上升。在物质文明高度发达的现代社会，精神价值变得越来越不可缺少。现代社会中，人们对生活的要求越来越高，不仅仅满足于实用和生存，更要追求精神满足、审美享受和个性品位，这就要求设计在具有实用价值的基础上，更要具有丰富

① [美]凡勃伦. 蔡受百译. 有闲阶级论——关于制度的经济研究[M]. 北京：商务印书馆，1964

的精神价值。一个设计产品需要功能也需要形式，而且两者是不可分的。就像别林斯基说的"如果形式是内容的表现，它必然和内容紧密联系着，你要想把它从内容中分出来，那就意味着消灭了内容；反过来也一样，你要想把内容从形式中分出来，那就等于消灭了形式。"形式美与功能美的结合是需要人来参与的，所以我们应该在以人为本的基础上去考虑设计产品物质价值与精神价值。[①]

对于优秀和高品位的设计，还具有一种持有价值和荣誉价值，二者其实是紧密联系在一起的。随着物质丰裕社会的到来，人们不再仅仅满足于物质的使用价值，人们开始把对某些优秀和高品位的设计品的持有，看作是荣誉的象征，持有能带来一种愉悦，持有的荣誉可以带来安慰、关注、尊严、富有、品位和成功等，这就是设计的持有价值和荣誉价值。这种持有需求可以说是物质丰裕社会中产生的"第二级需求"，持有而非使用，是购买的主要动机之一。持有价值中既有经济价值，也有文化价值，实用价值弱化，精神价值、审美价值强化，对于具有极高持有价值的设计品，人们看重的往往不是它的使用价值，更多的是看重它所蕴涵和代表的社会地位、精神品位和审美享受。

精神价值、审美价值、文化价值、持有价值、荣誉价值等，其实都是商品的附加价值。在物质、精神文明非常发达的当代社会，商品的附加价值占到更大比重，而这正是设计可以有所作为的地方，更能突出体现设计本身所创造的价值。

设计是创造商品高附加价值的方法。商品的附加价值，是指企业创造出来的，除了该类商品所具有的基本实用价值和工具价值以外的精神价值。同一商品，名牌的价格与非名牌相去甚远。消费者不仅仅依靠显而易见的商品功能上的优点，还要根据其视觉上的新颖和社会标记来做出购买决定，而设计正是通过视觉造型设计和品牌形象设计，将这些附加价值注入商品中去。比如，企业的CI（企业形象）设计可以创造高附加价值。一旦CI形象成功树立，名牌、名人、名品便保证了高附加价值的实现。比如由法国著名设计师路易·威登（Louis Vuitton）创立和以他名字命名的LV品牌，已经成为世界著名奢侈品品牌，价格比同类产品高出数十倍甚至上百倍，但却仍被广泛追捧（图2-12）。

设计作为创造附加价值的手段，还能将最新信息寓于设计符号之中。设计往往结合了最新的科技成果，运用新材料、新技术、新工艺来开发新产品。它还可以将传统与现代相结合，把握市场的文化脉搏与经济信息，针对不同消费层的消费心理和经济状况，开发出适应不同消费者的商品。此外，设计的艺术内涵是创造高附加值永远的保证。艺术的想象和直觉最后落在商品的附加

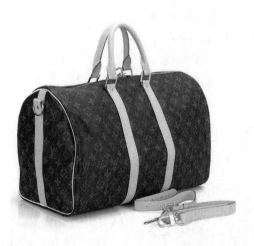

图2-12 经典LV产品图片——传统花纹手提斜侧背keepall45旅行袋M41418[②]

[①] 王宏. 设计产品的功能美与形式美的关系 [J]. 哈尔滨. 科技信息.2009年第18期：第133页
[②] http：//pic.sogou.com/d?query=m41418%CD%BC%C6%AC&mood=0&st=255&picformat=0&mode=255&di=0&p=40230500&dp=1&did=5#did4

价值上，优秀的设计提高商品的附加价值，这都是设计创造高附加价值的表现。

面对设计的经济价值，设计师必须具备对经济的敏感性。在任何设计中，设计师都应树立提高功能成本比的思想。产品的设计中，生产它的工艺、工程、服务也追求一种综合配置，它的各个组成部分也是力求最佳配比。如果一台电视机的显像管寿命是 15 年，那么它的其他元件的寿命也应与之相对应，以免造成资源的浪费。日本的产品设计在"废弃律"方面是最典型的代表。这便是通过以设计对象的最低寿命周期成本实现使用者所需功能，以获得最佳的综合效益。当然，物质产品设计的"二次价值"实现也是必须考虑的，也就是产品使用后的回收利用及处理。在产品设计中，"物质产品设计中功能与形式的二次价值实现必须满足：一、环境和谐性，指产品开发—使用—废止—再利用；二、价值创新性，二次设计意味着产品的价值形态将会有新的变化；三、功能全程性，将功能认识与价值认识贯彻到产品开发—废弃—再利用过程的设计思想与策略中。"[1] 凡为获取功能、产生价值而发生费用的因素，均可作为价值分析的对象。设计的价值分析保证了以最小的投入获得最大的效果。

2.3 设计产品的价值形态与影响因素

2.3.1 价值的概念

"价值"的意义横跨了经济学等众多学科及专业方向。在这个广阔的范围内，人类学家大卫·葛伯的观点比较全面，认为"价值"在概念相当于：（1）好的，合适的、值得的。（2）从经济学的角度，价值即为了获得产品、服务或利益而付出的代价、费用等。（3）价值是"意义"的存在方式。（4）价值是一种体验。[2] 在政治经济学中表达为"凝结在商品中的一般的无差别的人类劳动或抽象的人类劳动"。从这个角度出发，在商品经济关系中，设计产品的价值是一般人类无差别劳动的凝结物，构成了价值的实体。这种无差别人类劳动的结晶就形成了商品的价值。一般来讲，设计产品价值是由三部分组成的，即 C、V、M。C 是指在产品生产过程中所投入的生产资料的价值，如用于设计的设备、工厂等固定成本。这部分生产资料通过生产过程逐步转移到产品中，作为设计产品价值的一部分而存在。V 是指劳动者通过劳动力生产的价值，可作为生产的可变成本。V 是构成产品价值的核心组成部分，产品的价值产生主要来自于 V。M 是劳动者创造的价值增值部分，在马克思主义理论中，M 就是由工人劳动创造而被资本家无偿占有的那部分价值，即剩余价值。[3] 设计产品的价值不是取决于个别劳动时间，最终要由社会必要劳动时间来决定。

[1] 周祺，苏晨．持续性 变化性——论工业设计中产品的二次价值实现[J].合肥：安徽文学杂志下半月，2008.09.15；P273

[2] David Graeber.Toward an anthropological theory of value；The false coin of our own dreams.Palgrave，NY，2001.

[3] 逄锦聚，洪银星，林岗，刘伟．政治经济学[M].北京．高等教育出版社．2009.6；140-143

政治经济学的价值定义比较抽象，物品的经济价值需要物质载体，二者不可分割，相互补充。实际日常生活中，人们对"价值"的理解往往并不是这么抽象的。人们判断物品是否有价值往往是从这个物品对自己是否有用这个角度切入。因此物品有无价值一方面取决于市场是否对它有需求，另一方面还取决于该物品本身具备的使用性。

设计产品的价值形态有以下三种：使用价值、交换价值和收益价值。

1. 使用价值

设计产品的使用价值是用来满足消费者某种需求的，体现了设计产品的有用性。衡量设计产品的使用价值要立足设计产品本身，考察其所能够发挥的一切功能。设计产品的功能需要借助物质载体来实现。通常而言，不同的设计产品总是为了满足不同的需求，即具有不同的功能，但这些功能无外乎使用功能和形象功能两大类。使用功能重在满足目的性的需求，而形象功能则是指满足消费者视觉需求的功能。各种设计产品正是存在着使用功能和形象功能的差异，才使得使用价值也体现出各色各异的特点。

2. 交换价值

"商品能够通过买卖同其他商品相交换的属性，就是商品的交换价值"[①]。针对设计产品而言，就是其同其他商品相交换体现的价值。设计产品的交换价值的大小不取决于个别劳动时间的多少，而必须以社会必要劳动时间来衡量，即"在现有社会正常的生产条件下，在社会平均的劳动熟练程度和劳动强度下，生产该产品所需要的劳动时间"[②]。这些凝结在产品中的无差别劳动就形成了交换价值的根本。交换价值的大小不仅仅取决于"价值"，还要取决于人们对产品的需求欲望。

3. 收益价值

设计产品的收益价值，指设计产品在商品流通中能够取得收益的价值。设计产品既可以作为资本又可以作为资产，这些都是通过在消费设计产品过程中取得收益表现出来的。人们在获取设计产品之前，不仅要考虑该设计产品投入到市场中能否收回投资，还要考虑是否能够得到预期利润。例如建筑产品就是典型的具有收益价值的设计产品，近年来楼市火爆即可证明。

2.3.2　评价设计产品价值的影响因素

设计产品价值往往要受到许多因素的影响，这些影响因素可归纳为主观因素、社会因素、区位因素、科技因素等四个方面，现分述如下。

1. 主观因素

主观因素的影响主要体现为消费者行为的差异，包括消费能力、消费偏好、消费心理等因素。主观因素对设计产品的价值影响走势是不确定的，因为消费

① 逄锦聚，洪银星，林岗，刘伟. 政治经济学 [M]. 北京．高等教育出版社 .2009.6；35
② 林岗．关于社会必要劳动时间以及劳动生产率与价值量关系问题的探讨 [J]. 教学与研究 .2005-7（7）

者的需求偏好不同，因此对某一设计产品的价值定位也不同。例如消费者由于收入水平、社会地位存在着高低之别，高收入的群体对设计产品使用价值的追求就更高一点。又如人们美学修养不同，消费者对于设计产品的外观审美也表现得千差万别。即便其他客观条件均一致，消费者也会由于自身的差别而对使用价值趋于不同的追求与评价。

人的主观因素不仅会产生差异，还常出现不稳定性。即便是同一个人对同一使用价值的设计产品在不同时间也会产生不同的效用。由于产品的消费遵循边际效用递减规律，因而一个人消费同一设计产品时，随着他每增加一单位的消费，其消费欲望不断地被满足，后一单位的产品消费所带来的效用总是比前一单位所产生的效用少。在一定的生产水平和预算约束下追求效用的最大化，是每个理性人想要努力达到的目标。人为的制造稀缺能够引导资源向最需要的地方流动，能够使消费群体获得最大的效用。

2. 社会因素

"社会因素包括政治、经济、法律、文化等因素。一个国家的政治制度、经济制度、所有制形式等，法律条文和技术规范都直接影响到设计产品价值的评价"。① 社会因素属于外生变量，并且对整个经济体各行各业都有着巨大而长久的影响。设计产品也不例外。例如国家实施某项宏观调控政策，原有政策影响仍将在相当长的一段时间内起作用。在这种新旧社会因素交替期内，各种社会因素缺乏协调统一，就会对设计产品的价值评价带来异常复杂的影响。例如国家颁布"限购令"，以宏观调控手段来干预房地产市场，房价的高涨得到迅速的控制。由此引发社会开始对房屋价值的深入思考。由于很难预料"限购令"政策实施的持久性，房地产市场在未来时间内的走势实际上不太明朗。因此，对产品设计的研究不应当仅仅只停留在"实体"的层面，应当更进一步看到蕴藏在产品背后人与人，人与社会之间的复杂关系，讨论社会规则与设计间的相互作用和影响，将这一研究引向深入。②

3. 区位因素

区位因素是指由于设计产品所处的地理位置不同而对其价值所产生的影响。由于不同区位的自然条件、资源状况、产业政策、政府扶持力度等方面都不同，因而，一项设计产品也会体现出不同的发展前景和价值评判。

区位因素对设计产品价值的影响表现十分明显。由于地区经济发展的不平衡，任何一个国家都有着城乡差别。设计产品处在不同的地域环境也将面临不同的待遇差别。就其交换价值和收益价值而言，在经济不发达地区，即便一个价值较高的设计产品也无法获得与之相匹配的收益价值。而在经济发达的城市则能够实现收益的倍增。"例如：在工业区建造住宅虽然有便于职工上下班的优点，但是仅限于对该工业区的职工有一定的吸引力，总体上则价值较低；在

① 黄如宝.建筑经济[M].上海.同济大学出版社.2004.3：49
② 宫浩钦.从设计产品到设计规则[J]北京.装饰.2012年04期：第84页

繁华的商业区建造住宅，虽然可以提高住宅的交换价值和收益价值，却远不如建造商业建筑更合适；如果在生活区建造对环境有污染的工业建筑，则将大大降低生活的价值。"①

4. 科技因素

科学技术是第一生产力。设计技术的进步会对设计产品的价值产生影响，突出地表现在以下三个方面：①新型材料的应用；②新设计理念的诞生；③新型生产工艺的推广。

科技因素对设计产品价值的影响可谓是举足轻重。人们评价产品的价值往往会考虑其中凝结了多少科技含量。科技含量是产品使用功能强大与否的一个评判标准。例如随着技术的发展，电视的设计越来越精良美观，厚度也越来越薄，不仅能够更好地适合人们的使用要求，而且使用价值也得到了飞速提高。再如 Nike 设计的运动衣，新材料的广泛运用使得运动衣更透气、更速干，顺应了市场的需求。

1979 年索尼公司为人类引发了一场听觉革命，推出轰动世界的第一台个人便携式磁带放音机 TPS—L2 款 Walkman。有资料表明，"索尼 1979 年 7 月推出的 TPS—L2 款 Walkman 最终设计方案并非出自其设计师之手，而是采纳了该公司共同创办人井深大的建议。"② 在 Walkman 推出之前，音乐爱好者也只能在家或者在车上才能欣赏音乐。非常不方便，对于喜欢音乐的井深大真是大麻烦，他每次出差都要背着笨重的索尼 TC-D5 录音机，这个不便，促使作为索尼公司创办者之一井深大在一次去美国出差时，突然打电话给时任索尼副社长的典雄："我又要出差了，你们能否设计出更小、更便于随身携带的录放机？"③ 这也是便携式磁带放音机 TPS—L2 款 Walkman 诞生的灵感来源。

"Walkman 有很明确的设计目标，也是 Walkman 推出的前提条件：一个是保持产品的设计创新，另一个是满足用户的实际消费需求。"④ Walkman 能做得那么成功，他有自己的设计策略和设计定位，首先，他们的定位主要是年轻人群，生活压力大、生活节奏快，对这种解压放松的方式需求。其次，大城市人口密集，空间有限，需要坐车挤地铁往来的人比较多，这些上班族可以在拥挤的人群中独享音乐。还有，索尼对不同地区的消费需求，在设计上也有一定的针对性。从索尼公司的设计战略来看，索尼当时做了全面的分析，准确地捕捉到了潜在消费者们的城市化生活方式和生活需求。这也是他销量突破意料的原因之一。

Walkman 问世至今走过的三十多年历史，它带给我们创世的独特的聆听方式，随身听音便携、体积小、重量轻、佩戴耳机和自动翻转而且听音乐时不会影响其他人。为无数人创造了"私人音乐空间"。自问世以来，受到年轻人

① 黄如宝，建筑经济 [M]．上海．同济大学出版社．2004.3：49
② Susan Sanderson, Mustafa Uzumeri．Managing product families：The case of the Sony Walkman．Research Policy, 24（1995）.p.762
③ 高晓荣；王伟光．Walkman 卡带机终结此情成追忆 [N]，电脑报 /2010 年 /11 月 /8 日 / 第 C01 版
④ 罗广，索尼 Walkman 的设计策略及其兴衰分析 [J]，装饰，2014 年 04 期 93-94 页

群的追捧和喜爱。所以自推出 Walkman 之后的二十年里，Walkman 是休闲听众们必不可少的随身配备，一致好评。索尼公司在这期间每隔五年有序地遵循一种创造性的方式发布一个新款式的 Walkman，使用新的主题对产品做新的诠释。"索尼 Walkman 的设计也经历了三次重要的技术飞跃：1979 年首创便携式卡式播放机；1984 年首创便携式 CD 播放机；1992 年首创便携式 MD 播放机。"[①] 索尼当时以"其灵活的制造投资则分摊于系列产品的多个样式之中，使得产品样式的快速转变成为可能。"[②] 所以在不断地吸引和引导各种人群的顾客购买。导致 Walkman 销售量不断突破成为索尼公司的一款创造销售奇迹的经典设计产品，也成为日本一款走向国际化的标志性的产品(图 2-13)。

以上这四方面因素对设计产品的价值形态产生了不同的影响，难以进行定量分析，只能进行定性分析。主观因素和社会因素影响设计产品形象功能；科技因素则主要是影响使用功能和收益价值；这些因素在对设计产品的实际影响方面可以说是难分主次的。主观因素和社会因素会产生不断的变动与发展，二者又会产生内在的相互影响。例如人们消费的主观因素受到社会因素的影响和制约，而主观因素的前进或改变往往又推动社会因素的变动。在这四方面影响因素中只有科技因素是相对稳定的，其稳定时期的长短取决于社会科技创新周期。一旦科技水平有了突破，那么带来的社会影响也是巨大的。

图 2-13　日本索尼公司第一台 Walkman，TPS—L2 [③]

2.4　设计产品价值的实现

设计产品是商品，是使用价值和价值的结合体。设计产品价值的实现必须通过市场交换才能得以进行。在商品经济下，商品的交换应该实行等价交换，价值规律在其中的作用不可估量。通过交换，买卖双方实现使用价值和价值的让渡。买方得到使用价值而付出价值，卖方得到价值而付出使用价值。[④] 这也就意味着使用价值和价值在交换中无法二者兼得。"总的来说，产品价值实现的根本问题是在认识价值实现的特征，把握价值实现的规律的基础上，寻找价值实现的有效途径，从而实现产品的价值。"[⑤]

① 罗广．索尼 Walkman 的设计策略及其兴衰分析 [J]．装饰，2014 年 04 期 93-94 页
② Susan Sanderson, Mustafa Uzumeri. Managing product families：The case of the Sony Walkman. Research Policy, 24（1995）.p.761
③ http：//pic.sogou.com/d?query=TPS--L2&mood=0&picformat=0&mode=1&di=0&p=40230504&dp=1&did=5#did4
④ 逄锦聚，洪银星，林岗，刘伟．政治经济学 [M]．北京．高等教育出版社．2009.6；36
⑤ 陈晓峰．精神产品的价值与价值实现 [J]．广州：探求杂志，2004.09.25；P72

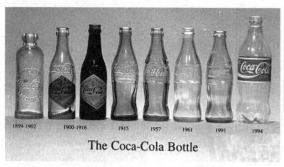

图 2-14　可口可乐瓶子演变过程[1]

图 2-15　Coca-Cola 标志图片——2007 年 Coca-Cola 标志[2]

　　图 2-14 展示的是可口可乐（Coca-Cola）公司所使用的经典瓶子的演变过程。一些工业设计史教科书在描述可口可乐瓶子的发展历史上会有一点小的错误或者语焉不详，会写成是雷蒙德·罗维（Raymond Loewy）设计了可口可乐这个经典玻璃瓶或者可口可乐的标志，但是事实上这样介绍不是十分准确的。可口可乐的标志（图 2-15）（包括名字 Coca-Cola）是 1885 年弗兰克·罗宾逊（Frank Mason Robinson）设计的，他是 Coca-Cola 汽水最早的发明者约翰·彭伯顿（John Pemberton）的记账员，弗兰克·罗宾逊是一个古典书法家，他认为有两个大写字母 C 会很好看，因此用 Coca-Cola 作为这个奇异饮料的名称。在设计时使用了在那个年代记账员中最受欢迎、最流行的字体——斯宾塞体（Spenserian），并以此题写了 Coca-Cola 标志。

　　可口可乐经典玻璃瓶（contour bottle）是由亚历山大·萨米尔森（Alexander Samuelsen）于 1915 年设计的[3]。当时可口可乐举办了比赛，为了寻找一种和其他饮料公司截然不同，有自己明确特点的瓶子，要求不管是白天还是黑夜，甚至是摔破了，瓶子也能被识别出。萨米尔森作为鲁特玻璃公司（Root Glass）的瓶子设计师以及模具管理员代表公司参与了这个比赛，他们在开始时想以可乐饮料的两种成分（可可叶和可乐豆）作为设计的出发点，但却不知道它们的具体长相，所以去图书馆查阅《大英百科全书》后，以其中一幅可可豆荚的图片为基础设计出了这个经典的瓶子，但由于比赛前他们的模具生产机械马上要进入维修，所以萨米尔森在 24 小时内画出了草图，并做出了模具，在机器关闭前尝试制造出了一些样板用来参加比赛。他们的设计在 1916 年被选中，并且在当年就进入市场，在 1920 年成为可口可乐公司的标准瓶子。萨米尔森最初的设计原型（图 2-16）[4]，因为在传送带上不稳定，所

[1] http：//sports.qq.com/a/20090927/000451.htm
[2] http：//upload.wikimedia.org/wikipedia/commons/thumb/c/ce/Coca-Cola_logo.svg/800px-Coca-Cola_logo.svg.png
[3] http：//www.icoke.cn/brandstory.aspx
[4] http：//finance.sina.com.cn/roll/20080717/07332331978.shtml

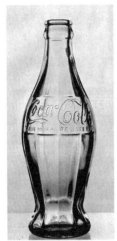 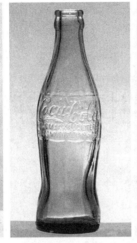

图 2-16　萨米尔森最初设计原型瓶子　　图 2-17　可口可乐公司经典的玻璃瓶[①]　　图 2-18　罗维设计的可口可乐瓶子[②]

以没有投入生产。图 2-17 这款就是经典的玻璃瓶，瓶子的专利由鲁特玻璃公司（Root Glass）持有[③]，可口可乐公司以购买设计专利的方式，按照瓶子的生产数量比例付费。1938 年，雷蒙德·罗维（Raymond Loewy）接受了可口可乐公司的设计订货，重新设计了可口可乐玻璃瓶。加以改进后的瓶子也颇具特色，去掉了瓶子上的压纹，代替以白色的字体，拿起来也非常舒适顺手（图 2-18）。

当可口可乐第一次进入中国市场时，它有一个很奇怪的中文翻译——蝌蚪啃蜡。古怪的味道加上古怪的名字，自然使得蝌蚪啃蜡在中国市场上的销售遭遇滑铁卢。几年后，美国可口可乐公司公开登报，用 350 英镑的奖金悬赏征求中文译名，最终，一位名叫蒋彝的旅英青年击败了所有对手，拿走了奖金。而这家饮料公司也获得了迄今为止被广告界公认为翻译得最好的品牌名——可口可乐。它不但保持了英文的音译，还比英文更有寓意。更关键的一点是，无论书面还是口头，都易于传诵。现在看来，可口可乐真是捡了个大便宜，350 英镑的成本换来今天在中国数十亿的销售额。

从以上两个案例来看，使用价值可以一次性转移给价值的出让方，也可以人为规定长期进行让渡。那么这种长期的分批的让渡也可以看作是一种未来的收益模式。

① http：//finance.sina.com.cn/roll/20080717/07332331978.shtml
② http：//www.hsw.cn/biz/2008-07/23/content_10160667_3.htm
③ http：//www.icoke.cn/brandstory.aspx

第 3 章　设计产品的消费

3.1　消费者行为理论

3.1.1　消费偏好理论与效用论

设计与生产是以满足人民日益增长的物质和精神需要为目的，设计师应该面向生活，面向广大的消费者，消费已经成为人们生活的一部分，消费方式与设计密切相关。设计本身是被消费的对象，设计是为消费服务的，要充分考虑消费者的消费心理和消费方式，同时，设计还可以引领消费、创造消费，主动地创造消费市场。在这一过程中，消费者是作为微观决策单位的一个重要组成部分而存在的。消费者面对繁多的设计产品，如何决策才能使自己的受益最大呢？这即是本节所要探讨的内容。

效用论是消费者行为理论的基础，西方经济学家常把效用分为基数效用和序数效用两类，进而基于这两种类型的效用展开对消费者行为的分析。这两种理论尽管假设前提与分析方法不尽相同，但二者结论却是殊途同归。

3.1.2　效用和效用函数

所谓效用是指消费者从消费某种商品或商品组合中所得到的欲望的满足程度，它一方面取决于商品或劳务是否具有满足人们某种欲望的能力，另一方面又依存于消费者是否具有该种欲望以及对满足程度的主观感受。[①]

基数效用论认为，效用的大小能够像其他度量单位一样，如长短轻重，可以用具体的数字来衡量,并且效用能够进行加总求和(计量单位叫作效用单位)。奥地利的门格尔、法国的瓦尔拉斯等人坚持这种观点。以这种观点举例，假如一杯红茶给消费者提供的效用是 10 单位，一杯绿茶给消费者提供的效用为 5 单位，那么通过简单的数学运算我们可以看出，一杯红茶的效用比一杯绿茶的效用大 5 个单位。效用量因为能够加总求和，因此它随着消费者消费商品量的变化而变化。

商品的效用又分为总效用和边际效用。总效用是指消费者在一定时期所有消费中所获得的全部满足感。边际效用是指消费者在其他条件不变时，多消费

① 魏埙，蔡继明，刘骏民，柳欣：现代西方经济学教程 [M]．天津．南开大学出版社．2003.4：63-64

一单位商品所带来的满足感的变化，即增加一单位某种商品的消费所引起的总效用的改变。基数效用论认为，在其他商品的消费保持不变的情况下，"消费者消费某种商品越多，他从新增加的一单位商品里所获得的效用就越小，即新增加的一单位商品的边际效用越来越小"，[1] 这就是边际效用递减规律。

在我们日常购买产品时，往往个人会预先对某个产品的价格做一个预判，实际价格则会高于或低于我们个人的预期价格。如果高于预期价格，则消费者"用脚投票"转身走人，若低于预期价格，则消费者会有种"划算"的感觉。在经济学上，消费者为一定量某种商品愿意支付的价格和他实际支付的价格之差，被称作消费者剩余。"宝马汽车是针对德国的高速公路设计的，设计时速远比美国公路的速度标准（限速约在 55~65 英里 / 小时）要高，因此美国的消费者所购买的动力相当部分是他永远用不到的。宝马前首席开发主管沃尔夫冈·赖茨勒说："当美国的驾驶者以每小时 70 英里的速度开着宝马车上路的时候，他知道这款车是以每小时 160 英里的德国高速公路为标准设计的，他会觉得物有所值。"[2] 通常当一种商品或劳务，特别是公用事业服务的价格上涨或下降时，消费者就感到受到了损失或获得了好处，这里所说的受损或受益都是指消费者剩余的减少或增加。

与基数效用论不同，以帕累托、希克斯为代表的多数派经济学家则认为，消费者不能说出效用具体多大，只能根据各种商品组合带给他的满足感的高低，进行顺序上的排列。例如茶、果汁和咖啡各一杯，消费者最喜欢茶，其次是果汁，再次是咖啡。对于消费者来说，只能说明他消费一杯茶获得的效用高于一杯果汁，消费一杯果汁得到的效用高于一杯咖啡，但却无法回答茶的效用究竟是多少，比果汁大多少这样的问题。消费者无须说出消费几种商品的效用各是多少，他只需对这些商品效用大小加以排列即可，这就是序数效用论。

在实际消费行为中，我们会发现有些人喜欢古典味儿的产品，有些人则偏爱时尚现代的产品；有些人喜欢精雕细琢的带有艺术品位的产品，有些人则更崇尚原生态的制作产品。正所谓"众口难调"。消费者的偏好是决定消费者行为的重要因素，偏好的不同势必会影响消费者做出不同的购买决策。消费者偏好的性质有三个基本假定：

"第一，假定任何两种消费组合都是可以比较的，这称为完备性公理。第二，传递性公里：消费者偏好具有传递性。"[3] 用一个成语能够很好地诠释这个假设，那就是"爱屋及乌"。假设消费者面对 A、B、C 三个商品组合。在 A、B 中他偏爱 A，在 B、C 中他偏爱 B，那么我们就可以推出，消费者对 A 的偏好一定大于 C。再比如，消费者对 A 和 B 的偏好一样，对 B 和 C 的偏好一样，我们同样可以推出他对 A 和 C 的偏好也一样。第三，只要不是坏东西或者让人讨厌的东西，消费者将更喜欢所含商品数量较多的商品组合，比如 A 和 B 两个

[1] （美）威廉 A. 迈克易切恩. 微观经济学 [M]. 北京：机械工业出版社. 2010.9：76
[2] （美）戴维·基利. 王洪浩，何明科，吴杰译. 体验宝马 [M]. 北京：电子工业出版社，2005：150 页
[3] [美] 哈尔.R. 范里安. 微观经济学：现代观点 [M]. 上海人民出版社. 2003.10：44

图 3–1　苹果 ipad air 2[①]
（左）
图 3–2　苹果 iphone 6 plus[②]
（右）

商品组合，A 包含 1 单位 Ipad 和 1 单位 Iphone 6，B 包含 1 单位 Ipad 和 2 单位 Iphone 6，很显然消费者会选择后者（图 3-1、图 3-2）。

3.1.3　消费者行为的特点

消费者行为不仅仅只在消费时才表现，实际上在消费的整个链条中，消费者在选择、消费以及消费后的评价等过程中其表现均有所差异。可以说消费者行为是消费者为了满足自身的需求，按照商品交换原则，在购买产品前、购买时和购买后的一系列心理活动和行为过程的总和。[③] 在日常生活中，消费者在市场上表现的行为是多种形态的，尽管涉及人们主观上诸多不确定因素，但归纳起来还是有以下几个特征：

1) 社会性。消费者从行为主体这个角度来讲，可以是个人也可以是群体。社会性是人的根本属性，因此消费者行为的社会性特点是与生俱来的。从消费客体这个角度来讲，消费者面临的消费对象，无论是商品还是服务，无论是物质产品还是非物质产品无一例外的都是社会产品，这就是说消费客体具有社会性。消费者从做出消费决策、做出消费行动和消费评价等一系列活动和行为都受到社会环境的影响。从消费结果这个角度来讲，所有的消费活动都必须按照社会的标准去进行。通过等价交换，消费的需求又不断刺激着生产供给，不断地推动着社会生产的循环。

2) 复杂性。消费者行为呈现复杂性的特点。一方面是因为影响消费者行为因素复杂多变。消费者在决定其消费行为时，不仅受主观心理因素、产品客观因素等微观因素的影响；还受消费环境以及社会政治、经济文化等宏观因素

① http：//img.technews.tw/wp-content/uploads/2014/10/ipad-air-201410-gallery5_GEO_US.jpeg
② http：//store.storeimages.cdn-apple.com/8061/as-images.apple.com/is/image/AppleInc/aos/published/images/i/ph/iphone6/plus/iphone6-plus-box-silver-2014_GEO_CN?wid=478&hei=595&fmt=jpeg&qlt=95&op_sharpen=0&resMode=bicub&op_usm=0.5，0.5，0，0&iccEmbed=0&layer=comp&.v=1410265616537
③ 姜彩芬，余国扬，李新家，符莎莉．消费经济学 [M]．北京，中国经济出版社，2009.9：216

的影响。这些因素时而以单独的形式出现，时而以错综复杂的形式出现。另一方面消费者行为的外在表现形式呈现多元化趋势。消费群体的个人构成，由于性别、风俗、民族等多方面的不同，消费者对衣食住行的要求也纷繁多样。由于时代不断地在改变和发展，不同时期的消费心理、消费倾向以及消费感受都不同。因为消费者行为的复杂性本身就取决于诸多因素。目前，伴随着国内经济与科技的不断进步，社会需求的品种、数量和质量也不断发生变化，"我们的消费水平已由追求商品的数量与质量的消费阶段，步入了追求能够体现自己个性与价值的商品的感性消费阶段。在感性消费时代，产品的质量、性能等因素的发展已逐渐成熟，这些因素已很难成为市场竞争中的亮点。"[1] 例如，在市场一般流行趋势基础上，有一种消费群体，"消费市场所提供的普通消费品已经不能满足他们的要求，他们倾向于拥有比以往更高品质的商品，例如：高端、优质并且具有情感托付的产品，属于典型的'趋优消费'。'趋优消费'其实就是一种文化消费，消费者拥有一种全新的消费理念和消费知识，他们更加倚重和执着于一种品牌，对于品质意识和品质都越来越高；所以，购买力基本上就是人们品牌消费意识的觉醒且逐步增强，正是这些蕴藏在产品背后的东西，推动着人们消费需求与消费结构朝着精致型、品位型、享受型、经典型的方向，发生着多样性的变化。"[2] 随着中国国民经济最近三十多年的快速发展，我国已经成为世界第二大经济体，传统产业结构升级换代、社会经济结构转型势在必行，国内消费的不断增长和消费阶层的多样化、复杂化，也成为推动经济增长的催化剂。

3) 约束性。资源是稀缺的，而人类欲望却是无限的。有限的资源无法满足人们的全部欲望。这也就意味着消费者的消费行为会受到许多限制。在这些客观的限制条件下，消费者要力求自己的效用最大化。收入可以说对消费者行为有着举足轻重的影响。个人收入水平是比较稳定的，而商品价格的高低又会相对地造成收入的实际购买力出现变化。在有限的预算约束下，消费者不可能购买无限多的产品。每个人都想住别墅，但不是每个人都能买得起别墅。消费者的身体状况和所处的地理环境也是其消费产品的一种限制条件。例如广州人喜爱清淡祛火的饮食，而四川人偏爱麻辣，这就是地理气候差异造成的饮食消费限制。再如有些消费者酒精过敏，这就限制了他对酒的消费。"消费的水平受经济水平高低的制约。设计并不是只为'贵族'服务，不得不承认，追求美的更多的是高收入阶层，他们审视美的存在，重视美的空间，知道如何享受生活如何制作快乐。因此，以他们的需求为参照，能体现现代设计的新时尚，追赶时代的新步伐。设计的高定位不是把生活水平较低的群体抛弃，毕竟，中等尤其是低收入者还是占了大多数。设计也要掌握这一群体的需求，忽视不得。由于这一群体人数众多，审美观相对较低，要求的设计相对粗糙，设计要向着

[1] 刘婷婷，浅析产品设计中的感性因素，[J]，福建省福州市，艺术生活，2011.04 期：37 页
[2] 王罗，国内奢侈品品牌服装产品设计研究，[D]，东华大学，2013.01：53 页

大批量化发展，以便满足需求。"①

4）差异性。每个消费者的消费行为都存在着诸多差异性。由于消费者消费偏好不同，对同一产品的需求欲望和满足程度也不同。这些差异性来源于消费者的年龄、性别、文化、收入等因素。例如成人和儿童对饮食的偏好有差别，高收入阶层和低收入阶层购买产品的品质、品牌可能都会存在很大差异。消费者行为的差异性就构成了营销学中市场细分的基础。所以，市场需求的差异性决定了"消费决定生产"这一经济理论的产生。"然而在实际操作过程中却还有许多需要完善之处。只有真正做到'消费决定生产'，客户的利益才能确实体现，消费需要什么就生产什么，市场就买卖什么，这样经济才有活力，才能称之为市场经济。市场研究的目的就是为了把握设计与消费的结合。企业只有在了解消费者和市场动向的前提下，才能正确制定设计目标、广告政策、销售政策，决定市场需求。正如前英国首相撒切尔夫人所说："优秀的设计是企业成功的标志，它就是保障，它就是价值。"②

5）可引导性。掌握和了解消费者行为的可引导性对企业和政府来说是十分必要的。因为在引导消费的过程中，企业可以谋得利润，而政府可以实现推动经济发展的目的。人们的消费行为就可以通过社会的经济组织企业和政治组织政府，运用各种经济的、社会的、文化的手段来激发、引导。③ 例如房地产市场，银行通过调节贷款利息来向消费者发出购买信号。降低贷款利息即鼓励房地产消费，反之则是抑制消费。企业运用各种媒体进行产品的广告宣传本身就是在鼓励消费者消费。政策的制定、工资的升降等都是引导消费的常用手段。企业和政府要将消费者行为向良性发展的方向引导。"在一个消费主义时代，消费者的需求对设计的影响至关重要。消费者是设计的主体，设计师是设计的主导，他们彼此施加影响、相互制衡，但消费者最终还是有否决权。在某种意义上说，消费者直接决定着设计师的命运和设计师的生存。新中国成立初期，我们国家制定了'经济、实用，在可能条件下注意美观'的设计方针，在今天，我们的社会发展和经济建设水平已经有了较大程度的提高，但同时，以单纯经济利益驱动的社会发展模式也容易让我们掉入消费主义的陷阱。如何在提高设计从业者的职业水平和职业道德的前提下，通过他们来引导消费者的消费取向，是设计师无法回避的问题。"④ 消费和设计，两者是一个相互联系，相互需要，相互提高，互相促进的辩证关系。"消费链接着产品设计。消费引导产品设计的展开，产品设计促进消费水平的提高。"⑤ 所以，消费具有可引导性。

① 唐根生，全面提升产品设计水准，[J]，安徽省蚌埠市，安徽电子信息职业技术学院学报，2010.04期
② 唐根生，全面提升产品设计水准，[J]，安徽省蚌埠市，安徽电子信息职业技术学院学报，2010.04期：76页
③ 姜彩芬，余国扬，李新家，符莎莉．消费经济学[M]．北京，中国经济出版社，2009.9：219
④ 吴卫，吴文治，设计本源——设计的真实目的，[J]，江苏常州，常州工学院学报第一期，2012.02：41页
⑤ 徐超，产品设计与消费，[J]，浙江省杭州市，浙江工艺美术，2003，.04期：39页

3.2 设计与生产和消费的关系

3.2.1 设计与生产

设计本身是一种生产活动，既是物质的生产，也是精神的生产，不断创造精神价值、高附加价值，同时生产出物质的设计产品。从社会生产系统来看，设计是企业生产活动的一个重要环节。工厂要开发新产品，第一步就是设计新产品，经过调查测试、艺术想象、局部技术更新、经济核算、生产试验、市场试销等，然后才进入批量生产。

设计为生产服务。设计要为企业产品的改良和创新服务，为企业生产经济效益的最大化服务。这种服务，是通过针对整个企业生产流程和市场需求，展开调查和信息收集，在信息、产品和市场分析的基础上，进行设计创意，以提出改良和创新的产品设计方案，这种设计方案可以超越市场中同类产品，满足人们新的实用、精神和审美需要，从而占领市场，实现销售业绩和经济效益。因而，设计中的创意固然重要，但是必须在充分市场分析和定位基础上的创意。当然，在市场定位准确的基础上，设计创意就成了设计成败，经济效益好坏的决定性因素。

设计通过生产来实现。因此，设计师要熟悉生产工艺，要向生产人员学习。对于为生产设计的设计师而言，从学生时代就要开始接触各种工艺，如木工工艺、金属工艺、塑料工艺、印刷工艺，以及材料学、价值工程学、生产管理、经济核算等课题。设计师应该深入生产一线，了解和参与整个生产过程，向企业家、工程师、经济师和一般工人学习。这样，在设计时，才能充分考虑设计的生产环节要素，从而保证设计在生产中的充分实现。

反过来，在一个大型企业中，生产部门也必须认识设计、重视设计。生产系统的所有人员从企业家、工程师到一般工人，都应正确认识设计的作用，形成企业共识，在充分肯定设计是重要的生产力的基础上，调整好设计与生产的关系，发挥设计在生产中创造性价值。生产只有正确认识设计，才会充分支持设计。在设计的启动阶段，要把新的科学技术成果变成可以生产的产品，或者把优秀设计成果变成产品的竞争力或附加值，这就需要人力、物力与时间的投入，这是创造的投入，也是风险投资，这种巨大的投入需要企业各个部门对设计的充分认识、信任和支持。在设计审定阶段，需要企业家、设计师、工程师以及经济师、营销专家、生产主管、社会行政主管等共同参与及协作，从各个方面对设计方案予以客观的、科学的评价。在设计的实施阶段，即大批量的生产阶段，需要设计师、生产主管、生产工人的密切配合、充分理解，才能保证生产环节对设计创意的完满实现。

3.2.2 设计与消费

设计与生产是以满足人民日益增长的物质和精神需要为目的，设计师应该

面向生活，面向广大的消费者，消费已经成为人们生活的一部分，消费方式与设计密切相关。设计本身是被消费的对象，设计是为消费服务的，要充分考虑消费者的消费心理和消费方式，同时，设计还可以引领消费、创造消费，主动地创造消费市场。

首先，设计是被消费的对象。"在消费社会里，设计与消费，就像一个硬币的两面，无法割裂"。[1] 我们的设计是要进入市场，被消费者使用、评价和消费的。消费者直接消费的是物质化了的设计，实际上就是设计师的劳动成果。每一个消费者都同时消费着多种形式的设计，除了消费其产品设计外，同时，还消费了它的包装设计、展示设计、广告设计等。设计形成了包围我们的物质和文化环境，全世界有五六十亿消费者，他们的衣、食、住、行、工作、娱乐、运动、休闲、审美，无不与设计息息相关。

其次，设计为消费服务，要充分考虑消费者的消费心理、消费方式和消费需求，要帮助设计品的消费更好地实现。消费是一切设计的动力与归宿。"没有恰当功能的产品是没有效用的，而具备一定功能的产品，它的使用者或拥有者会希望这个产品能够更方便地使用，从而产生更高的需求。消费者的欲望总是无穷的，当其拥有适用的产品之后，又会很快希望产品能够提供额外的附加价值。例如，是否能使人产生心理上的愉悦、能否与使用者产生一种互动等等。"[2] 新产品设计更是如此。便利，即为顾客提供最大的使用方便。如果说，产品设计是在某种程度上改变人的生活方式，那么首先是从便利开始。

芬兰菲斯卡（FISKARS）公司设计的菲斯卡手斧在手柄设计上有突破性的改革。传统手斧是手柄穿过斧子头部加以固定，而菲斯卡手斧是将斧子头部穿过手柄。手柄用不易断裂的含玻璃纤维的塑料制成，制作时头与柄牢牢固定在一起，轻便耐用、不易脱落。菲斯卡名品还包括精心设计的园艺工具，诸如花枝剪、树枝剪、高枝锯、草坪剪、栽培铲等。花枝剪和树枝剪手柄也应用了人机工程学，使用舒适安全，轻松省力。这些工具的剪头均为高碳不锈钢，可减少摩擦，耐腐蚀，易清洗。菲斯卡手斧和园艺剪枝产品都荣获德国汉诺威国际工业设计奖。[3]

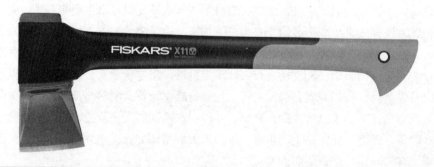

图3-3　FISKARS 斧头

[1] 张黎. 日常生活的设计与消费 [J]. 江苏南京：南京艺术学院学报，2010.02：P87
[2] 王彦民，基于乡村社会消费力的餐厨产品设计研究，[D]，中南大学，2010.11：P34
[3] http://pic.sogou.com/d?query=FISKARS+%B8%AB%CD%B7&mood=0&picformat=0&mode=1&di=2&p=40230500&dp=1&w=05009900&dr=1&_asf=pic.sogou.com&_ast=1449300509&did=7#did6

好的产品设计就是这样，源于自然，实用与审美兼顾，避免过多形式和装饰，简洁凝练，富于变化，同时个性鲜明，融入生活，便利——更是不可或缺的存在理由。便利的产品设计，不断在影响着我们的生活，甚至在改变着我们的生活。① 设计为消费服务，意味着设计要研究消费，研究消费者，了解消费心理、方式和消费需求，研究开发什么样的新产品，如何改进包装，如何宣传和推广产品等。设计为消费服务，除了设计生产的目的是消费之外，还有设计可以帮助商品实现消费、促进商品流通这层含义。英国学者彭妮·斯帕克（Penny Sparke）② 曾说过："设计，跨越了技术与文化的分野：既作为大众生产的内在过程之一，又同时具有沟通社会文化的价值，因此当现代设计涉足于消费世界的同时，另一只脚也跨入了生产世界。的确，设计作为一种有效的势力，既能实现消费与生产的有机联系，还能进一步完成消费与生产的无缝链接。"③ 商品进入消费圈需要传达设计，通过一定的视觉化手段，达到更清晰、更有效地展示产品的目的，同时刺激销售。

设计与生产不能盲目进行，要瞄准市场、注意了解人们的消费方式。消费方式包括消费观、消费心理、消费能力、消费结构、消费习惯、消费水平等。人的消费活动过程，受到人的消费心理和消费观念的支配和引导。在不同的社会制度和不同的社会阶层中有不同的消费观。消费能力和消费水平也是因人而异，随着经济的发展和人民生活水平的不断提高，人们的消费能力和消费水平也在不断地提高。

对设计和生产影响非常直接的是消费心理。消费心理与消费行为是连在一起的。消费心理有实惠心理、价格心理、习俗心理、偏爱心理、从众心理、审美心理、求新心理等。实惠心理是指消费者在选择消费用品时，一般先考虑用品的功能、质量，讲究实惠，而把用品的外观放在次要地位。价格心理是指消费者在选择消费用品时，主要从价格的角度去考虑。一种是注意廉价的用品，有时甚至为了廉价而购买不急需的用品；另一种是只图价格昂贵，认为价格越贵，就越能满足他的心理需求。习俗心理是由于民族、信仰、文化、传统的不同，形成一种消费习俗。偏爱心理是指消费者受到性格、修养、职业或环境的影响有特殊的消费兴趣，并保持着稳定的和持续的爱好。从众心理是指随着社会影响和时代潮流而选择消费用品，以取得群体的一致。审美心理是指消费者对消费用品的选择非常注重其审美性，对用品的造型、色彩、装饰都十分讲究，有时考虑审美要

① 倪峰. 基于营销理念 4C 的新产品设计因素探析 [J]. 北京：装饰，2014.09
② 彭妮·斯帕克（Penny Sparke）英国著名设计史学者，教授。从事设计研究与著述三十多年，著述颇丰。重要著作有：《二十世纪设计文化导论》(1986，新版 2004)、《日本设计》(1986)、《文脉中的设计》(1987)、《意大利设计》(1988) 等。1995 年，她出版的《唯有粉红：品味的性别政治》，是她对设计作为一种与性别和身份的联系而发表的研究成果，视角独到，探索深入。从 20 世纪 90 年代中期开始，她将注意力转移到"室内设计"，并出版了美国先锋室内设计师，艾尔西·德·沃尔夫（Elsie De Wolfe）的专著，以及最近的著作《现代室内》(2008)。彭妮·斯帕克教授是英国皇家艺术学院的高级研究员，金斯顿大学前副校长以及艺术协会的研究员。
③ Penny Sparke AnIntroduction to Designand Culture；1900 to the Present. Second Edition.（Londonand New York：Routledge，2004：34.）

求甚至超过对功能和质量的要求。求新心理是指追求消费用品的新颖,如新品种、新花色、新式样。这类消费者喜欢变化,适应潮流,以年轻人居多,喜欢展示和表现自己。在实际消费过程中,以上这些消费心理往往是相互交织在一起的。

设计在创造价值的过程中不断满足消费者的需要,无论是物质层面还是精神层面。现代设计直接针对市场消费,如果设计无法使消费者从生理和心理上达到双重满足,就得不到市场的认可,进而也就无法为商家谋求利润。设计需要研究消费者的心理动态,因为消费者的消费态度对设计也有很大影响。随着经济的发展与消费水平的提高,消费者的消费态度发生了翻天覆地的变化。消费者已经跳出质量的层次,逐渐开始重视设计产品的品牌、形象,开始追求地位、个性、品位等心理层面上的满足。实际上,在许多情况下,消费者的消费行为是情绪在起主要作用。消费者在消费喜爱的设计产品时会获得各种肯定态度和体验,产生满足、愉悦的情绪反应;反之则会引起否定的态度和体验,产生烦躁、厌恶的情绪反应。在设计过程中设计者和消费者要不停地进行沟通,力求设计与消费者的需求完美匹配,能够为消费者提供多元化、个性化的设计方案与产品,使得其产生肯定的态度和积极的情绪。只有这样的设计,才是一项成功的设计。

消费者是评价设计产品是否成功的唯一标准。设计师在进行创作时需要逐渐掌握消费者的需要、动机和态度。只有在充分尊重消费者的前提下,设计产品才能有良好的市场效应,才能被市场所接纳。

第三,设计引导消费,引领健康和高品质消费。设计不仅仅是追随和满足消费者的消费需求,而且可以通过创造出健康、高品位的设计,而引导大众的消费兴趣和品位,从而塑造人们健康、高品位的生活。面对庞大而非理性的消费市场,设计师并不是完全被动的,有责任感的设计师,不会仅仅追随消费者膨胀的欲望,或者是围绕企业家追求利润无限增长的目标,他会从人类的根本需要和长远发展来考虑设计,真正地关心人类的身心健康和人类社会的和谐、健康、可持续发展。因此,好的设计应该是人性化设计、绿色设计和适度设计。好的设计,还可以通过高品位的、富有审美意蕴的设计,提高消费的审美意趣和水平,从而塑造人们高品质的生活。

第四,设计创造消费,能够主动地创造消费市场。设计是最有效地推动消费的方法,它触发了消费的动机。超市里琳琅满目的商品从包装、货柜陈列到营销方式,都是为扩大销售而设计的。进入超市的人往往有种身不由己的感觉,不断地"发现"自己的需要,不知不觉中消费起预算以外的商品。设计能够唤起隐性的消费欲,使之成为显性。或者说,设计发掘了消费需要,并制造出消费需要。设计可以扩大人类的欲望,从而创造出远远超过实际物质需要的消费欲。一部小汽车使用功能完好如初,但车的主人可能因渴望得到另一种新的车型而放弃对它的使用。T型福特汽车(图3-4)在1923年生产167万辆,而1927年骤减到27万辆,原因是当时美国89%的家庭都已拥有了汽车。"消费者在购买和使用商品时往往与周围的相关群体保持同步的购买心理或是一种攀比心理,这种心理现象往往发生在经济水平不相上下的消费群体中。这就使得

图3-4 美国福特公司早期T型车①

一些产品在新生阶段非常畅销,一旦达到普及就会进入滞销阶段。这就迫使设计师不断地创造新产品,以保证市场占有量。"②

人们在作一般性考虑的同时,还具有想与他人不同的欲望。福特的对手通用汽车公司,便是紧紧扣住样式设计(Styling)作为销售手段,制定了一年一度的换型计划,在车身的多样化上下工夫,设计出适应不同经济收入和不同身份的车型。由于经常性地改变车的外部风格以强调美学外观,大大地刺激了消费者的购买欲望。流行扩大了人的消费欲,由流行到过时,设计引导人们从废旧淘汰性消费转化为审美淘汰性消费。

3.3 设计产品的消费及其特点

3.3.1 设计产品的消费特点

1. 周期性与长期性并存

设计产品的消费特点首先表现在它的周期性与长期性并存上。许多设计产品都是作为耐用消费资料而存在的,例如建筑产品、城市景观设计、公园等。这些设计产品无论是技术寿命还是经济寿命都相当长,在未来一个较稳定的时期内,人们可以持续进行消费。对于这种设计产品,其本身生产过程就长,再生产过程也比较长,投入十分巨大,因此不可能在短期内进行重新生产来适应

① http://d.hiphotos.baidu.com/baike/c0%3Dbaike150%2C5%2C5%2C150%2C50/sign=f6b5618ab1b7d0a26fc40ccfaa861d6c/8d5494eef01f3a297674d8f69a25bc315c607c4d.jpg
② 张黎.日常生活的设计与消费[J].江苏南京:南京艺术学院学报,2010.02:P87

消费者的消费需求。二是由于某些设计产品的消费与市场波动、技术更新以及消费者审美观念关系密切，因此市场的周期性波动和人们审美的变化直接影响这类设计产品的消费与生产。如电子产品、纺织产品。一旦功能更为强大的电子产品开发出后，前一代产品很快就会被取代。而纺织服装产品更依赖于社会总体审美观念的变化，往往沉寂多年的服装设计会在某一时间又兴起，以服装引领的时尚潮流本身就具有周期性的特点。

2. 普遍性

设计产品的消费还具有普遍性的特点。人类社会自诞生以来，衣食住行是必须首先得到消费满足的，其中"衣"的消费是服装设计产品，"住"的消费是建筑设计产品和环境艺术设计产品，"行"的消费是工业设计产品。生活的方方面面都离不开设计产品的消费。可以毫不夸张地说，任何人，不论其种族、性别、爱好等有何不同，无时无刻不在消费设计产品。设计产品消费的普遍性，还反映在国民经济的生产环节。经济体中绝大多数物质生产部门的生产过程都需要借助设计环节贡献出的智力和技术支持，在生产过程中使用设计产品，完成对设计产品的消费。

3. 多层次性

多层次性也是设计产品的消费特点。设计产品涵盖面广泛，一些设计产品只具备一到两种功用，而具有更多功用的设计产品也比比皆是。设计产品消费的多层次性意味着：首先，在同一时间，社会上存在具有多种功用程度不同的设计产品，以面对不同人群的消费需要；其次，同一消费者，可以在不同时期产生不同的设计产品消费需求，也可以在同一时期消费多种功用的设计产品。正是由于设计产品消费的多层次性特点的存在，客观上决定了设计产品的生产要以满足不同的消费层次为目标。

4. 公共性

设计产品消费在一定程度上具有公共性和非排他性。除了私人设计产品之外，国家和政府也是设计产品的拥有主体。这些公有性质的设计产品的消费对象是公众，任何消费者都不受限制，这就体现出了设计产品消费的公共性。这类设计产品由于私人提供没有盈利空间，所以都是由政府提供的。消费者之间完全没有竞争，个人消费不妨碍他人消费。如环境艺术设计带来的公园，作为人们休闲的地方，其公共性不言而喻。

3.3.2 影响设计产品消费水平的因素

1. 自然因素

自然因素包括生理、地理、气候以及自然资源等方面。不同的自然资源禀赋将直接约束着人们的自然需要。自然因素不仅会对设计产品的消费活动产生影响，还会作用于设计产品的生产活动。例如，2008年中国南方地区出现雪灾，造成南方地区人们大量地消费保暖设备，如电热毯和羽绒服之类的设计产品，以至于造成此类产品在短期内出现脱销。这样的事件尽管是偶然的，但自然因

素对人们消费设计产品的水平影响力度可见一斑。马克思在《资本论》中有过这样一段叙述:"古代埃及人抚养子女所花的力气和费用少的简直令人难以相信,他们给孩子们随便煮一点最简单的食物;甚至是纸草的下端,只要能用火烤一烤,也拿给孩子们吃。沼泽植物的根和茎,也往往是孩子们的经常性食物。同时因为气候非常温暖,大多数孩子不穿衣服。因此父母抚养一个子女的费用总共不超过 20 德马拉。"①

"自然因素还直接或间接地影响可供人们利用的消费资料的数量、范围和种类,从而影响消费水平。"② 自然条件和消费水平之间的关系可以用相互促进又相互制约来描述。自然界中用于生活的资源越丰富,人们的消费水平就越高;反之则越低。根据马克思的再生产理论,用于生产的自然资源越丰富,则就能创造出更多的价值,为未来提供更多的消费资料,用于消费的物质分配基础就更雄厚。尽管某种程度上自然资源对人类的消费水平有着一种刚性的约束,由于人是生产力中最为活跃的因素,其改造自然的能力也十分强大。在恶劣的环境中,人们积极奋进,认识自然,改造自然,可以不断提高消费水平。如果环境富饶,则可能滋生人们养尊处优的心态,不利于消费水平的提高。

随着社会和科技的进步,人们在利用自然、改造自然方面的自由度越来越大。周边环境对人们消费需求的影响也在逐步扩大。环境艺术设计就是人们利用技术手段对自然环境进行改造或重建人工物质环境,这些经过改造、加工、创造形成的生活环境,包括建筑和公共服务设施。大到城市的规划建设,小到室内的装潢设计,这些都无时无刻不在影响着消费者。例如星巴克的室内设计(图 3-5、图 3-6)就是一个通过人工物质环境来影响消费者,大赚其利的典型例子。"星巴克创建于 1971 年,很快成长为在全球有着 4400 多家分店的连锁企业。1997 年星巴克每周要接待约 500 万顾客,而这些顾客一般每个月都要光顾 18 次。星巴克的咖啡难道真的有其独到之处?究其根本就在于店面本身由于设计装潢而营造的高雅、亲切、舒适的氛围,这样的环境能够让消费者产生舒心享受的体验,尽管咖啡价格昂贵,人们却还是乐此不疲的前来消费。"③

2. 人口数量和年龄结构

人们的生活消费水平同人口增长息息相关。我们知道,如果在消费供给量一定的条件下,消费水平和人口数量是成反比的。人口数量的增长如果超出了消费供给量的增长,那么长期来看,人们的消费水平是会逐渐走低的。因此二者的增长一定要控制在一个合理的范围内。

全球范围内,经济发展水平参差不齐。人口数量对消费水平的影响也不尽相同。在发达国家,由于经济增长绝对量大,人口增长速度却相对缓慢,因此人口数量对消费水平的制约就小。但发展中国家和不发达国家的经济发展情况和人口增长情况与发达国家恰恰相反,因而消费水平就受到人口数量的很大限

① 马克思. 资本论 [M]. 第 1 卷. 北京:人民出版社,1975.56
② 姜彩芬,余国扬,李新家,符莎莉. 消费经济学 [M]. 北京,中国经济出版社.2009.9;99
③ 吴钊. 体验经济时代六大消费趋势 [J]. 商业研究.2003 年第 24 期

图 3-5　星巴克室内设计[1]

图 3-6　星巴克室内设计[2]

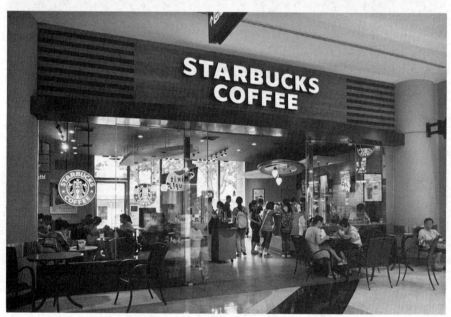

制。人口年龄结构对设计的消费在于：如果经济体内青壮年人口占比例较大，那么社会在未来能够得到较为充足的物质财富，在支付未成年人口和老年人口的生存和发展的费用的同时，也可以带动全社会消费水平的提高，反之则不然。

3. 设计产品的价格

设计产品的价格水平和消费水平呈现反比关系。当消费者可支配收入一定时，设计产品价格的上涨将降低消费者的实际购买力，即消费水平变低。反之则变高。当设计产品的替代品价格上涨时，那么设计产品的消费水平就变高，反之变低。

4. 设计产品的消费质量

"消费质量通常包括消费品质量、消费者自身素质以及消费环境三方面。

[1] http://www.69nkd.com/uploadfile/2014/1025/20141025081221362.jpg
[2] http://www.starbucks.cn/upload/store/20120709145326.jpg

消费品质量对消费水平的影响是非常明显的。大量劣质商品的存在严重地影响着消费者消费需求的满足程度。同时，产品质量的下降实际上意味着产品价格最大的上涨。"[1] 例如，某件设计产品的实际使用寿命远远低于设计使用寿命，这种因质量低劣造成产品物价变相提高的状况，会给消费者带来很差的消费体验。消费者消费质量受到影响，进而会影响其未来的消费水平。

消费者自身素质对消费水平的影响越来越显著。消费者自身素质又分为身体素质和文化素质两部分。在物质消费丰富的今天，消费者可能会出现由于自身身体状况的原因而无法消费某种产品的情况。例如消费者有眼疾，那么很有可能就无法享受 3D 电影带来的震撼。文化素质对消费者消费产品的限制是明显的。例如电子产品的消费需要消费者具备一定的知识，倘若一个功能强大的电子设备由于消费者不具备一定的文化素质，那么就会导致设备功能无法彻底发挥，影响消费水平的实际提高程度。

良好的消费环境是人们提高消费水平的前提。消费环境包括自然环境和社会环境两类。人们的生存与发展与自然环境息息相关。一个消费者，即使拥有无限的消费资料，当面对自然环境的恶化，消费者在消费过程中也无法体会到满足感。社会性是人的根本属性。社会环境也影响着消费水平的高低。在一个社会风气好、社会秩序好的环境中，消费者的消费质量就会大大提高。倘若社会不稳定，犯罪率较高，那么消费者无法正常开展消费活动，其消费水平自然也就受到了限制。

5. 国民收入

从宏观方面来讲，设计产品消费的多少取决于国民可支配收入中消费资金的多少。其消费水平的高低直接依赖于国民收入中消费基金部分的增长。因此设计产品消费水平与国民收入有着直接的依存关系。二者在数学关系上成正比。当其他条件不变的情况下，国民收入高则意味着用于消费的部分就相应增加，反之，消费水平随着国民收入降低而降低。从微观层面来讲，设计产品的消费资金取决于消费者本身的可支配收入。消费者的可支配收入一般有两种用途，即消费和储蓄。在可支配收入这个蛋糕大小一定的情况下，消费和储蓄之间是此消彼长的关系。用于消费的收入占总收入比重大，则储蓄的比重就小。反之也是如此。因此设计产品消费水平的高低针对个人来说，取决于可支配收入中消费和储蓄的比例。

3.3.3 设计产品消费的边际效用递减规律

第二次世界大战后美国的综合国力处于最鼎盛的阶段，20 世纪 50 年代经济的繁荣导致了消费的高潮，从而极大地刺激了商业性设计的发展。"计划废止制"（planned obsolescence）就是在这样的背景之下产生的。通用汽车公司总裁斯隆（Alfred P. Sloan，1875-1966）和设计师哈利·厄尔（图 3-7）为了不

图 3-7 美国汽车设计之父——哈利·厄尔 Harley Earl 1893-1969[2]

[1] 姜彩芬，余国扬，李新家，符莎莉. 消费经济学 [M]. 北京，中国经济出版社. 2009.9：103
[2] http：//web-cars.com/images/vette_img/harvey_earlA_a.jpg

断促进汽车的销售,在其汽车设计中有意识地推行一种制度:即在设计新的汽车式样时,必须有计划地考虑以后几年之间不断更换部分设计,使汽车最少每2年有一次小变化,每3~4年有一次大的变化,造成有计划的"式样"老化过程。其主要特征有三:(1)功能性废止,使产品具有更多、更新的功能,从而替代老产品;(2)款式性废止,不断推出新的流行风格式样和款式,致使原来的产品过时而遭消费者丢弃;(3)质量性废止,在设计和生产中预先限定使用寿命,使其在一定时间后无法再使用。计划废止制的目的在于以人为方式有计划地迫使商品在"计划时间"内失效,造成消费者心理老化,使消费者不断分心、购买新的产品。它极大地刺激了人们的购买欲,鼓动消费者不断追逐新潮式样,迎合了经济上升时期人们求新求异的消费观念,为工业设计创造了一个庞大的源源不断的市场,也给垄断资本带来了巨额的利润。这就是"计划废止制"[①]

哈利·厄尔是通用汽车公司的领导成员和设计负责人,是在汽车工业中策划和推行"计划废止制"的主要人物。1953年厄尔在汽车上首次采用了整块的弧形挡风玻璃以代替以前的平板挡风玻璃,这一设计很快被世界汽车行业广泛采用,成为19世纪50年代汽车的一种风格。他于第二次世界大战后推出的"梦之车"系列(图3-8),模仿喷气式飞机的局部造型,运用大量镀铬部件作为装饰,流线型的车型,外形夸张,华丽而花哨,体现了喷气时代的速度感和战后美国人的富裕感。通过在汽车设计上风格和款式的不断改变,刺激和满足了消费者求新求异的心理,"梦之车"系列成为20世纪50年代美国人汽车消费追求的时尚,典型地体现了"计划废止制"的设计思路。战后随着美国中产阶级消费群体的扩大,汽车设计出现日渐大型化、豪华化的趋向,如雷蒙·罗维于1953年为斯达贝克(Studebaker)设计的"司令官"型(Commander)汽车(图3-9),车体长大,大量采用闪闪发光的镀铬部件,外观豪华而内部宽大舒适,成为美国式大型汽车的代表。[②]

图3-8 1953"梦之车"系列——火鸟firebird[②]

① 陈鸿俊编著,世界工业设计史[M].长沙:湖南美术出版社,2001,P55-56
② http://i3.sinaimg.cn/qc/photo_auto/photo/01/85/17780185/17780185_640.jpg

图 3-9 雷蒙·罗维设计的"司令官"型汽车[1]

计划废止制度的理论基础在于经济学的边际效用递减规律。笔者在之前曾提到过，在其他商品的消费保持不变的情况下，随着消费者对某种商品的消费量的增加，其边际效用最终将趋向下降，这就是边际效用递减规律。[2] 如果我们把定义当中的消费者看成一个群体概念而非个体概念时，整个社会每消费一种款式的汽车，社会整体对这种汽车的满足程度是递减的，因而刺激了消费群体一种求新求变的商品需求欲望。而计划废止制度，以推陈出新的手法，来有效阻止消费群体效用的下滑，或者说是以"一刀切"的手法将消费群体效用下滑阶段砍去，用新产品来吸引他们的目光。

3.4 设计产品的效益

设计产品的效益可以从多个方面衡量。一项优秀的设计产品不仅能够给企业带来巨额的经济效益，更能带来广泛的社会效益。从这个角度来讲，设计产品效益的多寡是企业竞争力高低的体现。在这里我们主要从微观主体，即企业的经济效益立场来解释设计产品的效益。一般而言，设计产品的质量越高，企业经济效益就越大；设计产品创新性越强，企业经济效益越大。但盲目地追求创新而不考虑市场需求的话，则未必能够取得经济效益。我们看下面两个例子：

"冰点"电冰箱是美国设计师雷蒙·罗维 20 世纪 30 年代中期主要项目之一（图 3-10）。是他为西尔斯百货公司设计的"可德斯波特"牌电冰箱。这一新款基本上改变了传统冰箱的结构（图 3-11），奠定了现代冰箱的基本造型。这是他设计水平进一步提高的表现。设计的形式是为了符合当时美国厨房格调。而且他也遵循了当时的"计划废止制"，与汽车一样每个年度做一次改变更新，

[1] http://baa.bitauto.com/bj/thread-4224679-building.html
[2] 魏埙，蔡继明，刘骏民，柳欣：现代西方经济学教程 [M]. 天津．南开大学出版社．2003.4：65

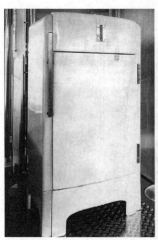
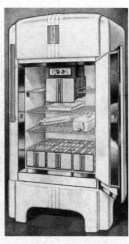

图 3-10 "冰点"电冰箱外观效果——美国设计师雷蒙·罗维设计[1]　　图 3-11 "冰点"电冰箱结构——美国设计师雷蒙·罗维设计[2]

从而引导客户的需求。"罗维设计的整个冰箱包括于一个朴素的白色珐琅质钢板箱之内，采用金属模压支撑的壳体，箱门与门框平齐，其镀镍的五金件试图给人一种珍宝般的质量感，在光洁的背景下十分耀眼。冰箱内部经过精心设计后可放置不同形状和大小的容器。这种冰箱有半自动除霜器和即时脱冰块的制冰盘等装置。下凹式的门把手采用镀铬的耀眼表面处理。这款新的冰箱设计款式成了当时冰箱设计的新潮流，并将该公司原来的冰箱年度销量从 1.5 万台猛增到 27.5 万台。"[3]

因为盲目创新而导致企业困境的例子也不时出现。目前，自从 M 手机推出之后，这款高性价比的产品备受年轻人的追捧，似一匹"黑马"颠覆了手机界。

M 手机本身所带的 C 软件 "X 聊"，看似是互联网企业的技术结合到手机硬件上，所以引起很多互联网界的兴趣，各大互联网企业都希望能像互联网巨头一样可以通过合作推出一款自己的智能手机。其实此前曾有分析，想把互联网企业的技术优势嫁接到手机硬件生产上几乎是不可能的，最后 M 手机证实了这一论证是有道理的。

所以仔细分析起来，M 手机虽然集成了社交软件的主要功能，但是自身的创新点很少，唯一占优势的是它性价比比较高，所以目前用户数相当可观。如果 M 手机可以一直保持提供性价比最高的产品，还可以继续坚持保持其优势，但是同等档次的又有很多的企业都在朝着这个方向努力着，给 M 手机带来不少压力。作为"新人"上市，为了避免存货压力，M 手机还采用边卖边生产的策略。这一系列的无计划的创新导致了订单积压，大批量生产，导致出现掉漆、自动关机、按键不灵等一系列的质量问题，引发各方的关注和质疑。不尊重手机市场的消费规律，盲目无计划的渠道创新导致的恶果慢慢呈现。

所以，设计产品创新性不仅仅体现在一个"新"字上。设计产品创新的"新"更要体现在市场支撑。盲目创新的产品，没有用户支持，只能给企业造成困境。

① http：//w134.shu.edu.cn/PICDB/6336609384600000000_191802.jpg
② http：//design.hnu.edu.cn/hid/images/stories/book_highres/09_03.jpg
③ 王章旺等著，设计：视觉创新·艺术思考·符号语境[M]. 北京：中国青年出版社，2006，P27

第4章 设计成本和收益

4.1 关于成本收益的经济学解释

设计经济学研究设计企业如何解决资源稀缺和多种选择之间的基本矛盾，看一看"理性的"企业应如何解决以下这些经济学的基本问题：①生产什么，生产多少；②如何生产；③为谁生产及如何分配。[①] 具体而言，就是研究设计企业的成本和收益。本章介绍设计企业投入和产出的关系，介绍经济学家在分析设计企业从事生产活动的成本和收益时所使用的方法。

4.1.1 生产要素和成本

生产要素是经济学的一个基本范畴，是指进行社会生产经营活动所需要的各种资源，包括自然资源和社会资源两方面，这些资源是维系生产经营所必备的基本因素。经济学中生产要素通常包括劳动力、土地、资本和企业家才能四方面。[②] 企业家才能是指生产经营者对生产过程的组织与管理。只有通过企业家的组织与管理，才能使劳动、资本、土地和其他自然资源得到合理的组合，进而取得最大收益。随着社会的发展，生产条件及经济结构也在发生着显著的变化，生产要素的内涵也在日益丰富。科学技术、管理经验、信息等要素进入了生产过程，这些生产要素进行市场交换，形成各种各样的生产要素价格及其体系，为推动经济发展发挥了巨大的作用。

根据马克思的经济理论，成本就是生产过程中耗费的活化劳动和物化劳动的价格。对于成本概念的理解多种多样，会计人员、管理人员和经济学家的看法是不一样的。由于这些人所处的位置与角度不同，对成本的定义也就不同。下面我们从经济学的角度对成本做一些归类。

4.1.2 成本类型

1）会计成本和机会成本

会计成本又称为财务成本，指设计企业在设计产品生产过程中按市场价格直接支付的一切费用，这些费用包括设计师工资、原料、租金以及咨询等方面。这些费用都会真实、及时而准确地登录于会计账目中，可以用货币计量，属于显性成本。

[①] 魏埙，蔡继明，刘骏民，柳欣：现代西方经济学教程 [M]. 天津．南开大学出版社．2003.4：6-7
[②] 魏埙，蔡继明，刘骏民，柳欣：现代西方经济学教程 [M]. 天津．南开大学出版社．2003.4：2

由于资源的稀缺性，设计企业占有的资源无法满足其各种用途，这就要求设计企业必须要将有限的资源进行优化配置，做到有所为，有所不为。为了实现某些目标，就必须放弃另外一些计划。这就需要用经济学中一个重要的概念——机会成本来解释。机会成本是指当把一定的经济资源用于生产某种产品时放弃的另一些产品生产上最大的收益。

机会成本存在的前提是资源能够应用于多种用途。即只要存在选择，那么就存在机会成本。设计企业在进行选择时，应力求机会成本小一些。针对设计企业的生产而言，机会成本是指设计企业所放弃的使用相同的生产要素在其他生产用途中所能得到的最高收入。例如当一个设计企业决定利用自己所拥有的经济资源设计一款汽车时，这就意味着该设计企业不可能再利用相同的经济资源来设计一栋别墅。这就相当于设计一款汽车的机会成本是放弃设计一栋别墅。如果用货币数量来代替对实物商品数量的表述，假定设计一栋别墅的能够获得30万的收益，那么就意味着，设计一款汽车的机会成本是30万元。

由于机会成本不反映在账面上，又很难计量，因此很难被企业所认知，属于隐性成本。机会成本的概念告诉我们要将资源运用到效益较高的用途上，否则就是浪费。

2）私人成本和社会成本

经济和社会活动都会产生外部影响。具体经济主体付出的成本称为私人成本。私人成本（Private Cost）是指单个使用者为了能够使用某一资源而带来的费用，或是厂商生产过程中投入的所有生产要素的价格。[1] 私人成本是从厂商私人角度来看的成本，厂商投入的生产要素如劳动、资本、土地、企业家才能等价格均应计入私人成本。

社会成本一词是著名经济学家庇古在分析外部性侵害时首先提出来的。[2] 社会成本是产品生产的私人成本和生产的外部性给社会带来的额外成本之和，或者说是一项经济活动的生产成本加上给他人和社会所带来的损失。

3）沉没成本

沉没成本是指由于过去的决策已经发生了，而不能由现在或将来的任何决策改变的成本。沉没成本没有机会成本，因为对于现在的决策者来说，没有任何选择余地。实际上这是在提醒企业在做出决策时不应当考虑沉没成本，只有机会成本才是与决策相关的成本，需要重点考虑。

4）固定成本和可变成本

可变成本是随产出水平变化而变化的成本，如原料、劳动、燃料成本。当一定期间的产量增大时，原材料，燃料，动力的消耗会按比例相应增多，所发生的成本也会相应增大，故称为可变成本。而固定成本是指在一定生产规模和一定时期内不会发生改变的成本，如机器设备的投入，厂房建设的成本。固定成本加上可变成本就是产品生产的总成本。

[1] 曼昆.《经济学原理》第4版：微观经济学分册 [M]. 北京：北京大学出版社，2006：199-204
[2] 曼昆.《经济学原理》第4版：微观经济学分册 [M]. 北京：北京大学出版社，2006：199-204

4.2　设计成本分析

"设计成本可定义为：通过产品研发、设计、设计评定过程，形成产品图纸并在管理当局决定按其进行生产时（此时产品设计确定），依据图纸及其技术条件规定，生产出合格成品的最佳耗费状态时的成本。设计确定后，由于管理当局决定将其投入生产，因为技术方面设计的决定性和管理当局的生产决策，这两方面均具有决策作用，因而此时的设计成本也就成为决策范畴的概念。设计成本也成为一个成本决策和成本标准。"[①] 经济学中有个"影子理论"，说的是"产品设计虽然只占产品整个成本的5%，但它却影响产品整个成本的70%。"

"设计成本是具有决策性的成本，一旦设计成本确定后，其对企业价值和顾客价值的影响就基本确定，达到设计成本就成为企业各种职能共同努力的目标。为降低设计成本，从生产、管理方面所能够做的工作其成效是有限的，设计、决策成为降低成本的主要方式。"[②] 设计具有放大作用，好的创新设计是企业竞争力的根本。设计产品有诸多因素决定着其成本，诸如造型、材料的选择与采用，都不同程度地对设计产品的市场反响和盈利能力带来影响。出于成本与收益的考虑，我们不得不对产品的设计进行一番经济学的比较。我们看一个设计成本失控的例子：

20世纪60年代，从技术创新角度来看，英法联合研制的协和喷气客机在当时无疑是极其先进的。波音、空客飞机的速度约为音速的80%，而协和这种超音速飞机，速度则达到音速的2倍。从巴黎或从伦敦到纽约，只要三个半小时。当年法英共同研制成功协和客机，他们曾骄傲地将其比作一只"完美的大鸟"。看着协和又尖又长的机头，我们不难想象其突破音障飞入高空的英姿。然而，并不是说高新技术转化为生产力以后，产品就一定有市场。新技术固然重要，但并不能替代市场。技术的领先只是为进入市场创造了条件，至于市场是否认可，还有许多技术以外的因素，比如成本、价格等。对于飞机而言，制造商必须考虑，他的飞机是不是能为客户引来更多的旅客、提供足够的利润。否则，先进的新技术只能是一个易碎的美丽童话。波音、空客近年来一直在绞尽脑汁为降低飞机座位成本而竞争，也正是出于这方面的考虑。

1976年1月，协和飞机正式投入航线上飞行（图4-1）。至此为止，英法两国政府已经在超音速客机计划上投资了超过8亿英镑，超过最初预算（1.5亿英镑）近6倍。1977年，协和飞机实际价格为2300万英镑（4600万美元），也超过预计价格600万英镑。然而，据当时的预算，协和飞机要至少售出64架才能保本，结果巨额开发成本根本无从收回。

由于协和式飞机设计于20世纪60年代，所使用的技术只能代表20世纪60年代的技术水平，所以存在着两个重大的缺陷：一是经济性差。协和式飞机一次可满载95.6吨的燃油，可每小时却要消耗掉20.5吨，耗油率较高。最大油量航

① 肖培耻. 降低设计成本决策研究 [J]. 北京：商场现代化（上月刊），2008.09：350页
② 杨战立. 降低设计成本是一项重要的成本决策 [J]. 郑州：郑州航空工业管理学院学报（社会科学版），2003.12：36页

图 4-1 英法联合研制的协和号超音速客机[1]

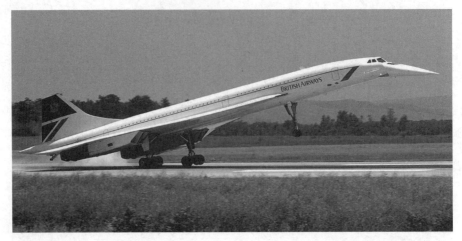

程 7000 多公里,最大载重航程 5000 公里,由于协和式飞机航程较短,也就是说它只能勉强横跨大西洋飞行,而不能横跨太平洋飞行,这就限制了它的使用范围。协和式飞机标准客座为 100,最大客座为 140,载客量偏小,运营成本较高。从而降低了它的经济性。二是起落时噪音太大,致使世界上绝大部分国家都不让它起落;而且由于超音速飞行产生的音爆,被限制不得在大陆上空进行超音速飞行。

协和自进入市场起就一直惨淡经营。研制协和飞机投入巨大,这要求协和必须获得足够多的客户才能维持生产商的运营。协和飞机自身的运营也极其昂贵,这使得航空公司无法提供相对便宜的机票。协和飞机成了为极少数人服务的豪华客机。客源的缺少、得不到市场的广泛认同,航空公司赚不到钱、难以弥补运营成本,最终导致了协和公司的破产和协和飞机的停飞。

英法联合研制的协和飞机虽然技术上创新、先进,但是研发成本、生产成本、运营成本昂贵,违背了产品设计和产品进入市场的基本经济规律,尽管其背后有英法两国政府财政支持,最后其退出市场却是必然结果。[2]

4.2.1 产品造型设计与经济学

造型是指创造物体的形象,或指已经创造出的物体形象。以满足人的精神要求为主要目的形态,称之为造型艺术;还有一种体现"人与物"相互关系的形态,既考虑物的实用功能,又考虑人的身心要求,我们将这一类造型称之为实用和美的造型,也就是通常所说的造型设计。[3] 每个产品的造型都是由一些设计要素来组成,比如有主体造型、细部造型、附件造型、色彩等。不同的产品这些设计要素不尽相同,而这些设计要素的集合,构成造型设计要素空间。[4] 产品造型设计涉及众多因素,既包括产品本身的因素,也包括人机工程学、消费者心理、环境

[1] http://image.baidu.com
[2] 倪峰.基于营销理念 4C 的新产品设计因素探析 [J].北京:装饰,2014.09
[3] 李萍,现代民用家具造型设计的变化与发展趋势研究,[D].东北林业大学,2012.06:10 页
[4] 苏建宁、李鹤歧、李奋强,[J]. Proceedings of the 2004 International Conference on Industrial Design 国际会议,2004 年 11 月:305 页

等因素。① "我们时常喝的雪碧、可乐被装在圆形瓶子里卖,而牛奶却被装在方盒子里卖,为什么这样设计它们的形状呢?从经济学的角度去分析,答案就很清晰。雪碧、可乐这类软性饮料大多是直接拿着容器喝,所以由于圆柱形更称手,抵消了它带来的额外存储成本。而牛奶却不是这样,人们大多不会直接就着盒子喝牛奶,可是就算大多数人直接就着盒子喝牛奶,它们也不会被装在圆柱形容器里卖。因为方形容器能节约货架空间,在超市里,牛奶需要专门放在冰柜里储藏。购买冰柜需要费用,使用的电资源也需要交纳费用,这样牛奶成本就会提高。所以冰柜里的空间很宝贵,节约空间的方形作为牛奶的容器就最为合适。"②

图4-2 甲壳虫汽车设计师费迪南德·波尔舍 Ferdinand Porsche③

费迪南德·波尔舍(Ferdinand Porsche)(1875年9月3日~1951年1月30日)是著名的德国汽车工程师,保时捷汽车的创始人。他对以往的汽车设计进行总结,在新的汽车设计里面体现了他在设计方面的过人才华,他的革命性的创新,奠定了今天依然在生产使用的甲壳虫汽车的雏形(图4-2)。

在百年汽车历史中,流线型车身的大批量生产就是从德国的"大众甲壳虫(WBeetle)"开始的。1933年,波尔舍博士(Ferdinand Porsche,1875~1951)设计了一种大众化的汽车,该车为溜背式,有一个986毫升的后置气冷式发动机,每小时可行驶60英里。另外,独具特色的就是该车极富动感的魔鬼身材,直到现在,仍然是世界上最为个性化的车型之一。④

费迪南德·波尔舍曾经是大众汽车公司的首席设计师。他1875年出生于奥地利,从小就对电工很感兴趣,1890年开始从事汽油电动车的开发工作。他在24岁时就已发明了电动轮套马达,使其在巴黎国际展览会上名扬四海。1938年,在费迪南德的指导下,这款原型车终于诞生,它就是大众车厂的"甲壳虫",至今已连续生产70多年并成为世界上产量最大的车型⑤(图4-3)。

甲壳虫的外形设计在整个汽车历史当中绝对是闪亮的一笔,突破了之前汽车笨拙的外形,它把汽车设计上的三个重要元素运用到了极致——复古、圆、对称,极具流线型,是汽车革命性的开端。达·芬奇十分注重艺术品的比例关系,他主张:"美感应完全建立在各部分之间神圣的比例关系上。"设计的严谨与设计师的想象力,看上去在造型手法上有冲突,但是分成两个角度看,是两种方向的完美,一是造型原则上的理性化,另一方面是对个性的突出。⑥费迪南德设计的甲壳虫汽车就是很好的例子:甲壳虫车身外轮廓线符合形式美法则,拥有靓丽的色彩和动感的线条,极具设计感。整体造型如此流畅圆润,是为了让汽车在高速运行时,空气形成的阻力能够在车身上的顺利通过,减少车身风的阻力,速度得以提升。车的前部设计成稍微偏下的样子,是为了减少升力。而

① 李海华,浅析错视在现代产品造型设计中的应用 [J]. 北京,艺术与设计,2008年08期:135页
② 罗伯特·弗兰克. 牛奶可乐经济学 [M]. 北京:人民大学出版社,2008
③ http://www.wccdaily.com.cn/hxdsb/20130606/06e9a2af91223c4a99d4174dee733899.jpg
④ http://www.xzbu.com/5/view-2089752.htm
⑤ http://zhidao.baidu.com/link?url=NdzuRBn8atIl_wv3yXtdLQQ657ebX5vn9YGSPx5cNCyFy3Q0oidwduLZRlxLUpl1__aFZEVmZwcFM6HM8Jz54K
⑥ 陈琳,王坤茜,任倩慧,甲壳虫汽车造型与女性审美 [J]. 北京市,中国市场,2011年第23期:172页

图 4-3 经典甲壳虫汽车[1]（左）

图 4-4 新款甲壳虫汽车——大众汽车[2]（右）

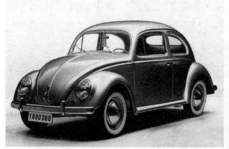

后面设计有的是鸭尾，有的是加导翼，是为了加快气流的流动，减少形成涡流的机率，这样车身前后的阻力小（即前部受的向后的力和后部受的向前的力），这样速度自然提升，油耗也降了下来，并且流线型的设计更加富有设计感。再加上很好的实用性与优质的质量，甲壳虫瞬时深受人们的喜爱（图 4-4）。

甲壳虫能在全球范围内成功的原因在于其商标式的品质：独具匠心的设计、精致的加工工艺、完善的装备和众所周知的可靠性。

随着一代一代甲壳虫车型的更新，甲壳虫汽车都在外观上继续延续大众的经典设计，融入大众家族式简约风格的同时还会保留甲壳虫几十年来的经典外观风格，譬如说圆形的车灯、圆润的流线型造型就是多年来一直沿袭下来的风格。甲壳虫汽车可以说是超越历史的时尚，以其造型小巧可爱、流动圆润而风靡全球，至今仍备受推崇，无论哪个国家，哪个民族，都无法拒绝这款经典外形的亲切魅力。德国大众汽车公司的甲壳虫汽车，因为其产品造型设计的魅力，创造了 70 多年不断改进延续生产的记录，其经济学意义非同一般。

4.2.2　产品色彩设计与经济学

人类的视觉总是对色彩最为敏感，所以当人们看一件产品时，总是容易被色彩所吸引。黑格尔说：颜色感觉应该是设计师所特有的一种品质，也是他们所特有的掌握色彩和调节色彩构图的一种能力，也是再现的想象力和创造力的一个基本因素。[3] 从色彩设计产生之初就汇集了装饰性与功能性。我们设计创作的最终目的是实现产品的最高价值，不仅仅要追求美丽的装饰，更加要注意产品给人的感受，对人们产生什么样的作用效果，具有怎样的功能。任何设计都应该重视人们的心理需求和精神渴望，色彩充斥着我们的世界，我们都知道色彩本身就存在着装饰和美化的作用。我们需要做到的是使用色彩完成设计装饰与功能的完美统一。[4] 色彩设计作为视觉设计、产品设计、环境设计等设计领域中的一个重要部分，经历着一个认识与再认识的过程。由于色彩具有强烈的艺术气质，活跃而富有魅力，同时又相对独立且自成体系，这使得色彩设计更容

[1] http://www.dlvw.cn/images/n20110519023.jpg
[2] http://img.showche.com/uploadfile/2010/1018/20101018043559589.jpg
[3] 黑格尔．美学 [M]．北京，商务印书馆，1979
[4] 刘强．论现代设计的反色彩设计 [D]．齐鲁工业大学，2013 年 6 月：8 页

易游离于设计需要之外而成为一件漂亮的外衣,设计活动中对于色彩设计的忽视和表面化的处理也就比比皆是。[①]然而事实上,色彩是一门影响视觉和心理的科学,在实际应用中,产品的色彩设计对销售有直接关系。所以,设计师要使产品设计更加富有力量,就必须对色彩有科学的表现方法,老子说"道生一,一生二,二生三,三生万物。"这就告诉我们设计要掌握整体,要把握全局。好的设计需要完成统一化,色彩与设计需归一整体,互相派生,相互联系。[②]

图4-5 可口可乐红色包装[④]

"根据研究,色彩对比与人眼辨色能力有一定关系。当人们从远方辨认前方不同颜色时,首先辨认红色,依次为绿色、黄色、白色。"[③]产品设计在颜色选择方面,根据人眼的这一特性,为产品设计有利的颜色能够获得市场的良好反应。在琳琅满目的超市中,红色包装的产品是最吸引眼球的。在软饮料的货架上,红色包装的可口可乐能够最先映入眼帘,这种强烈的暖色调能够第一时间对人的视觉造成刺激(图4-5)。此外,由于人们对色彩的不同偏爱,产品在设计颜色时要充分考虑这一点。

再例如法拉利跑车通常采用鲜艳的红色(图4-6),尽管厂商会给出多种颜色供客户选择,客户由于自身偏好也可以选择其他颜色,当然这需要定制。法拉利的最大特点之一就是个性化定制,实际上,越来越多的客户开始习惯并喜欢个性化定制,为了个性化定制,他们愿意投入也愿意等待。法拉利公司会根据客户的需要,对车体进行重新调色与烤漆。生产一辆汽车,油漆的调配和烤漆根本不构成成本上的增加,但法拉利由于特别定制的原因将会在售价上面做出上浮的调整。在成本既定的前提下,这样的利益获得,何乐而不为呢?

色彩具有先声夺人的效果,不同的色彩会给人不一样的视觉和心理感受。英国营销界总结出"7秒定律",即消费者会在7秒内决定是否有购买商品的

图4-6 法拉利红色跑车2013特别限量版车型 LaFerrari[⑤]

① 于帆. 论色彩设计的回归[J]. 江苏无锡,江南大学学报(人文社会科学版),2006年01期:120页
② 刘强. 论现代设计的反色彩设计[D]. 齐鲁工业大学,2013年6月:7页
③ 龙慧. 产品设计的经济学解析[J]. 商业时代.2009年09期
④ http://c.picphotos.baidu.com/album/s%3D1100%3Bq%3D90/sign=a61fc052a0cc7cd9fe2d30d809311a4e/aec379310a55b319e17459ca40a98226cefc17fb.jpg
⑤ http://www.diariomotor.com/coche/ferrari-laferrari/

图 4-7 麦当劳户外标志[①]

意愿。产品能让消费者产生兴趣的不仅仅是在功能、质量等因素，色彩对消费者购买的热情也有很大的关系。而在短短的 7 秒内，据统计，色彩对消费者的决定因素占 67%，这就是 20 世纪 80 年代出现的"色彩营销"。下面我们以麦当劳（MCDonald's）的成功案例为例。

众所周知麦当劳企业和产品的标志用的是暖色调的红色和黄色作为主色调。这样的色彩组合有两种功能：第一点，红色和黄色可以增强人的食欲，红色也能给人一种活力的感觉，而黄色往往会把快乐联系到一起。第二点，长时间在红色、黄色的环境里会让人感到更兴奋，有时会变得不安，不会在原地停留太久，这样就可以提高顾客流量。再加上不是很舒服的座椅、明亮的灯光和有节奏的音乐，到达了餐厅在时间的控制与把握上的优点，能更好地为下一位顾客服务，达到利润的最大化。麦当劳的空间设计并不是一成不变的，但处理好其他色彩设计至关重要，第一，要把握好总体的基调，然后根据不同的区域以及需求去加以装饰点缀局部色彩关系。第二。麦当劳处理色彩关系主要按"大调和、小对比"的基本原则。这样既能统一，又有变化，使之又不枯燥无味。麦当劳把色彩处理做成文化，使之更加有快餐魅力（图 4-7）。

外观是产品与消费者最快的交流方式，而色彩往往能打开消费者的购买欲，引起消费者的共鸣。以"色"诱人，能产生一种无形却又不可缺少的色彩魅力，打动消费者的情感，使得消费者不得不为此掏腰包。例如：色彩的冷暖感、色彩的空间感，以及色彩对人的情绪的影响，色彩心理学家认为：不同颜色对人的情绪和心理的影响有差别，暖色系列：红、黄、橙色能使人心情舒畅，产生兴奋感的。[②] 在不提高成本的基础上，好的色彩包装往往有利于提高产品的附加值。正是因为麦当劳色彩设计的原因，更使得消费者便于辨别、区别品牌的功能，产品的形象色彩被广大消费者所牢记。色彩设计成为快餐行业很重要的元素。当消费者在购买时，对此商品就会很快关注。因此，麦当劳的色彩设计适应了其本身的特色，能更好地在市场中脱颖而出，让消费者很快识别。色彩使用也是一个企业成功的方面之一。我们在做产品时更要注重色彩的搭配以及使用，根据不同的产品采用不同的色彩以及色彩之间的比例。

4.2.3 产品材料设计与经济学

酸奶相对牛奶而言，人体更容易吸收。在日常生活中我们发现这么一个有趣的现象，家庭订购的送货上门的酸奶通常是用玻璃瓶盛装，送奶工人在送奶

① http：//f.picphotos.baidu.com/album/s%3D1100%3Bq%3D90/sign=a7eb4282b37eca8016053de6a113acac/0eb30f2442a7d933dd6f00d2ae4bd11372f0014f.jpg

② 徐晓颖，安芳. 西式品牌快餐室内色彩研究——以麦当劳、肯德基、必胜客为例 [J]. 吉林：黑龙江科技信息，2012.12：292 页

图 4-8　球椅[1]

同时也会回收玻璃瓶。玻璃瓶经过清洗消毒，直接就可以再次进行灌装。通常这类酸奶价格比超市便宜。超市售卖的酸奶通常是存放在纸盒中的，消费者消费完此类酸奶以后通常就将包装盒丢掉了，这些包装盒不可能被回收后直接利用，而是要经过一系列的循环生产才能重新投入使用，因此包装成本较高，销售成品价格也会较高。

下面的案例也是设计产品因为材料设计成功的典范：

艾洛·阿尼奥（Eero Aarnio）是芬兰著名设计师。阿尼奥自 20 世纪 60 年代开始用塑料进行实验制造家具，让家具告别了由传统设计形式的支腿、靠背和节点构成。与木材的自然纹理相反，阿尼奥采用颜色鲜明的化学染色而成的人造材料制作家具，这使人们对于这种新奇的做法有很大的兴趣。20 世纪 60 年代初，芬兰最大的家具企业 Asko 公司请阿尼奥为他们设计一种塑料椅，以求改变公司多年以木材为主的传统面貌。1962 年的夏天，阿尼奥在藤编家具启发下，用新闻纸和糨糊作为原材料，设计出一种适用于塑料制作的全新的坐具造型，1963 年至 1965 年间，阿尼奥用合成材料进行了反复试验，终于推出名为"球体"的新型设计，这个座椅貌似航天舱，并在 1966 年科隆家具博览会上一夜成名。

球椅（图 4-8），是艾洛·阿尼奥（Eero Aarnio）的代表作品之一。球椅是用最简单的球形为原型设计而成，阿尼奥将球体斜着切掉一部分，再固定于下面一点，这种独特的设计带来了奇妙的结果，完全颠覆了人们对传统椅子形态设计的概念。这种家具设计造型如果采用传统的木质材料是很难完成的。

球椅是 20 世纪家具设计中富有代表性的产品之一，其主体采用玻璃纤维制作而成，椅子上部分外观很像航天舱，这样的设计独具个性，抓人眼球，使座椅形成一个独立的单元座椅，甚至形成一个围合空间，营造了一种舒适、安静的气氛。使用者坐在里面时会感觉非常的放松，与外界的喧嚣隔绝开来。同时椅子底部可以旋转，使用者不仅能够享受清静的时光，而且还能环顾周围的美景。阿尼奥的设计真正意义上抓住了那个时代最动人心弦的精神，他的"球椅"成为一种时代的象征。[2] 在球椅家具设计中，家具材料的创新，无疑是成全这个方案的主要因素，也是成就其经济价值的主要原因（图 4-9）。

[1] http：//global.rakuten.com/zh-cn/store/risoukyou/item/ka-12427/
[2] http：//m.baike.so.com/doc/7634224.html

图 4-9 球椅[1]

4.2.4 产品功能设计与经济学

产品功能研发也是要基于成本与收益的考虑之上。只要成本不超过收益,那么从事一项产品的功能设计就是有利可图的,就是经济的。在 20 世纪 50 年代,汽车行业通常采用标准的 3 档变速箱,在当时已经具备了生产 6 档变速箱的技术条件。唯一限制 6 档变速箱普及的原因就在于成本问题。生产变速箱的成本随着档数的增加呈现出递增的趋势,即意味着前进档越多,成本就越高。在其他条件和功能不变的前提下,汽车的总成本就由变速箱的档数来决定了。而过高的汽车成本是否能够为消费者所接受就显得十分重要。在当时人们所能接受的价格基本都是装有 3 档变速箱的汽车。同一汽车跑得越快就越省油。随着当今石油资源的日益枯竭,油价也在不断攀升。经济与技术的发展使得人们收入提高的同时,也将生产 6 档变速箱的成本降低了许多。日益加快的生活节奏使得人们对时间和效率看得很重,6 档变速箱汽车随即普及开来。增加一项产品的功能势必会造成成本的增加,这种增加不仅表现为物质与技术的耗费,也包括人力的耗费。尽管 6 档变速箱的汽车已经满足了日常的需求,但许多追求速度的汽车经过改造,会使用飞机引擎作为推动。但由于成本和消费者购买能力的限制,这种功能的改进变得无法推向市场。因此,产品功能研发同样要立足于经济学的角度,针对一项设计产品的功能改进不仅从收益上切实可行,更要适合市场需要。

下面以洗衣机为例:

洗衣机在当今社会是一种耳熟能详的家庭常用电器,在这快节奏的社会里,那些不断重复的简单洗涤工作不免也会让人心烦,洗衣机的发明让我们的生活减少了一件令人痛苦至极的事情,节省了不少时间和力气。但是洗衣机的发明到完善也经历了很长的过程。

洗衣机从单缸到双缸,从波轮到滚筒,一直到现在的全智能洗衣机,确实是经历了一个飞速发展的时代。最早的洗衣机出现在 19 世纪中期,美国人汉密尔顿·史密斯发明了世界上第一台洗衣机。"这台洗衣机的主件是一只圆桶,桶内装有一根带有桨状叶子的直轴,轴不断转动来清洗衣服。"[2] 这台洗衣机虽然比手洗效率提高了,还是要费很多力气洗衣服,所以没得到广泛使用。在这期间也不断地有新的款式推出,但是都仍然需要付出体力。直至 1901 年,美国的阿尔瓦费希尔设计制造推出了世界上第一台电动洗衣机,可以完全脱离人

[1] http://cn.made-in-china.com/gongying/huasheng2004-roFQfLlKsGYP.html
[2] 李学涛. 新版中国少年儿童百科全书 [M]. 基础科学·科学发明·动物世界, 93 页

力的洗衣机，这才是一种真正节省劳力的设计，才是真正意义上的洗衣机。接连而来的波轮式、滚筒式洗衣机也相继问世了，不断促进了家用洗衣机的发展和普及。

尤其是现在智能洗衣机的问世，为我们提供了太多的方便。首先，衣服洗涤、漂洗"洗衣机能使脏衣物在洗涤溶液里做机械运动，使洗涤剂水溶液充分和衣服上的污垢产生化学作用，让污垢脱离、纤维，最终达到洗净衣物的目的。"①繁忙的工作之后，不需要为衣物没洗而心烦。洗衣机可以完全代替人力，把衣服洗得干干净净。其二，脱水、烘干功能。洗衣机一般使用离心脱水，"是把洗涤物品放入脱水桶，然后使之高速旋转，利用离心力把洗涤物中的水甩出，与用手拧相比，它的优点是脱水度高，不损伤布料，甩干均匀。"②

图 4-10　西门子 3D 变速节能系列洗衣机③

大冬天有洗衣机在，不需要担心衣服不干。其三，洗衣机还有一个特别的功能，就是可以定时洗，可以根据自己的需要调整洗涤次数和时间（图 4-10）。

从不同的洗涤方式来分类，洗衣机大体可以分为波轮式、滚筒式和搅拌式三种类型。"波轮式洗衣机的最大特点就是洗得干净、省时省电，缺点是磨损大、易缠绕。滚筒式洗衣机的最大特点是洗涤衣物不缠绕、磨损小，但是清洗时间长、体积笨重。搅拌式洗衣机具有不缠绕、不磨损、省电、洗得干净等诸多优点。可以说是最理想的洗衣类型。"④

洗衣机自问世以来，至今已经一百多年了。在经过不断改进功能之后，它已经慢慢蔓延到世界各地，成为我们生活中不可或缺的家用电器。可以说，是洗衣机这种产品的"功能"开发满足了市场的需求，才造就了它的经济价值，而且，随着科技进步和人们不断提出新的使用要求，洗衣机的功能注定还会不断改进和提高，其创造的经济价值将不可估量。

4.2.5　产品使用方式与经济学

当一件商品从货架转移到消费者手中，如何去使用此物将成为消费者的第一感受，能获得消费者青睐的一定是既好用又实用的商品。当消费者对一件传统的产品产生了使用习惯，且对此产品的使用方式作出改变，而此种改变能被消费者接受，就会收到好的效果，刺激消费，反之，这种设计的改变就是失败的。要做出一个成功的改变，就要根据消费者的需求来改良设计，让其自己发现产品改变设计后的优势的确为自己的生活带来便利，主动接受产品，才能打开市场局面。例如，牙刷是传统且必不可少的日用品，自古以来其材质形状有过变化，但手动

① 王育侨，范慧光．洗衣机及干衣机 [M]．北京：中国计量出版社，1992.05，5 页
② 王育侨，范慧光．洗衣机及干衣机 [M]．北京：中国计量出版社，1992.05，17 页
③ http：//www.gbs.cn/guntongxiyiji/s2515102.html
④《让你目瞪口呆的科学奇迹》编写组 [M]．让你目瞪口呆的科学奇迹，世界图书广东出版公司，2010.06，68 页

图 4-11　电动牙刷——飞利浦电动牙刷套装

控制牙刷已有很长的历史。现代科技的发展也使商家对牙刷的使用方式进行了改变，市场上出现电动牙刷。其工作原理是电动机驱动圆形刷头旋转，在执行普通刷牙动作的同时加强摩擦效果（图4-11）①。电动牙刷是目前欧美许多国家普遍流行的日用品，与传统牙刷相比，更为科学有效。可以更彻底清除牙菌斑、减少牙龈炎和牙龈出血，也是目前欧美许多国家普遍流行的日用品。电动牙刷刚进入中国市场掀起过一段购买热，因其融合高科技，使用方式新奇，吸引了不少年轻消费者。然而经过一段时间的使用，其问题也逐渐凸显。首先是价格较传统牙刷高昂，刷头更换频率高，电池消耗量大。这样一来，刷牙这种日常行为成本大幅增加。而且机器控制的电动牙刷使用起来不能根据个人的刷牙偏好进行调整，其刷毛采用旋转运动的方式，需要在每个牙面上停留一段时间才能达到清洁牙齿的目的，比较费时间。如此一来，原本是电动牙刷消费主要群体的年轻人也开始有所顾虑，导致后来电动牙刷销量下降。对牙刷的设计进行高科技改造，目的是为了提高人们生活质量，但却受到了消费者偏好和经济环境的制约。由此看来，产品的使用方式与经济学有着密不可分的关系。

世界上第一部移动电话机是什么样子？什么牌子？是摩托罗拉。那些我们在电影中看到的单兵背在肩上的天线式通信设备，就是现在我们拿在手上的手机的鼻祖，手机的前身。手机的雏形要延伸到第二次世界大战时期，1940 年，当时美军为了通信方便由高尔文公司（后来成为摩托罗拉）的工程师开发了 SCR536 型便携式调频无线步话机，并被广泛运用于第二次世界大战（图 4-12）。

"1973 年 4 月 3 日，世界上第一部蜂窝移动电话在美国摩托罗拉公司揭开面纱，发明人是该公司的工程师马丁·库珀。"② 当时设计师的设计理念就是设计一个可移动的无线电话，可以不用在固定的地方说话，可以走到任意地方说自己想说的话。这一想法得到摩托罗拉公司领导的极力支持，所以这部电话的模型仅用了三天就设计出来了，40 天制造了实物。当时的这部手机没有显示屏，而且通话时间很短。"这部电话因形似而被冠名为'鞋子电话'。库珀则被人们誉为'移动电话之父'（图 4-13）。"③

在 20 世纪 70 年代的美国，移动无线电话开始应用于航空、船舶、运输、工商企业、地方政府等部门，移动电话不仅作为通信手段，还把它作为管理的工具。移动电话，我们俗称"大哥大"，是当时最先进的无线通信设备。它利用无线电波来传送信号，虽然在一些情况下会受到不同程度地干扰而降低通话质量，但它可移动的特性，却是传统电话无法比拟的。与此同时，个人手持移

① https://item.taobao.com/item.htm?id=523885667349
② 《让你目瞪口呆的科学奇迹》编写组 [M]. 让你目瞪口呆的科学奇迹，世界图书广东出版公司，2010.06.68 页
③ 《让你目瞪口呆的科学奇迹》编写组 [M]. 让你目瞪口呆的科学奇迹，世界图书广东出版公司，2010.06.68 页

图 4-12　SCR536 型便携式调频无线步话机[1]　　图 4-13　早期的移动电话[2]　　图 4-14　当下智能手机[3]

动电话也发展起来，并且迅速进入我们的日常生活。1992 年，美国政府提出"信息高速公路"建设计划，基于光纤和电话网的互联网络，实现了世界范围的资源共享。人们将乘上信息高速公路上的快车，奔向未来。

　　1987 年诞生的移动电话与现在手机形状相对比较相近，而且轻巧便携。但是 750 克的重量与今天仅重 60 克左右的手机相比还是像砖头一样。随着全球技术和经济大飞速发展，使得移动电话的运用越来越广泛，人们对其要求越来越高，移动电话的技术应用方面也相应随之提高，以满足人们的需求。移动电话从仅能通话发展到现在的结合无线网络技术的应用，给我们生活带来很大的改变，现在已经是每个人生活中不可或缺的重要智能设备（图 4-14）。

　　移动电话一开始也只是能通话，经过几十年的快速发展，现今的移动电话已经不再是单一的通话工具了，而是集通话、收音机、电视机、游戏机、相机、摄像机、计算器等等功能于一体的智能设备。

　　"从固定到移动的梦想。19 世纪 70 年代，人类发明了电话，30 年后又发明了无线电收音机，于是有人很自然地想到要发明二者的结合体，它既具备无线电的移动性，又拥有电话的沟通功能和大范围的网络覆盖面。"[4] 至今 2015 年，如果从第二次世界大战时期的移动通信设备算起，移动电话已经诞生七十多年了，这个当时的"鞋子电话"，"肩背电话"，发展到可以放到口袋里的"手持电话"以及现在基于"蓝牙"技术的发展，连手持电话的方式也不用了，"手"也解放出来了，已经发展得很轻巧方便了。这种产品使用方式的变化，基于技术和使用方式的要求，从当时的军用，到后来的工业生产应用，再发展到个人应用，应用普及非常广泛，给人类的现代生活带来极大的便利。移动通信设备

① http：//site.douban.com/184305/widget/notes/10765288/note/240208140/
② http：//site.douban.com/184305/widget/notes/10765288/note/240208140/
③ http：//pic.sogou.com/d?query=%D6%C7%C4%DC%CA%D6%BB%FA&mood=0&picformat=0&mode=1&di=0&p=40230504&dp=1&did=17#did16
④ 李月，移动电话的革命史 [J]. 世界博览，2007 年 07 期。

由于使用方式的改变，其普及率快速提高，创造了极大的社会经济效益。

1987年11月18日，广州开通了我国第一个移动电话局，有了第一名模拟蜂窝移动手机用户，中国的移动通信时代由此开启。至今，中国已经有4.874亿手机用户，并且仍然在大踏步地发展与增长。根据中国信息产业部的数据，仅2014年2月新增用户的数据为680万户，3月新增了670万户。照这样的速度算来，目前，中国已经有五亿多手机用户（占中国总人口的38%，平均不到3人拥有一台手机。）

综上所述，产品设计中的造型、颜色、材料、功能与使用方式都与经济学息息相关。产品设计不但给制造商带来了经济利益，也同时给使用者带来成本经济的概念。在我国，产品设计仍需要受到各个领域的重视，其能创造的经济价值也将成为人们研究的重要课题。

4.3 设计收益分析

"收益计划制定的目的是置公司运营于控制之内、使各环节有章可循，管理层能分析以及遇见公司今后一段时期内的运营状况。随着公司的运营，一部分计划成为实绩，把实绩与计划作对比后，需要对收益计划作出相应的调整，这是一个复杂的循环过程。"[1] 设计企业所使用的各种生产要素各自能够得到的收益一般可以归纳为：设计师的工资，资金得到的利息，设计企业管理者的管理才能和精力得到的利润。

4.3.1 收益

收益在西方微观经济学中指企业出售产品或提供服务所得到的收入。收益之中包括成本，也包括正常利润。收益可分为总收益、平均收益和边际收益。

"总收益（TR）指企业出售一定量产品或提供一定量服务后所得到的货币总额，它等于单位商品的售价（P）乘以销售量（Q）所得之积。平均收益（AR）指企业按销售量平均计算的收益，它等于总收益除以销售量。边际收益（MR）是指由一个单位的产品或服务所带来的总收益的变化，它等于总收益增量△TR除以销售量增量△Q所得之商。"[2]

4.3.2 利润

马克思认为，资本家的利润来源于工人劳动生产的剩余价值。但主流西方经济学对利润有不同的解释。一般而言，企业经营面临风险越大，那么其预期利润就应该越高。否则企业家会把资金转移到更为稳妥的地方进行投资。这也就意味着企业利润不单单只包含获利的这一个层面，还应该包含经营风险在里面。在企业经营管理中，利润是衡量一个企业经营成败的标准，对投资至关重要。利润通常分为正常利润和超额利润。

[1] 文贵华，朱劲锋. 企业收益计划系统的设计与实现 [J]. 北京：计算机工程与设计，2010.03：1044 页
[2] 魏埙，蔡继明，刘骏民，柳欣：现代西方经济学教程 [M]. 天津．南开大学出版社 .2003.4：164

正常利润是使得设计企业能够在设计业长期经营下去的最低利润，是设计企业家才能这一生产要素所获得的报酬，等于成本中支付雇佣生产要素费用之后的余额。只要低于这一水平，开办设计企业的人就不会再继续干下去，而是退出设计业。"正常利润在数额上等于将企业资产变现并存入银行后得到的利息，再加上相当于企业经营风险的一笔数额。正常利润是会计利润的最低数额。"[1]

当一个厂商在市场中处于垄断地位，或者独占某种先机技术的时候，它能够获取超过市场正常水平的利润。在其他条件保持社会平均水平的前提下，厂商所获取的超出市场平均正常利润的那部分的利润，就称为超额利润。超额利润存在各种市场类型中。竞争性越高的市场，超额利润只会在短期内存在；垄断性越高，超额利润无论在短期还是长期都会存在。

因企业类型与产品类型的不同，成本分布的形式多种多样。奢侈品暴利新闻中"成本"往往仅为制造成本，粗略地说就是生产人工、材料以及制造所需的其他费用。这种制造成本的核算是为了企业内部做成本管控所用，多用于重工业与轻工业。用一个内部管控数据与市场销售定价与市场成交价相比较是极为不严谨的，目前还未在任何教科书中见到，大多出现在新闻中。

那么真实的成本如何核算呢？答案是极其复杂的，会计师与分析师都要通过大量的学习才可以给出成本一个合理的估值。以奢侈品公司为例，库存与物流成本，市场营销成本，资本运营成本，知识产权（奢侈品的设计与品牌价值等公司无形资产的分摊）等都在总成本核算的范畴之内。

价格是围绕着市场价格的均衡点波动的，取决于供需关系，受消费者偏好，以及替代品、互补品价格等一系列市场因素影响。是否因为成交价获取超额利润取决于产品的市场力量是否强大，简单地说就是该产品是否处于市场垄断地位。

从需求方面而言，LV 与 Gucci 属于奢侈品，因此在消费者需求方面的弹性十分大，也就是说买不买奢侈品完全是个人偏好，而非每个人生活所必须。奢侈品消费者更加在乎品牌文化，设计风格，在他人面前展示自己的生活品位与自我精神满足（图 4-15）。

从供给方面而言，奢侈品虽然制造成本低，却仍然在控制货品的供给量。特殊的商品也会做限量处理，从而影响着市场价格与销售策略。

从市场方面而言，奢侈品市场更加像一个垄断市场。不同的奢侈品牌通过质量口碑，市场宣传等提高自己的知名度。它们通过设计风格来与其他设计产品形成差异化（自我品牌风格），从而获得市场力量，形成无形市场壁垒，这就是其他的商品很难打入奢侈品市场或替代它们的垄断地位。

图 4-15　LV 手提包——LV 经典老花纹[2]

[1] 卢有杰. 新建筑经济学（第二版）[M]. 中国水利水电出版社 .2005.4：158
[2] http：//pic.sogou.com/d?query=%BE%AD%B5%E4lv%B2%FA%C6%B7%CD%BC%C6%AC&mood=0
　　&st=255&picformat=0&mode=255&di=0&p=40230500&dp=1&did=293#did292

不同的产业有不同等级的附加值，这是很正常的，而唯一的做法应该是补贴低附加值产业而并非声讨高附加值产业。例如，早在20世纪30年代美国政府已经立法给予低附加值的农业适当补贴，而目前LV、Gucci甚至苹果在华的利润高已成不争事实，政府除了应该对于其他产业适当补贴之外，更应该鼓励自主创新，拥有自己高附加值的产业，而不是一味地做世界的代工工厂。市场是双向选择的，制造商花再多的钱也可以生产出没人买账的商品，花很少的成本也可以制造出受欢迎的商品。单纯用制造成本去定价的计划经济时代观念，已经完全不适用于市场经济。①

微软公司案例（Microsoft）（图4-16）

图4-16 微软公司新标志②

微软（Microsoft），是一家总部位于美国的跨国电脑科技公司，是世界PC（Personal Computer，个人计算机）机软件开发的先导，由比尔·盖茨与保罗·艾伦创办于1975年，公司总部设立在华盛顿州的雷德蒙德市（Redmond，邻近西雅图）。以研发、制造、授权和提供广泛的电脑软件服务业务为主。最为著名和畅销的产品为Microsoft Windows操作系统Microsoft Office系列软件。目前是全球最大的电脑软件提供商。③

PC硬件上运行的程序在技术上并不一定比其所取代的大型程序要好，但它有两项无法超越的优点：它为终端用户提供了更大的自由，而且价格更低廉。微软的成功也是个人电脑发展的序幕。微软产品的主要优点是它的普遍性，让用户从所谓的网络效应中得益。例如，Microsoft Office的广泛使用使得微软Office文件成为文档处理格式的标准，这样几乎所有的商业用户都离不开Microsoft Office。

微软的软件也被设计成容易设置，允许企业雇佣低廉、水准并不太高的系统管理员。微软的支持者认为这样做的结果是下降了的"拥有总成本"。微软的软件对IT经理们在采购软件系统时也代表了"安全"的选择，因为微软软件的普遍性让他们能够说他们跟随的是被广泛接受的选择。这对那些专业知识

① http://finance.qq.com/a/20141230/023434.htm 腾讯财经智库成员，栗施路，特许金融分析师协会会员
② http://c.hiphotos.baidu.com/baike/c0%3Dbaike80%2C5%2C5%2C80%2C26/sign=f5ce72abbb99a9012f3853647cfc611e/4ec2d5628535e5dd0def0b6075c6a7efcf1b624a.jpg
③ http://baike.baidu.com/link?url=JG8booTEiosJleqdfAJDAvMeqWL16w0EM-fUw7vyeS3gK8qzm3yjdgRox8GN37mAbVMotZADfYPnW65dpz12BWMM8ZVdAAUlZEERc_gI8Lno7w2Wu0bljf-z_zTuAhhlpprgznixfWZD-sgIHe5AobBZyZQHQbsZ9YPn8aWVdFS#2

不足的 IT 经理来说是一个特别吸引人的好处。①

很长一段时间内,微软被广泛认可为一个计算机软件市场上的"乖小孩",提供低廉的软件以取代原先价格高昂的主流 UNIX 产品。微软也因赚入大笔钞票而受到钦佩。然而,即使是在早期,微软被指责故意将其 MS-DOS 与竞争对手生产的 Lotus 1-2-3 数据表无法兼容。到 20 世纪 90 年代,微软是"坏小孩"的看法日益增多。主要的批评意见是他们利用在桌上电脑市场上的优势不公平地剥削用户。最近几年,有人指责微软涉嫌一系列合法性受怀疑的商业行为。微软的 Windows 产品有效地垄断了桌面电脑操作系统市场。那些持上述看法的人指出,几乎所有市场上出售的个人电脑都预装有微软的 Windows 操作系统。②

微软在 1999 年 12 月 30 日创下了 6616 亿美元的人类历史上上市公司最高市值记录,如果算上通货膨胀,相当于 2012 年的 9130 亿美元。由于 1999 年受到美国国会反垄断控制调查,微软股价极度受挫,不然预估能突破 8500 亿美元。1999 年前后微软未进入中国市场,只在国外部分市场立足。③

很多市场空间都未有挖掘,部分学者认为,微软要是占领中国市场,利润将会翻倍甚至数倍,市值稳稳突破 10000 亿美元,要是没有 1995 年后美司法部与国会反垄断,微软 1999 年市值 15000 亿美元,甚至 20000 亿美元也没有问题。截止至 2013 年,微软公司几乎占据了市场的每一空间,将市场占到了极致几乎到了瓶颈。

微软反垄断案:

案件最初起因是微软公司与其对手网景公司关于浏览器的竞争。网景公司于 1994 年 4 月使全球用户都可以通过其"航行者"浏览器接入互联网。同年 7 月,美国政府与微软达成一项协议,微软同意不再要求计算机制造商将其视窗操作系统作为必备软件安装。这一协议获得美国地区法官杰克逊批准,10 月,微软公司开发名为"探索者"的互联网浏览器。1995 年 5 月,微软创造始人比尔·盖茨对该公司的互联网战略进行了调整。微软公司在 1995 年与当时最大的浏览器提高供商网景公司协商,希望划分浏览器市场。在遭到拒绝后,微软要求个人电脑制造商如要安装视窗 95 操作系统就必须同意在该系统上安装"探索者"浏览器。微软以后推出的视窗操作系统,直接内含"探索者"浏览器。④

1997 年 10 月,微软又将其浏览器与视察操作系统进行捆绑出售。由此美国司法部指控微软违反法官杰克逊于 1995 年批准的协议。同年 12 月 4 日,杰克逊法官发布指令,要求微软停止将"探索者"浏览器与视窗 95 操作系统或任何更新版本操作系统进行捆绑出售。微软不服并提出上诉。于是微软公司与

① http://www.baidu.com/link?url=jdBDj2l2dL9wmZENIfkREO_i2GthGBJ4_gEI38GuPxrZnZhPIO_aP7TZDOnNaWBe
② http://baike.baidu.com/link?url=JG8booTEiosJleqdfAJDAvMeqWL16w0EM-fUw7vyeS3gK8qzm3yjdgRox8GN37mAbVMotZADfYPnW65dpz12BWMM8ZVdAAUlZEERc_gI8Lno7w2Wu0bljf-z_zTuAhhlpprgznixfWZD-sgIHe5AobBZyZQHQbsZ9YPn8aWVdFS#2
③ http://www.chinabgao.com/info/78008.html
④ http://wenku.baidu.com/view/bc7b45b565ce050876321301.html

美国反托拉斯部门开始了漫长的诉讼之路。其焦点集中在浏览器上。[①]

2000年4月3日，美国地方法院法官杰克逊宣布微软违反了美国的反垄断法，其主要认定以下方面：其一，微软公司利用其视窗操作系统垄断市场严重违反《反托拉斯法》。其二，企图垄断浏览器市场。其三，将浏览器与操作系统捆绑搭售，微软公司行为违反了《谢尔曼法》第1条。在2000年6月7日，杰克逊法官对微软公司作出最终判决，将其分解为两个独立的公司：一个经营电脑操作系统，另一个经营此外的应用软件，"探索者"浏览器等其他业务。[②]

因微软不服判决，提出上诉，并做了大量宣传解释、游说、广告等公关工作。6月28日美国多伦比亚特区联邦上诉法院驳回联邦地方法院法官杰克逊去年6月作出的将微软公司分割为两家公司的判决。但美国多伦比亚特区联邦上诉法院仍认为，微软在个人电脑操作系统市场上确有垄断之实，违反了美国的《反托拉斯法》。上诉法院的判决终究消除了笼罩在微软上空的分割阴云。微软躲过了分拆危机，将竭尽可能与司法部和解本案。微软虽然未被强令拆分，但微软的垄断事实仍被确认，并遭到了一系列的处罚。上诉法院同意杰克逊法官判决的3个基本观点：微软公司利用自己的垄断力量维护市场统治地位；滥用权力迫使软件开发商、因特网接入服务商以及业内其他公司与其签署排他性协议；微软使用垄断力量威胁英特尔公司。因此，微软仍然存在再遭起诉的可能。[③]

高附加值的商品一定有自己的知识产权，设计专利和独到的科学技术，这才是产品的核心价值，这是形成品牌垄断的核心。自2013年4月以来，微软股价已上涨近70%。目前，微软市值4100亿美元，正式超过埃克森美孚，成为仅次于苹果公司的全球市值第二大的上市公司。[④] 有了品牌垄断，就会有超额利润。

4.3.3 利润最大化原则

设计企业追求最大利润应遵循的原则，就是产量的边际收益等于边际成本，即 MR=MC。"如果边际收益大于边际成本，即 MR>MC，表明这时候多生产一单位产品或服务所增加的收益大于增产这一单位产品或服务所耗费的成本，仍有潜在利润，企业增加生产仍有利可图。如果边际收益小于边际成本，即 MR<MC，则表明这时候每多生产一单位产品或服务增加的收益小于生产这一单位产品所耗费的成本，企业增加生产必然使总收益减少。只有在边际收益等于边际成本时，即 MR=MC 时，企业把该赚到的利润都赚到了，即实现了利润的最大化。"[⑤]

在前一种情况下，企业必然增加生产，使供给增加，价格下降，边际收益

① http：//wenku.baidu.com/view/8a8b2436192e45361066f5c4.html
② http：//wenku.baidu.com/view/bc7b45b565ce050876321301.html
③ http：//wenku.baidu.com/view/bc7b45b565ce050876321301.html
④ 吴家明. 微软市值超过埃克森美孚，苹果依旧难堪 [N]. 证券时报 2014年11月18日
⑤ 卢有杰. 新建筑经济学（第二版）[M]. 中国水利水电出版社 .2005.4：159

减少。在后一种情况下，企业必然缩减生产，其结果供给减少，价格上升，边际收益增加，边际成本减少。只有在边际收益等于边际成本时，即 MR=MC 时，企业把该赚到的利润都赚到了，即实现了利润的最大化。这时，企业既不会增加生产，也不会减少生产。

"利润动机以及衍生而来的利润最大化理论——导致我们的社会误解利润的本质，并对利润怀有根深蒂固的敌意，视之为工业社会最危险的疾病。"① 事实上，利润最大化原则对于推动市场自由竞争和社会财富总量增长产生了积极的作用。然而，"在利润最大化原则运行过程中不可避免地出现了两种错误倾向：第一种倾向是把利润最大化等同于'利润唯一化'，强调追逐利润是经济活动的唯一目标，对其他的合理目标加以排斥；第二种倾向是把利润最大化等同于'逐利合理化'，从而试图使利润最大化原则在法律、道德上处于无可挑剔、无可争议的地位。"② 所以，现代企业伦理的不断进化，是全社会的共同期待，同时，不断完善的法律和道德是约束现代企业伦理不断进化的底线。"现代企业伦理经过了利润最大化的价值观到承担社会责任的伦理观的根本思想转变。这两种根本不同的伦理观是市场经济下企业循序渐进运行的结果。企业的主体活动目的与手段、动机与效果、功利与道义、企业本位与社会本位的相互结合，体现在企业伦理观的演变轨迹上。"③ 同时，企业资产目标管理实现利润最大化必须注意以下问题："一要注意不能片面强调利润的数量而忽视利润的质量。二要企业利润额的大小，除了取决于企业的经营管理水平外，还取决于投资人资本的大小。三要坚持长期利益原则，防止追求短期利益的行为。"④

设计行业是一个特殊的行业，其要求设计师不但要有不断创新的艺术头脑，更要能缜密理性地分析面对整个商业市场。艺术与商业的完美结合才能成就一件好的设计作品，获得市场认可以及甲方的肯定。竞争激烈的当今社会，资本市场追求利润最大化，好的设计可以吸引更多的消费者，创造利润的同时提升品牌价值，利润是设计出来的。⑤

4.4 设计产品的定价策略

设计产品价格是市场上十分敏感而又难以控制的因素，直接关系市场对产品的接受程度，影响着市场需求和企业的利润，涉及生产者、经营者和消费者等多方利益。为增加销售收入和提高利润，企业不仅要给产品制定基本价格，而且还要对制定的价格进行适当的调整。因此，产品的定价策略就显得极其重要。"决定产品销售价格的因素有制造成本、同行竞争、市场需求和产品寿命

① （美）彼德·F·德鲁克.管理的实践[M].北京：机械工业出版社，2007
② 谭顺.利润最大化原则与经济可持续发展——一个经济学悖论[J].经济学家，2008（03）
③ 孙君恒.西方企业伦理走向：从最大利润伦理观到社会责任伦理观[J].湖北：武汉科技大学学报（社会科学版），1999.09：07 页
④ 周华.企业实现资产利润最大化应注意的问题[J].齐齐哈尔大学学报（哲学社会科学版），2003（04）
⑤ 金铃，夏刚——利润是设计出来的[J].现代装饰，2012 年 07 期

周期等因素。"[1]

4.4.1 影响定价的主要因素

在对设计产品进行定价之初,我们首先要分析影响定价的主要因素。一般来说,设计产品定价的上线取决于市场需求,下线取决于该产品的成本、费用等。当然,在激烈的市场竞争中,政府的政策、法规和竞争者同类产品的价格都将影响到设计产品最终价格的确定。下面我们从以下几个方面进行分析:

1)定价目标

企业在制定价格时都必须要考虑目标市场战略及市场定位。企业在发展过程中往往会设定不同的目标。最低的定价目标就是维持企业生存。如果企业一旦把维持生存作为了主要目标,那么其在制定价格时肯定是采用低价,尽量的保证销量和持续开工。只要企业销售收入能够弥补可变成本和部分固定成本,企业就没有理由停止生产,维持生存的目标即可达到。

如果企业希望谋求当期最大的利润,那么他们首先要对产品的需求函数和成本函数有充分了解,在较为精确的估算出需求和成本时所制定的价格,就能使产品的销售产生最大的利润。

有些企业通过定价取得控制市场的地位,从而达到市场占有率最大化的目的。通过提高市场占有率,那么企业将享有较低的成本和较高的长期利润。"所以,企业在单位产品价格不低于可变成本的条件下,制定尽可能低的价格来追求市场占有率的领先地位。"[2]

产品质量最优先。企业也可以考虑质量领先这样的目标,并在生产和市场营销过程中始终贯彻产品质量最优化的指导思想,这就要求用高价弥补高质量和研发的高成本。企业在保持产品优质优价的同时,还应配以相应的优质服务。

2)产品成本

企业制定价格前必须要树立成本意识。但凡有些经营常识的都知道,价格的制定要高于成本费用。产品设计阶段是成本分析的重点,是企业挖掘降低成本潜力的重要环节,在很大程度上决定了产品生命周期的长短和企业经营的利润空间的大小。[3]这就意味着企业在制定价格时要估算成本及相关费用。价格、利润与成本相互统一,相互依存,是一个辩证统一的关系。没有成本就无所谓价格,就无从产生利润。当新产品上市,为了开拓市场,就会尽量增加其销售的数量,这样成本也就增加了。[4]随着销售数量的增加,价格也会有所波动,单位产品成本创造的利润比例也会有所波动。

产品的成本控制分别在决策阶段,设计阶段,招投标阶段,施工阶段以及竣工阶段几个阶段贯彻执行。设计企业或设计部门的"产品成本设计就是在设计过

[1] 吴定栋.产品定价及其销售策略 [J]. 企业改革与管理,2009 (12)
[2] 吴建安,郭国庆,钟育赣:市场营销学 [M]. 北京:高等教育出版社.2007.4:312-314
[3] 郭锡铎.肉类产品概念设计 [M]. 北京:中国轻工业出版社,2008.02.335 页
[4] 李萌.浅谈成本与利润最大化的关系 [J]. 三峡大学学报(人文社会科学版),2012 (S1)

程中要不断地评估设计方案对制造、装配、质量和维修等方面的影响，强调经济判定与技术设计的集成，要求并进行经济评价和技术方案设计，在满足用户需求的前提下，尽可能地降低成本，通过分析和研究产品制造过程中的销售、使用、维修、回收、报废等产品全生命周期的各个环节的成本组成情况，进行综合评价后，对原设计中影响成本过高费用部分进行修改，以获得产品成本的降低。"[1]

无论何时，企业都在积极追求成本控制和成本节约，努力通过成本降低来实现利润的增加。而"设计成本不仅会通过建设过程对企业整体成本产生影响，同时也会通过影响后续运行而对整体成本产生影响，因而优化设计成本对于整个企业成本优化意义重大。"[2]

3）市场需求

市场中需求往往对价格会产生不同的敏感性。在一定时期内一种商品的需求量变动对于该商品的价格变动的反应程度，我们称之为需求的价格弹性。需求价格弹性大就意味着价格变动会引起需求量的较大变动，这意味着消费者对价格变动十分敏感。反之，如果需求价格弹性小，则消费者对价格不敏感。在制定商品市场价格方面，针对需求价格弹性较大的商品，由于价格提高一点就会造成需求量的大幅下降，那么企业就应该制定低价。需求价格弹性较小的商品，商品需求量对价格影响不大，因而企业会制定高价。

4）替代品的价格

企业有必要了解同类竞争者产品的质量和价格，因为这是其产品的替代品。企业需要通过这样的对比，比质比价，以此来更为准确地制定自己产品的价格。

4.4.2 定价策略

在了解影响定价的因素之后，企业要根据自身情况来选择定价措施。一般来讲，企业定价有三种导向，即成本导向、需求导向和竞争导向。每一种导向所对应的定价方法侧重点都有所不同。

1）成本导向

"成本导向定价法是一种主要以成本为依据的定价方法，包括成本加成定价法和目标定价法两种。其特点是简便易用。采用成本加成定价法，就是在单位成本上加上一定百分比的利润制定销售价格。其公式可以简单地表示为：$P=C(1+R)$。P 为单位售价；C 为单位产品成本；R 为利润率。"[3] 成本加成定价法在企业内十分受欢迎。首先成本容易核算。将价格盯住单位成本可以简化定价程序。其次，如果行业内企业都采用这种定价方法，那么价格在成本与加成利润相似的情况下也大致相同，行业内产生价格竞争的可能性将降到最低限度。再次，对于买卖双方都比较公平。目标定价法在制定过程中要依赖于两个"估计"，即估计的总销售收入与估计的产量来制定价格。但是企业用估计的销

[1] 毛宏莉. 产品成本设计与成本信息供需 [D]. 湖北：武汉理工大学，2007.04：11 页
[2] 李永生. 设计成本优化在整个企业成本优化中的作用探讨 [J]. 成都：经营管理者，2012.09：223 页
[3] 吴建安，郭国庆，钟育赣：市场营销学 [M]，北京：高等教育出版社 .2007.4：315-316

售量来制定价格,却忽视了销售量本身就是价格的一个函数,价格对销售量有着重要影响,这不得不说是这一定价法的重大缺陷。

2) 需求导向

"需求导向定价法是一种以市场需求强度及消费者感受为主要依据的定价方法。包括认知价值定价法、反响定价法和需求差异定价法。认知定价法是根据购买者对产品的认知价值制定价格,其关键在于要准确地估算出全部市场认知价值。反向定价法不是以实际成本为主要依据,而是以市场需求为定价出发点,力求消费者接受定价。一般在分销渠道中,批发商和零售商多采用这种定价方法。"①

3) 竞争导向

竞争导向定价法。包括随行就市定价法和投标定价法。随行就市定价法就是按照行业平均价格水平定价,无论在何种市场环境下,这种定价方法都是同质市场惯用的方法。投标定价类似于商品拍卖,由不同的供货企业进行报价竞争。例如:有消费者追求廉价的因素,企业有意识地将价格定得低一些,达到打开销路或者是扩大销售的目的,采取低价策略是为了让新产品最大限度地占领市场,以期将来获取更大的利益,该策略主要适用于竞争较为激烈的产品,但滥用此法会损害企业的形象。②

定价的基本策略包括很多种,例如折扣定价策略、地区定价策略、心理定价策略等。针对设计行业,心理定价策略、差别定价策略是企业经常采用的定价策略。

图 4-17　皮尔卡丹男装③

心理定价策略是指通过对消费者心理的充分把握来进行价格制定。"心理定价策略是运用心理学原理,根据类型的不同消费者在购买商品时的不同心理的要求来制定价格,以诱导消费者增加购买,扩大企业销量。具体策略如下:①整数定价策略②尾数定价策略③分级定价策略④声望定价策略⑤招徕定价策略⑥习惯性定价"。④ 现代社会,消费者通过消费高价位的产品,往往来体现自己的社会地位和财富。所以,"对于产品质量优,市场供应量少,或能调控市场的资源垄断性产品,可以实行高价营销策略,以实现盈利最大化。"⑤ 许多优秀品牌所建立起来的声望已经渗透到了消费者心理的每个角落。提到西服我们会想到皮尔卡丹(图 4-17);提到运动鞋,我们会想起耐克、阿迪达斯(图 4-18、图 4-19)。这些产品不仅以设计出色而闻名,更因其高档高价而引人瞩目,这就是心理定价策略中的声望定价。

① 吴建安,郭国庆,钟育赣:市场营销学 [M],北京,高等教育出版社 .2007.4;316-318
② 姚曼 . 新产品定价策略的选择 [J]. 才智,2011(04)
③ http://detail.1688.com/pic/41225984890.html
④ 黄志云 . 浅议产品定价策略 [J]. 南昌教育学院学报,2012(11)
⑤ 吴定栋 . 产品定价及其销售策略 [J]. 企业改革与管理,2009(12)

图 4-18 耐克运动鞋[1]（左）
图 4-19 阿迪达斯运动鞋[2]（右）

差别定价策略是指企业将产品或服务，针对不同的消费群体，按照两种或两种以上不反映成本费用的比例差异的价格进行销售。实行差别定价策略有一些必要的前提：企业能够将市场根据需求程度进行适当的细分，并且在不同的细分市场上，商品无法自由流通，即低价买入者无法在另一个细分市场上高价卖出。细分市场的成本费用不会超过差别价格所带来的利润。具体而言，差别定价分为以下几种：

A 顾客差别定价

企业对同一产品或者服务有着两种或多种价格，针对不同的顾客群体或购买数量不同，呈现不同的价格，这就是所谓的"价格歧视"或"价格差别"[3]。例如室内设计公司，对于工薪阶层收入水平的单元房每平方单位设计费用，和住别墅的公司老板每平方单位设计费，即使设计公司在两者单位面积设计成本投入相同时，其设计费用的收取也是大不相同的。这种差别价格表明顾客的需求强度和商品的了解程度有所不同。

B 产品形式差别定价

"企业按产品的不同型号、不同式样，制定不同的价格，但不同型号或式样的产品其价格之间的差额和成本之间的差额是不成比例的。"[4] 比如：33 寸彩电比 29 寸彩电的价格高出一大截，可其成本差额远没有这么大；一件裙子 70 元，成本 50 元，可是在裙子上绣一组花，追加成本 5 元，但价格却可定到 100 元。即使完全相同款式的产品有时因为颜色不同，价格也有差异。例如 Iphone 4s，白色款式的比黑色款式的要贵。其实颜色差别对于产品的成本费用影响微乎其微。

C 产品地点差别定价

"企业针对处于不同位置的产品或服务，分别制定不同的价格，即便这些产品或服务的成本费用没有任何差异。"[5] 例如不同城市针对同一款汽车的价格有差异。一场足球赛，不同区域的座位票价不同。

[1] http://www.lbjbuy.com/images/201302/goods_img/358_P_1360113192105.jpg
[2] http://d05.res.meilishuo.net/pic/l/a8/35/2fc054212b372153b6d8b3648113_800_531.jpeg
[3] 魏埙、蔡继明、刘俊民、柳欣．现代西方经济学教程 [M]．南开大学出版社，2004 年 4 月，207 页
[4] 吴建安，郭国庆，钟育赣．市场营销学 [M]．北京：高等教育出版社．2007：323-324
[5] 吴建安，郭国庆，钟育赣．市场营销学 [M]．北京：高等教育出版社．2007：323-324

产品的定价没有通用的公式。当企业必须第一次制定一种价格时，只能学着从多方面去考虑影响定价的主要因素，例如：①期望利润之大小。②市场潜能与特性。③客户与竞争者的预期反应。④节场需要性之高低。⑤竞争压力大小。⑥成本高低。⑦产品总定价策略之考虑。⑧市场细分化的问题。⑨促销计划的配合。① 等相当复杂而且相当多的因素。"除了考虑成本（Cost）、竞争（Competition）与顾客（Customer）的 3C 核心因素外，市场定位和产品价格还必须和企业规模、核心技术、行业地位、研发力量、品牌积累、渠道模式、行业特点、生命周期、需求弹性等相适应，必须得到企业在产品品质、营销策略、销售渠道等多方面的支持。"② 设计产品的定价对于其市场表现固然重要，但是，设计产品的定价无论是高、是低，都不是最后最重要的因素，最关键的是，因为"获得顾客好评和持久发展的企业并不是那些拥有最低产品价格的企业。"当然，获得顾客好评和持久发展的企业也并不是那些拥有最高产品价格的企业，"而是那些拥有卓越产品价值的企业。"③

① 曹结 . 浅谈产品定价 [J]. 经营管理者，2009（17）
② 李升平 . 影响产品定价的主要因素分析 [J]. 四川丝绸，2005（03）
③ 李研 . 产品定价中的营销近视症 [J]. 当代经济，2010（02）

第 5 章 设计技术进步与经济增长

5.1 设计与技术

5.1.1 设计与科学技术

"科学的目的终于推进知识的发展,而技术的目的则是改造特定的实在。"[①] 技术,作为物质生产的手段,是与社会生产实践同步产生的,它是人对自然界有目的性改造的手段。技术体现了人对自然的能动性,人类通过技术的作用把原生的自然转化为人工自然。这种改造的过程,首先要受到自然规律的制约,需要遵循客观的自然规律进行;同时,它又是以满足人类的物质和精神需要为目的的,因而具有社会性,要受到社会的控制和调节,成为社会生产活动的重要一环。

"科技的发展极大的影响、改变着我们的设计观念。"[②] 尽管"每个时代的生产力特征都影响到艺术和设计的特征,设计和艺术于对技术变化的态度始终处于既歌颂又质疑的矛盾之中。"[③] 不过设计和艺术最终总是顺应了科学技术的发展而发展。设计既是融合艺术的,又是融合科学技术的一部分,它是科学、技术和艺术有机统一的交叉学科。[④] 设计的目的在于"运用先进的科学技术和经济手段来处理产品和人类的相互关系,并且在很大程度上更强调科技的先进性,强调设计语言在美学方面纯洁的技术表现,将科学、技术、艺术更加和谐统一在一起。"[⑤] 美国在国际竞争中取胜的关键,在于根本改变美国工业在市场上的竞争方式——国家的关键技术特别要创造新产品及其生产工艺。这需要一种制造工艺与产品设计、性能、质量和成本一体化的方法。[⑥] 克林顿任总统期间也宣布过 1994 年为"美国设计年",让每个人都认识到工业设计的重要性,而强调设计的最终目的也在于提高国家的经济实力,增强国际市场竞争力。[⑦]

技术是人类造物的能力和知识,作为一种活动和技能,融合在社会生产过程

[①] (法)让·拉特利尔. 吕乃基,王卓越君,林啸宇译. 科学和技术对文化的挑战 [M]. 商务印书馆,1997
[②] 陈健,张雪青. 数字科技发展对环境艺术设计的影响 [J]. 同济大学学报(社会科学版),2011 (3)
[③] 王利敏,吴学夫. 数字化与现代艺术 [M]. 中国广播电视出版社,2006.5
[④] 李超德. 设计美学 [M]. 合肥:安徽美术出版社,2004
[⑤] 张晶. 设计简史 [M]. 重庆:重庆大学出版社,2004
[⑥] 尹定邦. 设计学概论 [M]. 上海:湖南科学技术出版社,2005
[⑦] 师高民. 工业设计与经济发展刍议 [J]. 经济经纬,2006 (5):33

图 5-1 亚里士多德
(Aristotle)

图 5-2 狄德罗 (Denis Diderot)

之中，表现为对于工具和成果的制作；作为一种对象或成果，提供给人们应用的器皿、器械、设施、工具和机器等，其中机器是不以人为动力来源的工具系统；作为一种知识体系，表现为人对自然规律的把握。

古希腊哲学家亚里士多德（图 5-1）[①]，已经把技术看作是制作的智慧。随着工程技术的发展，古罗马人不只看到了制作的外在物质的方面，也看到了其中包含着内在知识。到 18 世纪，法国启蒙思想家狄德罗（图 5-2）[②] 在《百科全书》中列入了"技术"这一条目。书中指出：技术是为某一目的的共同协作组成的各种工具和规则体系。这就是说，技术既包括不断改良的生产工具，也是一种知识体系，它具有一定的目的性和社会参与性，包含作为工具设备的硬件和规则方法等软件。

纵观人类发展史，科学技术作为第一生产力，其内容一直都是在不断的更新换代。科学技术的更新换代我们可以称之为技术进步。技术进步泛指技术在合目的性方面所取得的进化与革命。所谓合目的性，即指人们对技术应用所期望达到的目的及实现的程度。通过对原有技术（或技术体系）的研究、改造、革新，开发出一种新的技术（或技术体系）代替旧技术，使其应用的结果更接近于应用的目标，这时，我们就说产生了技术进步。技术进步包括两层含义，技术进化和技术革命。有时候，技术进化又称作"集成创新"，技术革命又称作"原始创新"。在设计领域也是如此，相对应的叫做"集成设计"，"创新设计"。

（1）当技术进步表现为对原有技术和技术体系的不断改革创新，或在原有技术原理或组织原则的范围内发明创造新技术和新的技术体系时，这种技术进步成为技术进化。例如，通过技术革新使机床加工精度提高；通过电子元器件的质量提高，或改进集成电路设计方法使电视机的图像更加清晰等。技术进化是经常发生的，这种技术进步是渐进性的。技术所依赖的技术原理和生产程度基本没有发生多大变化。中国高铁的发展过程，就充分体现了"技术进化"和"集成设计"。

1964 年 10 月 1 日，日本东京奥运会开幕前夕，世界上第一条载客运营高速铁路系统——日本东海道新干线正式落成开通。44 年后的 2008 年 7 月 1 日，北京奥运会开幕前夕，中国第一条高速铁路——京津城际高速铁路正式落成开通，具有自主知识产权的京津城际高速铁路的开通标志着中国高铁自主研发技术步入世界领先水平，也标志着中国铁路高速化时代的正式来临，中国铁路运输从此走向了革命性的里程碑式发展阶段。

中国大陆幅员辽阔，东西南北跨度数千公里，重要地区和大中型城市之间的距离也相距甚远，我国人口基数大，城乡人口流动量巨大，传统铁路运输缓慢等一系列困扰中国铁路发展的问题使得高速铁路成为最适合中国国情的首当

[①] http：//img396.ph.126.net/nru9yBFS7JK6Wne6HHepaw==/1084804560244105926.jpg

[②] http：//a3.att.hudong.com/54/29/01300000251452123022290534016.jpg

图 5-3 CRH 高铁

选择。中国高铁作为一项"世界最长里程、最大投资数目、世界最高技术水平"[①]的国家重大战略性交通工程，从 2004 年国务院首次提出以"四纵四横"[②]为重点的高速铁路建设框架开始，经历了十多年的风雨洗礼，凝结了无数人的智慧与心血，是全中国人期盼已久的梦想。

"引进国外先进技术，青出于蓝胜于蓝"[③]——21 世纪初的中国大陆还是传统柴油机车的天下，为了使中国也能拥有高速铁路，中国开始交起了"学费"向日、法、德等高铁技术强国学习起了高铁技术，并以国际招标的方式完成招标项目的引进，国内各大重点机车制造企业开始纷纷受让了高铁强国的先进技术。"技术的掌握不是静态的设计，一定要转变成实际运营，并且本土化"[④]，中国南车股份有限公司副总工程师如此强调。年复一年日复一日，中国高铁发展稳中有升，正是技术引进的初期阶段融合高铁强国的技术所长，慢慢使得中国高铁企业也相应地具备了较好的技术掌握能力并快速完成生产制造本土化，当年交着学费学习高铁技术的中国也迅速的步入到世界高铁强国之列，惊人的发展速度使得世界各国赞赏有加，真可谓是青出于蓝胜于蓝（图 5-3）[⑤]。

"集成创新与掌握核心，中国高铁指头变拳头"[⑥]——虽然中国高铁发展迅速，仅用几年时间就赶超老牌高铁强国，不过我国高铁技术在自主研究和创新的道路上走得有些坎坷，而这些坎坷就是技术的自主创新。中国高铁技术刚刚起步那几年还是依赖于国外高铁技术，而中国高铁若要屹立于世界之巅，就要摆脱国外技术引进和技术模仿，依靠现有条件和力量，独立研究和开发一套适合中国国情的高铁自主创新技术。中国高铁的自主创新能力主要还是来自于对

① 胥军，胥祥. 中国高铁发展概述 [J]. 北京：硅谷杂志，2014.01.08：P8
② 胥军，胥祥. 中国高铁发展概述 [J]. 北京：硅谷杂志，2014.01.08：P8
③ 张璐晶. 中国高铁技术侵权了吗？[J]. 北京：中国经济周刊，2010.12.06：P46
④ 倪斐. 中国技术引进与技术创新的关联研究 [D]. 吉林：吉林财经大学，2011.04
⑤ http：//img1.imgtn.bdimg.com/it/u=1556789178，3109020293&fm=21&gp=0.jpg
⑥ 张雁，楼羿. 技术哲学视野下中国高铁技术发展探析 [J]. 北京：自然辩证法研究杂志，2011.09.18：P49

图 5-4 行驶中的高铁

国外高铁技术的吸取、消化、国产和再创新，这属于典型的集成创新手法，这种创新手法是当下提高我国高铁自主创新能力的重要手段，而摸索出一套具有中国特色的高铁核心技术是中国高铁实现创新的关键，只有把握了创新技术的核心和核心技术的所有权，中国高铁才能走出国门，笑傲世界。

"自主创新成果造就中国高铁华丽转身"[1]——如今中国高铁已走向世界，主要还是得益于自主创新成果的推动。高效的工程建造技术，构建无砟轨道新标准；世界领先的高铁技术，运行速度快、载客量大、安全便捷、节能环保、平稳舒适；先进的列车控制技术，提高了列车行驶指挥自动化能力；严谨周全的车站建设技术，打造多种交通方式"零换乘"的综合枢纽；准确及时的运营维护技术，全方位综合视频监控平台为列车的出行保驾护航。一系列自主创新成果正是基于中国国情角度出发，对先进技术的学习、领会、改造，形成一套具有中国特色的高铁核心技术，才使得中国高铁真正达到本土化创新的能力，这正是中国高铁引以为豪之处。

"中国高铁国际化大跃进"[2]——要让"中国制造"成为国际品牌，中国高铁制造业必须向国际市场进发。截至 2014 年，我国铁路设备出口快速增长，铁路设备出口达到 267.7 亿元，较去年同期增长 22.6%，铁路轨道、整车及其配件等产品已出口到世界 80 多个国家和地区，其中东盟、阿根廷、澳大利亚和美国的出口额占到 51.6%。2014 年，我国机车制造企业参与的境外铁路建设项目达 348 个，同比增长 113 个，累计签订合同额 247 亿美元，同比增长 3 倍，连通欧亚大陆的泛亚铁路、中亚铁路、中欧铁路也已进入全线布局阶段。值得一提的是，如今中国高铁总运营里程已经突破了 16000 公里，超越其他国家高铁总里程之和，这数据见证了中国高铁技术的成熟和发展迅速（图 5-4）[3]。

[1] 蔡崇金.中国高铁七大创新技术领先世界 [N]. 中华铁道网，2010.12.21
[2] 新闻联播.全面深化改革一年来——中国标准打造高铁出海新名片 [N]. 央视网，2015.02.05
[3] http://image.baidu.com/search/detail?ct=503316480&z=0&ipn=d&word=%E4%B8%AD%E5%9B%BD%E9%AB%98%E9%93%81%E5%9B%BE%E7%89%87&step_word=&pn=908&spn=0&di=119278021390&pi=&rn=1&tn=baiduimagedetail&is=&istype=0&ie=utf-8&oe=utf-8&in=&cl=2&lm=-1&st=-1&cs=1433392742%2C1328990977&os=730412973%2C2466531410&simid=0%2C0&adpicid=0&ln=1939&fr=&fmq=1449313585469_R&ic=undefined&s=undefined&se=&sme=&tab=0&width=&height=&face=undefined&ist=&jit=&cg=&bdtype=0&objurl=http%3A%2F%2Fimg.051jk.com%2Fupload%2Feditor%2Fimage%2F2015%2F10%2F21%2F1445391724146.jpg&fromurl=ippr_z2C%24qAzdH3FAzdH3Fooo_z%26e3Bac83h_z%26e3Bv54AzdH3FxtgojgAzdH3Ffi5oAzdH3Fdl99bd_z%26e3Bip4s&gsm=348

"回顾中国高铁发展历程,品味科技创新丰硕果实"——中国高铁运营的几年里经历了无数的潮起潮落,它的出现改变了人们的时空观;改善了地区交通格局;改变了老百姓的出行方式;缩短了传统铁路运输周期;带动了沿线地区城市发展;联结了各地区之间经济、文化、人民的交流。它的诞生表明了中国铁路发展本着"消化、吸收、再创新"①的基本原则,经过多年不断学习和消化国际上先进的高速铁路技术,从无到有,从有到优,从国产到出口,中国高铁不断摸索着一条适合本国国情发展的合理道路。如今的中国高铁建设数量、运营速度和运营里程已悄无声息的跃居世界第一,并且生产技术完全达到自主研发水平,轨道、整车和车辆配件出口海外比重占世界第一,新时代的中国高铁已经成为一张中国名片,它诠释了"中国制造"上升为"中国创造"的精髓,是中国制造、中国技术、中国理念走出国门的重要标志!

图 5-5　蒸汽机

(2) 当技术进步表现为技术或技术体系发生质的飞跃性变革时,就称其为技术革命。在研究领域称之为"原始创新",在设计领域称之为"创新设计"。所谓飞跃,是指技术的原理产生了新的革命性的变革或突破,使劳动工具或机械设备的体系产生了质的变化,从而改变生产的组织和生产方式,甚至引起社会性的革命。其结果往往使新技术或新技术体系的诞生,从而使原来的社会、经济结构发生巨大变革或改组,新产业获得发展,劳动生产率获得巨大提高。在机器工业革命以前,技术主要表现为手工劳动者的技艺,是劳动者在长期造物实践中积淀起来的经验和技能,包括世代相传的工艺制作方法、手段和配方等内容。随着近代大工业的兴起、自然科学的发展,劳动手段发生了革命,这次大的技术革命使纺织业的劳动工具和劳动力系统由纺车,原始水轮机等变成机器和机器劳动力系统,使手工作坊的生产方式转向社会化大生产,使劳动组织与管理方式发生了革命。过去需要依靠手工技艺、经验而从事的工作,现在利用工具和机器就能很容易地完成,技能和技巧、经验的作用大大降低。正是在工业革命导致的机器大批量生产和劳动分工的基础上,现代工业设计才产生了。下面以蒸汽机以及后来的蒸汽机车的诞生为例:

1765 年,英国人瓦特发明了蒸汽机(图 5-5)②,以后又经过一系列重大改进,使之成为"万能的原动机",在工业上得到广泛应用。他开辟了人类利用能源新时代,标志着工业革命的开始。从此,揭开了人类工业革命的序幕。

蒸汽机以其科学的构造,产生出人类前所未有的动力来源,远远大于人类此前采用的兽力。于是,人们开始思考如何将这个"大力士"用于生产实践。但蒸汽机最初只是被用于煤矿抽水。

蒸汽机的发明,是一个划时代的技术革命,具有原始创新的意义。它彻底改变人类生产和生活面貌,从此人类进入了"蒸汽时代"。由于蒸汽机的发明,

① 张智海. 让中国高铁引领世界 [J]. 北京:铁道工程企业管理杂志,2014.08.15:P4
② http://m2.quanjing.com/2m/estaterm006/estrm1158332.jpg

图 5-6

图 5-8

图 5-7

加之英国当时煤铁工业比较发达，所以英国就成为世界上最早利用蒸汽推动铁制"海轮"的国家。19 世纪，开始海上运输改革，一些国家进入了所谓的"汽船时代"。从此，船只就行驶在茫茫无际的海洋上了。随之而来，煤矿、工厂、火车也全应用了蒸汽机。体力劳动解放了，劳动效率大大提高，经济发展了，这不能不说是蒸汽机发明的成果。

1769 年，法国工程师尼古拉斯·古诺研制成功第一辆蒸汽机车（图 5-6）[1]，这辆车装有 3 个轮子，前面一个，后面两个，当这辆车载着 4 个人，以每小时 4.5 公里的速度在大街上做行使表演时，人们除了新奇以外，实在搞不懂这种车有什么实用价值。如果蒸汽机车只有如此用途，倒不如坐辆马车了。回过头看，这大概就是许多重大发明都曾经历过的"幼稚阶段"，这是蒸汽机车的最初样品。

1801 年，英国煤矿工程师理查德·特里维西克研制成功第一辆能在铁轨上行使的蒸汽机车（图 5-7）[2]。这是一辆单缸蒸汽车，拖着 5 节车厢的煤，在煤矿的铁路上行使。虽然速度很慢，但基本具备了火车的性质和功能。在此之前，煤矿铁轨上运输煤的车辆是由马作为动力的。

斯蒂芬逊是英国人。他从小失学，进入煤矿后，当了一名锅炉工。通过自学和钻研，他掌握了蒸汽机车的结构和性能。由于他才能卓著，被提升为煤矿的总工程师。斯蒂芬逊在他负责的苏格兰北部世界上第一条商业铁路的设计时，创造性地将原来用生铁制造的铁轨改为钢轨，并设计在钢轨下铺设枕木，从而解决了过去铁轨因震动而常常发生的断裂问题，使火车提速和加大运输量成为可能。

斯蒂芬逊不仅仅是一个设计师，而且是火车制造的实践者。1825 年 9 月 27 日，由他设计制造并亲自驾驶的名为"旅行号"的火车头（图 5-8）[3]，拖曳着 12 节货运车厢和 20 节客运车厢，以每小时 24 公里的速度前进。当车上

[1] http：//www.qunyi.com/Public/upfiles/20131128/20131128012316_61253.jpg

[2] http：//s15.sinaimg.cn/large/5f6b09eat66c4e412a11e

[3] http：//s9.sinaimg.cn/bmiddle/5f6b09eat66c4e7e354c8

图 5-9　　　　　　　　　图 5-10　　　　　　　图 5-11　国产东风 4 系列内燃机车

400 多名乘客安全抵达终点时，人们热情欢呼。这就是世界上第一次火车通车典礼。从这一天起，世界上有了能用于交通、运输的机动车——火车，从而开辟了世界车辆史和交通史的新纪元。

19 世纪的英国，实际上进行着一场火车发明的市场竞争。

由斯蒂芬逊和他儿子改进设计制造的"火箭"号机车（图 5-9）[1]，可以拖着沉重的车厢以平均每小时 28 公里的速度，平稳地来回行驶。又一次，更以每小时 46 公里的高速度冲过了终点。通过这些成绩，斯蒂芬逊的成就和贡献得到了社会的公认，他被誉为蒸汽火车的发明人。

1830 年以后，美国以及其他一些国家先后开始制造蒸汽机车。这个时期机车动轮由二对或三对发展至四、五、六对。大型机车还在动轮后面装有较小的从轮。借助于从轮，机车可装载一个较宽大、较重的货箱。

1884 年瑞士人 A. 马利特发明关节式机车，牵引力大，并能顺利通过曲线。1888 年建成第一台。1875～1900 年广泛地应用蒸汽两次膨胀原理，创造了复胀式机车，提高了机车热效率。1900～1920 年由于采用蒸汽过热和给水加热等装置，机车的热效率、牵引力和功率又有提高。

1941 年和 1944 年由美国机车公司生产的"大男孩"号蒸汽机车（图 5-10）[2]，产量共 25 台，为世界上仅有之轴式为 4-8-8-4 的蒸汽机车。列车前后分别排列有两组动轮，每组为四周八个动轮，加上两周四轮的无动力导轮或从轮。两组动轮拥有独立的活塞和曲柄连杆，以关节式转向架相连接并公用火箱。该型机车是历史上体积，功率和动轮数量最高的蒸汽机车。

第二次世界大战以后，蒸汽机车由于热效率低，已逐步被热效率高的柴油内燃机机车（图 5-11）[3] 和电力机车也就是现在的动车或高铁所代替。

现代技术的发展中，与科学的结合，形成新的科学技术。科学是在技术的基础上成长起来的，是更高级、更精密、更系统的技术。与科学结合，成为现代技术的根本特征之一，技术的科学化是技术发展的方向，也是未来技术的主体。建立在科学理论基础上的技术将变成更为复杂、尖端、精密的技术，汲取

[1] http：//s16.sinaimg.cn/mw690/002vw9uNzy6MqwcAMyP4f&690
[2] http：//f.hiphotos.baidu.com/zhidao/pic/item/3b87e950352ac65c255479f5faf2b21192138ae6.jpg
[3] http：//st.haosou.com/stu?a=siftwaterfall&imgkey=t0144ab74bb23355ad2.jpg&tp=samebtn&src=image

最新最多的科学成果的技术，是最容易产生革命性突破和推动产业革命的技术。20世纪的两场科技革命就是技术科学化的直接成果。这两场科技革命，一是20世纪40年代以原子能技术、电子技术、合成化学技术为代表的科技革命；二是自20世纪80年代以来，正在发生的以信息技术为中心的科技革命，包括计算机技术、激光技术、光纤通信技术、新材料技术、新能源技术、海洋技术、空间技术、生物技术等新的学科技术，这些新技术学科的发展与科学的发展密切相关，或者说就是科学发展的产物，它以前所未有的力量深刻影响和改变着人类的生存与生活状态。随着现代科技的进步和发展，人类的进步，新技术不断的出现，新技术促进了现代设计的进步和发展，提高了现代设计的效率和设计的表现，节约了设计资源，推动了现代设计的繁荣。① 在技术不断进步的今天，每一次科技的突破都给设计带来深远的影响，每一次技术的革新都给设计带来了无限可能。②

科学同样得益于技术的发展，也向着科学技术化的方向发展。未来的科学是高度技术化的科学，尤其是实验科学需要高技术的支持，只有科学技术化，才能使科学更具体、更实用，科学也才能更好、更快地发展。

科学技术对社会和人类生活的贡献和影响是通过产品的设计和生产实现的。在产品中物化着不同时代不同科学、技术的成就和特点。产品往往是时代科技的结晶和表征物，如陶瓷器、青铜器、染织、服饰、建筑、家具、汽车、电脑等各种用具，都与不同时代的科学技术紧密相连，有鲜明的时代性，是不同时代科学技术的产物。

工业革命以后，人类的造物生产进入了以机械为主要工具的大生产时代，科学技术成为这种生产发展的主要动力，产品的外观造型也打上了鲜明的大机器生产的烙印，诞生了一种全新的机器美学和机器时代的设计方式和风格。与手工业时代的工艺产品生产相比，艺术与技术科学的关系经历了从分离到更为紧密结合的过程，不仅产品的功能甚至连产品的艺术形式也有了强烈的科学技术色彩。可以说，一部现代设计史实际上就是在工业化大生产基础上科学技术与艺术相结合的历史。艺术从表面看起来和科学技术相距甚远，其实，"艺术越来越科学化，科学越来越艺术化，两者在山麓分手，有朝一日在山顶重逢。"③ 科学技术与艺术的"重逢"，其结果就是派生出现代设计。

科学技术与艺术的结合是一个不断发展和提升的过程，而且直接导致了现代设计观的建立与变革，现代设计师必须全面关注从产品的实用功能、科技水平、材料技术到审美造型和商业价值等的所有方面。在现代产品设计的过程中，工程技术设计和造型设计（审美造型）常常是相辅相成、相互协调的。设计是知识和幻想、经济核算和直觉、科学和艺术、工艺和天才结合在一起。"设计的发展始终是融合科学技术、艺术于一体，随着科学的发展、技术的进步、材料的变化而不断达到新的高度。材料科学的发展和成型加工等科学技术的不断进

① 马宁伟.《设计与生存》[M].北京：中国市场出版社，2006年1月.
② 朱娅琳.技术进步对设计的影响 [J].北京：北京印刷学院，2014
③ 潘鲁生.艺术与科学的融合——山东工艺美术学院学科发展随笔 [J].设计艺术，2003（3）：7-11

步推动着设计的更新换代。"① 一般说来,设计要经历若干阶段:设计师敏锐地捕捉到社会消费需求,按照这种需求寻找产品形象,同时考虑到现存的设计观念。

5.1.2 技术进步的效益

技术进步的经济效益来源于技术进步带来的价值高于投资成本,并且能带来社会劳动和时间的节约。"经济效益表现为直接效益和间接效益。直接效益是指企业通过技术进步使原材料、劳动、能源消耗下降,劳动生产率的产品质量提高,产品种类增加,产品功能提升等;特别是通过技术改造、技术革新、生产组织和管理现代化实现的技术进步的直接经济效益最为明显。间接效益是指企业的产品成本下降、质量提高、寿命延长等给用户带来的效益,特别是对稀有资源的节约,间接效益更大。"②

生态效益。所有资源都是稀缺的,过度的资源消耗不利于经济的可持续发展,因此必须要节约利用有限的资源。当今社会提倡低碳消费,技术进步则恰如其分地顺应了时代发展的要求。通过改进技术,提高了单位资源的利用率,从而节约了资源,这才能保证社会生产在长期能够一直维持下去。此外,人类社会在发展过程中,总是伴随着生态环境的污染与资源的过度消耗。解决这一问题的关键就在于依靠技术进步来降低资源消耗,研发清洁能源,采取一系列的环保技术,最大限度地减少有害物质的排放,保护生态平衡。技术进步的生态效益由于影响深远而无法用具体的货币价值来衡量,但是,却彰显了人类与环境和谐共处的良性互动。

社会效益。主要是指技术进步为全社会带来的贡献。技术进步可以大大延伸人类在生产中的空间作业范围,机器人代替人类劳动,就可以从事人类无法承受的繁重的体力劳动和危险工作环境。如深海作业是一项危险很高的工种,人类自身无法承受巨大的海水压力,用机器人代替人工作就可以解决这个问题。我国的"蛟龙号"载人潜水器就是这样一个可载人的深海作业工具(图 5-12~图 5-15)。

2002 年中国科技部将深海载人潜水器研制列为国家高技术研究发展计划(863 计划)重大专项,启动"蛟龙号"载人深潜器的自行设计、自主集成研

图 5-12 蛟龙号③(左)
图 5-13 图解蛟龙号④(右)

① 尹定邦.《设计学概论》[M].湖南科学技术出版社,2004 年 10 月
② 许晓峰.技术经济学[M].北京:中国发展出版社,1998.1:16-18
③ http://slide.tech.sina.com.cn/d/slide_5_453_21985.html#p=7
④ http://tech.sina.com.cn/d/jiaolong7000/

图 5–14 蛟龙号灯光配置[1]（左）
图 5–15 蛟龙号机械手臂[2]（右）

制工作。2009 年至 2012 年，"蛟龙"号接连取得 1000 米级、3000 米级、5000 米级和 7000 米级海试成功。2012 年 7 月，"蛟龙"号在马里亚纳海沟试验海区创造了下潜 7062 米的中国载人深潜纪录，同时也创造了世界同类作业型潜水器的最大下潜深度纪录。这意味着中国具备了载人到达全球 99.8% 以上海洋深处进行作业的能力。"蛟龙"号的五大功能：

1）采样功能

目前，"蛟龙"号深潜器本体配备有沉积物取样器、海水取样器、生物取样器、热液取样器，对于矿石的采样，可以用机械手臂进行直接抓取。

对于科研人员下潜到海底、接触第一手调查目标来说，"蛟龙"号是一个提供机会的平台。其可以根据科研人员的研究目的来进行取样器的选择和配置。

"蛟龙"号上配备的取样器都是具有典型性功能的设备，将来也可能配备其他类型的取样器，以获取不同种类的海底样本。"蛟龙"号将为取样器的配备提供重量额度、信号源、动力源、液压源，由科研人员根据自身需求来决定下潜时配备的取样器类型。

2）拍照摄像功能

要实现拍照摄像功能，需要有合理的灯光配置。在"蛟龙"号头部位置，安装有 16 个灯，分为三种类型：一种是 LED 灯，第二种是高强度护光灯，第三种是卤素汞碘灯。这 16 个灯可以对整个照射面进行合理布置。

在"蛟龙"号上，安装有一台 500 万像素照相机，两台高清摄像机，以及两台 ECCD 摄像机。通过完备的灯光与摄像设备配置，构成一个完整系统，能够在"蛟龙"号航行、海底作业以及潜航员直接观测方面发挥重要的作用。

3）海底通信功能

"蛟龙"号上的通信系统包括两种类型：一是水声通信，这是一种数字量通信，可以传输语音、文字和图像，这种通信类型技术难度相对较大，达到国际先进水平；第二种是水声电话，这是一种模拟量通信。

目前，"蛟龙"号上备有两套该类型的通信设备，一套使用，一套备用。通信功能使得潜航员可以与母船随时通信，及时将各种信息传递到母船。

[1] http://tech.sina.com.cn/d/jiaolong7000/
[2] http://tech.sina.com.cn/d/jiaolong7000/

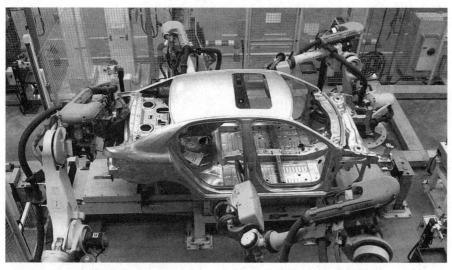

图 5-16 自动化汽车生产线

4）海底监测功能

根据需要选择下潜时配备的传感器类型，可以使海底监测功能得以实现。温度传感器可以测试海底温度的变化。由于海底电缆通常埋在海底泥土中，无法直接观察出电缆走向以及状况，因而需要装载磁力仪来对海底电缆管道进行监测。

5）海底测量功能

"蛟龙"号携带测深侧扫声呐装备，主要用来测试地形、地貌，具有很高的精度，达到国际先进水平。在测试的时候，需要有一个笔直、稳定的坐标，所以深潜器必须保持一定航向和深度不变，这样才能画出完整的地形和地貌图。目前"蛟龙"号已具备这个能力。

蛟龙号上面的温盐深测量设备(CTD)，用来测量海底的温度、盐度、深度等。此外压力和压强也装载有相应的测量设备进行测量。[1]

现代汽车工业的制造流程大多数都是有机器人来做，流水线作业使得劳动生产率提高，人均占有产品量增加，大量的劳动力从中解放出来。技术进步解放人力的这种优势使得人们获得更多的闲暇时间从事文化生活、娱乐、旅游等活动。由此带来的社会幸福感增加，人们安居乐业的这种效益是巨大的，客观上促进了国家与地区间的稳定与发展（图 5-16）[2]。

信息效益。随着互联网的迅猛发展，在当今世界如同奔驰在高速公路上的汽车一般前进，人类对信息的依赖程度越来越大。技术进步的过程是人类对自然界认识逐步深化的结果，每一个小的技术进步都为人类认识世界和改造世界提供了新的信息，这些信息的综合分析和利用就会导致新的技术进步，从而产生更新的信息。信息促使全球化的市场不断地处于动态调整当中，并作为调整生产、消费、分配的一股推动力而存在于经济体内。信息的交互对人类社会作用巨大，信息的更新又能不断推动技术进步。未来的世界是信息

① http://tech.sina.com.cn/d/2012-06-26/15237312504.shtml
② http://img.sdchina.com/UsersFiles/news/2014/9/18/b96c1fe4-c09c-40e0-a0c2-f16c1831ef2a.jpg

世界，技术进步的信息将会加快未来世界的经济、社会、科技发展的步伐。

5.1.3 技术与经济的关系

"技术和经济是人类社会进行物质生产活动中，始终并存的两个方面，二者相互促进又相互制约。经济发展是技术进步的动力和方向，而技术进步是推动经济发展、提高经济效益的重要条件和手段。经济的发展离不开技术的进步。社会物质文化需要的增长，国民经济的发展，都必须依靠技术的进步和应用。技术与经济、社会发展之间的关系日益密切和深化。"①

科学技术是第一生产力。当今社会，技术是社会生产力中不可或缺的要素，成为联结经济中各种生产要素的纽带。社会技术水平的高低，直接决定了生产力水平的高低，对其性质和结构都具有决定性的意义。

技术会引起劳动资料的变革。劳动资料包括多个系统，如生产工具系统、使用生产工具的动力系统、各种生产资料的运输系统等方面。它是人类劳动经验、技能和科学技术知识的结晶。在不同的社会发展阶段，劳动资料内容是不同的。随着技术进步和生产力的发展，劳动资料的构成和功能都将发生巨大变革。

技术引起劳动对象的变革。人类的生产一开始主要依赖于自然资源，拥有怎样的资源禀赋就生产什么样的产品。时至今日，利用现代科学技术，能够为人类所利用的资源的品种和数量不断在增加，资源新的用途也不断地被发掘出来。原来当作废弃物的一些材料，现如今通过循环技术，重新生产利用，对构建低碳社会的意义巨大。与此同时，技术的发展使得人们利用自然资源的效率大大提高，并能够研制出新能源、新材料作为传统能源与材料的替代品。技术进步大大拓展了劳动对象的范畴。

技术促进了劳动者素质的变革，对劳动素质的要求不断提高。劳动是一种有目的、有意识利用自然、改造自然的活动。生产活动实际上是劳动者发挥自己的体力和智力的过程。因此，劳动者不仅需要积累一定的劳动经验，还必须掌握一定的科学知识。随着生产技术的突飞猛进，社会化大生产对于体力与智力的需求结构是在不断调整与变化的，产品当中凝结的人类体力与智力因素的比重也会体现该变化。具体表现为凝结在产品中的体力因素在下降，智力因素上升。科学技术的发展对劳动者的文化知识的储备要求越来越多，对劳动者学以致用的能力要求越来越高。例如，新技术的进步改变了现代设计方法。传统的设计方法依赖设计师扎实的绘画功底，设计表现能力以及对设计工具的熟练掌握，利用最简单的笔、纸、绘图工具、颜料等绘画的技巧来完成设计表现或者设计创意。随着人类的成长和进步，科学技术不断的前进，设计的表现从传统的绘画表现中分离出来，设计不仅仅依赖绘画的技术和方法，而更依赖先进的数字绘图设备和各种不断改进升级的绘图软件，更依赖设计师不断完善的设计理念等，新的技术表现等改变了传统的设计表现方法。② 随着理论研究的深入，现代科学技术，新工艺，

① 许晓峰. 技术经济学 [M]. 北京：中国发展出版社，1998.1：3-5
② 武小红.《新技术对现代设计的影响》[J]. 商杂志，2013.04

新材料的出现，现代设计的设计方法、设计思维、设计实施过程都发生了变化。同样，新技术的出现也会在某种程度影响和制约着现代设计发展，推动设计的革新和设计的创造。新技术在设计中的应用时由于技术难度，操作人员的熟练程度，设备性能等原因会影响现代设计制作和创意。[①]也就是说，随着技术的进步，设计工作对设计师的综合文化素质和综合技术素质提出了新的更高的要求。

5.1.4 设计与人机工程学

5.1.4.1 人机工程学

随着科学技术的不断进步，在手工工具向机械工具、简单机器向复杂机器发展的过程中，人机间的矛盾日益突出。面对机器系统的复杂化和精确性，人的自身能力的越发难以适应，人机间的矛盾使人的体力和精神不堪重负。电子计算机的出现，虽然缓解了人的体力负担，但却增加了人的脑力重负。因此，一门专门研究人与机器间最适宜的相互作用的方式和方法——使整个人机的效率达到最高，而人的体力和精神负担最小的科学——人机工程学就诞生了。

人机工程学（Man-Machine Engineering）是研究人、机器及其工作环境之间相互作用的学科，是20世纪40年代后期发展起来的跨越不同学科领域，应用多种学科原理、方法和数据的一门边缘学科。日本千叶大学工学部设计科学专业人机工程研究室教授胜浦哲夫认为："人机工学是为了构筑容易使用的机器（产品）以及舒适的环境而进行的关于人的生理和心理角度研究的学问。"[②]它应用生理学、心理学、医学、卫生学、人体测量学、劳动科学、系统工程学、社会学和管理学等多门学科的知识和成果，主要研究人、机、环境三者之间的关系，通过恰当地设计和改进这些关系，使工作系统获得满意的效果，同时保证人的安全、健康和舒适。人机工程学着重研究人，物，环境三者之间的和谐关系原理，其学科知识体包含人本体认知、人与物的关系认知、人与环境的关系认知三部分，他们共同构成整体学科知识体系。[③]

在美国，该学科被称为人类工程学（Human Engineering）或人的因素工程学(Human Factors Engineering)，在西欧多被称为工效学(Ergonomics)。在国内，除普遍采用人机工程学外，常见的名称还有人体工程学、人类工效学、人类工程学、工程心理学、宜人学、人的因素学等。

美国人类工程学专家查尔斯·C.伍德（Charles. C. Wood）对它下的定义为：设备设计必须适合人的各方面因素，以便在操作上付出最小代价而求得最高效率。我国1979年版的《辞海》对人机工程学下的定义为：人类工程学是一门新兴的综合性学科。运用人体测量学、生理学、心理学和生物力学等研究手段和方法，综合地进行人体结构、功能、心理以及力学等问题的研究的学科，用来设计使操作者能发挥最大效能的机械、仪器和控制装置，并研究控制台上各个仪表的最适位置。

① 陈新生.《传统艺术与现代设计》[M].合肥工业大学出版社，2005年4月.
② 宋武.人机工学的研究对产品设计的支撑[J].江苏；创意与设计杂志，2010.04.20；P69
③ 吴彪.室内设计专业人机工程学课程导入体验式教学法的实践探索[J].北京；装饰，2013.12.01；P90

国际人类工效学学会（International Ergonomics Association，简称 IEA）所下的定义最为权威，也最为全面：人机工程学研究人在某种工作环境中的解剖学、生理学和心理学等方面的各种因素；研究人和机器及环境的相互作用；研究在工作中、家庭生活中和休假时怎样统一考虑工作效率、人的健康、安全和舒适问题的学科。

综合以上种种定义，可以看出人机工程学的内涵：人机工程学就是使设计更加宜人化，符合人的生理与心理需要，研究中心就是"人 - 机 - 环境"系统。其中，"人"是指作为主体工作的人；"机"指人所控制的一切对象的总体，它大至一艘飞船或一架飞机，小至一把显微手术刀、个人装备等；"环境"则指人 - 机所共处的特殊条件。包括物理因素的效应和社会因素的影响。人机工程学即以人、机、环境这三大要素作为基本结构，既要注意人、机、环境各要素本身的性能的分析，又要重视要素之间的相互关系、相互作用、相互影响。运用人机工程学进行设计时必须考虑人的生理和心理的因素，使人在工作和操作时省力、简便而又准确，使人的工作环境安全而舒适，以提高工作效率为目的，形成合理的"人—机—环境"系统等。

美国设计师亨利·德雷夫斯（Henry Dreyfess, 1903-1972）（图 5-17）[①] 是人机工程学的积极倡导者，他 1955 年出版了《为人的设计》一书，几年后又出版了《人体测量学——设计中人的因素》。他和助手们分析研究了操作者的工作区域和工作时的各种姿势，制定出类似达·芬奇提出的人体标准的参数，这对设计供身材不同的人使用的设备具有重要的参考价值。人机工程学在设计中的应用主要包括：人体测量与数据应用、人体感知、工作台椅与手握工具设计、作业空间设计、显示装置设计、控制装置设计、人机系统设计、作业环境分析等。

20 世纪 50 年代，捷克斯洛伐克雕塑家和工业设计师斯丹纳克·科维尔（Zdenek Kovar，1917-）注意到当时工厂工人的手上有很多疤痂、水泡和伤口，认为这是手握工具设计不合理造成的，于是开始进行人机工程学手动工具设计的实验研究。他把软石膏缠绕在工具上面,用工人们正在使用的现有工具(锤子、风钻以及类似工具）做实验，通过测查他们的手所留下来的印记，开发了新的

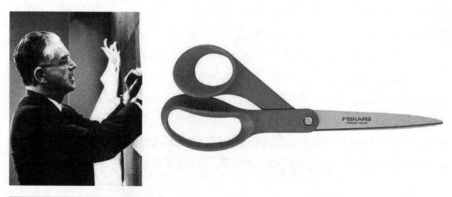

图 5-17　亨利·德雷夫斯 (Henry reyfess)（左）
图 5-18　芬兰 FISKARS 剪刀[②]（右）

① http：//vdm.io.tudelft.nl/fda/dreyfuss/drey01.jpg
② http：//image.baidu.com

把手和握柄，这些工具不仅看起来有强烈的雕塑感，最重要的是非常适合人体的特点，使用起来很舒适。受科维尔的启发，芬兰菲斯卡（FISKARS）公司著名设计师奥拉夫·贝克斯托姆(Olaf Backstroms)1960 年设计出精美绝伦的"O"型剪刀，并于 1967 年由著名的菲斯卡公司（Fiskars）投入生产（图 5-18）。奥拉夫·贝克斯托姆将人机工程学应用到剪刀这一简单手握工具的设计，使用舒适、造型独特的塑料手柄和不锈钢刀刃让人用起来得心应手，可轻易剪切纸张、化纤和合成材料，长时间使用不会感到疲劳。菲斯卡 O 型剪刀是芬兰设计的一大杰作。简单而独特的设计为剪刀制造带来了革命性进步，既有雕塑感和有机造型，又巧妙地结合了人机工程学原理。1993 年，菲斯卡剪刀荣获美国《商业周刊》产品设计金奖，并成为纽约现代艺术馆的永久收藏品。

5.1.4.2 设计的人机工程学尺度

现代设计是技术与艺术、自然科学与社会科学、经济与文化等的交叉与综合。而人机工程学作为设计的一种尺度，就是使设计更加宜人化，符合人的生理与心理需要。当今时代是学科高度跨越的时代，学科的跨越打破了传统独立的象牙塔模式。人机工程学中包含了生理学、心理学、工学等一系列相关学科，具有高度的融合性，也是具有较强的专业性的学科，它必将为设计领域带来有利的支撑。[1]人机工程学的研究中心就是"人—机—环境"系统，其中人的因素是最主要的。任何设计都是为了人的设计，"设计的目的是人而不是产品"。"宜人化"的设计就是强调人在设计中的主体地位，研究人的人体尺度、感知系统、运动系统及行为特征，使设计符合人的生理和心理的尺度。

1）人体尺度

人体尺度是建筑设计、环境设计、产品设计、服装设计等最基本的参数之一，它直接决定设计品的整体尺度以及有关元件的尺度与分布的位置，这就涉及人体测量学的知识。人体测量学包括静态人体测量和动态人体测量两部分。它为建筑设计、产品设计、环境设计等提供了原则和标准，使设计品的尺寸与人身体的大小、形状、活动规律和结构特征相协调，从而保证人能用最小的力做出最大的功，并且具有最高的精确性，保证高效与安全。如在电梯设计时，除了考虑安全问题外，还要根据人体测量学对人体身高、肩宽、体重等因素来决定电梯的体积和载重量，以保证电梯的最大利用率与较高的效率。

人机工程学是一门关于技术和人的协调关系的学科，在环境艺术设计学科当中，人机工程学的应用为人际交往空间奠定了基础；为家具、设施的形态、尺寸及其使用范围提供了依据；为室内设计空间的视觉环境提供了保障。[2]21 世纪人们开始强调产品的个性化与个人风格，提出"生活环境个性化"的口号，不过再有个性的产品都离不开人机工学，个性化设计在人机工程中指的是机（产品）宜人，人适机，要做到具体的产品用户体型、生理、心理、审美与社会价

[1] 宋武. 人机工学的研究对产品设计的支撑 [J]. 江苏：创意与设计杂志, 2010.04.20；P73
[2] 刘向媛. 研究环境艺术设计中的人机工学 [J]. 河北：产业与科技论坛杂志, 2011.10.19；P162

值等。① 不同国家、不同地区和不同种族，甚至不同职业的人，身体的尺寸是有很大差异的，因此，同一类设计产品要根据不同对象，在尺寸上做相应的调整。比如，欧洲和美国的汽车品牌，同一款车型，在亚洲的日本和中国推广时，就要根据亚洲人的身体尺寸来设计；招待篮球、举重等运动员的酒店，就要在电梯、家具等的尺寸和承重量的设计上有针对性。在设计各种机械设备、公共汽车、过道、手持工具、工作服甚至家具等生活用品时，都需要人体测量学的有关数据。

2) 感知系统

感知觉是人脑和人的感觉器官的功能和属性，是人脑对于直接作用于感觉器官的刺激的个别反映。人的大脑是人的神经中枢，产生精神和意识，接收和处理外界通过感官传递的刺激和信息，控制着人的身体器官的感知觉和行为。人类基本的感觉器官是耳、目、鼻、舌、身，通过这些器官人们可以有视觉、听觉、触觉、味觉、嗅觉、平衡觉、运动觉等感知觉活动，而这些都是设计中应该考虑到的。

在人类的感觉系统中，视觉占据主导地位，研究表明人们获取信息的 80%以上是通过视觉传入大脑的，色彩、形状、空间和运动视知觉等对设计有着直接的影响。光线由瞳孔投射在视网膜上，视网膜上的感光细胞将光线转换为神经冲动，通过视神经传送到大脑。眼睛的控制中枢根据神经冲动来控制瞳孔大小、水晶体曲率和眼肌运动，使眼球能保持对目标物的注视。目标物便在视网膜上呈现出来，它通过视神经到大脑皮层，就产生了我们对目标物的"映像"。

视力是眼睛分辨物体细微结构的能力。在不同的光照条件下，不同的年龄，被观察对象的亮度、背景的亮度以及它们之间的对比度的不同，人的视力就会表现出不同的状态。一般来说，年轻人的视力比老年人要好；当被观察对象的亮度与其背景对比度相对较大时视力较好，但当对比度超过一定域限，人就会有目眩感。

当人从亮处进入暗处时，视觉将经过一段时间的适应后才能看清物体，这种适应过程就叫暗适应；从暗处到亮处的适应过程为亮适应。暗适应过程需要 30 分钟时间。亮适应只需几分钟的时间。人眼虽然具有适应性的特点，但视野内不宜频繁地出现各种不同亮度，因为这容易产生视觉疲劳，引起视力下降。

视觉的一般特征为：眼睛的水平运动比垂直运动快，而且不易疲劳；眼睛水平运动习惯从左到右，垂直运动习惯从上到下，圆弧运动习惯为顺时针方向，显示器的设计要考虑这些因素；眼睛对水平的尺度感比垂直方向要准确，两眼的运动总是协调、同步的。

听觉是对声音的感觉。人能够听到声音是大脑皮层对听觉神经冲动（振动的物体是听觉神经冲动的刺激源）进行处理的结果，声波通过内耳感受器和听觉神经传到大脑皮层，从而产生听觉。听觉系统是仅次于视觉的重要感觉系统，在听觉对声音进行反应的同时，人的心理或精神状况也会受到一定的影响，如紧张、放松等。

① 庄达民，刘东明，王睿. 人机工程在产品设计中的应用 [J]. 北京：家电科技杂志，2005.02.12；P72

3）运动系统

运动系统是由中枢神经、运动神经和感觉神经、肌肉构成的。中枢神经是运动的指挥系统，运动神经和感觉神经是运动信息的传感系统，而肌肉是运动的执行器官。

运动器官中，手是使用物品的最主要器官。按照手的使用方式，有拉、推、提、按、捏、握、扣、托、扳、拧等，因而设计必须注意人手的研究，熟悉手的各种参数，特别是操纵杆、方向盘、旋钮、键等的设计。

人的动作可分为有意识动作和无意识动作两大类。无意识动作是指人在无意识状态下的反射动作，如缩手、眨眼、躲让，遇到危险而抱着头部，人眼遇到外物在靠近会自然闭上等。反射机制既具有保护机体的作用，又具有协调控制的作用。了解人体的反射现象，对制动器等紧急操作装置的设计很有帮助。

有意识动作是为了达到某种目的而作的动作，它是受大脑支配下的有意识的行为。有意识动作可分为定位动作、逐次动作、重复动作、连续动作、调整动作等类型。定位动作是把肢体的某一部分移动一个特定位置以达到预定目的的动作，如按开关、扶眼镜等动作就是定位动作。研究定位动作对操纵装置的设计很有意义。一连串不同性质，但有内在联系的定位动作相加起来，就是逐次动作，包括打字、按电话号码、装配流水线上的组装工作等。逐次动作完成的好坏主要受动作的距离大小和动作的习惯性的影响。比如，电话号码的最常用的排列方式，既可以节省操作时间，又尽可能地避免出差错。在单位时间内重复同一动作叫重复动作，简单的重复动作比较省力。在单位时间连续进行的动作或连续控制的动作，叫连续动作。这种动作自始至终都受大脑的支配，它消耗人的体力和脑力。调整动作是人肌体的一种调节整理性的动作，以改善某一部分肌肉的受力状态，如人在坐着时不断改变姿势。设计师在设计作业环境时，就得考虑人体的动作调整的需要。

动作的经济原则在设计中有强的应用性，比如，要有效而合理地利用肢体：人的双手、双足、肘部、腿、膝、肩等部分在完成各种动作时是有明确分工的，要让它们合理地得到分工；要注意动作的节约，要使动作尽可能地得到简化，使动作的数量减少，从而减轻人的精力的消耗；要使动作符合人的习惯与生理本能，从而让动作形成自动化。

勒·柯布西耶（Le Corbusier）是20世纪最重要的设计师和建筑师之一，和当时的密斯·凡·德罗、格罗皮乌斯并称为现代建筑派的主要代表，他设计的作品非常创新、简约现代和充满了激情，他设计的家具无一不是经典之作，他的设计对后来的设计师有着深深的影响。其中柯布西耶躺椅（Chaise Longue chair LC4）（图5-19），[①] 是1929年由柯布西耶设计的，柯布西耶躺椅结合了Le Corbusier、Pierre Jeanneret、Charlotte Perriand 三个著名设计师的设计观念，设计灵感来源于原始的弓形不锈钢的弯曲形，并且中国家具传统中许多躺椅样式也给柯布西耶提供了某种程度的灵感。

① http：//www.ydjiaju.com/Article/ganenyounishufujiqik_1.html

图 5-19

　　椅子外表是用高级真皮垫，里面是用高弹海绵进行填充。加上高级尼龙带的支撑让柯布西耶设计的躺椅更有弹性。高级的不锈钢管做椅身，弯曲的不锈钢管显现出此椅的线条美，再加上镜面抛光处理更加展现出椅子的华丽，并且充分体现了当时流行的"纯净主义"的概念。支撑架是用金属黑色烤漆钢架及橡胶轴连接杆组成，使柯布西耶设计的躺椅更加牢固。[①]

　　这个躺椅不受地点的约束，可以放在任何地方和不同天气下来使用。具有很强的可实施性。并且可以适应人的不同需求。比如姿势上：躺、半躺、坐、卧的变化。椅子一共有脚架和椅身上下两部分组成,可以随时调整坐躺的角度。是躺椅的代表作，人可以躺在上面看书或者睡觉，看书的时候可以调高头部，看书累了，可以调平角度躺在上面小憩，如去掉基础构架，则上部躺椅部分甚至可当作摇椅使用。长椅的头枕为几何形状的圆柱体，可按照使用者的需求调整位置。可调节出不同的角度，每一个角度都是对人体的最佳承托。

　　柯布西耶躺椅可以说是一件划时代的家具设计，它可以说是最休闲、最放松的一把椅子设计，它的最大亮点是它的可调节性，钢管材料的运用和它的结构。简单的外形设计却处处体现着人性化的考虑，完全满足人机工程学的要求，这个被誉为超级"舒服机器"的休闲躺椅设计充分体现了人性化和功能化，每一个角度都对人体做出最佳承托，每一个细节都能带来休息的欢愉。柯布西耶椅是优雅生活的象征，现在是美国著名的现代艺术博物馆 MOMA 最重要的收藏品之一。

　　4）环境因素

　　环境是指"人—机—环境"中的各种自然环境因素，主要有温度环境、噪声、照明、振动、气味、粉尘等。除此以外，还有超重、失重、异常气压、加速度、电离辐射等特殊环境因素。在设计过程中，最大限度地消除各种不利于

① http：//www.yadea.cn/Article/kebuxiyetangyi_1.html

人的环境因素，使人具有"舒适"和"宜人"的作业环境，不仅有利于保护人体健康，而且对"人-机-环境"系统的总体效能产生非常积极的影响。

温度环境中的低温、高温等对人体和工作环境都产生一些不利的影响，如低温冻伤、高温烫伤等，尤其是不适宜的温度，会降低工作效率，增加疲劳感；噪声不仅影响工作质量，而且影响人的生理和心理健康，在工作中会消耗人更多的精力，容易使人疲劳，分散人的注意力；振动的振幅达到一定程度时，就会使人不舒服，也会转移人的注意力，降低工作效率。振动对视觉的影响，表现为使人的视觉模糊，对人的动作的影响，表现为人的反应速度变慢，肢体和人机界面的振动会使操纵误差增加，使人的动作难以协调，这些必然会降低工作效率。我们了解这些环境因素对人的肉体和精神的不利影响，在设计中尽可能地排除这些消极影响，优化"人—机—环境"系统。

评价一件产品在人机工学方面是否合理，要充分考虑使用产品的人机尺寸、形体特点；产品是否便于使用、操作是否容易产生意外；各组件是否安装准确无误、易于识别。[1] 只包含在系统开发的评价阶段的人机工程设计，导致产品的人机效果很差，要实现产品的完善特别是成功的用户界面和对话工具，只有将人机工程系统地与产品开发的各个阶段的早期相结合才能实现。[2]

5.2　设计与经济增长

"现代经济增长理论中，经济增长被定义为：一个国家在一定时间内实际人均产出水平的提高（或人均实际产品和劳务的增加）速度。经济增长反映着一个国家一定时期生产能力扩张速度。它的重要意义在于它决定着一定时期内一个国家的人民生活水平和这个国家的'国力'。我们通常用一定时期国民收入（NI）或国民生产总值（GNP）、国内生产总值（GDP）来表示经济增长。"[3]

设计之所以能高度介入经济生活，这和社会制造业工业化的发展密切相关。正是由于社会经济主流由农业经济，手工业经济向现代工业经济的转变，才出现现代设计概念，设计才有可能高度、全面介入现代社会的经济生活。设计与经济增长的关系是密不可分的，经济与设计增长的关系同时又是非常简单的。现代设计不可能脱离经济生活，设计脱离经济活动就没有存在的价值；经济也不可能离开设计，因为我们当代生活中衣、食、住、行的任何产品都和设计息息有关。设计与经济增长的关系不仅在于设计本身就是一门"特殊的技术"，还在于它是联系经济增长两大主因——科技与市场的纽带。[4] 设计不仅是技术物质化的载体，尤其还是技术商品化的载体。因为物质形态的技术只有被市场

[1] 梁海涛，穆荣兵．基于人机工学分析的老年人产品设计 [J]．重庆：包装工程杂志，2011.03.20：P118
[2] 李桂琴，陆长德，宋保华，余隋怀．产品开发中的人机工程设计方法的研究 [J]．广州：机床与液压杂志，2001.12.30：P22
[3] 魏埙，蔡继明，刘骏民，柳欣：现代西方经济学教程（下册）[M]，天津．南开大学出版社．2003.4：276-277
[4] 章曾君，浅析工业设计与经济增长 [J]．科技资讯，2006年13期，139页

接受，被市场消费后，才能转化为现实的社会财富，产生巨大的经济效益。[1] 设计在实现产品向商品转化的过程中，还提高了商品的附加值。商品除了具有满足人们生理需要的使用价值外，还应具有满足人们精神需要的价值，这就是商品的附加值。[2] 设计生产出在满足人们使用的基础上，更能满足人们心理欲望的产品，这样的产品就能在市场上畅销。这些企业就能在市场竞争中取胜，这些国家就会在经济和国家贸易的竞争中立于不败之地。[3] 新产品的设计开发还在经济转型或产业结构调整中都起到决定性作用，而创新设计的强度决定新产品的生命力以及在市场中的竞争力度。只有加大对 R&D 投入，才能促进创新设计的发展，增强新产品的产值，进而大力提高经济的发展。[4]

苹果 iPhone 系列手机案例：

苹果 iPhone 系列手机凭借着时尚的外观设计以及良好的触控体验，受到全球用户的喜爱。自苹果 iPhone1 代从 2007 年发布至今已经走过了数个年头，每一代的问世都有质的飞跃。2007 年 1 月 10 日，在 Mac World 大会上苹果公司正式发布了首款苹果智能手机 iPhone 1 代，从未涉足过通信领域的苹果公司也能出自己的手机，在当时通信领域还是诺基亚、三星等老牌劲旅的天下，有不少人都在嘲笑初代的苹果手机，这样一款不能更换电池、没有键盘就像一个视频播放器的手机能干什么？"Make Difference"[5] 是苹果公司早期的广告语，苹果手机独创的自身设计语言，为新时代的智能手机产业领域注入了新的设计理念，可以毫不夸张地说"设计成就了苹果"。

"简约时尚的外观造型设计"。[6] 苹果手机简约时尚的外观设计，主要体现在流畅的造型线条、纯净的色彩上。如今的手机市场产品更新换代极快，苹果手机坚持以设计为主导，注重简约设计，保持时尚明快、后工业化的国际设计风格，全新 iPhone 系列手机的边框设计结构取消了前几代的弧线设计，变得更加棱角分明，金属感突出，一定程度上主导了消费者的需求。色彩上由经典的黑、白、灰再到黑、白、灰、金的变化，均秉持其"保持简约"的设计理念。

"强韧有力、触感舒适的机身"。[7] 苹果手机机身的设计也十分讲究，特殊材质的钢化玻璃非常坚硬，为了加固超薄机身的坚实性，苹果在其机身的边缘指出添加了抛光的一体成型金属钢圈，令手机有着超强的抗摔和抗变形能力，以保证机身完好、不受损坏。随着科技的进步，手机的触摸感设计也更加人性化，苹果手机摒弃原有的透明塑料材质，率先将金属材质引入手机的设计上，金属

[1] 陆平，工业设计与经济增长的关系 [J]. 苏州大学学报（工科版）第 25 卷第 5 期，27 页
[2] 陆平，工业设计与经济增长的关系，苏州大学学报（工科版）第 25 卷第 5 期，28 页
[3] 李崇仁，从满足人们心理欲望来看工业设计在汽车工业改变经济增长方式中的重要作用 [J]，科学决策，1996 年 01 期，23 页
[4] 李海涛，张强，从 R&D 与创新设计的关系看其在经济发展中的作用 [J]. 辽宁经济，2014 年 12 期。49 页
[5] 徐卫华，胡晓芸. 从 1984 到不同凡"想"苹果电脑 [J]. 天津：广告人杂志，2002.02.15：P51
[6] 孙莹莹，设计对消费者品牌认知的影响——以苹果手机为例 [J]. 湖北武汉：设计艺术研究杂志社，2014.04.15：P22
[7] 孙莹莹，设计对消费者品牌认知的影响——以苹果手机为例 [J]. 湖北武汉：设计艺术研究杂志社，2014.04.15：P22

材质的机身在为我们带来了一丝夏日的凉意之感，机身背面的磨砂金属是一次成功的工艺铸造，很好地将机身的背面向正面包围，做工细腻精致，简单大方的外表下流露出其苹果手机的美感。

"智能友好的系统"。[①] 苹果手机的系统是 iOS 移动操作系统，iOS 系统所拥有的 APP（应用程序）是所有移动操作系统中最多的，苹果为第三方开发者提供了丰富的工具和 API（应用程序编程接口），从而让他们设计的 APP 能充分利用每部 iOS 设备蕴含的先进技术，满足不同消费者的不同需求。

"UI 设计实现人机交互的完美体验"。[②] 一个成功的手机 UI 设计需要艺术和技术的完美结合，手机的 UI 设计不仅要注重艺术美感的打造，更要在技术和功能上满足人机交互的需求，带给人们舒适、简单的操作体验，真正做到"以人为本"。21 世纪是触觉时代，在人与手机的交互上，苹果手机摒弃按键式的物理接触，拓展了触觉交互领域，为用户带来了直接、真实的交互体验。

近几年苹果手机已成为高端智能手机市场中的一把利剑，一跃成为新时代世界智能手机行业领头羊，苹果在中国彻底改变了中国传统消费文化，使得中国随即迈向消费主义时代。韩国友利投资证券 2012 年第一季度发表数据显示：[③] 苹果手机中国市场的销量从上一季度的 210 万部猛增至 620 万部，销量增幅达到 96.2%；同时 iPhone 手机深受年轻人喜爱，中国市场中，用户群体基本集中在 25~34 周岁的青年人中，占到总用户比重的 56.2%，中国市场已经成为苹果公司世界第二大销售市场。2014 年 9 月 19 日，iPhone 6 如期荣耀上市，2014 年 iPhone 6 的首批产量预计最高为 8000 万部，比 2013 年的 iPhone 5 和 iPhone 5s 的首批产量增加了约 30%，首批 iPhone 6 的订单量将是苹果公司史无前例的一次巨大飞跃。

如今我们现在身处的时代已经到了与数字产品相互依存的地步，但是我们的设计却无法与我们零距离，设计带给人一种不断追求更高更好的动力，设计永远没有标准答案。任何一项产品都是由无数个元素组合而成，它们相互依存、相互配合，或许某个部分出彩的设计便成就其产品一世的经典。苹果手机的人性化设计和简约时尚的外观为其手机品牌奠定了坚实的基础，借助"技术和艺术的新统一"，传达出时尚、个性、大气、科技感的品牌个性，苹果产品从广告到包装再到成品，设计一丝不苟、态度兢兢业业、做工细腻精致，它是信息时代完美的产物，诠释着设计美学更多的内涵。

附：

所以，尽管经济学的含义极其复杂和内容多元化，但是一个现代化的工业国家完全脱离设计内涵的宏观经济增长是不存在的。科学的经济增长是可持续经济增长，必须强化设计与经济增长的关系，强化设计师的"绿色设计"观念，

[①] 邱海燕，苹果公司创新成功的因素及启示分析 [J]. 湖北武汉：湖北经济学院学报（人文社会科学版），2012.07.15；P62
[②] 邱海燕，苹果公司创新成功的因素及启示分析 [J]. 湖北武汉：湖北经济学院学报（人文社会科学版），2012.07.15；P62
[③] 谢洲，消费文化视野下的苹果手机热现象 [J]. 安徽：新闻世界杂志，2012.08.10；P260

强化经济增长与资源利用、环境保护的关系,从而确立一条既顾及眼前又考虑长远的可持续经济增长的道路。①

由于经济运行一直处于波动中,为了准确反映真实的经济增长速度,我们需要考虑三方面的因素,以便在计算中做出调整。

1)生产能力利用率。在衡量一个国家经济增长速度时,我们要认清生产能力增长和产出增长的不同。通常产出增长是滞后于生产能力增长的。如果想要准确的表达经济增长速度,这种由时滞带来的二者的不同是我们不能忽略的。不能单纯地用生产能力的增长来表示一个国家的经济增长,毕竟现实经济体中往往不是所有生产能力都能得到充分利用,某些领域必然还存在着生产能力的闲置状态。当经济体中所有产能都被唤醒,全部投入生产,理论产能值等于现实产能值时所达到的生产总值的增长,就是所谓的"潜在的经济增长"。潜在的经济增长能够传达出这样一个信息:由于生产能力的增长优先于产出的增长,因此当人均生产能力提高时,由于部分生产能力的闲置,并不意味着人均实际产出也会提高。这部分既不能用于生产消费又不能用于生活消费的生产能力实际上是一种闲置资源,是一种资源浪费。我国科研部门的许多研究成果不能得到价值转化,发挥不了"科技第一生产力"的作用,其中重要原因就是不重视设计,特别是不重视将科学技术成果市场化、社会化的设计,②这也是一种资源浪费。

2)价格因素。由于通胀因素时刻存在着,产品的价格也在不断地攀升,倘若用存在通胀的价格来计算经济增长速度,得出的结论势必存在相当大的误差。我们为了计算真实的经济增长速度,首先必须在使用的经济指标中排出通货膨胀的影响。也就是说,不能用现行的价格指标计算,而要统一用一个不变的价格指标作为基期价格来计算,这样计算出的才是实际 GNP、GDP 或 NI。

3)人口因素。人口因素对经济增长的影响是显著的。我国作为目前世界上第二大经济体,其经济总量十分可观。但由于人口基数庞大,人均 GDP 或者 GNP 则远远落后于其他国家。因此,"为了反映人民生活水平的真实变动情况,我们还要将产出的实际增长用当时的人口数量来除,得出人均实际 GNP、GDP 或 NI。"③

5.2.1 经济增长的决定因素

"决定经济增长的因素又称经济增长源。一个国家在一个时期内,其产量和生产能力的增长取决于多种因素,但所有这些因素概括起来无非就是两大类:一类是生产要素投入数量的增加;二是生产要素使用效率,即生产率的提高。"④在技术不变的前提下,单纯依靠生产要素投入量可以使经济增长,但这种经济增长模式往往被我们定义为粗放型的增长模式。合理的经济增长模式就是要使得生产要素投入量及其使用效率能够相匹配,生产出最优产量。随着世界经济

① 章曾君,浅析工业设计与经济增长 [J].科技资讯,2006 年 13 期,140 页
② 陆平,工业设计与经济增长的关系 [J].苏州大学学报(工科版)第 25 卷第 5 期,27 页
③ 魏埙,蔡继明,刘骏民,柳欣:现代西方经济学教程(下册)[M].天津.南开大学出版社.2003.4:277
④ 魏埙,蔡继明,刘骏民,柳欣:现代西方经济学教程(下册)[M].天津.南开大学出版社.2003.4:278

一体化的加快，艺术设计成为任何有形产品和无形产品营销的重要手段之一，成为树立国家和公众形象的标志。研究市场变化下的消费者与生产营销商之间的互动关系，以"最经济的艺术设计之产品"来为生产以及营销商获得最大利润和提高产品的市场占有率，以消费群体公认的且生产商能够满足的"美"来赢得消费者的芳心，是任何一个生产营销商的伟大追求。① 国内外大量文献研究表明专利与经济增长之间存在长期均衡关系，呈现正相关系。根据我国专利法规定，专利可以分为发明专利、实用新型专利和外观设计专利。② 这说明设计是经济增长的重要成分，设计与经济增长密切正相关。

美国经济学家和统计学家丹尼森把经济增长的因素归结为生产要素投入量和要素生产率两大类。其中生产要素的投入量包括就业的人数总量及其性别年龄结构、就业者的工作时间、就业者的受教育程度、资本存量。要素生产率包括资源配置状况、规模经济、技术和管理知识的发展。

一定时期内一国生产能力的大小由生产要素的投入量和要素生产率共同决定。前者所包含的四项内容决定着生产规模的大小，后者包含的三项决定着生产要素的使用效率。这七项因素又共同决定了总产量的多少。因而经济增长速度的快慢取决于生产要素投入量和要素生产率这两方面。设计对于经济增长的贡献主要体现在资源配置状况、规模经济以及技术和管理知识的发展这三项内容里面。

在设计项目中，资源分配的目的，一方面要保持项目的完成，另一方面尽可能地使资源优化，这就是要求资源分配的均衡。③ 现代设计是涉及多个技术领域的协同设计，其设计团队以（功能联队）和（项目联队）为主要构成形式，设计团队的上述构成使得设计过程及其管理趋于复杂化，科学合理地进行流程规划和资源配置是解决上述问题的重要手段。④ 在设计项目实施的过程中，多项目管理不仅需要对项目的重要性关系有清楚的认识，同时还要处理好项目资源分配的优化问题。企业本身的资源有限，一方面需要进行项目的优化，一方面需要在项目的缩小和资源的扩大之间进行决策，满足项目的顺利完成。⑤ 在产品设计过程中"设计者"作为一种特殊资源，直接参与整个设计过程，且该资源的配置，也直接影响产品开发的 TQCS（企业是营利性的组织，把提供产品的时间 time、服务 service、产品的质量 quality 和产品的成本 cost 视为企业竞争力的三要素 TQC。这里所说的产品的概念是包含服务的，也就是说，把服务 service 也看成是一种产品，这种产品的特点是在提供时必须有供方与顾客的至少一次的接触，必须有顾客的活动。如果把软件产品和围绕它们的服务分开，企业竞争力的要素就成了 TQCS）。⑥

① 喻莉英. 论经济发展与艺术设计的关系 [J] 深圳：现代装饰（理论），2013.10：94 页
② 朱红丽，发明、实用新型和外观设计三类专利对经济增长的贡献研究—以山西省为例 [J]. 山西高等学校社会科学学报，第 26 卷第 9 期，38 页
③ 吴之昕，卜振华. 建设工程项目管理 [M]. 中国建筑工业出版社 .2006
④ 大卫 G. 乌尔曼. 机械设计过程 [M]. 北京：机械工业出版社，2008.
⑤ 李岩. 多项目环境下工程设计项目资源配置研究 [D]，清华大学建设管理系硕士论文，2009
⑥ 曹守启，陈云，韩彦岭. 复杂产品开发过程中资源优化使用技术 [J]. 计算机集成制造系统，2005.

知识的进展，科技对人类的生活和生存状态的影响主要是通过产品功能和形式的设计来实现的。知识的进展对艺术设计创新的推动主要体现在：科技进步必然会导致新的艺术设计形式产生；科技导致新材料的诞生引发设计新的设计形式；科技进步引起生活方式的转变，使艺术设计目标对象的转变，引发艺术设计创新。① 中国当代艺术设计学科的进步，是伴随着社会经济改革的步伐，在引进接纳了西方现代文化诸多回的哲学、艺术、思想的激荡，逐渐形成一种从容不迫的文化姿态，亦越来越融入国际潮流之中，并开始有了自己响亮的声音。② 回顾历史上三次工业革命，每一次的技术革新都给设计带来了无限可能，人类设计的每一次改革都在不断地完善人类内心的欲望，强大的科学技术支撑使得设计更好地发挥着自身的作用。③

现代主义设计，现代主义建筑，给人类的生活需求提供了很大的便利。现代主义建筑与设计是现代主义的一个重要的组成部分，现代主义运动从 20 世纪初开始，从意识形态的各个方面影响到我们，20 世纪四五十年代后，完全改变了我们的意识形态思维方式，改变了我们的艺术、文学和其他各种人文科学的面貌。④

现代主义的建筑是对长期以来集中于权贵奢侈风的一种有力的回击，使得把设计的焦点指向人民大众，为社会所服务的目的。现代主义建筑主要是民主化的、健康的设计，能够引导社会的积极发展，增进社会的和谐，公平和正义。低成本的建筑设计，为第一次世界大战和第二次世界大战后的社会生活重建，发挥了积极的作用。虽然是为大众服务，但却是精英分子所领导的。由于科技的进步与发展使得设计的形式发生了改变，对新材料和新技术加以正确的运用，是能够给人类带来益处的。这些设计师关注科学发明和技术进步，尤其是新材料水泥、混凝土和新技术的出现，它们为社会化生产提高了生产效率，减少了成本，改变了建筑基本的结构和建筑方法，运用了批量化生产的构件，进行现场组装。外形上采用简单的外形设计，色彩简洁，节约了能源等。使得楼层的高度增加，减少地面使用面积（图 5-20），尤其是水泥和钢筋混凝土、平板玻璃、钢材的运用，打破了以往建筑依赖于木材、石料、砖瓦的传统模式。在这类建筑和设计的改革先驱中，最著名的有德国人沃尔特·格罗皮乌斯（Walter Gropius）、密斯·凡·德·罗（Ludwing Mies Van Der Rohe）、瑞士人勒·柯布西耶（Le Corbusier）、芬兰人阿瓦尔·阿图（Aalto）、和美国人弗兰科·莱特（Frank L.Weight）等，他们一切从功能主义出发，去设计适合居住的建筑。由于技术与生产的深度科学化发展，更由于一系列高新技术的突破及其产业化进程，已经引发并正在引发出社会生产方式与社会生活方式众多根本性的变革，技术进步问题及适应其要求的社会经济体制改

① 徐后平.科技进步与艺术设计创新的关系 [J].河北省：大舞台杂志，2011.12.20；P139
② 赵农.设计：另一种推动中国进步的方式 [J].北京：艺术设计研究杂志，2011.02.15；P15
③ 朱娅琳.技术进步对设计的影响 [J].北京：中国包装工业杂志，2014.10.25；P24
④ 王受之.世界现代设计史 [M].北京：中国青年出版社，2002.09；104 页

图 5-20　勒·柯布西耶的印度昌迪加尔的最高法院①

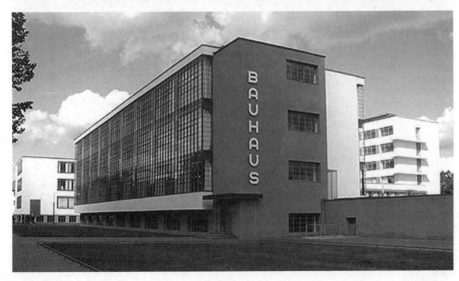

图 5-21　沃尔特·格罗皮乌斯的现代主义建筑高层包豪斯校舍②

革命题,已引起人们极大关注。③现代主义风格建筑(图 5-21)承重墙重量降低,以框架结构(图 5-22)为主,一般是在基础上一层层竖起钢质框架,再用钢筋混凝土与预制板、钢板或钢化玻璃幕墙固定在框架上作为墙体。科技必须依赖设计使自己变为有利于社会之物,由于科技与设计这种密切的关系,科技的不断进步必然推动设计的创新。科技进步必然导致新的艺术设计形式产生,以及导致新材料的诞生并引发设计新的形式;科技进步引起生活方式的转变,引发艺术设计创新,设计创新反过来影响我们的经济生活。④

① http://h.picphotos.baidu.com/album/s%3D1100%3Bq%3D90/sign=d926eda2396d55fbc1c672275d12743b/4034970a304e251f6a7b6584a386c9177f3e533a.jpg
② http://a.picphotos.baidu.com/album/s%3D1100%3Bq%3D90/sign=a54e171df7deb48fff69a5dfc02f0158/8ad4b31c8701a18bdf629f339a2f07082938fec5.jpg
③ 松林.科学思想创新的力量——"技术进步方式变革"一文发表 5 周年的回顾与展望 [J]. 湖北:科学进步与对策,1995.07:72 页
④ 徐后平.科技进步与艺术设计创新的关系 [J] 石家庄:大舞台,2011.12:139 页

图 5-22 密斯·凡德罗的巴塞罗那国际博览会展览馆

图 5-23 2013 款福特 Fusion Energi 轿车

现代主义建筑设计风格自从 20 世纪初兴起以来，经过半个世纪左右的发展达到顶峰并蔓延全世界，改变了全世界几乎所有现代城市的天际线，其对经济的贡献和影响完全不可估量。

规模经济又称为规模效益。是指在既定的技术水平条件下，投入增加的同时，产出增加的比例超过投入增加的比例，单位产品的平均成本随产量的增加而降低，即规模收益递增。① 规模通常是指生产的批量。生产批量的变化有两种情况：一是生产设备条件不变，即生产能力不变情况下的生产批量的变化；二是生产设备条件（生产能力）变化时生产批量的变化。规模经济概念中的规模指的是后者，即伴随生产能力的扩大而出现的生产批量的扩大。②

只有经过精良的设计，深受消费者喜爱的产品，有广泛的销售市场的产品，才有可能大规模生产实现规模经济。目前正快速发展的汽车工业，就是很明显的规模经济性。以福特汽车为例（图 5-23）③，美国人亨利·福特 1896 年在美国

① http://www.docin.com/p-781873305.html
② 冯乐键，韦华；汽车工业与规模经济 [J]. 北京汽车，1994 年 01 期，P1
③ http://www.ivsky.com/bizhi/ford_fusion_energi_v10978/pic_297392.html

底特律生产出第一辆汽车，1903年福特汽车公司宣告成立。1906年亨利·福特成为福特公司第二任总裁，1908年福特公司集中全力生产唯一的T型车，随后就可以以生产线的方式大批量快速生产，从而降低了产品的成本。1913年其产量达到24.8万辆，两年之后产量又翻了一倍。1920年福特轿车占美国轿车量的60%，在世界轿车中占50%。福特汽车公司不断地改善自己的机械设备和生产流程。"1927年福特公司发明的汽车装配线开始了工作方式上的一场工业革命。亨利·福特也被尊称为'为世界装上轮子的人'。'真正地了解顾客的需求，运用最好的材料，聘用最好的员工，生产出人人都买得起的好车，'这个哲理使亨利·福特成为'世纪商业巨人'。"① 企业要取胜市场，首先必须具有一套成功的营销策略，总结福特的促销策略——目标集中战略：1.营销信息沟通和营销组合策略；2.广告推广策略；3.人员直接推销策略；4.门面营业推广策略；5.公共关系策略。

"衡量企业的生产规模大致有三种方式：注册资金规模、产值规模和人员规模。"② 汽车行业就是通过规模经济来获得效益的，规模经济就是汽车工业发展的灵魂，这些也是由于汽车工业的技术经济特点决定的，其所包含的特点有：1.大批量生产；2.综合性产品；3.技术密集度高；4.资本密集度高；5.附加值高。

生产要素的投入量只需要计算某一时期各种生产要素使用的数量就行了，比较容易测算；要素生产率的测算要根据测算对象进行严格的区分，通常有两种，即个别要素生产率和全要素生产率。"个别要素生产率是指产量和某一特定生产要素的投入量之比，个别要素生产率可以衡量某一特定生产要素的使用效率。"③ 全要素生产率增长率是指全部生产要素（包括资本、劳动、土地，但通常分析时都略去土地不计）的投入量都不变时,而生产量仍能增加的部分。④

5.2.2 经济增长和经济发展

经济增长和经济发展从字面上很容易被混淆，甚至经常被人们不加区分地混用。其实两者并不完全相同，简单来讲主要有三个区别：

第一，经济增长体现的是一国社会财富的积累速度，是一个"速度"指标。既然作为"速度"指标，我们通常用百分比来衡量经济增长，而不用国民财富增长的绝对数量来表示。2014年我国国内生产总值达到63.6万亿元，比上年增长7.4%。⑤ "经济发展突出一个'水平'概念。它反映的是一国人民生活水准（甚至综合国力）的高度，即一个国家人均社会财富的拥有量。"⑥ 在反映经济发展水平时，我们通常用人均实际收入水平，即人均多少美元来表示。发达国家每年的经济增长率十分有限，例如美国2014年实际国内生产总值增长率

① 陈西蒙．关于长安福特汽车有限公司竞争战略的研究 [D]．西南交通大学硕士论文，P7
② 卫更太．寻求建筑设计企业的规模经济效应 [J]．中国勘察设计，2007年06期，P30
③ 魏埙，蔡继明，刘骏民，柳欣．现代西方经济学教程（下册）[M]．天津．南开大学出版社．2003.4：279
④ 石枕．怎样理解和计算"全要素生产率"的增长—评一个具体技术经济问题的计量分析 [J]《数量经济技术经济研究》1988.12：68-71
⑤ 以全面深化改革推动提质增效升级 http：//www.gov.cn/xinwen/2015-04/21/content_2850067.htm
⑥ 魏埙，蔡继明，刘骏民，柳欣．现代西方经济学教程（下册）[M]．天津．南开大学出版社．2003.4：279

为 2.4%[①]，就经济增长来讲，与我国相差甚远，但由于其经济总量庞大，即便是 2.4% 的增长率也是相当可观的，因而人均生活水平很高，在经济发展水平上远远高于我国。这就是不同经济体在经济发展程度上的差别。

第二，真正的经济增长有两个硬性的指标，即生产能力的增长和实际收入的增长。相较之下，经济发展需要多种指标去衡量，如各种制度、科技水平、社会福利、人均寿命和生活水平等。从这个角度来讲，经济发展不仅包含经济增长，其所涵盖的内容更远远广泛于经济增长。一些国家可能拥有惊人的经济增长速度，倘若经济发展所涉及的各方面没有出现变化，尤其是经济结构，那么这个国家的发展水平可以说是几乎原地不动的。简而言之，经济增长易衡量，而经济发展难量化，经济增长并不意味着经济得到发展，二者绝不能划等号。

第三，经济增长通常研究的是一定时期内的经济总量变化，经济发展所研究的内容需要放到一个更长的时间维度里去考察。经济增长和经济发展互为要件，经济增长速度提高了，经济发展才更有物质保障；反之，经济发展所涵盖的各个因素都得到持续改善将有助于社会生产力的提高，为经济增长提供动力。如在全球化竞争的背景下，单纯追求财富增长而忽略了经济发展的其他方面，往往最终导致富裕之后暴露出各种弊端，无法维持社会的长治久安和经济的持续动力。

综上所述，一国的进步既需要经济增长也需要经济发展。迄今为止，发达国家的经济发展比第一次世界大战有了长足的进步，无论是从技术进步、经济管理方式还是人均收入、教育等方面。经济发展是一个没有止境的概念。发展中国家将发展问题看作是国家面临的首要问题，发达国家也同样重视经济发展。无论国家处于何种发展阶段，他们都将去追求一种理论上的经济发展顶点。

经过国人三十多年的努力，曾经贫穷落后经济濒临崩溃的中国一跃发展成为全球第二大经济体，经济总量仅次于美国，其在世界范围内的崛起，已是不争的事实。中国经济的崛起，是中国制造的崛起，是中国产品走向世界的结果；中国经济的崛起，中国设计的贡献不容置疑。中国经济的增长，印证了设计在经济发展中不可或缺的重要性。进入 21 世纪，市场经济的竞争从过去的价格竞争、质量竞争逐步转化为设计的竞争，设计已成为衡量一个国家经济竞争力的重要指标，许多国家都意识到设计的重要性，纷纷把设计作为提高国家经济实力和国际市场竞争力的重要战略手段。设计与经济的关系问题受到前所未有的关注。[②] 设计与经济发展的关系是随着经济的发展而日益密切的，二者在信息化的今天互相促进，互相辅助，为现代社会的精神文明与物质文明贡献力量，与其他社会生产力一起促进社会生产水平的提高。[③] 经济的核心是物质资料的生产，而设计的价值又主要体现在经济方面。这就是说，经济和设计之间存在着天然而又内在的联系。经济所指的节省原则和物质资料生产运作这两个方面都与设计存在着密切的关系。[④] 毫无疑问，优秀的设计，可以促进社会经济的增长和发展。

[①] http://bea.gov/newsreleases/national/GDP/GDPnewsrelease.htm
[②] 乔琛，浅谈现代设计与经济的关系 [J]. 黑龙江哈尔滨，黑龙江对外经贸，2011 年 10 期
[③] 辛杰，艺术设计与经济发展关系的探析 [J]. 河北石家庄，经济论坛，82 页
[④] 赵燕飞，论工业设计与经济发展 [J]. 江西南昌，科技广场，2009 年 10 月：238 页

5.2.3 技术创新与经济周期

5.2.3.1 经济周期的含义

所谓经济周期,主要指的是由于经济发展的内在基本矛盾运动,而引发的经济发展从高涨走向衰退,从衰退走向萧条,再由萧条走向复苏,经过复苏再次回归高涨的过程。[1]也就是说,经济周期是指总体经济活动繁荣和衰退反复交替出现的过程。

古典的经济周期是建立在经济总量绝对量变动的基础上的,这一概念认为,经济周期就是经济总量的上下波动。早期经济学家都持有这种观点。但时至今日,经济学家对经济周期的定义已经开始转向盯住经济增长率变化。他们认为衰退不一定表现为经济总量绝对数量的下降,只要经济增长率下降,就可以称之为衰退。

5.2.3.2 经济周期的类型

西方经济学按照经济周期时间的长短,把经济周期分为以下几种类型:

1) 朱格拉周期。朱格拉周期是由法国医生克莱门特·朱格拉提出的。他在1862年出版了一本书《论德、英、美三国经济危机及其发展周期》,提出了10年为一个循环的经济周期理论。他认为,一个经济周期大多会经历"上升"、"爆发"和"清算"这样3个阶段,后人把这种中等长度的经济周期称为"朱格拉周期"。[2]

2) 基钦周期。美国经济学家基钦于1923年提出的。他通过对利率、物价、生产和就业等数据的统计研究,发现厂商的生产行为与其库存存在密切联系,当生产过多时产生库存,而库存的增加又引导生产厂商减少生产,从而降低库存。这一周期性变化长度约为40个月,被称为"基钦周期"。[3]

3) 康德拉季耶夫周期。1926年,俄国经济学家尼古拉·D·康德拉季耶夫从生产、利率、工资、外贸与价格运动关系变化现象出发,提出了50年左右长周期的存在。[4]

4) 库兹涅茨周期。1930年,美国经济学院库兹涅茨其著作《生产和价格的长期运动》中认为经济中存在一种长度为15~25年的波动周期,这称之为"库兹涅茨周期"。

"一般从危机到下一次危机成为一个经济周期,通常包括四个阶段:危机、萧条、复苏、高涨。时间长度为9~10年的周期称为主周期。一个主周期可能包含若干个短周期,一个长周期也可以包含若干个主周期。在研究长周期时,通常要对统计指标做一些技术性的调整,以削平短期波动,突出研究的

[1] 陈思.浅谈中国的经济周期特征,2012年05月05日,http://www.xzbu.com/3/view-2009267.htm
[2] 安宇宏.朱格拉周期[J].宏观经济管理.2013年第4期
[3] 刘华峰.海峡西岸经济进入三年基钦周期的复苏阶段[J].福建金融,2013,(3):50-53
[4] 李慎明.美国经济极有可能已步入40年到60年的"康德拉季耶夫周期"收缩期中的衰退[N].中国社会科学院院报/2008年/3月/18日/第003版

长周期"。[1]

5.2.3.3 熊彼特创新理论

美籍奥地利经济学家熊彼特 1939 年出版了《经济周期：资本主义过程的理论、历史与统计分析》一书。建立了用"创新"解释经济周期的学说。

熊彼特认为，创新是企业家的本职工作，也是企业长久立于不败之地的根本动力。在资本主义经济中，企业家扮演者灵魂的角色。所谓"创新"就是将生产要素重新排列组合，建立投入与产出的新型函数关系。这一理论认为：

1) 企业家是技术创新的主体。从经济发展规律角度来讲，任何一次经济的复兴与发展都离不开创新活动。作为一名企业家，其基本素质可以概括为三方面：第一，有胆识承受经营风险，有能力驾驭公司管理。第二，具备敏锐的市场洞察力，能够发现潜在市场。第三，能够有效地利用身边的一切资源，包括社会资源、生产要素等方面，并能使这些资源形成合力，共同为创造利润而服务。

2) "创新活动是指在生产和销售经营中，企业家能够独出心裁，发现并使用前所未有的和与众不同的方式或方法。创新活动包括：介绍新产品和新的生产方法，开辟新市场，开发原料和半成品的新来源，以及建立新型产业五个方面。这些创新活动均可使进行创新的企业和个人赚取高额利润"。[2]

3) 创新能够带动经济增长，进而对经济周期带来影响。熊彼特认为，企业家的创新能够使企业成为业内的领军角色，在业内形成标杆示范效应，引导行业走向新的发展路径。在高额利润的驱使下，更多企业加入创新或模仿创新的行列，以求得分得一杯羹，这样创新浪潮在社会上就普及开来，创新的影响范围也在不断地深化与扩大。在行业创新的要求下，生产对生产资料以及资金的要求空前高涨，这就推动着经济开始腾飞。在一轮创新达到顶点之后，创新机会开始逐步减少。创新的减少意味着推动经济的动力开始减弱甚至消失，经济也随后转向低潮。由于每次创新的规模、技术含量、持续时间等的不同，它们对经济周期的影响也会有长短大小之分，这就形成长短不一的经济周期。

创新本身具有一个很长的生命周期，随着不同阶段的交替，经济呈现出有规律的长期波动。纵观人类三次技术革命，从第一次技术革命到第二次技术革命的时间间隔约为 120 年，第二次到第三次间的间隔约为 70 年。这不仅说明创新本身的长生命周期，也可以看出每次创新的间隔都在缩短。创新导致经济波动，而经济波动又会导致后一个创新浪潮取代前一个创新浪潮，这是创新说的基本观点。

[1] 魏埙，蔡继明，刘骏民，柳欣：现代西方经济学教程（下册）[M]．天津．南开大学出版社．2003.4：326
[2] 许晓峰．技术经济学 [M]．北京：中国发展出版社，1998.1：54

第6章 设计市场

6.1 市场的含义

 市场属于商品经济范畴,是商品经济的产物。从字面上理解,市场就是商品交换的场所。当然这种理解有其局限性。市场按照其存在形态和交易方式又可以划分为有形市场和无形市场。现实中的交易场所就是有形市场。当前科技与通信迅猛发展,网络以及各种虚拟支付的产生逐渐形成无形市场。随着商品经济的不断发展,市场的内容也得到了不断的充实与完善。

 通常而言,"市场是某种物品或劳务的买者和卖者组成的一个群体。买者构成一种产品的需求,卖者构成一种产品的供给。"① 由此可见,市场是联系生产和消费的纽带,是商品流通及其供求关系的总和。其中包含着商品、货币、价值规律等相关联的各种关系,简而言之,市场是与市场经济相联系的一个经济范畴。经济学讲的市场不仅涵盖了具体市场,更多体现的是抽象的市场。经济学中所涉及的市场概念强调的是生产者、消费者的供给与需求关系。生产者和消费者通过交易实现商品所有权的转移与让渡。例如我们常说某种消费品市场巨大,这并不意味着现实中用于实现交易这种消费品的场地很大,而是意味着消费者对这种消费品有着巨大的需求,对市场的理解要进行必要鉴别与区分。

 "设计市场"存在的必要条件,需要一个实行市场经济的社会。因为唯有在社会的经济组织形式建立在市场需求基础上时,在竞争的压力逼迫下,企业或商业机构才会想到寻求设计师的援助,并且为着保持自己在市场上已有的地位而逐步由被动的寻找设计师"救火"转向与设计机构建立长期的合作伙伴关系,主动开拓市场。到了这个阶段,"设计市场"也就成熟了。② 市场是商品经济发展壮大的基础。随着交换的产生与不断发展,设计在市场中的体现日益显著,实用而美观的器物在商品交换中处于优势。于是促使造物者开始在功能与形式上对器物进行改良与创新,市场销路开始成为影响和推动设计发展的重要因素。因此,从某种程度上说,正是市场的潜在需求推动了设计的发展。③ 设计是人类社会发展的产物,更确切地说,是人类"生存与发展的需求"促进

① 曼昆.《经济学原理》第4版:微观经济学分册 [M]. 北京:北京大学出版社,2006,P67
② 唐沫,华南的设计市场 [J] 北京,装饰,1995年第1期
③ 郑刚强,陈婉彦,设计市场学历史源流初探——市场需求与人类设计发展的系统思辨 [J] 北京,艺术教育,2013年第11期:第140页

了设计的产生与发展。随着商品经济的出现，人类社会的生存与发展需求逐步通过市场体现出来。因此，市场对设计的推动作用是随着商品经济的出现而出现；随着市场的发展及其范畴的扩大，市场对设计的发展产生的推动作用也愈来愈明显。① 在中国，设计市场的基本特点是一个项目需经历可行性研究、立项、设计方案抉择、层层报批、无数个许可盖章、然后到施工建设、验收等过程。在这个过程中有众多利益参与方，其参与的目的和期望值不一样，均会对建设项目的设计和实施造成重大影响。②

6.1.1 市场构成要素和市场活动当事人

1. 市场形成的条件

无论是有形市场还是无形市场，都必须包含以下三个条件，这三个条件缺一不可。

（1）商品本身就是指通过劳动生产出的用于进行交换的产品。劳动产品只有通过交换才能成为商品，而商品的存在是形成市场的必要前提。如果没有商品，那么用来交易商品的场所，即市场便无从谈起。商品设计更具有市场性，优秀设计是符合市场需求并经受市场考验的设计。新产品是否能成功转变成商品，需要市场来检验。市场检验可通过调研、试销等实验性方法进行。商品在市场上促销也往往涉及广告设计、商标设计、包装设计等多方面设计要素，其设计的最终目的是诱发消费者产生购买行为。③

（2）买卖双方同时存在。这就是说，当商品的卖方存在，如果没有对应的买方需求的话，那么商品交易就无法进行。同理，如果只存在买方需求，但缺少商品卖方供给的话，那么商品交易也不可能发生。因此，要形成市场必须买卖同时存在，有买有卖。而"设计市场"，是指设计师能够以群体的形式组成专业机构，独立生存于社会，并以自己的设计作品与需求设计的社会团体或企业以及个人之间构成买卖关系，使设计活动变成有价值的经济行为，因而出现买卖"设计"的市场。④

（3）存在买卖双方都能接受的交易价格和交易条件。俗话说：买卖不一心。实际上作为理性的经济人，都是追求自身利益最大化的。卖方是商品的所有者，买方是货币的所有者，交易过程中为实现各自的利益最大化，需要对交易价格和交易条件进行必要的协商。只有价格和交易条件双方都能接受，在遵循平等交换的原则下，商品交易才能够顺利完成。这就是通常所说的"自愿让渡"规律。商品交换是建立在平等自愿的基础上的，违背了这一原则将会对商品交换带来不利影响。市场活动最基本的内容就是供给和需求，其他的一切活动都是

① 郑刚强，陈婉彦，"设计市场学"历史源流初探——市场需求与人类设计发展的系统思辨 [J] 北京，艺术教育，2013 年第 11 期：第 140 页
② 徐放，对当代中国设计市场客户的剖析，[C] 北京，2009 清华国际设计管理大会论文集，2009 年：第 242 页
③ 郑刚强，陈婉彦，设计市场学的视角：透过消费者心理看设计 [J] 北京，艺术教育，第 191 页
④ 唐沫，华南的设计市场 [J] 北京，装饰，1995 年第 1 期

围绕供求而展开的。供给方的活动主要包括前期的市场调研，产品的设计与管理，销售网络的铺设，以及产品的运输及保管等方面。需求方主要是从事购买活动，在市场中选择适合自身的购买方式以及购买条件。凯恩斯认为需求创造供给。这实际上是指商品的供给活动一定程度上要适应需求方的要求。《设计市场学原理》认为：产品与商品的联系体现在——商品是用来交换的产品，商品的生产是为了交换。二者的区别则在于——产品强调的是具有功能与价值，需要通过设计与生产的流程产生；而商品强调的是交易和消费，不一定经过设计与生产的流程。①

2. 市场参与者

参与市场交易的当事人数量众多，身份各异，交易情况十分复杂。概括起来，当事人可以归纳为三种类型：生产者、消费者和中介。这三种人在市场中所从事的活动最终目的都是为了个自己的经济利益，但其追求的利益类型不同，他们在市场中的地位和作用也不同。整个市场的运行离不开这三种人，各项相关市场经济的活动都是以生产消费辐射展开的。

(1) 生产者

经济学中生产者的概念其含义比较抽象。生产者所从事的生产活动在不同的社会制度，不同的生产力发展阶段都呈现出不同的特征。在封建社会，生产者主要进行的是种植业和手工业的生产。资本主义社会，生产者的生产内容转向了制造业和农业并存局面。他们的共性就在于为社会提供用于交换的产品，即商品。他们的生产活动处于市场经济活动的起点，属于供给方，是商品的生产者和出卖者。生产、流通、分配这一系列的活动链条，如果缺失了生产环节，那么随后的流通和分配也就失去了作用对象。因此没有生产者提供商品，那么市场就根本不可能存在。

商品生产者参加市场活动都希望能够将商品卖出去，实现收益的最大化。当然在实现收益最大化以后，不同的生产者对于收益的用途是不同的。例如，资本主义企业参加市场活动的最终目的，是为了实现剩余价值；小生产者参加市场活动是为买而卖，只要出售商品后能够补偿他的物化劳动和活劳动的消耗，他就能把生产继续进行下去；而社会主义企业生产的最终目的，则是为了满足人民群众的物质文化生活需要。②

依照《产品质量法》第26条的规定，生产者应当对其生产的产品质量负责，确保其所生产的产品不具有缺陷。因此，法律实际已确定了生产者应对产品安全所负担注意之义务。③生产者责任前提是，产品被投入交往领域时，它的设计、制造、说明没有达到人们对一名认真的生产者的要求。一般来说，产品确定的缺陷可以将各种交往安全义务具体化，因此可以分出设计缺陷、制造缺陷、说

① 郑刚强. 设计市场学原理 [M]. 北京：清华大学出版社，2013
② 黄如宝编著，建筑经济学（第三版）[M]. 同济大学出版社
③ 李瑞，对产品生产者责任归责原则的质疑 [J] 长春工业大学学报（社会科学版），2014年9月第26卷第5期：第50页

明缺陷和研发缺陷。① 按照生产者责任的原则，违反交往安全义务的人应当承担责任。但产品生产者不应仅仅指的是产品的最终制造者，还应当包括原料或零件的制造者，以及将其姓名、商标或其具有区别特征标示于商品以表示其为制造者的人（也称之为准制造者），甚至包括进口商。②

延伸生产者责任是工业生态学的一种方法，是一种环境保护的原则，促使生产者在产品设计和材料选择时考虑更多的环境因素，从而达到产品总体环境影响的目标。延伸生产者责任通过开发环境友好产品和产品的回收利用达到可持续发展。③ 由于废物量和废物种类的不断增加，给环境和人类健康带来了压力，而实施生产者责任延伸制可以减少或消除这些压力，同时，还可以提高废弃产品管理的效率，扩大二手产品和循环再利用材料的需求。而且，让生产者对其生产的产品废弃后的管理负经济和或物质责任可以促使他们更加注意该方面的问题。④ 产品设计师在这个"工业生态"环节担负主要责任，所以，一个设计师的综合素质非常重要。

（2）消费者

消费者的概念是非常宽泛的。消费者群体类型也十分复杂，正所谓众口难调。我们一般所讲的消费者主要是指生活资料的消费者，但在消费环节还包括有生产资料的消费者。消费者的出现形式可以是个人，也可以是组织，如企业、政府等。作为消费者，他们处于市场活动的最终环节，完成了商品流通的过程，实现了生产的目的。消费者是市场经济活动的中心。对消费者需求进行深入细致的研究，从广大消费者变化多端、错综复杂的购买动机与行为中找出规律，并根据这种规律性指导企业为消费者研发设计能够满足消费者需求，能吸引消费者的产品，正是企业生存发展的核心工作。消费者作为一个独立的个体总是生活在不同的社会文化和经济环境中。他扮演的是社会角色，因而起着社会消费的作用。企业的一切经营活动的出发点都是消费者（消费者的需求），其目的仍然是消费者（消费者的满意）。消费者由于个人的性格、修养、教育程度及经济条件的差异，在具体购买活动中，会产生不同的购买行为。能够让消费者购买自己的产品，产品研发才有意义。⑤ 把对用户需求的深刻理解转化成可以决定产品属性的、可行的见解和思维。我们利用这些产品属性来指导开发过程中的造型和功能特征设计。这样具有突破性的产品才会被设计出来。⑥

正如前面阐述，消费者作为买方是市场存在的一个必要条件。没有消费者，

① 陶蓉，论产品生产者的侵权责任 [J] 法制与经济，2010 年 6 月（总第 243 期）：第 97 页
② 王泽鉴. 民法学说与判例研究（第三册）[M]. 中国政法大学出版社，2005，185-207.
③ 刘超，面向延伸生产者责任的产品设计 [J] 浙江杭州，轻工机械，2004 年第 3 期：第 121 页
④ Naoko Tojo, 电子产品的生产者责任延伸制和设计革新来自日本和欧洲的例子 [J] 北京市，世界环境，2004 年 03 期：第 60 页
⑤ 线文瑾，从市场消费者需求谈产品研发设计 [C]2008 国际工业设计研讨会暨第十三届全国工业设计学术年会，2008 年 12 月：第 197 页
⑥ 线文瑾，从市场消费者需求谈产品研发设计 [C]2008 国际工业设计研讨会暨第十三届全国工业设计学术年会，2008 年 12 月：第 197 页

或者商品不能满足需要，那么市场活动便无法完成，那么经济就无法进入下一阶段的生产活动。消费者是市场活动是否完成的决定性因素。由于不同的消费者购买商品的目的和动机不同，对生产的要求也会不同。在当今多元化社会背景下，消费者需求已趋于多样化，仅依靠传统的市场划分模式设计出的产品，已经不能满足客户的需求，不能适应瞬息万变的市场。① 消费者的需求意愿反映到生产者那里，就能够创造出新的生产需要。消费者具有自己特有的感性意象模型，消费者在认知产品之前，总会有预先在大脑中形成一种期望。② 消费者对产品的某一特定意象产生良好的态度往往主导着消费者对产品选择的行为趋向。③ 因此要让品牌设计呈现出别具一格，必须充分了解消费者心理，把握好他们的消费动机、需求、行为模式和消费决策模式，使产品在他们心目中形成感性形象，才能诱发消费者的欲求和联想。④ 马克思说："消费创造出生产的动力，也创造出生产的目的。没有需要，就没有生产。而消费则把需要再生产出来。"⑤ 消费者的消费不仅使产品得以实现，而且在消费过程中还能对产品产生新的需要，消费者，也就是人的需求按从较低需求到较高的需求分为五个层次；即生理需求（饥饿、干渴是最基本的需求）、安全的需求（防护、保障）、社会需求（爱与归属感）、受尊重的需求（自尊、表扬、地位）、自我实现的需求（自我发展与实现）。⑥ 正是消费者这种不断变化、发展和升华的需求成为生产的目的和动机，推动了生产发展。

以室内设计市场为例，室内设计市场的需求者就是意欲获得某种室内设计产品且有相应支付能力的用户，在市场上处于买方地位，是室内设计市场的驱动力量。他们对室内设计产品的需求量的大小直接导致市场交易量的多少，并表现为建筑装饰行业产值的多少。

(3) 中介

在一个经济体中，针对生产厂家而言，可扮演中介的角色很多，如商品出厂以后，要面临着铺设销售渠道的问题。在销售链条中存在着代理商、批发商以及零售商，这些都属于中介范畴，只是分别处于销售的不同层面。中介在市场中不是生产者，它的作用一般来说是来保证商品流通的，并不是出于消费环节，从这个意义而言它也不算是消费者。根据其所处的不同环节，其身份又有所不同。可以说它既是供给者也是购买者。作为一个零售商，一方面作为购买者要向厂家进货，另一方面作为卖方，向终端消费者供货。中介参加市场活动的一般要求是有买有卖，买是为了卖，并从买进和卖出差价中取得费用的补

① 郑刚强，陈婉彦，设计市场学的要素：市场细分与产品设计定位 [J] 北京，艺术教育，2013 年第 12 期：第 188 页
② 陈祖建，消费者和设计师的家具产品感性意象模型研究 [J] 工程图学学报，2010 年第 5 期：第 56 页
③ 陈祖建，消费者和设计师的家具产品感性意象模型研究 [J] 工程图学学报，2010 年第 5 期：第 54 页
④ 王颖，创意——设计师的捕手 [J] 职业技术，2013 年 02 月总第 151 期：第 95 页
⑤ 马克思恩格斯选集 [M]. 第二卷，94
⑥ 线文瑾，从市场消费者需求谈产品研发设计 [C]2008 国际工业设计研讨会暨第十三届全国工业设计学术年会，2008 年 12 月：第 199 页

偿和利润收入。只要进销差价能补偿流通费用开支并取得一定利润，中介的转手买卖活动便有存在的基础，至于商品价格水平的高低并不影响商业活动的存在。中介的特点就是在商品流通中进行转手买卖，起到了商品交换的媒介作用。这种媒介作用不仅要保证商品流通，而且还要反映消费者的需求意愿。中介的存在能够大大降低厂家与消费者沟通的成本，在促进合理生产，引导消费等方面功不可没。

6.1.2 市场机制

"市场机制在市场经济运行中具有不可替代的功能。主要的市场机制有：价格机制、供求机制和竞争机制。"[1] 市场经济的运行规律包含着价值规律，竞争规律以及供求规律这三大规律。这些规律在经济运行中相互作用，相互联系，并通过对应的机制在经济体中体现出来。

1）价格机制

价格机制是市场机制的核心。价格机制不仅包含了价格形成、价格变动等方面内容，还包含了二者的作用传导机制。生产商品的社会必要劳动时间决定了商品的价值。价值是价格的基础，价格会受到供求关系的影响，围绕价值上下波动。这就是价值规律。人们在进行商品交换的时候实行等价交换，其中的这个"价"指的就是价值，而非价格。价值规律正是通过这种形式调节着资源的配置以及社会生产。

价格在市场经济中的地位举足轻重，下面我们从三方面来阐述：

首先，价格在市场上能够向生产者和消费者及时地传递信息。商品的价格能够侧面反映出整个市场的供求状况。如果一种商品价格上涨，就说明出现了供不应求的情况。当然也有例外，如近年来住房的价格上涨，实际上是社会上投资的倾向造成的，不是供求关系起决定作用的。如果商品价格下降，就说明出现了供过于求的状况。如金属铝在冶炼之初由于难度大，供给少，因此在一定时期内成为贵金属，随着冶炼技术的发展，铝制品生产越来越容易，其价格也急剧下降。生产者和消费者通过价格来判断供求信息的变动，从而为自己的生产和购买决策提供依据。价格的这种信息传递的作用在市场机制中是独一无二的。

其次，价格作为一种刺激手段存在于市场中，能够对生产者和消费者行为都产生影响。商品价格的高低是能够让生产者和消费者很直观地感受到的。作为市场主体的生产者和消费者，他们进行生产或者购买决策的时候都会力求实现个人利益最大化。而价格则是影响他们实现利益最大化的重要因素。当价格上升时，生产者就会加大供给，开足马力进行生产，但却会使消费者的利益受损。在有限的预算约束下，消费者面临一个较高的价格，不仅会使自己的"消费者剩余"缩水，还直接造成消费商品的量减少。而价格下降时，生产者缺乏

[1] 逄锦聚，洪银兴，林岗，刘伟. 政治经济学. [M] 北京：高等教育出版社 .2009：45-47

生产动力，但消费者却因此会得益。

最后，引导资源优化配置。整个市场环境中有着众多的消费者和生产者，他们彼此分散并有着独立的决策。那么市场是如何实现资源的优化配置呢？答案就是价格的调节。只要价格能起作用，消费者和生产者的行为就有了协调的动力。消费者可以根据市场价格做出购买决策，而生产者根据价格做出生产决策。当某种商品供不应求时，物以稀为贵，市场价格就会上升，此时由于涨价会导致消费者减少购买，但生产者却会认为市场价格上涨是增产的好时机，因而扩大产量，最终使供求相等；当供求相等时，价格不再上升，实现均衡；当某种商品供过于求时，商品价格下降，生产者会减少生产，以求供求平衡。当供求相等时，这种商品价格和产量均实现了均衡，无论是消费者还是生产者都没有动力改变现有的经济决策。市场通过价格机制的作用实现了供求相等，资源得到了最优配置。

2）供求机制

"供求机制是与价格紧密联系、共同发挥作用的机制。商品的价格不仅要反映价值，还要反映供求关系。"[1] 商品在市场的供求关系决定了其价格水平。供求关系的变动将会带来价格的变动。如果某种商品在市场中是供大于求的状态，那么该商品的价格就会下跌，呈现出低于其价值的趋势。此时生产者就会减少供给。随着供给的减少，商品在市场中慢慢被消化，就会产生供不应求的局面，价格上涨，生产者就会再次开足马力扩大产量。于是我们会发现，商品的供求关系一直都在变动，而供求机制则要求生产者要能够顺应市场需求的变化，及时对生产作出调整。

3）竞争机制

在市场经济中，商品价值取决于社会必要劳动时间而不取决于个别劳动时间。由于生产条件千差万别，当生产者个别劳动时间低于社会必要劳动时间时，该商品价值在市场上体现为以社会必要劳动时间来衡量的价值，生产者能够获利。当个别劳动时间高于社会必要劳动时间时，在交换中生产者就会亏损。于是个别劳动时间和社会劳动时间的矛盾形成市场竞争的内部原因。商品供求状况及其变化是市场竞争发展的外部原因。

生产者之间的竞争、消费者之间的竞争、生产者和消费者之间的竞争是商品经济竞争的主要形式。无论是同一部门的商品生产者间的竞争，还是不同部门的竞争，其根本目的就是为了取得利润最大化或亏损最小。而消费者为了追求自身的效用最大化，争取最有利于自己的交易条件，彼此间也会存在竞争。竞争能够带动价格和供求的变动，而价格和供求的变动又会引发新一轮的竞争，从而使市场一直处于均衡和不均衡的动态切换中。

综上所述，价格机制、供求机制、竞争机制这市场经济运行的三大机制，它们共同发挥作用，调节社会经济运行，最终实现了资源的优化配置。

[1] 逄锦聚，洪银兴，林岗，刘伟.政治经济学.[M] 北京：高等教育出版社.2009：46

6.2 设计市场的概念及特点

由市场的一般概念可知，对设计市场可以从狭义和广义两个方面来理解。狭义的设计市场，是指以设计产品为交换内容的场所；广义的设计市场，则是指设计产品供求关系的总和。与一般市场相比，设计市场具有许多特点，主要表现在以下六个方面。

6.2.1 产品的设计者和生产者直接进行交易活动

产品的设计方案一般而言都是由企业内部的设计部门完成的。同一企业里设计者和生产部门之间都是一种分工合作的关系，中间不存在商品和货币的交换，也就不能看作是交易活动。但是，设计环节注定是在生产环节之前的。在一项目设计中，卖方为设计方，而买方为生产方。对于一栋房子的装修设计，设计公司即卖方不可能像制造机床、汽车、拖拉机、家用电器及其他日用百货一样，预先将产品生产出来，再通过批发、零售环节进入市场，等待任何用户来购买，它必须按照具体用户的需求，双方直接见面，经谈判成交，然后进行设计。一项产品的设计方案如果推向市场，其竞争优势在于设计出的产品能够区别于同类产品。这种设计方案的交易其本质是一种知识产权的转让。一旦设计方案交易成功，那么就会直接进入深入的设计环节，如建筑设计施工图纸、汽车生产设计详细图纸等，然后进入生产阶段。因此，这种交易是作为方案"生产者"的设计者和方案"需求者"的生产者间的活动，中间不存在任何的中间商环节。

6.2.2 招投标是市场交易的基本方式

一般商品，也就是有具体形态的商品，由工厂生产，通过流通渠道走向市场，消费者直接到商场用货币购买，这项交易便算完成。而设计的市场交易远比一般投资和消费产品的交易复杂得多，它是由招标投标方式来进行的。"设计投标的全过程实质上组成了一种复杂的竞争决策系统，该系统主要由设计单位、竞争对手、业主和专家组四个方面从事不同的决策过程所组成。"[1] "一般来说，方案竞选是指项目方案设计阶段的竞赛，设计招标则是指初步设计阶段或施工图设计阶段的招标，尽管项目方案设计、初步设计和施工图设计处于设计程序的不同阶段，但它们的招投标是大致相同的，因此，在《招标投标法》和有关设计招标的法律法规中，把方案竞选和设计招标统一纳入设计招标，把方案竞选视为设计招标的一种形式。"[2]

"设计行业的招标主体基本可以覆盖现有的所有行业，也正因为这个原因，不同行业不同主体对于设计行业的招标文件千差万别、参差不齐，招标内容也

[1] 王建, 钟月琴. 设计投标决策模型及信息管理模式 [J]. 城市道桥与防洪, 2004 (01)
[2] 赵群雄. 建筑方案设计招标评标方法研究 [J]. 建筑市场与招标投标, 2005 (03)

是或简或繁。"①"投标人通过投标取得项目,是市场经济条件下的必然。"②"设计招标是指在市场经济条件下进行设计服务采购时所采用的各种方式的统称。对于不同性质的项目可以采用公开招标、邀请招标和委托设计的方式。"③需求者通过招标的方式提出具体的购买要求,向潜在的供给者说明,他的工程项目在哪里,需要达到一个什么样的设计效果,规模多大,希望多长时间交出成品等。对此有兴趣的供给者以投标的方式对需求者的购买意图和具体要求作出响应,表明要以什么设计和什么样的表达方式,以和同行开展竞争。需求者可以从众多的投标者中选择满意的供给者,双方达成订货交易,签订承包合同,供给者才开始进行设计的深化工作,直到设计按合同要求完成,经业主认可接收,结算价款,交易全过程才最终完成。此外,设计市场交易还有另外的方式。如,邀请招标或委托设计,也就是直接邀请某设计师或设计机构对项目进行设计(一般是比较著名的设计师或设计机构)。邀请招标是在有限的范围内发布信息,进行竞争,虽然可以选择,但选择余地不大,它的费用和时间都可以省一些,但作弊的机会可能要多些。因此,在招标投标法中对这两种招标方式是鼓励采用公开招标方式,但也考虑在某些特定的情况可以采用邀请招标方式。所以在《招标投标法》这部法律文件中规定,国家重点项目和地方重点项目不适宜公开招标的,经过批准可以进行邀请招标。这项规定的实质是要求在两种招标方式中尽可能地优先选用公开招标方式。而委托设计是在特殊的情况下,运用在那些不适于采用招标投标的方式的工程中,直接委托设计师或设计机构进行设计。

设计公开招标案例——中国国家大剧院(图6-1)④

公开招标是公开发布招标信息,公开程度高,参加竞争的投标人多,竞争比较充分,招标人的选择余地大,当然它的费用也较高,费时较多,程序较为复杂。

公开招标的基本程序:⑤

图6-1 中国国家歌剧院

① 高月. 设计行业招投标现状与问题思考[J]. 中国招标,2014(50)
② 白怡敏. 浅谈工程设计投标[J]. 科技情报开发与经济,2007(23)
③ 张勇. 关于设计招标方式的探讨[J]. 建筑设计管理,2002(04)
④ http://img.ivsky.com/img/tupian/img/201104/12/beijing_guojia_dajuyuan-003.jpg
⑤ 王林科. 建筑工程规划设计招投标规范化研究[D]. 浙江大学建筑与土木工程硕士研究生论文.2003

(1) 招标公告

(2) 资格预审

(3) 发放招标文件

(4) 投标预备会

(5) 编制、递送投标文件

(6) 开标

(7) 评标（资格后审）

(8) 中标

(9) 合同谈判与签订

在中国没有哪一个建筑方案的选择受到如此多人的关注——酝酿了 40 余年的中国国家大剧院，经过两年的国际设计竞赛，终于以法国机场公司（ADP）建筑师保罗·安德鲁设计、清华大学协作的方案尘埃落定。

1998 年 1 月 8 日，中央决定成立"国家大剧院建设领导小组"，同时成立"国家大剧院工程业主委员会"，建筑设计方案采取邀请方式为主进行国际招标。国家大剧院投资估算 25.5 亿元，外汇额度 1 亿美元，其来源将主要是国家财政拨款。这样，跨越近 40 年的国家大剧院工程的建设终于拨开云雾，正式开始。国家大剧院工程建设计划用 4 年左右时间建成，拟分为三个阶段：第一个阶段确定设计方案和进行设计、监理、施工、设备招标，约一年时间；第二个阶段进行主体工程施工，约一年半时间；第三个阶段进行装修、设备安装及调试、室外工程，约一年半时间。

1998 年 4 月，国家大剧院业主委员会对设计方案的招标采取国际竞赛的方式进行，向国内外征集设计方案，先后有中、美、加、英、法、日、德、意、奥等国家的 36 家建筑单位投标，提交了 44 个设计方案。当时经过包括 3 位外国建筑师在内的 11 人评委会评选，认为这些方案均未达到要求，但从中选出法国巴黎机场公司、英国塔瑞法若建筑设计公司、日本矶崎新建筑师株式会社、中国建设部建筑设计院和德国 HPP 国际建筑设计有限公司的 5 个方案开始第二轮设计，并邀请了国内 4 家单位参加第二轮设计。在第二轮评选中，英、加、法三国的三家公司分别与三个中国的设计院联合再次递交方案。经过第三轮评选，最终确定的由保罗·安德鲁设计的方案是水面上浮着一个大椭圆壳，是一个别具一格且颇为前卫的设计：主体结构为一蛋形，四周由水环绕，由玻璃和钛金属建成的外壳呈灰白色，设备配置水平与世界发达国家的国家剧院标准相当。人们将由水下的玻璃通道进入剧院，从宽敞的休息大厅向外望去，可以看到一个像拉开的幕布一样的窗景，东面是人民大会堂，东北面是紫禁城。从外观上看，大剧院是半透明的，日夜闪烁着光芒，与天安门广场石砖铺地的风格不同，与天安门周围严整的建筑群形成巨大反差。大圆壳长 218m，宽 146m，高 46m，厚 3m。国家大剧院设计方案评委会人员共 11 人，主席为清华大学教授、两院院士吴良镛，委员包括傅熹年、周干峙、宣祥鎏、彭一刚、张锦秋、何镜堂、潘祖尧 7 位内地及香港建筑规划名师和阿瑟·埃里克森、芦原义信、里卡杜·鲍

图 6-2 国家歌剧院室内

图 6-3 人民大会堂

菲尔 3 位国外著名建筑师[①]（图 6-2）。

1．邀请招投标案例 1

邀请招标也称有限竞争性招标或选择性招标，即由招标单位先按招标流程选择一定数目的企业，向其发出投标邀请书，邀请他们参加招标竞争，请他们参加项目设计的竞标。一般邀请 3~10 个为宜，有时根据具体的项目大小而定，最后从中选出最佳方案为中标方案。一般受到邀请招标单位要具有以下特点：

（1）项目技术复杂或者有特殊的要求，只有少量几家潜在的招标人可以供选；

（2）受到环境或技术条件限制的；

（3）有关国家安全、机密或者抢险救灾，适宜招标但不宜公开的；

（4）法律、法规规定不宜公开招标的。

邀请招标，投标单位的范围可以控制的比较小，招标单位也比较容易实现自己的具体要求。如果对后期服务要求比较高，或者有些内容在招标标书中无法明确的，比如信息系统建设之类的，建议邀请招标。邀请招投标所需花费的成本低，便于方案选择，对设计师比较了解。我们就以新中国成立后人民大会堂（图 6-3）[②] 建筑设计为例；

① 姜维．国家大剧院方案设计探讨 [D]．清华大学硕士研究生论文．1999

② http：//b.picphotos.baidu.com/album/s%3D1600%3Bq%3D90/sign=22b7f121af64034f0bcdc6009ff34240/77094b36acaf2eddca807615891001e9380193dc.jpg

人民大会堂以庄严和雄伟著称，平面布局合理，功能明确，内部华丽美观。它竣工那天就在中国人民的心中占据着重要地位。今天我们也许很难相信，这座世界上最大的会堂建筑，从规划、设计到施工，用了380天左右，其选址到敲定设计图纸用了只有50天。

1958年9月8日，中共北京市委书记处书记、北京市副市长万里在中央电影院向在京的设计、施工单位的专家做动员报告。报告会结束后，根据中央指示，向各地的主要建筑设计专家发出了邀请信，共同进京研究相关工作事宜。由于各省、市、自治区领导对这次邀请极为重视，所以各地被邀请的建筑设计专家在9月10日就已到齐。到京后，有关方面便立即要求各路专家在五天之内拿出第一稿方案。9月15日第一稿方案如期完成。到9月20日，专家组已经进行了第三稿方案的设计。面对如此快的进度，刘仁、郑天翔、万里等要求专家们再广开思路，解放思想，不拘一格。[①] 后来经过多次筛选，10月14日周恩来审查了专家组送交的由清华大学、北京建筑设计院和北京市规划局设计的3套方案。他首先详细地看了3套方案的平面图和立体图，同时，还反复查看了规划局的设计方案，从远及近，又由近及远，并一再征求在场同志的意见，最后决定采用北京市规划局的设计方案。[②] 设计者为著名建筑设计师：赵冬日，张镈。

由于设计师的人格魅力，设计能力，设计经验以及邀请方的远见卓识，使得人民大会堂的设计和建造得以顺利呈现。当然，人民大会堂的建筑设计产生过程在当时是国家政治任务，其产生过程在当时并不是在市场经济背景下的严格意义上的邀请招投标，只是其建筑设计方案产生过程基本是邀请招投标的程序。

在邀请招投标时我们应该去综合分析被邀请方的团队设计资质，设计能力，设计经验，这样工程设计项目才会更顺利地展开。

2. 邀请招投标设计案例

广州歌剧院项目建设基地在广州市珠江新城J4区，位于华厦路以东、珠江大道西以西、路以南、临江大道以北，资金来源为政府财政资金。该项目通过国际邀请建筑设计方案竞赛，选定建筑方案和设计单位。最后中标的是世界著名建筑师、2004年普里茨克建筑奖获得者扎哈·哈迪德[③]主持的设计方案。

广州歌剧院已成为广州城区的一座浪漫地标，也是目前华南地区最先进、最完善和最大的综合性表演艺术中心。广州歌剧院的设计融合现代主义风格和后现代建筑的一种隐喻和人性化，其主体建筑——造型自然、粗犷，建筑外观为灰黑色调的"双砾"，这两块原始的、非几何形体极具动感，建筑的流线造型不管从哪个角度来看，都可以让人们联想到被冲刷的石头和流动的珠江（图6-4）。

广州歌剧院由大剧场和多功能剧场两个单体组成，总投资13.8亿元人民币。总占地面积42393平方米，总建筑面积71197平方米，其中大剧场36400平方米，

① 牛宝成. 人民大会堂建造始末 [J]. 河南：党史博览，2003.05：44页
② 牛宝成. 人民大会堂建造始末 [J]. 河南：党史博览，2003.05：45页
③ 张桂玲，黄捷. 圆润双砾——广州歌剧院设计 [J]. 湖北武汉：新建筑杂志，2006.08.10

图 6-4　广州歌剧院　　　　　　　　　　　图 6-5　广州歌剧院看台

多功能剧场 7400 平方米，其他辅助设施 26100 平方米。大剧场地上 7 层，地下 1 层，局部 4 层，层高 4.5 至 6 米，包括 1800 座的大剧场及其配套的备用房、剧务用房、演出用房、行政用房、录音棚和艺术展览厅等。多功能剧场地上 4 层，地下 1 层，层高 5 米，包括 400 座的多功能剧场及配套餐厅。

 首先，和传统建筑相比较，传统建筑的柱梁是以传递和分散建筑压力这一关系来达成稳固性，而广州歌剧院整个造型是用悬挑结构和连续墙代替以往盒子建筑的梁柱结构，完全分不出哪根是梁，哪根是柱，它们造型倾斜、扭曲，其最大的倾斜角度足有 30°。其次广州歌剧院的折面很多，很难分出主和次的关系，梁和柱子的区分也变得不是很明显了。很多情况下是要靠面与面之间的相互拉扯的作用来对结构整体进行作用。

广州歌剧院声学设计——哈罗德·马歇尔[①]

 广州歌剧院的内部声学设计是国际声学大师、国际声学界最高奖"塞宾奖"得主哈罗德·马歇尔主持设计。自从项目开工以来，马歇尔对广州歌剧院非常重视，为了这个项目先后 4 次前来广州，能够邀请到马歇尔来为广州歌剧院做声学设计，可谓说是广州歌剧院的荣幸。与完美声学搭配的"双手环抱"式看台，一直是马歇尔 20 多年的一个梦想，这次成功的应用在广州歌剧院内是一次艺术与技术的完美结合，也是马歇尔"双手环抱"式看台的全球首秀（图 6-5）。

 马歇尔独创的"双手环抱"式看台是指观众席看台两侧的延伸部分和楼座挑台交错重叠，从舞台角度看来，犹如迎面伸来的两只手臂。据介绍，此种设计的优势在于内墙的形状和角度有利于提供侧向反射声,同时避免回声的干扰，从而使得混响音色既优美又清晰。歌剧院内的观众厅采用多边形设计，乐池为"倒八字形"，有利于增加台上演员和乐池演奏者的沟通；室内墙体使用了各种声波反射鳍片和弯曲的楼板底面形状、光滑的材质，不论坐在观众席哪个位置上，其对舞台的视野都非常不错，剧院内部空间形状形成一种强烈围合感，同时也有利于声音反射。更为巧妙的是设计的座椅背面有声音反射作用，座椅软垫则有吸声作用，使座椅反转时声音人耳根本听不到。观众厅内的墙、天花

[①]　张桂玲. 从疑惑到实现——广州歌剧院设计实施之路 [J]. 北京：建筑学报杂志，2010.08.20

图 6-6　广州歌剧院室外照明　　　　　　　图 6-7　广州歌剧院室内照明

板、看台边缘和观众席的分割拦板等的造型和布置均经过精细计算,室内墙体基本上是一个声反射板,而这些元素又称为声扩散元素,声音经过一系列的扩散和反弹,其分布就会十分均匀。

广州歌剧院照明设计——北京光景照明设计有限公司[①]

广州歌剧院的照明设计是北京光景照明设计有限公司主持设计。根据广州歌剧院"圆润双砾"设计思想,照明设计确定了"水映双砾"作为室外照明的主题。照明方案利用平台边缘的栏板和草坡边缘的挡墙创造光的"水纹",这些长长的、蜿蜒流畅的间接照明光带通过建筑的出入口一直延伸到室内。作为建筑主体的两块"石头",则从根部施以淡淡的、均匀的投光照明,仿佛被水面的反光映照。室内一些被照亮的实体曲面从玻璃幕墙透出,与被刻意照亮的三角形幕墙钢梁一起,使玻璃幕墙部分变得晶莹剔透,更加深了被水"湿润"的形象。值得一提的是,在建筑的周围没有设立一处照明灯杆,所有的照明灯具都是结合建筑造型设置在隐蔽处,保证了建筑造型和照明效果的完美性(图 6-6)。

而歌剧院室内观众厅的照明采用了全新的思路,就是一系列小而密集的"孔",随机但均匀地分布在顶部曲面上,光线从孔内照射出来,犹如满天的繁星闪耀。从视觉上讲,小而密集的孔等于没有孔,等于面,就像穿孔板一样。这一方案不但解决了功能照明问题,同时密集的小孔形成密集的光点很好地表现了曲面的起伏(图 6-7)。

3. 直接委托设计案例:香山饭店

1979 年,华裔美国建筑设计大师贝聿铭先生受中国中央政府邀请为北京香山饭店主持设计,3 年后的 1982 年正式建成。香山饭店位于北京市香山公园内,被满园枫树和松树所环抱,它是一座具有江南园林风格的后现代主义建筑,香山饭店落成之初正值中国改革开放的初期,落成后的香山饭店可谓称得上是新中国改革开放初期最新、最豪华的旅馆建筑之一,与 1983 年建成的广州白天鹅宾馆齐名(图 6-8)。

[①] 北京光景照明设计有限公司. 广州歌剧院照明设计 [J]. 北京:照明工程学报杂志,2012.06.15

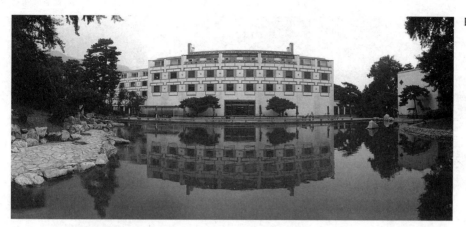

图 6-8 香山饭店外观

1）与香山饭店的结缘①

1978 年，应当时国家领导人谷牧同志的邀请，贝聿铭回国访华，并且受邀在北京大学举办学术讲座，为当时的建筑从业者们带来了先进的理念，并且主张紫禁城内不要修建高层建筑，然而这一主张成了贝聿铭先生此次访华所做的最大贡献。几个月后，中央政府邀请贝聿铭在紫禁城长安街上设计一座高层饭店，随即被贝聿铭婉言拒绝，为了能让贝聿铭接下这个单，中央政府破格允许贝聿铭自行选择基址，出于考虑到高层建筑的特殊性，长安街上的中国传统建筑生活状态与高层建筑的生活状态截然不同，便考虑到把选址转移至郊区或景区，而贝聿铭似乎一见钟情地相中了香山。再次回到中国的贝聿铭发现 20 世纪 70 年代末的中国与三十多年前离开中国时的景象区别不大，社会生活方式被沿用，建筑也被沿用，贝聿铭打算用这样一种时代沿用的手法来设计北京香山饭店，而这样的设计会让大众看到贝聿铭身上的苏州、扬州情怀（图 6-9）。

2）贝聿铭的苏州建筑②

重视建筑与自然的关系是贝聿铭一贯的作风，在国人心中，无论走到哪里都需要有一种家的感觉，而苏州园林的这种建筑与自然相结合的设计手法值得借鉴。众所周知，中国是个多样化的国家，每个地区都有自己独特的特点，贝聿铭先生又是如何把苏州园林的建筑运用在紫禁城里的呢？虽然南北具有气候差异，不过北方庭院住宅的布置与南方庭院住宅的布置基本一致，它们都以庭院为中心，都是低层建筑，有助于园林式的造景。苏州园林式风格是贝聿铭童年生活的残缺记忆，最特别的是苏州园林里的那些窗户，它们有的似花瓶，有的似竹子，有的似大扇，这些窗户窗中有画，就像是一幅幅别致的景致：在窗子的一面是一些嫩竹，竹的后面是大面的白墙，在窗子和墙之间隔着五、六尺远，这便是一幅美丽的图画，任何人都可以从这里开始创造属于自己的美景，而贝聿铭先生就是这样开始的。就如现在我们能够看到的，香山饭店采用了苏州园林建筑和民居中的空窗、漏窗、花窗；青砖和白墙的结合宛如唐代木构架

① 关晟，孙捷.寻根——建筑大师贝聿铭谈香山饭店设计 [J]. 北京：世界建筑杂志，1997.10.18
② 崔恺，朱小地 .20 年后回眸香山饭店 [J]. 北京：百年建筑杂志，2003.02.15

图 6-9　香山饭店景观

图 6-10　香山饭店大堂

图 6-11　香山饭店园林景观

建筑；建筑的顶层上还设计了硬山墙坡屋顶等，都继承和发展了我国传统园林建筑之精髓（图 6-10）。

3）民族的财富[①]

到今天，香山饭店的落成已有三十多年，伴随着新中国改革开放的脚步，这三十多年来各种新建筑如雨后春笋般在中国大地上生根，但香山饭店在 20 世纪 80 年代这个特殊的时期里为中国建筑带了很多新思想、新元素，值得一提的是，香山饭店见证了我国改革开放历程，并成为其中的一个标志。如今关于香山饭店也引发了一些争议，有人问过，香山饭店走在中国改革开放的最前线，是否反映出中国改革开放三十多年的宝贵精神？其实，一个时代和文化的特点不一定需要在建筑上贴上标签，任何一个建筑师所设计出来的产物，除了兼容实用、美观、经济三要素以外，还能像香山饭店一样吸取现代和传统文化之精髓，表达着祖国的伟大气魄或是普通老百姓的朴质，这些可以毫不夸张的称为"民族的财富"了（图 6-11）。

6.2.3　设计者和消费者均有风险

对于设计者而言，其从事的设计活动在市场上面临着诸多风险，并且根据设计领域不同，所面临的风险也并非一成不变。在建筑设计上，设计者面临着定价风险。由于建筑市场中的竞争主要表现为价格上竞争，定价过高，就意味着竞争失败，招揽不到生产任务；定价过低，则可能导致亏本、甚至企业破产。建筑产品是先定价后生产，预先确定的价格很难保证其合理性。在工业设计中，设计产品的生产过程也存在着风险。如果工业设计品生产周期长，那么就会受

① 彭培根. 从贝聿铭的北京"香山饭店"设计谈现代中国建筑之路 [J]. 北京：建筑学报杂志，1980.04.30

到诸多因素的干扰。也可能在这样的长周期生产中又出现了性能和设计更优越的替代品，这都将给设计者以及生产者带来损失。三是消费者及消费环境的风险。消费者的消费行为会受到多方面的影响。可支配收入和消费偏好的改变、政府政策的出台都会影响消费者对设计产品的购买。房地产的"限购令"，汽车行业的"限牌令"，这些都是活生生的案例。

6.2.4 市场竞争激烈

设计行业生产要素的集中程度远远低于资金、技术密集型行业，生产要素高度集中的生产方式并不适合设计行业。随着市场竞争的加剧，专注于核心业务成为设计企业的生存法则之一。许多设计企业将一整套设计进行分割，从而进行下一步的设计外包。诸多设计环节再由其他设计企业进行承包。这样采用生产要素相对分散的生产方式，使得大型设计企业的市场占有率较低。这也就意味着众多设计企业共存于行业中，市场份额相对分散，设计企业间存在着激烈的竞争，"弱肉强食"的丛林法则彰显无遗。在设计市场中，需求者处于主导地位。"市场环境总是在制约着产品设计活动的进行。"[①] "设计的市场取向就是以满足需求、引导需求、创造需求为目标的，它的目的是人而不是物。"[②] "市场经济条件下的一切设计是为产品的营销服务，产品设计的一切活动都是在市场营销环境下进行的，只有在科学正确地分析、了解了市场营销环境以后，才能为产品设计活动提供立意标准和执行依据。"[③]

"在市场竞争越来越激烈的今天，工业设计对提高市场竞争优势显得越来越重要，如果说科学技术是工业设计的基础，那么先进的理念就是工业设计的灵魂。"[④] 所以，众多设计企业都需要不断地调整自己的产品设计计划和产品生产计划来被动地适应需求者。显而易见，设计行业是一个典型的买方市场。在设计企业相互竞争的同时，设计产品的价格就会由于竞争的缘故而逐渐回落，而其质量、外观、功能等方面的设计水平则因为竞争的缘故而不断地提高。对于需求者来说，这就是竞争所带来的好处。

6.2.5 区域性特点显著

设计市场是一个宽泛的概念，作为交换对象的设计产品有很多类型，规模大小也有很大差异。具体的设计产品的特点会在一定程度上影响设计市场的特点。不同类型的设计产品在生产和消费上都有所不同。例如建筑产品由于其本身是固定的，生产和消费必定是在同一个地点。尽管当今的科学技术已经能够做到大楼的整体搬运，但考虑成本因素，通常情况下建筑产品不具有流通性。对建筑产品的生产者来说选定了建造区域，那么需求者也只能在这一个区域内

① 刘君. 市场经济下的产品设计与营销 [J]. 艺术与设计（理论），2009（08）
② 贺晶晶. 试论艺术设计与市场经济的关系 [J]. 企业家天地（理论版），2010（07）
③ 刘君. 市场经济下的产品设计与营销 [J]. 艺术与设计（理论），2009（08）
④ 李朋业. 工业设计对产品市场竞争的作用 [J]. 江苏丝绸，2011（05）

进行交易，表现出明显的区域性。再例如，汽车设计时就不得不考虑道路通行方向。道路通行方向可分为车辆靠道路左侧行驶和靠道路右侧行驶两类。我国是规定行路靠右的国家，日本、英国等国家是靠左行驶。因此汽车消费时就会因为国家道路行驶规则不同而产生区域性的差别。

另外，设计的区域性特点也和区域文化密切相关。"设计服务于市场需求，立足于市场，但要赢得市场吸引消费者，必须与传统文脉相融，结合民族文化、区域文化特点，于继承中不断创新发展。"[1]"现代设计越来越认同本土化，探索本土文化的内涵，找出传统文化与自己个性的碰撞点，形成自己的设计风格，是设计本土化的精髓所在。中国的设计应该结合中国传统的理念，做到对传统文化的尊重和重视，结合现代的元素和构成手法，才能走在设计的前沿。"[2]

设计产品具有显著的区域性特点案例

马来西亚著名华裔建筑设计师杨经文，1948年出生于马来西亚槟榔屿，于1972年在英国建筑师联盟学院获得建筑文凭（AADip）。建筑联盟学院（Architectural Association School of Architecture），是英国最老的独立建筑教学院校。常简称为 AA 或 AA School of Architecture。有时也翻译成：建筑协会学院、AA 建筑学院、英国建筑联盟或英国建筑学院。1975年杨经文获得剑桥大学博士学位。他基于马来西亚的自然气候特点，展开对热带城市建筑可持续性的研究，其研究成果，反映出当代建筑师对城市类型建筑生态问题的理性思考。杨经文也是世界上比较著名的具有地域特色且成就斐然的建筑设计师。

生态建筑作为可持续建筑的发展趋势越来越被广大建筑师所重视。如果我们对生态建筑仔细分析，便不难发现它们在运用技术解决现代功能和协调环境的同时，也很好地反映了建筑的地域主义特征。杨经文的建筑设计都是基于当地的气候条件进行的，通过实验分析建筑光、热、通风情况，从而运用多种策略减少建筑能耗并提高舒适度，这是有效利用自然条件减少能耗的手段。[3]

针对世界能源耗量的日益增加而能源有限的现状，杨经文先生认为建筑师应提高节能意识，尤其在高层建筑中，他进行了深入的研究，他反对"无意义地增加建筑外表处理和大量使用不必要的建筑材料"[4]他说高层建筑中40%以上的人希望与自然接触，于是提出了"生物气候摩天大楼"（Bioclimatic Skyscraper）的理论并设计了梅纳拉商厦等多座生态建筑，而"生物气候摩天大楼"的理论和实践明显受到了生物气候地方主义的影响。

梅纳拉商厦（图6-12）[5]是一座15层的办公楼，建筑面积10340 m^2，是一家电子和办公设备公司的总部。[6]这栋建筑是一个环境过滤器，类似合成和分解。这个

[1] 李宏威，康辉. 艺术设计对引领消费市场竞争的作用 [J]. 商场现代化，2008（22）
[2] 罗曼. 浅谈日本现代设计对中国设计发展的启示 [J]. 南京：改革与开放，2011.09：187页
[3] 涂君辉. 高层建筑的生态设计手法—解读杨经文生态摩天楼的建筑实践 [J]. 华中建筑，2006（3）：91-93
[4] 林京. 杨经文及其生物气候学在高层建筑中的运用 [J]. 世界建筑，1996（4）：23-25.
[5] http：//www.tongimes.com/post/189.html
[6] 吴立中. 梅纳拉商厦，雪来获州，马来西亚 [J]. 世界建筑，1996（4）：28-29.

建筑最大限度地基于马来西亚传统建筑模式,并将他们转移或者说是进化到现代建筑的原则中去。

梅纳拉商厦在内部和外部采取了双气候的处理手法,使之成为适应热带气候环境的低能耗建筑。应用植物是一种经济而有效的手段,是杨经文常用的手法。在这座大厦中,植物栽培从楼底层的扇形侧护坡开始,沿着深凹的大平台一直螺旋而上,创造了一个遮阳挡雨而且富含氧的环境,为使用者创造了接触自然、享受自然的空间,提供舒适的环境和新鲜的空气。窗户的处理也是建筑热环境、光环境控制的一个重要环节。在梅纳拉大厦中,杨经文考虑到了朝向的影响,将受日晒较多的东西朝向的窗户都装上铝合金遮阳百叶,以控制光线的射入,而南北向采用镀膜玻璃窗以获取良好的自然通风和柔和的光线。为了避免光线的直接射入而造成的不适,办公空间被置于楼的正中。在自然通风方面,杨经文通过组织气流来强化自然通风。办公空间都带有阳台,并设有落地玻璃推拉门,推拉门可根据所需风量,控制开口的大小,来调节自然通风量。因为东西向耗能高于南北向50%,这里把电梯厅、楼梯间和卫生间组成的"服务核"设在一侧以防晒,并且使其获得了自然通风和采光。屋顶上装有可调的遮阳板,并设置了游泳池。在湿热地区地面层应对外界尽可能开放,使之成为自然通风的空间,与外部环境相接的过渡空间,这一点在梅纳拉商厦入口天篷的处理和大堂内景中可以感触到。

图 6-12 梅纳拉商厦

自20世纪70年代以来有为数不少的当代建筑师在一直探索着建筑的地域性的体现。其中马来西亚的华裔建筑师杨经文从生物气候学角度入手,以满足人的舒适性和精神需求为目标,立足建筑所在地的气候条件,为地域主义建筑的设计提供了新的视角。"现代设计越来越认同本土化,探索本土文化的内涵,找出传统文化与自己个性的碰撞点,形成自己的设计风格,是设计本土化的精髓所在。中国的设计应该结合中国传统的理念,做到对传统文化的尊重和重视,结合现代的元素和构成手法,才能走在设计的前沿。"[①]

6.2.6 地域发展不均衡

设计行业从开始之初,就是由两类人组成。一类是艺术家,大多数是画家。另一类是技术人员,其实也就是掌握一些专业制作技术的工匠。所以设计最大的特点就是技术和艺术的结合。但是还有一个至关重要的特点,那就是设计依

① 罗曼. 浅谈日本现设计对中国设计发展的启示[J]. 南京:改革与开放,2011.09:187页

附于商业。经济发达的地方，设计行业也就发达，设计市场也就繁荣。设计行业是现代生产性服务业的重要组成部分，是第二、三产业共同发展的结合点。就我国而言，处于经济发展前沿的长三角和珠三角以及京津地区，工业制造业和服务业的发达是显而易见的，这样的经济环境为设计产业的发展提供了肥沃的土壤。一流的建筑设计、一流的工业设计、一流的广告设计在这些繁华都市里比比皆是。与之形成鲜明对比的经济落后地区则鲜有设计的辉煌。毕竟设计是一门富含艺术成分的行业，只有在经济基础稳固后才能谋求上层建筑。

6.3 设计市场的需求和供给

6.3.1 设计市场的需求

设计产品生产出来就是为了满足人们消费需要的，需要不同于经济学中的需求，需要反映的是人们对物质与服务的欲望。需求包括两个条件：一是人们对生产生活资料占有的欲望，即购买欲望。二是人们有购买能力。只有这两个条件同时具备才能够构成需求。因此，需求实质上受到收入水平的限制，其所构成的需要是有限度的。人们对设计出来的各种产品的消费需要得到了满足就构成了设计市场的需求，即个人对设计产品需求的总和就是设计市场需求。"在市场经济环境中，市场机制发挥着基础性的资源配置功能。其作用是通过机制要素的变化调节市场经济活动，使市场总供给和总需求不断趋于平衡，实现生产要素的合理流动和有效配置，保证社会再生产顺利进行和宏观经济效益的提高。"[①] 设计市场的需求不同于一般市场需求，具体而言有以下几个特点：

1. 个体性差异显著

多样性是设计产品的显著特征。这样的产品特征使得消费者需求也变得个性化特点鲜明。根据设计产品的用途不同，设计市场所体现的个体性也不同，这是由对设计产品的消费需要和消费能力两方面因素决定的。当设计产品作为生活资料时，作为终端的消费者由于自身喜好、文化修养等方面存在诸多差异，对设计产品使用功能以及外观审美的需求也就不尽相同。同时，由于消费者的社会地位、经济收入、家庭负担等方面的差异，这些主观因素只有和客观条件相结合才能形成现实的对设计产品的需求。同样，当设计产品作为生产资料时，作为消费者的企业又存在着诸多差异，无论是技术水平还是经营管理方面，都决定了设计产品的供给十分多元化。例如建筑行业用于保障型住房的设计就要立足于人民的基本住房要求，而不能设计为别墅豪宅。设计市场需求的个体性差异也会随着时代的变迁而变化，服装设计最能体现这一点的。

2. 需求的连续性与间断性并存

某些耐用设计产品，一经生产出来，其使用寿命长达数十年甚至数百年。

① 申新红，陈钧. 经济发展中市场机制与政府作用的比较 [J]. 北京：全球经济科技瞭望，2004，(12)：26-27 页

这就意味着消费这种耐用设计产品的消费者的需求在较长的时间维度里具有一次性的特点。建筑设计往往都具有这种一次性的特点，毕竟房屋建设是一次完成的，消费者的购买也是一次性满足的，并且这种需求不会频繁发生，间隔时间很长。这种需求的间断性主要存在于设计行业的耐用消费品领域。房屋、汽车等都归于此类。但在另一领域，诸多设计产品的使用寿命较短，消费者更新换代频繁发生，即便是针对一个消费者而言，消费需求也呈现出连续性的特点。人们对新型手机的更换，各大商场巨幅海报的更换，流行款式服装的交替等都体现出了短生命周期设计产品消费需求连续性的特点。

3. 部分设计市场需求结构发生改变

需求结构，即购买力结构，是指社会总有效购买力在各产业中的分配比例。作为生产资料和公共设施方面的设计市场需求结构在经济稳定运行的前提下也是趋于稳定的。但作为生活资料的设计市场需求结构会由于不可抗的因素而产生改变，政府政策就是其中之一。房地产行业近年来一直都处于风口浪尖。作为建筑设计的一部分，房地产购买需求分为首次购房需求和再次购房需求。其中，首次购房需求对应着居民的基本自住需求，再次购房需求包括两种主要的类型：居民改善性住宅需求和居民投资性住宅需求。不同的住宅需求，会受不同的因素驱动。实际上，抛开人口流动的因素（即外来居民在本地购房），我国居民基本自住需求都是基本可以满足的。人们抱怨房价高其主要是出于改善现有住房条件的目的，即改善性需求出现加速上升态势。从自有住房者收入增速来看，由于投资性购房的需求层次明显高于基本自住购房需求，因此投资性购房者多已拥有自有住房。这一人群的未来收入增幅有望明显超过未来居民人均增幅，因此其未来投资性购房能力也将快速上升。由此可见，购买力在不同人群中出现了显著差异导致部分设计市场需求结构产生了改变。

6.3.2 设计市场的供给

供给与需求相对应。设计市场的供给方即设计产品的生产者，就是设计单位和设计师。设计市场的供给具有以下特点：

1. 知识产权是供给的本质内容

就一般市场而言，所谓供给，是产品供给的简称，是指由生产者通过市场提供给需求者的产品量，换句话说，供给的内容是产品，是具有使用价值可供人们直接使用的产品。而在设计市场中，供给的内容不是物质设计产品，而是生产各种设计产品的能力。设计本身就是一种创造性的知识密集型活动。在设计的各个领域中，这种凝结在设计方案中无差别的人类脑力劳动是整个设计市场供给的本质内容。用于生产的设计产品和用于生活的设计产品均是基于知识产权转移之上，下一个生产阶段的产物。设计市场的供给是知识产权的供给，对以后的物质生产阶段具有决定意义。

2. 供给弹性大

供给弹性反映供给量变动对价格变动的敏感程度。产品供给量归根到底是

由生产量决定的。生产者生产某种产品的量受其所占有资源的限制，因为不可能无限制地生产。当产品市场价格高时，供给量就会提高；当产品市场价格低时，供给量就会减少。这在经济学中称为供给定理。"在一般市场中，从生产是本源的角度出发，可以认为供给决定需求。但供给是否满足需求、适应需求，却又在很大程度上取决于需求，也就是说，需求可以反作用于供给。从另一方面来看，供给并不是被动地适应需求，而是通过不断改进、完善原有产品并开发新产品来主动地适应需求，甚至还能引导消费和需求。因此，在一般市场中，供求双方基本上处于平等的地位"[1]。设计业是劳动密集型行业，供给者的生产主要是按照需求者的要求进行的。当产品价格上涨时，设计业通过增加劳动力数量扩大生产能力是一条简便又适用的途径。不同设计产品的供给弹性不尽相同。一般来说，设计产品的规模越小，技术越简单，供给弹性就越大。因为低技术含量的设计产品生产周期较短，能够迅速对市场价格变动做出反应。

3. 多元化供给方式

这一特点是由于在设计市场上，供求双方存在着较为复杂的关系。需求者选择合适的供给方式直接关系到最终设计产品的质量、生产过程等问题。在设计市场中，作为设计产品的供给者（生产者），设计单位将向需求者提供不同生产阶段的设计服务，提供不同形态的设计产品。"产品设计定位要考虑到设计风格及文化内涵的层面，可以把民族文化的精粹引入产品设计的谱系风格定位。可以对目标消费者的购买能力、同类产品的竞争情况进行分析对比，寻找产品创新的切入点，使企业能适应市场需要进行精准式开发。"[2] 就设计单位而言，除了向需求者提供设计产品这种非实物产品之外，还可能提供咨询服务，监督施工生产过程，甚至还可能与施工单位一起共同向需求者提供最终产品。毕竟最终的供给方式是由需求者决定的，多元化的供给方式给了需求者诸多选择空间，为建立最优的供求关系打下了基础。具体供给方式的选择要根据设计领域的不同做出相应的区别。

6.4 设计市场影响因素

一个市场的正常运行和发展受到诸多因素的影响和制约，设计市场也不例外。设计市场本身所涵盖的市场范围较大，在目前较为发达的地区，建筑设计、环境艺术设计以及广告设计、服装设计等市场领域的需求十分旺盛。由此可见，设计市场的发展不仅能够带动下游产业链的发展，同时也受到相关产业链和其他因素的影响。我们从下面几个方面进行一些探讨。

6.4.1 劳动者的素质

世界上的一切物质财富、精神文明都是劳动者创造的。劳动者是生产力中最

[1] 黄如宝编著.建筑经济学[M]（第三版）.上海：同济大学出版社.2004：263-269
[2] 郑刚强，陈婉彦.设计市场学的要素：市场细分与产品设计定位[J].北京：艺术教育，2013.12：188页

活跃的因素。设计行业是一个庞大繁杂的专业组合体，具有高度浓缩的专业技术性。作为劳动者的设计师是设计行业的微观主体，推动着行业的前进并影响着行业的发展。设计者是概念的创意人，他们在设计产品的过程中投入自己对产品的理解与创意，并通过设计草图展现出来，其中包括设计产品的功能与审美需求、产品的结构、原材料及工艺的需求。① 设计师就是专门从事这样的工作：了解所在行业的发展方向和新工艺、新技术并进行创新设计；为公司提供新产品的方案；从构思、绘图、制模、定样，到生产及工艺流程；协助进行新产品的成本核算和资源分析，协调解决生产过程中的技术问题等。② 由于产品设计是将制造性、实用性和艺术性相结合的一种艺术形式，它是集工艺思想、艺术构思与艺术表达为一体的创造性活动。在这个过程中，把产品规划工作的终端视觉形象设计纳入产品设计的系统中，对于提升品牌终端视觉形象具有重要意义。因此，如何从产品设计师的角度，了解其自身与品牌终端视觉形象设计的关系就显得尤为重要。③

设计师还必须具有这种能力，即了解消费者对产品造型意象诠释的基本认知，这将有助于设计师客观的分析消费者对不同产品表现出的偏好情况。④ 设计师的专业素质以及责任感的高低强弱直接决定其所从事行业的生命力。设计行业的命脉在于创新，创新来源于设计师，这是对每个从业者的至高要求。设计师除专业技能外，良好的沟通能力，积极的心态、自信的品格，宽广的视野和深厚的文化艺术底蕴都是其基本素养。"在当代社会中，设计不仅仅受文化浪潮的影响，而且受电子等新技术的影响。设计师必须预测未来文化的主要动态和市场动态，使自己跟得上潮流和时尚。"⑤ 但是，作为产品设计的主体——设计师，不能沦为雇主或客户用来追逐利润的工具，不能只为市场竞争和商业利益进行设计，更不能只为迎合某部分人喜好进行设计。有社会责任感的设计师，应该为人类的利益进行设计。⑥ 设计师创意产品的目的是让消费者得到更优质的生活。⑦ 设计师通过设计产品在某种程度上起着指引生活向着更优质的方向发展的作用。产品造型设计师，他们肩负着产品与服务的社会责任，因而更需要探索，更需要关注设计的未来。特别是在彰显个性的同时，又需要限制社会高速发展带来的负面影响：能源高损耗、环境污染、阶层的差异、生态安全等。⑧ 作为设计师，能让消费者理解自己的设计作品，是比设计本身更重要

① 陈雅坤，试论产品设计师与消费者的沟通[J]山西青年管理干部学院学报，2011年12月第24卷第4期：第85页
② 胡筱，产品设计师对企业品牌终端视觉形象影响分析——以服装为例[J]南昌大学学报（人文社会科学版），2011年7月第42卷第4期：第140页
③ 胡筱，产品设计师对企业品牌终端视觉形象影响分析——以服装为例[J]南昌大学学报（人文社会科学版），2011年7月第42卷第4期：第140页
④ 陈祖建，消费者和设计师的家具产品感性意象模型研究[J]工程图学学报，2010年第5期：第54页
⑤ 褚建峰．工业产品设计对市场消费的引导作用[J]．设计艺术，2003（04）
⑥ 尹定邦．设计学概论[M]．长沙：湖南科技出版社，2007：209页
⑦ 陈雅坤，试论产品设计师与消费者的沟通[J].山西青年管理干部学院学报，2011年12月第24卷第4期：第86页
⑧ 李伟湛，探析多元视阈下产品设计师的精神特质[J]安徽合肥，美术教育研究，2012年01期：第51页

的一种能力。①

设计专业是一个跨多学科的专业，对设计师的综合素质要求较高，短短篇幅实不能穷尽。总之，只有拥有了较高的综合素质，设计师才能够更好地了解消费者的需求，才能设计出符合社会需要的设计产品。一个设计师仅仅只具有设计术科方面的知识显然是远远不够的，设计师应该涉猎广泛，应该涉猎哲学、心理学、企业管理、音乐、科学技术甚至文学等，即具有哲学的理性思考、心理学的分析、企业管理的长远战略眼光、音乐爆发的激情、科学技术的逻辑思维和文学的浪漫与潇洒。一个设计师拥有了丰富的多层次的知识结构，凭着深厚的复合文化素养，设计品位才会有高层次的追求和生命力，其"设计"才有可能真正称得上为上品。

可见，设计师队伍自身素质的高低与设计市场兴衰息息相关。设计师直接影响了个人和群体的行为，改变了其生活态度和价值观，用惊人的基本方式塑造着社会，这是以前从未被认识到的说服之路。②

6.4.2 硬软件市场的发展状态

设计市场的运行并不是独立的，还需要有其他硬软件市场的配套支持。现今的设计行业已经不再是"一支笔和一张纸"人工绘图的年代了。电脑及各种设计软件的开发为设计行业提供了异常强大的工具。设计产业走进了信息化时代。设计师的工作需求刺激软件业的发展，软件业的发展又推动着计算机硬件的革新。以平面设计为例，其常用的软件包括 Photoshop、CorelDraw、Flash、Fireworks、AutoCAD、Dreamweaver、3DMAX 等，这些软件都能够真实的模拟设计产品。目前，计算机性能的迅速提高和高速网络的铺设，为设计行业的发展提供了强大的支持。

6.4.3 宏观经济状态

全球宏观经济走势也对设计市场产生着重要影响。"宏观经济预测是商业投资决策和风险分析的重要工具，也是政府分析、制定和实施政策的基础，其重要性不言而喻,然而它所测定的未来却又与不确定性紧密联系在一起。"③"经济是一个复杂适应系统，微观个体的局部交互行为形成了宏观经济的规律性，宏观经济的动态又对微观个体的行为产生深刻的影响。"④ 设计市场在全球大环境中正如一艘小船，会随着全球宏观经济的海洋上下波动。设计市场是连接第二产业和第三产业的链条。当宏观经济高涨时，无论是投资还是消费都处于上扬状态，制造业和服务业都会得到飞快发展，设计市场也会相当繁荣。当出现

① 陈雅坤,试论产品设计师与消费者的沟通[J]山西青年管理干部学院学报,2011年12月第24卷第4期:第85页
② Richard Buchanan,设计实践中的修辞、说服与说明[M]维克多马吉林.设计论文:历史、理论、批评.芝加哥大学出版社，1989.
③ 高仁祥，周子康.预测困难与预测发展[J].中国管理科学，1996 (04)
④ 张世伟.基于主体的宏观经济微观模拟模型[J].财经科学，2004 (01)

经济下滑甚至经济危机时，制造业和服务业都会不景气，那么设计市场也会受到相应的影响。

6.4.4 政府产业政策

"政府的主要角色应该是改善生产率增长的环境，比如改善企业投入要素和基础设施的质量和效率，制定规则和政策来促使企业升级和创新。"① 在一个国家内，政府的产业政策往往是一个很难预测的外生变量，直接反映政府的宏观调控意志，对产业发展能够产生非常巨大的影响。"产业政策具有明显的历史性，在不同的经济发展阶段或不同的经济环境下，产业政策的效力与范围是不同的。"② 例如抑制房地产行业发展的"限购令"就对整个行业剧烈的动荡。

抑制房地产行业发展的"限购令"案例分析

自 20 世纪 90 年代以来，我国房地产行业发展迅速，成为我国国民经济的支柱行业之一，对国民经济起着举足轻重的作用。但我们可以看到中国房地产发展过程中存在众多的问题，商品房的供求不平衡、商品房价格上涨过快，大大超出了国民的承受能力，给整个社会进步和发展造成了重大影响。

我国在取消福利分房、住房商品化后，逐步形成通过市场购买住宅而实现住房目的的基本模式。按照我国住房改革的最初设想，通过住房改革，形成两个界限明确又相互补充的商品房市场和社会保障房市场。由于制度设计的缺陷与利益集团的博弈，最后结果是两个市场没有得到平衡发展。③ 地方政府及房地产利益集团将精力全部投向商品房市场，社会保障房因无利可图而被忽视。社会各阶层的住房大都依赖于商品房市场，这加大了商品房市场的规模，不断推高房价。当房价上涨到大多数人都无法承受之时，国家被迫干预，出台了限制需求的限购令。

2010 年 4 月 17 日国务院发布《国发（2010）10 号》文，文件授权地方人民政府可根据实际情况，采取临时性措施，在一定时期内限定购房套数。这是地方政府出台限购政策的基本依据。2010 年 4 月 30 日北京市人民政府出台了《国十条实施细则》，该细则明确提出：从 5 月 1 日起，北京家庭只能新购一套商品房，购房人在购买房屋时，还需要如实填写一份《家庭成员情况申报表》，如果被发现提供虚假信息骗购住房的，将不予办理房产证。这是全国首次提出的家庭购房套数"限购令"。由于全国房价并没有由于国发（2010）10 号文的颁布得到有效遏制，国家相关部委又于 2010 年 9 月 29 日出台了一系列调控措施，为配合国家的调控措施，深圳等 12 个房价上涨过快的城市先后颁布了限购令。④

限购令出台的逻辑前提是短缺和失衡。房地产是一个非常特殊的市场，它的产品具有两个极为突出的特性：它既是消费品也是投资品；它的供求关系的

① （美）迈克尔·波特，李明轩、邱如美译. 国家竞争优势 [M]. 华夏出版社，2002
② 周振华. 产业政策经济理论系统分析 [J]. 人民人学出版社 .1991
③ 杨勤法. 房地产限购令的经济法律分析 [J]. 江苏商论，2011（05）
④ 杨勤法. 房地产限购令的经济法律分析 [J]. 江苏商论，2011（05）

变化远慢于其他商品的变化。一般商品的供应会随价格及时变化，一旦价格上升，供应量会及时跟上，价格下跌也会很快传导到供应链，从而减少商品的供应。而房地产市场的周期长，固定资产的投资又需要一个综合的安排，即使价格在上涨，供应量仍不会及时增加，价格下降，供应量的减少同样需要一个过程。当一种商品短期内无法增加供应量的情况下，限制需求也许是保持供求平衡的次优选择。正如经济学家李稻葵认为"限购是常规调控手段失效的情况下所能采取的最后一剂药，在目前地产价格持续攀高的形势下，限购就像给高烧病人的一剂退烧针，有其副作用，但无疑是必需的。"[1]

表面上看，"限购令"的出台虽然对抑制投资投机性购房行为起到了明显的作用，但其负面作用不容忽视。

据中房指数统计，限购令颁布实施当年全国大部分城市国庆期间成交量环比下降40%以上。以深圳为例从2010年10月份深圳住房市场运行情况来看当前限购令政策对宏观经济及市场运行产生了极大的影响。10月份深圳新建商品住房成交备案量4091万平方米环比减少3.8%。然而在成交量低迷的背景下深圳房价俨然"维持高位"。广发证券选取"十月上旬出台限购令的十大城市"调查显示出台限购令前后成交量下滑城市占8成，整体跌幅19%，其中下滑幅度超过40%以上的城市占比达4成。反观"未出台限购令的13个大城市"整体成交量仅小幅下滑3%且下滑城市占比为46%。[2] 这说明限购政策的负面效应已逐步显现。

首先，人们对此次限购政策最大的质疑是它是否存在户籍歧视政策。限购最严的北京市明确规定：无法提供本市暂住证、连续五年以上缴纳社会保险或个人所得税的非本市户籍居民家庭，暂停在本市向其售房。根据中国人口基数大以及地区发展不平衡的国情来说，尚不具备取消户籍制度的条件。如果取消户籍制度，会导致大量人口涌入大城市，给交通、环境、资源、治安等带来巨大的压力。户籍制度能在一定程度上限制部分人群过度涌入大城市的问题。虽然大城市的各项基础设施建设、服务行业等离不开外来人口，但他们受户籍制度的制约，不会在当地永久性居住。但是北京需提供五年以上社会保险或个税证明才能买房的政策还是相对其他城市过长，应将它减少到两三年较合理。同时，一批大工程、大项目不应过度集中在大城市，应该将他们分散于各地，一方面促进不同地区均衡发展，一方面给大城市减压。

其次，此次限购的实施主要在35个大城市，而其他中小城市并未实施限购政策。这就会使投资投机性购房行为转移至中小城市，推高当地房价。一旦限购取消，炒房人将立即撤出，给未实施限购政策的中小城市造成泡沫。

另外，限购政策颁布之前受限购预期的影响，房地产市场成交非正常激增。限购颁布之后只是冻结部分资金，一旦限购取消，房价将继续快速上涨。从而

[1] 李稻葵. 论限购 [J]. 新财富，2011（03）
[2] 刘旦. 限购令对房地产价格的影响分析 [J]. 上海房地，2011（01）

使限购政策功亏一篑。而且限购会导致出租房源的减少，从而使租房价格上涨。这给外来人口带来了一定的经济负担。"产业政策在我国的经济政策体系中处于重要地位，尽管在产业政策的理论研究和实践中出现过这样或是那样的偏差，政府产业政策在国家经济发展中仍将扮演重要的角色。"[1]

所以，设计产业政策是指导和推进设计产业发展的核心因素。产业政策不仅要体现政府意志，还要体现社会和企业的设计意识。设计产业是典型的知识密集型产业，是中国在新世纪最具发展前景的产业之一。我国为鼓励工业设计产业的发展，制定了《产业结构调整指导目录》。这一政策是引导投资方向，政府管理投资项目，制定和实施财税、信贷、土地、进出口等政策的重要依据。

产业政策是国家经济发展的基石，尽管各国赋予其不同的名称和内容，各国都实践着各种各样的产业政策。[2]一个国家或地区要获得较快的经济发展，非常关键的一环就是要看是否具备较强的产业结构转换力，而这取决于政府是否能制定出正确的和强有力的产业政策。[3]产业政策是政府对各类产业及其结构的布局与调整所采取的经济政策，其主旨在于弥补市场在产业发展方面的失灵。[4]产业政策的核心是促使产业部门的均衡与发展。[5]

6.5 市场失灵

西方经济学家崇尚市场经济的自由竞争，这是随着资本主义的发展逐渐形成的。西方经济学家们认为，只要满足了"完全竞争"的条件和"理性人"的假设，市场就能够通过自己的力量来达到均衡状态，即最优的价格和最优的产品，并且能够动态调节。

6.5.1 完全竞争的基本含义

完全竞争是竞争的最高形式，为了达到这种状态，"市场必须具备两个特征：（1）可供销售的产品是完全相同的；（2）买者和卖者人数众多，以至于没有任何一个买者或卖者可以影响市场价格"。[6]此外，生产要素的自由流动和完备的信息也是完全竞争市场不可或缺的条件。但是我们还要注意，完全竞争市场上所提到的产品或者服务实际上都指的是私人产品，这就意味着谁付钱谁享用，并且能够阻止其他人来共享。而且生产者在生产产品或者提供服务的时候，其行为不会对任何的人造成影响。政府干预能够使产品的价格紧紧围绕着价值，而不会产生较大偏离，市场自身时刻能够保持均衡状态。

完全竞争市场有利于实现资源的优化配置。资源配置从本质上讲是一个动

[1] 董华. 经济全球化背景下政府产业政策转型的理论依据与方向 [J]. 学海，2008（06）
[2] 汪同三，齐建国. 产业政策与经济增长 [M]. 社会科学文献出版社，1996
[3] 刘嘉良. 产业结构与经济增长中的政府产业政策 [J]. 商业经济与管理，2000（01）
[4] 苏东水. 产业经济学 [M]. 北京：高等教育出版社，2000.
[5] 刘嘉良. 产业结构与经济增长中的政府产业政策 [J]. 商业经济与管理，2000（01）
[6] 曼昆.《经济学原理》第 4 版：微观经济学分册 [M]. 北京：北京大学出版社，2006：68

态的过程，它是一个随着资源在产业和企业间的不断流进流出，以及新产品、新技术的引入和旧产品、旧技术的不断淘汰而实现的。①尽管在不存在规模经济的条件下，完全竞争的市场结构仍然是一种理想的市场结构，但一旦考虑到企业生产的规模经济特征，我们需要重新构建一种新的理想的市场结构，这种新的理想结构需要有更大的包容性，既要考虑存在规模经济的情形，也要考虑不存在规模经济的情形。②

完全竞争理论在发展成为价格理论与资源配置的标准组成部分的同时，还获得了一个日益重要的功能，这就是作为判别实际市场效率的标准。新古典经济学家认为在各种市场结构中，完全竞争市场的效率最高，垄断竞争市场，寡头垄断市场次之，完全垄断市场最低。③

从理论层面看，在现实经济生活中，完全竞争市场所必须具备的一系列条件是很少存在的或根本不存在的。市场上的信息从来就不是完备的，不同企业之间、企业和消费者之间拥有的信息从来就是不对称的。④

6.5.2 理性人假设

在理性人假设之前，还有经济人假设。经济人的概念来源于亚当·斯密，其假设认为，人从事一切经济活动都完全是为了追求物质利益。经济人以个人利益最大化为目标，能够根据自己有限的资源取得最大利益的判断。

新古典主义学派将经济人假设改造成理性人假设，是对亚当·斯密这一假设的延续。理性人假设（hypothesis of rational man）作为西方经济学的基本假设，是指作为经济决策的主体都是充满理智的，既不会感情用事，也不会盲从，而是精于判断和计算，其行为是理性的。在经济活动中，主体所追求的唯一目标是自身经济利益的最大化。即每一个从事经济活动的人都是利己的。也可以说，每一个从事经济活动的人所采取的经济行为都是力图以自己的最小经济代价去获得自己的最大经济利益。西方经济学家认为，在任何经济活动中，只有这样的人才是"合乎理性的人"，否则，就是非理性的人。⑤在以机会成本为既定的条件下，理性人系统而有的地做可以达到其目的的最好的事。⑥如消费者追求的满足程度的最大化，生产者追求的是利润最大化。新古典主义学派把经济活动看作是激励力量和调节力量之间的相互作用。由于个人内在的利己动机，他们会在不断提高自己及其家人福利水平的同时，为整个经济体制做出了贡献，个人与整个社会达到激励相容。新古典主义学者认为，社会需要调节力量来约束作为生产者的理性人在追求利益的时候带来的社会成本的提高，也会约束作为需求者的理性人在消费时无偿享有其他人的付

① 徐凌云，苏湘赣.市场结构范式选择：完全竞争跨向寡头垄断[J].社会科学战线.2004.9
② 于铭，岳玉珠.完全竞争市场与经济效率的重新审视[J].长春大学学报.2011.1
③ 徐凌云，苏湘赣.市场结构范式选择：完全竞争跨向寡头垄断[J].社会科学战线.2004.9
④ 危怀安，喻琼.完全竞争与经济效率：另一种观点[J].武汉江汉论坛.2004.02
⑤ 谢舜，周鸿.科尔曼理性选择理论评述[J].思想战线 2005.02
⑥ 曼昆.《经济学原理》第4版：微观经济学分册[M].北京：北京大学出版社，2006：6

费产品和服务。而且，当纯粹私人产品市场的买卖双方都有竞争（即完全竞争）时，则个人动机的激励力量与社会的调节力量之间的相互作用就有利于社会取得最大的福利。虽然经济学通常假设人是理性的，即把利己看作是人的基本特征，把个人利益最大化看作是高于一切的生活态度和行为准则，但同时又追求个人利益最大化和社会利益最大化的有机结合，而不仅仅单纯追求个人利益，这一点与信奉个人至上、个人本位的个人主义理论有着根本区别。① "芝加哥学派"的经济学家加里·贝克尔就坚持认为建立于个人利己理性基础之上的市场机制与其他形式的经济机制相比，能够更容易地解决经济社会发展中的各种问题。②

尽管完全理性人的假设与现实有比较大的反差，但是，有限理性人的假设还是成立的。理性人假设的价值在于能够使我们在研究问题时更容易抓住本质的问题，简化研究工作，有利于构建理论模型。从完全理性人假设到有限理性人假设，会增加我们研究问题的复杂性与难度，给我们的研究方法与手段提出更大的挑战；但是博弈逻辑的研究会越来越接近现实。而且相信人类社会也存在类似生物世界适者生存的客观规律；无论人类是否是充分理性的，不理性的行为将无法维持下去，而最终生存下来的行为必然是理性的。③

事实上，理性人假设是不能完全符合现实客观情况的，经济学界也早已认识到了这一点。例如，由于人的社会性和道德性，人们追求利益最大化的决策未必符合社会道德规范和社会集体利益。其次，人无法完全掌握市场信息并以此做出正确的判断，毕竟人的精力以及认知水平都有限，精于计算和判断需要建立在完备的知识水平之上的。市场行为本身就具有风险性，一切行动的后果人们都无法完全预测，更不可能将各种生产要素的投入都浓缩到一个函数当中去。因此，理性人假设在现实中很难存在，并且经济学中还存在着证明该假设局限性的经典模型。

综上所述，假设毕竟是假设，世界上没有哪个市场能满足"完全竞争"的所有条件和"理性人"假设要求的所有标准。理论假设往往是一个理想模型，正如物理学界常假设世界上没有摩擦力一样。这些都是进行进一步分析的必要条件，你能想象没有假设的理论模型吗？如果存在的话，那不是模型，而是真理。

1. 囚徒困境模型

囚徒困境（prisoner's dilemma）：两个被捕的囚徒之间的一种特殊博弈，说明为什么甚至在合作对双方都有利时，保持合作也是困难的。④1950年，由就职于兰德公司的梅里尔·弗勒德（Merrill Flood）和梅尔文·德雷希尔（Melvin resher）拟定出相关困境的理论，后来由顾问艾伯特·塔克（Albert Tucker）以

① 蒋毅，李庆华. 从理性人假设分析市场经济优势 [J]. 西藏大学学报 2014.12
② 加里·S·贝克尔. 人类行为的经济分析 [M]. 王业宇，陈琪译. 上海：上海三联书店，上海人民出版社，2002：10.
③ 张峰. 博弈逻辑论中理性人假设的困境与思考 [J]. 学术论坛 .2007.09
④ 曼昆. 《经济学原理》第五版 [M]. 北京：北京大学出版社，2009

囚徒方式阐述,并命名为"囚徒困境"。

经典的囚徒困境如下:

警方逮捕甲、乙两名嫌疑犯,但没有足够证据指控二人入罪。于是警方分开囚禁嫌疑犯,分别和二人见面,并向双方提供以下相同的选择:

若一人认罪并作证检控对方(相关术语称"背叛"对方),而对方保持沉默,此认罪人将即时获释,沉默者将判监 10 年。

若二人都保持沉默(相关术语称互相"合作"),则二人同样判监 1 年。

若二人都互相检举(相关术语称互相"背叛"),则二人同样判监 8 年。

用表格概述如下:

表 6-1

	甲沉默	甲背叛
乙沉默	二人同服刑 1 年	乙服刑 10 年,甲即时获释
乙背叛	甲服刑 10 年,乙即时获释	二人同服刑 8 年

由于分开审讯,二人无法进行串供或者信息沟通。根据理性人假设,个人需要根据自身环境来作出最有利于自己的决策。在甲看来,如果自己选择背叛,则有可能获释,如果选择沉默,则要面对 1 年的监禁,两害相权取其轻,甲果断选择背叛。而乙也是如此考虑的。因此最终的结果就是甲选择背叛,乙也选择背叛,俩人同时服刑 8 年。但是我们可以发现,如果二人都选择沉默,都服刑 1 年是最优的选择,为何不是这样的结果呢?甲乙都从个人理性出发作出了最优选择,但却不是集体的最优选择。因此,囚徒困境就反映了个人理性与集体理性的冲突。这种个人理性与集体理性的冲突也经常反映在公司合作者之间的暂时个人利益与公司集体长远利益发展之间的博弈。

博弈论又称对策学。对人的基本假设:人是理性的。理性的人是指行动者具有推理能力,在具体策略选择时的目的是使自己的利益最大化。[1] 囚徒困境是博弈论中具有代表性的例子,反映个人最佳选择并非集体最佳的情况,属于非零和博弈(非零和博弈是一种合作下的博弈,博弈中各方的收益或损失的总和不是零值,它区别于零和博弈)的一种。[2]

囚徒困境现象在许多行业价格竞争中都有典型的体现,例如,在设计企业竞争中每家企业都视对方企业为敌手,只在乎自己的利益,不会想到互利共赢。在价格战中,设计企业和竞争者之间是一种非合作博弈关系。在博弈过程中,设计企业和竞争者都有两种策略选择:降价和不降价。[3] 这样就会造成在价格博弈中,企业只以对方为敌手,不管对方有怎样的决策,总是认为只要采

[1] 唐冰心. 从囚徒困境看人性的弱点 [J]. 2006;68 经营管理者,2009 (18)
[2] 吕玲玉. 关于囚徒困境的思考 [J]. 时代金融,2012 (33)
[3] 朱鲜野. 价格战的博弈分析及规避策略 [J]. 中国物价,2008 (06)

取低价营销策略就会占到便宜,从而造成双方都采取低价策略。在各大汽车公司、各大手机公司之间也经常出现价格竞争现象等。这种现象在各种行业之间也都有体现,例如国内的家电产品市场价格战。价格战是市场经济的必然伴随物,也是企业参与市场竞争的重要武器。[1] 家电产品市场价格战虽然不是两个对手之间的博弈,但是由于在众多对手当中每一方所占的市场份额都很大,对手行为对每一个主体人的行为后果所带来的影响也都很大,因此,其情景也是不尽相同的。如果每个企业都清楚这种前景,双方进行合作统一制定较高的价格,那么双方都可以在避免价格大战的基础上获得较高的利润。但是这些联盟往往处于利益驱动的"囚徒困境",这样一来双赢也就成了泡影。这也很好地说明了五花八门的价格联盟往往总是非常短命。也就是说并不是个人的"理性选择"每次都能让自我利益最大化,也许会让你陷入一个"囚徒困境"。

2. 从博弈论角度看福特 T 型车的成功与失败

美国的福特公司创建于 1903 年。成立以后,福特公司生产了小型车、大型车等多种车辆,但销售情况并不理想。为了加快公司的发展。公司创办人亨利·福特对市场进行了深入的研究,研究的结果是,福特公司推出了后来举世闻名的 T 型车,一举开创了汽车时代和福特公司的新纪元。

企业的不断发展是靠产品不断创新来实现的,为了在市场竞争中获得有利的地位,企业必须不断地开发新产品,这已经成为人们的共识。但是,很多企业在产品开发的过程中,片面强调产品的功能设计、外观包装等,却忽略了产品投放市场的时机选择。新的设计和产品对企业来说要投入新的成本,而且新的设计产品是有市场风险的,在新旧产品之间,对企业而言就是一场博弈。什么时间开发新产品什么时间投入新产品,是跟风设计,跟风投入(风险小,利润少),还是领先设计,领先投入市场(风险大,利润大),这也是一场博弈。

通常情况下,人们都愿意选择抢先策略,认为在新产品投入市场的过程中应该尽占先机,所谓"一招先,吃遍天"就是这个道理。抢先策略的最大优势是占有最有利的市场。先动者可以借其先行之利,抢占最有利的细分市场,即占据有利的地理区域,或者是吸引了最有购买潜力的消费者群。[2] 福特 T 型车的成功就是典型的例子。福特 T 型车的面世使 1908 年成为工业史上具有重要意义的一年:T 型车以其低廉的价格使汽车作为一种实用工具走入了寻常百姓之家,美国也自此成为"车轮上的国度"。该车的巨大成功来自于亨利·福特的数项革新,包括以流水装配线大规模作业代替传统个体手工制作,支付员工较高薪酬来拉动市场需求等措施。1914 年到 1915 年间,经过优化的流水装配线已经可以在 93 分钟内生产一部汽车,而同期其他所有汽车生产商的生产能力总和还不能与之相比。福特公司先进的生产方式为它带来了极大的市场优势。第一年,T 型车的产量达到 10660 辆,创下了汽车行业的纪录。到了 1921 年,

[1] 任伟峰,刘训中. 从博弈论观点看国内家电企业价格战 [J]. 边疆经济与文化, 2005 (02)
[2] 郭朝阳. 新产品投入市场策略选择 [J]. 企业活力, 2001 (05)

T 型车的产量已占世界汽车总产量的 56.6%。T 型车的最终产量超过了 1500 万辆。福特公司也成为美国最大的汽车公司。可以说，福特创造出了现代工业史上的奇迹。①

然而在贯穿整个 T 型车的生产历程之中，却鲜有较大的革新。

20 世纪 20 年代初期的汽车市场竞争激烈，压力主要来自占市场销售额大约 20% 的通用汽车公司。与福特不同，通用采取"快老二"策略，其强调的是后发制人，俗话说："来得早，不如来得巧。"只要时机选择恰当，即使起步较晚，也可能后发先至。② 通用公司希望继续扩大它的市场占有额，它增加了产品系列，利用独立部门销售，以适应不同的市场；雪佛莱是低价车，接着是别克、奥尔兹和庞蒂别克，最后则是最为昂贵和豪华的卡迪拉克。

在两大汽车公司的竞争中，也存在"少设计"与"多设计"的博弈。

少设计（Less Design），广义来看既指设计的品种尽可能少，也指设计的风格尽量简洁理性，所用材料、结构和工艺尽量简单。③ 补锅匠出身的老福特认为，对付竞争的唯一办法，是遵循洛克菲勒和卡内基的先例，降低 T 型汽车的成本。但是降低汽车价格是有限度的，这种限度却很少适用于西尔斯、彭尼、洛克菲勒和卡内基出售的低价商品。因为人们的价值观念、消费观念是变化的，而且是迅速变化的，到 20 世纪 20 年代，汽车已成为美国人个性的延伸。随着城市居民第一次超过农村居民，美国人发出了要求体现个性的呼声，而这在渴望自由呼吸的城市大街上拥挤的人群中曾受到长期的压抑。

通用汽车公司充分利用顾客已经对新产品有一定的基本知识的优势，只需要强调自己的产品与对手的不同之处就可以获得大量的顾客。因此，通用汽车公司打出的口号则是："为不同经济能力的人和不同用途提供汽车。"在这样的口号下，通用汽车公司提供给顾客的是大家都买得起的形形色色的汽车。通用汽车公司在一定程度上是提倡多设计（More Design），广义上来说就是风格比较多元或烦琐，所用材料、结构和工艺相对复杂。④ 这恰恰迎合了当时美国消费者的心理需求，使通用汽车公司在这场博弈中占据有利地位，从而获得成功。而福特公司在老福特的错误观念引导下，一直只生产一种型号的汽车，甚至只生产一种颜色——黑色的汽车，终于导致了它在当时激烈的市场竞争中败下阵来，T 型车不断丢失市场份额，最终其销量在 1927 年为雪佛兰公司所超越。福特汽车公司不得不在 1927 年 5 月 26 日将 T 型车停产，全面投向 A 型车的生产。

通过大量例子可以看出，在"囚徒困境"中，一方面经常是先采取行动的一方会占据一些优势。所以，想要把握竞争主动，就只有"先下手为强"。这也就是为什么在激烈的市场竞争中，受利益驱使，竞争手法花样翻新，一波未平一波又起，市场"烽烟不断"的原因。同时，另一方面，不断创新的一方虽

① 李子旸.福特 T 型车的成与败 [J].新世纪周刊，2007（27）
② 郭朝阳.新产品投入市场策略选择 [J].企业活力，2001（05）
③ 刘钢.少设计，还是多设计——从博弈论角度看设计与全球可持续发展 [J].创意与设计，2014（06）
④ 刘钢.少设计，还是多设计——从博弈论角度看设计与全球可持续发展 [J].创意与设计，2014（06）

然市场有风险，但只要新产品开发对路，往往会在竞争中占有优先优势或反败为胜。抱残守缺者，虽然眼前没有损失，最后却只有失败的结局在等候。

6.5.3 市场失灵的表现

自由市场经济不是万能的，资本主义世界的经济危机不断地困扰着西方国家。西方经济学家对市场机制的有效性产生了怀疑，经过深入探讨发现任由市场自发的调节经济会造成诸多其自身无法解决的问题，称之为"市场失灵"。市场失灵，指市场无法有效率地分配商品和劳务，不能正确反映供求关系和资源的稀缺程度。或者说，市场失灵是指其价格——市场制度偏离理想化状态，致使市场对资源的配置出现低效率。[1] 市场失灵理论的三个主要内容就是：垄断、外部性、公共品。[2] 一方面我们用市场失灵来描述私人层面的利益分配，另一方面市场失灵也可以用来描述市场力量无法满足公共利益的情况。市场失灵的产生很大程度上是由不完善的市场结构造成的，纠正市场失灵的方向应该是从经济组织的建立和发展上入手。重要的是市场的深度，而这种深度便体现在经济组织形式在不断演进中的建立和完善。[3]

1. 收入与财富分配不公

如果市场机制是完美的，通过市场力量的调节，收入与财富的流向在各个领域里都是平均的。但是，市场机制遵循资本和效率原则。针对资本而言，马太效应则会令占有资本多的市场主体拥有越来越多的资本，而占有资本少的市场主体占有的越来越少，就会产生了贫富差距越来越大的情况。穷人和富人的市场竞争条件出现了显著的差别，进而会制约生产和消费，使得社会经济资源利用的有效性大打折扣。

《新约·马太福音》有一则寓言：一天，有一主人要到很远很远的地方去。临行前他把三个仆人叫到自己跟前说，我要出远门，给每人一点钱。主人给第一个仆人 500 个银币，第二个 200，第三个 100。几年之后，主人回来了，让三个仆人汇报情况。第一个仆人说，您给我的 500 个银币我用之做买卖又赚了 500，现在共有 1000 个银币了。主人万分高兴，决定再奖励 1000 个银币给他。第二个仆人说，您给了 200 个银币，我做买卖又赚了 200 个，现在共有 400 个了。主人很高兴，决定给他再奖励 200 个。第三个仆人说，您走后，我把 100 个银币埋在地下，现在把它挖出来还给您。主人听后非常恼火，不但分文未奖，还把原来的 100 个银币也拿了过来。《圣经》在故事后边加了两句评语："凡有的，再加给他让他拥有更多；没有的，连他所有的也要夺回来。" 1973 年美国科学史研究专家罗伯特·莫顿（Robert K. Merton）将其概括为"马太效应"（Matthew Effect），意思是：人们的眼光总是投向成功者，人才的成功同社会对其承认和

[1] 胡代光、周安军. 当代国外学者论市场经济 [M]. 商务印书馆 .1996.06
[2] 刘辉. 市场失灵理论及其发展 [J]. 当代经济研究 1999.08
[3] 新帕尔格雷夫. 经济学大词典 [M]. 经济科学出版社, 1992 年 .P353

肯定成正比。[①] 中国古代哲学家老子曾提出类似的思想："天之道，损有余而补不足。人之道则不然，损不足以奉有余。""马太效应"这一术语后为经济学界所借用，反映经济学中赢家通吃收入分配不公的现象。

无处不在的"马太效应"

正如《圣经·马太福音》所预言的"贫者愈贫,富者愈富"[②] 这一明显的现象：富人享有更多资源（金钱、荣誉以及地位），穷人却变得一无所有；朋友多的人，会借助频繁地交往结交更多的朋友，而缺少朋友的人则往往一直孤独；名声在外的人，会有更多抛头露面的机会，因此更加出名；容貌漂亮的人，更引人注目，更有魅力，也更容易讨人喜欢，因而他们的机会比一般人多，有时一些机会的大门甚至是专门为他们敞开的，比如当演员、模特；一个人受的教育越高，就越可能在高学历的环境里工作和生活。

金钱方面也是如此，"如果投资回报率相同，一个本钱比别人多十倍的人，收益也多十倍；股市里的大庄家可以兴风作浪，而小额投资者往往血本无归；资本雄厚的企业可以尽情使用各种营销手段推广自己的产品，而小企业只能夹着尾巴做人，在夹缝里生存。"[③] 可以说，无论是在物种进化、个体发展，还是在国家、地区、企业间的竞争中，"马太效应"都普遍存在于我们身边。

总之，任何事物都有两面性，马太效应也是如此。从积极的方面来说，一个人只要努力，让自己变强，就会在变强的过程中受到鼓舞，从而越来越强。从消极的方面来说，这社会上大多数人并不具有足以变强的毅力，马太效应就会成为逃避现实拒绝努力的借口。马太效应的运用一定要建立在全局和可控的基础上，只有这样才能充分发挥马太效应的正面作用，否则必会将情况恶化，事与愿违。

2. 外部影响

外部影响又称为外部经济、外部效果或外部效应。"如果一个消费者直接关注另一个经济行为人的生产或消费，我们就说这种经济情形包含了消费外部效应"。"如果一个厂商的生产可能性受到另一个厂商或消费者选择的影响时就产生了生产外部效应"。[④] 外部影响产生的后果，从消费者方面来看，消费者在消费某种产品时可能会对其他人造成正面或负面的影响，而负面影响消费者不用赔偿，正面影响消费者也得不到收益。如园丁种的鲜花，香味飘到了隔壁，隔壁邻居享受到了鲜花带来的美感却不会付出任何成本。从生产者方面来看，生产者在生产产品时对环境，对居民产生的正负影响，由此可能带来的收益与成本在其财务账面是没有任何体现的。例如污染型企业的污水排放，在政府管制之前都是直接排入河流的，对环境和周边居民的生活产生了巨大的伤害。传统的市场失灵理论认为：外部性是导致市场失灵的重要根源，所以，政府要运

① 朱俊丰，张万程. 关于中小企业的马太效应研究 [J]. 北京：中国商贸杂志，2014.06.11
② 宋天天. 不进则退的马太效应及案例 [J]. 江苏：唯实·现代管理杂志，2013.08.10
③ 楼慧心. 和谐社会与"马太效应"[J]. 北京：中国行政管理杂志，2006.02.01
④ 哈尔.R.范里安. 微观经济学：现代观点 [M]. 上海：上海三联出版社 .2003 : 681

用种种方法(包括税收、补贴及其他规则)来克服外部性,从而弥补市场的缺陷。[1]

公益广告的正外部性案例

外部性是指在两个当事人缺乏任何相关的经济交易的情况下,由一个当事人向另一当事人所提供的物品束(commoditybundle)。简单地说,就是某一经济主体的行为给其他经济主体带来的损失或收益而并不因此支付相应的代价或获取相应的补偿。前者称为负外部性,后者称为正外部性。[2]

人们提到"家"公益广告的时候,大部分想到的都是《给妈妈洗脚》,这虽然也是一种公益广告深入人心的表现,但是不难看出公益广告的势单力薄,在家庭伦理占据公益广告一大片天地的情况下,"家"公益广告却只有仅仅少数一个引起了普遍的重视和好评,那么就更别说公益广告的效果了。但是,到了2012年,中央电视台播出了"family"公益广告。不管在新闻报道中,以及公益广告的评奖活动中,还是论坛、微博等自媒体中都有很多人,同时还有一大批的学术论文开始研究这则公益广告,它的出名难道是因为大家开始突然重视"家"嘛,其实从中可以看出,最重要的原因是因为"family"深入人心,从它的创作新意,到其中所蕴含的真情实感,能让在浮躁社会的大家,都能拨开云雾看见最真实的,让人遗忘已久的真切家庭里的真情与温暖,遗忘了时时存在人们身边的温情,在嘈杂的忙碌的社会生活中,人们觉得辛苦,觉得忙碌,觉得没有人关心,在经济市场中,经常体会不到良好的人际关系,人们的生活中缺少了相互的关爱,在忙碌中缺少和家人团聚的时间,缺少和家人沟通的时间,遗忘了家人之间的温情,当我们提起的时候心里有一定的认识却已经模糊或者觉得无关紧要,但是"family"恰恰用最广泛的传播方式,提醒我们遗忘的,也是最能感动我们的地方。"小时候,爸爸是家里的顶梁柱。渐渐地,我长大了。少不更事的我早已想挣脱爸爸妈妈的拘束,再次顶撞了唠叨的妈妈。渐渐长大的我体会到了生活的艰辛,是时候来尽一个子女的责任了,用一双手来保护整个家,爸爸妈妈我爱你们!家,有爱就有责任。"这段广告语,几乎可以代表现在所有年轻人的心理,我们渐渐长大,着急的挣脱家长的束缚,却忘了他们为了我们所付出的艰辛,当我们体会到社会的心酸,反过头我们就发现我们对家的爱和责任。广告不仅形象生动,而且揭示了我们内心最想表达,却说不出的心声。[3]

"智猪博弈"——中小企业模仿创新中需要注意的问题[4]

在谈到中小企业的创新战略时,"智猪博弈"的故事常常被提及。故事说的是:猪圈里有两头猪,一头大猪,一头小猪。猪圈的一边有个踏板,每踩一下,在猪圈的另一边的投食口落下少量的食物。当小猪踩踏板时,大猪会在小猪跑到食槽之前刚好吃光所有的食物;如果大猪踩动踏板,则还有机会在小猪

[1] 贾丽红.外部性理论及其政策边界[D].华南师范大学博士研究生论文
[2] 金纯峰,袁文艺.广告外部性探析[J].商业时代.2009.04
[3] 张琪.当下国内公益广告的家庭伦理主题诉求研究[D].西北大学硕士研究生论文.2013.12
[4] 章友成."智猪博弈"与中小企业的发展[J].时代金融.2011.11

吃完之前跑到食槽，争吃到剩下的食物。在这样的情境下，两只猪各会采取什么样的策略呢？理论的分析告诉我们，小猪将会选择"等待"策略，也就是舒舒服服地等在食槽边；而大猪则不得不来回奔忙于踏板和食槽之间。

在一个行业中，大企业相当于大猪，中小企业相当于小猪。踩踏板相当于进行技术创新，所得到的好处就是流出的猪食。大企业进行创新，推出一种新产品以后可以大量生产，进行广告宣传，迅速占领市场，获取高额利润。小企业的最优选择就是等待大企业技术创新之后，跟在大企业之后，或抢份，或为之服务，从这种创新中获得一点利益。如果小企业要去进行技术创新会怎么样呢？这就像小猪踩踏板一样，自己花了成本，而好处必定是大猪所得。在"智猪博弈"中，博弈双方都会理性地做出决定，小猪的最优策略是等待，大猪也会想尽办法，利用各种策略迷惑小猪，实现自身利益。如果小猪们没有看清形势，最终受损失的必定是小猪。

在液晶电视进入市场的初期，国内知名品牌 TCL 就是利用了"智猪博弈"的策略。在电视机市场中，TCL 集团是"大猪"，其他二、三线品牌自然是"小猪"。2004 年初，液晶电视市场销售额出现了上升了势头，但是总的来说市场风险较大，成本不稳定，技术不成熟。TCL 集团看准了这个趋势，召开了关于液晶电视时代的发布会。其实 TCL 集团并未真正进入液晶电视市场，这只是博弈中的一种策略，旨在诱使其他品牌先行动，其他二三线品牌误以为进入液晶电视市场的时机已经到来，开始大量生产，并花了大量的成本进行广告宣传。到 2005 年，液晶电视市场真正被带动起来，TCL 集团开始大量投入生产，而此时的其他二三线品牌由于前期投入的巨大成本消耗，已无力在市场竞争中取得进一步的发展。在这个案例中，二三线品牌采取的不是跟随大企业的等待策略，而是贸然的先行动，必然会导致巨大的损失。因此，中小企业一定要看清形势，不受大企业的种种诱使，等待最佳的时机再行动。

1）专利性开发被模仿典型案例

保鲜盒"容器盖"发明专利权侵权

原告：鲜乐仕厨房用品株式会社（简称鲜乐仕株式会社）（图 6-13）[①]

被告：上海美之扣实业有限公司（简称美之扣公司）（图 6-14）[②]

被告：北京惠买时空商贸有限公司（简称惠买时空公司）

鲜乐仕株式会社系名称为"容器盖"的发明专利的权利人。其在"UGO 优购网"以 298 元购买了"超人气美之扣保鲜收纳盒 30 件组"，优购网网站显示"超人气美之扣保鲜收纳盒 30 件组"累计售出 7508 件。原告认为该收纳盒盖落入涉案专利的保护范围，故诉至法院，请求判令停止侵权、销毁侵权产品及相应的模具和专用工具，删除网站上有关侵权产品的宣传内容、连带赔偿经济损失 80 万元及合理费用 53998 元。

① http：//product.uni2uni.com/10064505608.shtml#ad-image-0
② http：//www.igocctv.com/igo/goods/201650-5061-5172.html

图 6-13 鲜乐仕

图 6-14 美之扣

法院经审理认为，美之扣保鲜收纳盒盖具备涉案专利权利要求 1 所述的全部技术特征，即美之扣保鲜收纳盒盖的技术特征完全落入涉案专利权利要求 1 的保护范围。销售商在知道其销售或许诺销售的产品系侵犯他人专利权的情况下，未及时采取有效的停止侵权措施，仍然实施销售和许诺销售行为，并且也未及时与原告取得联系，难以认为其属于善意销售商。两被告未经原告许可，以生产经营为目的，制造、销售涉案美之扣保鲜收纳盒盖，侵犯了原告涉案专利权。据此，判决被告停止侵权、赔偿经济损失 30 万元。[①]

保鲜盒是人们生活中经常会用到的日常用品，但是即便是这样一个小小的保鲜盒也有发明专利。鲜乐仕的发明专利"容器盖"可以适用于不同尺寸大小的保鲜容器，在很大程度上解决了无盖保鲜容器的保鲜和防漏的问题。惠买时空采用时下流行的网络销售方式，但是，在收到专利权人律师函后，却仍然未及时采取停止销售的措施，导致侵权事实及原告损失进一步扩大，因此，销售商也承担了部分侵权赔偿责任。

另一方面，电子商务的概念是从 20 世纪 90 年代末提出的，现在几乎可以说是妇孺皆识，人人都有网络购物经验，电子商务已经处于黄金时代。对于这个创意无限的行业来说，目前的形式仍然只能算是一个雏形，远远谈不上完美，但是对于相关领域的立法来说，已经落后于互联网特别是电子商务的发展速度，在 C2C[②] 刚刚开始成熟的初期，相关领域的立法几乎是没有的，对消费者和相关权利企业的保护基本处在无序无法无从做起的程度，现在电子商务的发展形式越发的多样化，更多形式的电子商务往往已经经过了市场的考验而日趋为消费者接受，形成更多固定的营利模式，然而相关侵权案件的判定和取证仍然处于一种滞后的状态。

2）丰田汽车设计安全缺陷召回带来的负外部性影响案例

2009 年美国 5 财富 6 杂志公布了汽车行业和世界五百强公司的排名情况。

① 杜声宇. 保鲜盒"容器盖"发明专利权侵权案 [J]. 电子知识产权，2013（03）
② C2C 是电子商务的专业用语，是个人与个人之间的电子商务。C2C 即消费者之间，因为英文中的 2 的发音同 to，所以 C toC 简写为 C2C。C 指的是消费者，因为消费者的英文单词是 Customer(Consumer)，所以简写为 c，而 C2C 即 Customer（Consumer）to Customer（Consumer）

丰田汽车位居世界500强第10位,位居汽车行业第1位。但是,市场竞争的激烈,使丰田公司渐渐地把压缩自己成本变成了一个导向。丰田汽车在2010年对公司的缺陷汽车进行了大举的召回,是丰田汽车召回史上数量最多的一次召回。[①] 这次召回事件是丰田汽车公司历史上涉及车辆台数最多的一次召回。丰田公司召回事件的起因可以归为"脚垫门",后期的脚踏板设计缺陷问题又起到了加速器的作用,在业界震惊于丰田汽车历史性的召回时,这家日本汽车制造商再次因零部件设计问题发出召回通知。[②](汽车召回,指按照《缺陷汽车产品召回管理规定》要求的程序,由缺陷汽车产品制造商进行的消除其产品可能引起人身伤害、财产损失的缺陷的过程,包括制造商以有效方式通知销售商、修理商、车主等有关方面关于缺陷的具体情况及消除缺陷的方法等事项并由制造商组织销售商,修理商等通过修理,更换,收回等具体措施有效消除其汽车产品缺陷的过程。)[③]

2010年3月1日,丰田汽车公司总裁丰田章男在北京举行记者会,就大规模召回事件进行了说明,并向中国消费者道歉,过去十年一直高速发展的丰田公司,遭到了重大打击,公司发展速度将大受影响。在这次事件之前,丰田汽车销量排行世界老大,且过去数十年以来以产品品质优良著称,以精益生产方式和低成本管理为各国汽车行业争相学习效仿,但是这次的大规模召回事件在全球汽车界引起了极大的关注,并且丰田问鼎世界霸主之位被撼动,给丰田集团带来了不可估量的损失。这次事件的根本原因是由于丰田的急速扩张计划,使本来产能不足的丰田把零配件生产外包,结果由于配件供应商的水平参差不起,设计出现严重缺陷,分配件有问题威胁到行驶安全,使其必须进行有史以来最大规模的召回,从而引起丰田品牌的诚信危机。

通过这个事件,我们从中可以看到产品设计不合理的严重性,并且我们也应该冷静的客观分析,透过丰田汽车召回去反思应该如何从中汲取经验教训,避免在设计产品带来不良影响,重蹈覆辙。

3. 公共产品供不应求,公共资源使用过度[④]

公共产品是指消费过程中具有非排他性和非竞争性的产品。非排他性是指某种产品生产出来后,生产者不能排除人们不付出任何成本对这种产品进行消费。出现这种"非排他"的现象可能来自于两个原因:一是技术原因,即能够形成产品排他性的技术水平不足。二是成本原因,即排他成本高于排他受益。非竞争性是指某种产品的消费者,无论多一个还是少一个,对于生产者而言都不会改变其生产成本,也就是所谓的边际成本为零。经济中的某些生产是十分依赖公共资源的。如牧民放牧和渔民捕鱼。由于公共资源本身所具有的消费特

① 石磊,论中国缺陷汽车召回制度——以丰田车召回案件为例[D].兰州大学2011年4月,第1页
② 于信玲,丰田汽车召回事件研究[D].华东师范大学,2010年5月:第12页
③ 刘样,汤万全,王松,栗德.国外汽车产品召回管理概况[J].《中国质量与品牌》2005年第4期,第168页
④ 哈尔.R.范里安.微观经济学:现代观点[M].上海:上海三联出版社.2003;710-737

性，使得人们总是尽可能地谋求自身利益最大化，不给公共资源以休养生息的时间，进行掠夺式的开采与使用，给资源带来了沉重的压力。这些是无法依靠市场的力量进行调节的，需要政府进行干预，以政策法令的方式规范人们的市场行为，进而改变市场失灵的状态。

此外，诸如公共交通以及国家公园此类收费的公共项目，在经济学范畴内属于准公共物品，即具有一定的排他性，并且往往需要付费才可以消费。这些准公共物品在现实生活中大量存在，例如城市的公共交通、社会医疗保健服务等。

公共资源过度消费案例[1]：

故宫作为北京市旅游客流量最大的景区之一，其客流量的分布及变化状况受到北京市旅游客流的变化的直接影响。客流主要由国内旅游者和入境旅游者两部分组成，其中国内游客划分为北京本地旅游者和外省旅游者。1949年，故宫一年接待了100万观众；而到了2002年，这个数字增加到700万；2011年，这个数字更是突破了1400多万。每年持续增长的游客对于故宫世界文化遗产的保护和博物馆的管理都带来了挑战[2]。2005~2010年北京国内游客接待人次和旅游总接待人次变化趋势大致相同，除2008年外，游客接待人次呈现平稳增长的趋势，国内游客人次以及所占游客接待总量比重明显高于国外游客。受来京游客人次增长的带动作用，北京故宫游客的年接待量也呈现出增长的趋势。2005~2010年故宫年接待游客人次的统计数据显示，2005年与2010年相比接待游客总人次增长了53.65%，多年来，故宫的年接待总人次雄踞北京第一，例如2006年，故宫的接待总人次是颐和园景区的1.14倍，八达岭长城景区的1.4倍，天坛公园景区的1.71倍[3]。

北京故宫景区是黄金周期间游客最为集中的景区之一，游客的蜂拥而至给景区的管理和文物景观保护带来了巨大压力。北京"五一"和"十一"旅游黄金周期间游客人数从2006年到2011年期间整体上呈现上升趋势，入境游客受经济危机的影响外游客人次在2008年出现下降外，其他年份国内游客和入境游客一直保持着增长的趋势。近年来，黄金周每天游客人数在10万人左右。大量的人群超出了故宫极限承载力：故宫路面和台阶的磨损，温湿度变化给建筑物装饰带来影响。为了避免游客过度地集中在故宫"三大殿"，相关部门不得不在景区内重新设计和规划，举办各种展览对游客进行分流，但长期超载仍然会对这些历史遗迹带来不可逆的破坏。

[1] 潘航. 北京故宫景区旅游高峰期游客分流对策探究 [J]. 河北旅游职业学院院报.2014-3
[2] 姚冬琴. 谁占了故宫的地盘我们需要一个完整的故宫 [N]. 中国经济周刊，2012年第17期
[3] 裴钰. 故宫的"肥胖烦恼" [N]. 中国经济周刊，2010-07-19 (28).

第 7 章　设计知识产权保护

　　设计作品是一类重要的知识产权客体，不仅是人类智力成果的关键组成部分，同时也能带来商业利润。设计作品是具有原创性或创新性的智力成果，在人们的生产与生活中发挥着重要作用，对其进行知识产权保护关乎许多相关产业的健康发展。

　　设计作品的知识产权保护，除了对设计使用者进行道德行为规范上的约束，最基本也是最强有力的保障就是从法律上进行保护。知识产权法的制度体系，是由调整知识产权法律关系的各专门法所组成的规范体系。我国的知识产权专门法律包括：《中华人民共和国专利法》（1984 年 3 月 12 日）、《中华人民共和国商标法》（1982 年 8 月 23 日）、《中华人民共和国著作权法》（1990 年 9 月 7 日）、《中华人民共和国科学技术进步法》（1993 年 7 月 2 日）、《中华人民共和国反不正当竞争法》（1993 年 9 月 2 日）、《中华人民共和国反垄断法》（2007 年 8 月 30 日）。另外，还有针对这些专门法律的实施或针对一些特殊问题从法规层面加以规定而制定的知识产权法规，包括《中华人民共和国专利法实施细则》（2011 年 6 月 15 日）、《中华人民共和国商标法实施条例》（2002 年 8 月 3 日）、《中华人民共和国著作权法实施条例》（1991 年 5 月 24 日）、《计算机软件保护条例》（1991 年 5 月 24 日）等。设计作品在创新版式成果方面表现为文学艺术作品，受《著作权（即版权）法》保护；在工业发明领域中表现为外观设计，受《专利法》保护；在商业领域中表现为商业标识，受《商标法》保护。

7.1　设计的著作权保护

　　人类智慧的发展和近代印刷技术的应用促使著作权的产生，它是以文学、艺术和科学作品为保护对象的特殊民事权利，是一种无形的财产权。指作者和其他著作权依《著作权法》对文学、艺术和科学工程作品所享有的各项专有权利。著作权是作者在法律规定的有效保护期内，依法对其创作的文学艺术和科学作品所享有的专有权利，故只有著作权法律意义上的"作品"才能享受著作权保护。[①] 如果它是著作权法律意义上的作品，"如果它有原创性，有作者智力成果的成分在里面，就应当受到著作权的保护。"[②] 德国著名学者乌尔里希·勒

① 胡洋，范陆薇，曹百慧，任慧珍. 珠宝首饰设计的著作权保护 [J]. 宝石和宝石学，2014（3）.
② 李青. 微博作品著作权保护研究 [D]. 南昌：南昌大学，2013.

文海姆教授认为原创性应该包括以下特征：第一，必须有产生作品的创造性劳动；第二，作品中应该体现人的智力、思想或者情感，内容必须通过作品传达出来；第三，作品应体现创作者的个性，打上作者个性智力的烙印；第四，作品应该具有一定的创作高度，它是著作权保护的下限。① 《著作权法》的立法宗旨是保护作者的创作，鼓励促进优秀作品的创作和传播，促进人类的文明和进步，所以要求作品具有独创性，即反对剽窃、抄袭，作品需要体现作者的个性特征。② "独创性"，是就作品的表达而说的，而不是针对作品所表达的思想来说的。《著作权法》保护作品中构思的表达，所以它要求构思的表达具有独创性，也就是要求作品的表达是作者自己智力活动的成果，要求作品必须蕴含自己的智力创作因素，这是一个总原则。③

我国《著作权法》确立权利人对文学、艺术或科学作品依法享有财产权和人身权。人身权又称精神权利，是指作者通过创作表现个人风格的作品而依法享有获得名誉、声望和维护作品完整性的权利。包括发表权、署名权、修改权和保护作品完整权。财产权也称经济权利，是指作者对于自己所创作的作品享有使用和获得报酬的权利。作者可以复制、表演、广播、出租展览、发行、放映、摄制、信息网络传播或者改编、翻译、注释、编辑等方式使用作品，也可以许可他人以上述方式使用其作品，并由此获得报酬。

著作权也称版权（Copy Right），是指作者及其他权利人对文学、艺术和科学作品享有的人身权和财产权的总称。著作权不仅保护作者在其作品利用方面的财产利益（经济权利），而且也保护作者与其作品的智力创作关系以及作者和作品的个人关系（个人人身权）。然而，决定著作权是无形财产权、知识产权一部分的性质的，主要是前一种权利，即经济权利。④ 著作权是作者在法律规定的有效保护期内，依法对其创作的文学、艺术和科学作品所享有的专有权利。⑤

著作权有两个基本特点：(1) 著作权基于作品的创作行为而产生，不需经过任何行政部门的审批，专利权和商标权需要履行法定手续，经申请审查而获得，而著作权是依法一经创作完成，创作人便对已完成的部分自然享有著作权。(2) 对著作权保护的内容受到某些法定限制。《著作权法》在保护著作权人的利益的同时也要保护作为作品使用人的社会公众的利益，因此，为了在不损害著作权人利益的基础上保障作品的社会公共使用价值，《著作权法》明确限定了著作权保护时间，规定了合理使用和强制许可等权利限制制度，以及由于各国法律制度的差异所形成的地域空间限定制度。

《中华人民共和国著作权法实施条例》第三条规定："《著作权法》所称创

① 乌尔里希·勒文海姆. 作品的概念 [J]. 著作权，1991 (1).
② 彭帆. 工业品外观设计著作权与专利权保护冲突研究 [D]. 湘潭：湘潭大学，2013.
③ 戴娜娜. 服装作品的著作权保护研究 [D]. 重庆：重庆大学，2009.
④ 李明，许超. 著作权法 [M]. 北京：法律出版社，2003.
⑤ 傅强. 浅谈中国画的"留白"艺术 [J]. 福建论坛（社科教育版），2008 (10)：212.

作，是指直接产生文学、艺术和科学作品的智力活动。为他人创作进行组织工作，提供咨询意见、物质条件，或者进行其他辅助工作，均不视为创作。"①

7.1.1 设计著作权的保护客体

我国《著作权法》第三条规定："本法所称的作品，包括下列形式创作的文学、艺术和自然科学、社会科学、工程技术等作品：（一）文字作品；（二）口述作品；（三）音乐、戏剧、曲艺、舞蹈、杂技艺术作品；（四）美术、建筑作品；（五）摄影作品；（六）电影作品和以类似摄制电影的方法创作的作品；（七）工程设计图、产品设计图、地图、示意图等图形作品和模型作品；（八）计算机软件；（九）法律、行政法规规定的其他作品。"（图7-1~图7-4）

图7-1 摄影作品，陈复礼——《战争与和平》②（左）
图7-2 摄影作品，郎静山作品——《斜风细雨不须归》③（右）

图7-3 美术作品，吴冠中，《春》④（左）
图7-4 美术作品，罗中立，《父亲》⑤（文字作品，江滨，《远方》）（右）

① 胡代英. 论我国网页的著作权保护 [D]. 重庆：西南大学，2013.
② http：//img1.gtimg.com/news/pics/20045/20045813.jpg.
③ http：//img3.imgtn.bdimg.com/it/u=1431660466，3502984635&fm=21&gp=0.jpg.
④ http：//mmbiz.qpic.cn/mmbiz/fE9Sungs1VfG4aFZym4T1MrahNgguJQaHL29pwajQl.x1Vaw1nXYbUKcykL3ckILib1CUeeWHIXqV9Iv8R0iawuGA/0.
⑤ http：//image4.360doc.com/DownloadImg/2009/10/8/77937_6989142_1.jpg.

《远方》①

（江滨）

远方的诱惑肆虐怒放，
散发诗一样的芳香，
风带走她的背影，
顺手掳走我凝视的目光；
挥之不去的牵挂，
吹皱一池春水的彷徨……

远方是华丽诗章，
让智慧找到地老天荒，
是每一滴水的天堂，
在那里折射出彩虹的光芒；
我愿怀揣所有的纯净，
带着思想去流浪……

根据《中华人民共和国著作权法实施条例》第二条的规定：《著作权法》中描述的作品，指的是文学、艺术和科学领域内具有独创性并能以某种有形的形式复制的智力成果。许多国家的著作权法中明确规定，作品需要受到保护，必须具有自己的独创性。其精髓在于，作品必须是创作。《伯尔尼公约》在明确派生作品应该得到保护的同时，清晰地选择了"original"（独创的）这一说法，说翻译、改编等必须当成具有独创性的作品给予保护，用来辨别于"抄袭"而来的作品，但其不能伤害原作的著作权。这也就表明，需要体现出一定程度上的创造性，同时必须是译者、改编者等个人努力的成果。②

我国著作权法律体系对构成作品的条件作了明确规定，《著作权法实施条例》第二条指出："《著作权法》所称作品，指文学、艺术和科学领域内，具有独创性并能以某种有形形式复制的智力创作成果。"因此《著作权法》所保护的作品应当具备如下条件：(1) 必须是文学、艺术和科学领域内的智力成果；(2) 这些作品是创作行为产生的，具有独创性，其内容和形式不是复制、抄袭、剽窃他人作品产生的；(3) 作品具有可复制再现性，必须能够以某种物质复制形式所再现，否则就难确定保护的客体是什么；(4) 不属于依法禁止出版传播的作品和《著作权法》不适用的作品范围，如法律法规性文件、时事新闻等③。

设计作品是作为美术作品和实用艺术作品受到著作权保护的。《著作权和邻接权法律词汇》对于实用艺术品的定义："实用艺术作品是指具有实际用途的艺术作品。"因此作为实用艺术作品的设计作品必须兼具实用性和艺术性。

① 江滨写于 2015 年 8 月.
② 郭巷激. 浅谈服装设计的知识产权保护 [J]. 知识产权，1998 (6).
③ 国务院法制办公室. 中华人民共和国著作权法注解与配套 [M]. 北京：中国法制出版社，2011：5-6.

实用性要求产品能够在实际生活中为人们所使用,而不是单纯地具有某种观赏、收藏价值。而强调实用艺术作品必须具备艺术性的目的在于使之与仅具有使用价值的物品相区别,避免将所有具有实用性的物品都作为实用艺术作品受到《著作权法》保护。这与《专利法》有区别,《专利法》更强调保护设计作品的实用性,而《著作权法》更强调保护作品的艺术性。

《著作权法》保护的是作者思想外化的表现形式,而不保护思想本身。因为我们创作的任何作品都是"站在巨人的肩膀上",即在前人已有的思想基础上进行的,如果《著作权法》也给予前人的某一种思想以 50 年的保护期限,那么人类思想前进的步伐将受到阻碍,更何况对思想的保护是难以操控的。因此《著作权法》不保护思想本身,只保护思想的表达方式。①

受《著作权法》保护的设计作品包括四类②:

(1) 实用美术作品。美术作品包括纯美术作品和实用美术作品。纯美术作品是指绘画、书法、雕塑等以线条、色彩或者其他方式构成的具有审美意义的平面或者立体的造型艺术品。从现在的专业概念来看,实用美术作品主要是指工艺美术类作品,工艺美术类作品要同时具备实用性和观赏性,或实用为主观赏为辅或者观赏为主实用为辅,是指为实际使用而创作或创作完成后实际使用的美术作品,或将作品的内容与具有使用价值的物体相结合,使得物体具观赏价值和实用价值。

(2) 建筑作品。是指以建筑物或者构成建筑物形式表现的有审美意义的作品。建筑作品以立体形式表现,受到我国《著作权法》保护的是其具备"独创性"的外观、装饰、设计等方面。对于建筑物的构成材料、建筑方法著作权法不予保护,且属于公有领域范围的建筑物外观、装饰和设计中的通用元素也不受到

图 7-5 工艺美术作品,景德镇青花瓷③(左)
图 7-6 工艺美术作品中国刺绣④(右)

① 胡建生. 从全国首例网络著作权纠纷案谈起 [J]. 中国工商管理研究,2000(3):48-49.
② 刘稚. 著作权法实务与案例评析 [M]. 北京:中国工商出版社,2003:24-28.
③ http://a0.att.hudong.com/26/92/19300422294201134466921885881.jpg.
④ http://hnufe.cuepa.cn/newspic/504313/s_f64cce4c2856327e36dfca26a5b8fb7b178971.jpg.

图 7-7　北京，国家体育场，俗称：鸟巢，设计师：瑞士，赫尔佐格与德梅隆①　　图 7-8　卢浮宫改造设计，玻璃金字塔，设计师：美籍华人，贝聿铭②

《著作权法》保护。建筑设计作品作为实用艺术作品，在 2001 年我国修改《著作权法》后，被单独列为《著作权法》保护的客体。③（图 7-7，图 7-8）

（3）图形作品。是指为施工和生产而绘制的工程设计图、产品设计图，以及反映地理现象、说明事物原理或者结构的地图、示意图等作品。不同于一般美术作品，图形作品的设计意图是指导生产或建设，是具有实用意义的，例如建筑设计图等，受著作权法保护（图 7-9）。

（4）模型作品。是指为展示、试验或者观测等用途，根据物体的形状和结构，按照一定比例制成的立体作品，如建筑模型等（图 7-10）。

7.1.2　设计作品受《著作权法》保护的条件

我国《著作权法实施条例》第六条规定，著作权在作品完成之日起产生。即作品自创作完成之日起即被赋予著作权，无须履行登记、申报或加注任何权

图 7-9　现代艺术博物馆建筑设计效果图④　　图 7-10　扎哈·哈迪德（Zaha Hadid），银河 SOHO 建筑设计模型⑤

① http：//wlz.most.gov.cn/sybs/view3.asp?id=141.
② http：//www.shganfusm.com/nei14419610.html.
③ 宋美娜.建筑作品的著作权及其保护[D].北京：中国政法大学硕士论文，2007.
④ 江滨、冯玉玺设计，2014 年 1 月。
⑤ http：//img2.niushe.com/upload/201211/01/13-55-21-99-13614.jpg.

利标记的手续,因此构成著作权最基本的保护条件即"自动保护原则"。

在自动保护原则之下判定著作权的归属采取两种办法:正式署名原则,即在作品上正式署名的公民、法人或者其他组织被推定为作者;实际创作原则,即实际实施了产生作品的智力活动①。《著作权法》第十一条规定了著作权归属的一般原则,著作权属于作者,本法另有规定的除外。创作作品的公民是作者。由法人或者其他组织主持,代表法人或者其他组织意志创作,并由法人或者其他组织承担责任的作品,法人或者其他组织视为作者。如无相反证明,在作品上署名的公民、法人或者其他组织为作者。《著作权法》第十八条对美术作品著作权的归属作了规定:美术等作品原件所有权的转移,不视为作品著作权的转移,但美术作品原件的展览权由原件所有人享有。美术作品与美术作品原件属性有别,前者为无形的智力成果,后者为有形的物,只是作品的物质载体,不代表作品本身。在前者之上的权力为美术作品著作权,在后者之上的权利为美术作品原件所有权。取得原件所有权不等于取得该作品的著作权。

建筑师的建筑物设计将不能满足专利法所强调的新颖性和非显而易见性的要求(the demands of novelty and nonobviousness),相应的,建筑师转而求助于《著作权法》来保护他们设计思想的表达方式。著作权保护只能涉及思想的表达形式,而不是思想本身的运用。②而建筑作品著作权人还必须满足"具备工程设计主体资格"和"实施的工程设计行为必须符合《著作权法》关于著作权归属的规定"这两个基本条件。③在应用独创性这一具有主观色彩的标准时,应视具体情况而定。就建筑作品而言,其独创性应符合两个要求:独立创作与适量创造性。独立创作就是指作品应由作者独立创作完成,没有模仿或者抄袭他人的作品或者该独立创作的过程并没有与已有作品接触后且与该已有作品实质相似。而适量的创造性也就意味着要求作品要具有一定的"个性特征"。④

要作为外观设计专利进行保护必须满足以下条件:首先,由于外观设计专利只保护设计本身,故申请外观设计专利保护的珠宝首饰其外观设计与产品本身应能相互独立;其次,授予专利权的外观设计与申请目前已经在国内外公众所知或已向国务院专利行政部门申请并记载的所有外观设计或设计特征的组合相比,应当具有明显差别;最后,《专利法》对外观设计的保护还必须向相应机构申请注册审查,且申请审批时间较长,需缴纳申请费用和年费。⑤

《著作权法》上的独创性并非《专利法》上要求的"首创性",而是一种原创性。只要满足独立创作的意愿、独立创作的行为、独立创作的成果三点即可成立,这一标准非常之低,"甚至一丁点足够,绝大多数作品很容易达到此标准,

① 国务院法制办公室.中华人民共和国著作权法注解与配套[M].北京:中国法制出版社,2011:25.
② (美)克里斯托弗·C·瑞曼,梁慧星.民商法论丛[M].张晓军译.第2版.北京:法律出版社,1998,11:441.
③ 宋美娜.建筑作品的著作权及其保护[D].北京:中国政法大学,2007:3.
④ 宋美娜.建筑作品的著作权及其保护[D].北京:中国政法大学,2007:3.
⑤ 傅强.浅谈中国画的"留白"艺术[J].福建论坛:社科教育版,2008(10):212.

只要它们有些创造性的火花,无论多么初级、多么肤浅、多么明显"。①

7.1.3 设计作品受《著作权法》保护的权利限制

首先,在著作权保护的期限上,《著作权法》第二十一条规定:公民的作品保护期为作者终身及其死亡后 50 年,截止于作者死亡后第 50 年的 12 与 31 日,法人或其他组织的作品,保护期为 50 年,截止于作品首次发表后第 50 年的 12 月 31 日,但作品创作完成后 50 年内未发表的,本法不再保护。

其次,前文阐述著作权的基本特点之一是受到合理使用的限制。合理使用是对已发表的作品不经著作权人许可也不需支付报酬就可以使用的权利。合理使用不等于自由使用,必须符合一定的条件:(1)合理使用的客体仅限于已发表的作品;(2)合理使用不得以盈利为目的。合理使用制度是为了平衡社会公共利益,是对权利人专有权利的限制,著作权人可能会损失一定的经济利益,因此行为人不能出于盈利目的行使合理使用权;(3)在使用他人作品时注明了作者姓名、作品名称,且未侵犯著作权人依法享有的其他权利。若使用者在引用、改编时断章取义或者破坏原作品的完整性,就构成不当使用。

《著作权法》第二十二条对作品合理使用的著作权权利做出限定。在特定情况下使用作品,可以不经著作权人许可,不向其支付报酬,但应当指明作者姓名、作品名称,并且不得侵犯著作权人依法享有的其他权利。如,为个人学习、研究或欣赏使用他人已发表的作品;为学校课堂教学或者科学研究,翻译或者少量复制已经发表的作品,供教学或者科研人员使用,但不得出版发行;对设置或者陈列在室外公共场所的艺术作品进行临摹、绘画、摄影、录像等。

我国《著作权法》规定的著作权权利限制包括时间限制、地域限制、权能限制和范围限制 4 种,它是在保护著作权的前提下,平衡作品创作者、作品使用者、作品传播者以及社会公众之间的利益关系限制。② 著作权权利限制的特征包括:①限制的法定性;②限制只针对经济权利;③限制的有限性;④限制涉及著作权人的法定利益。③ 著作权的权利限制,体现当代立宪精神——表现自由。传统版权制度,体现了版权与言论自由的协调和统一,对版权和言论自由两者的保护都是当代立宪精神的体现,因此各国著作权立法及国际条约都对著作权人的权利作了适当地限制,即在具体的著作权法律制度中规定了合理使用、法定许可和强制许可等制度,保证公众表达自由得以实现。④

在制度构成上,权利的限制制度是公共利益在《著作权法》上的直接体现,权利限制制度构建了以公共利益为目标的利益平衡机制,两者的结合构成完整的权利制度体系。⑤ 在《著作权法》中著作权保护与权利限制是并行不悖的,

① 金楚琪. 新闻、法学双重视角下对新闻报道的著作权保护的思考 [J]. 法制博览:中旬刊,2014(11).
② 何荣华. 利益平衡:著作权权利限制的理论基础 [J]. 编辑之友,2010,10:20.
③ 陈兰钦. 论网络时代著作权的权利限制 [J]. 福建政法管理干部学院学报,2004,10:10.
④ 陈兰钦. 论网络时代著作权的权利限制 [J]. 福建政法管理干部学院学报,2004,10:10.
⑤ 冯小青. 论著作权限制的合理性及其在著作权制度价值构造中的意义 [J]. 湖南社会科学,2011,09:28.

没有权利限制,《著作权法》确保公众接近作品的目的将无从实现,权利限制成为实现对创作者的激励与公众接近之间平衡的机制。① 著作权权利限制制度体现了利益均衡论。利益平衡作为一种机制,是整个著作权制度的价值目标和理论基石。《著作权法》中的权利限制是协调著作权法的平衡机制,权利限制的前提是权利获得充分的保护,因为有了充分的保护才能够有充足的作品供社会公众使用,为了实现这一目的,就只有激励作者的创作热情,而作者的创作热情又需要法律的肯定来带动。②

《著作权法》作为一部关联普通大众利益的法律,不仅应当致力于创作出更多的作品这一基本目标,更重要的是能够将创作出来的作品分享到社会上,提升社会文化生活水平。当然,要实现社会民主、文化文明的政策追求,就应该通过著作权限制的手段来平衡创作者的利益和社会公众的利益。③ 传统上,著作权保护平衡了两类集团的利益:公众获得新的、创造性思想与发明的利益以及作者、发明者通过有限的垄断权形式提供激励或从其思想与发明中获得的收益。④

7.1.4 设计作品著作权侵权判定

"接触加实质性相似",是著作权侵权判定的基本原则。

《著作权法》第四十七条、四十八条对侵犯作品著作权的行为做了界定,其中关乎设计作品的条款包括:"未经著作权人许可发表其作品的;未经合作者许可,将与他人合作创作的作品当作自己单独创作的作品发表的;没有参与创作,为谋取个人名利,在他人作品上署名的;剽窃他人作品的;未经著作权人许可,以展览、摄制电影和以类似摄制电影的方法使用作品,或者以改编、翻译、注释等方式使用作品的,本法另有规定的除外;使用他人作品应当支付报酬而未支付的。"以上行为应承担民事责任。就权利本质而言,著作权法保护的是人在文学、艺术、科学领域内的智力成果,它理应是独立、稳定存在的,它能以某种有形形式复制,这是著作权的基本属性,也是著作权侵权判定的基本逻辑起点、适合性审查的基本标准。⑤

著作权侵权行为的细节判定必须有严格的逻辑周密性作为法律执行基础。著作权侵权行为的概念界定:第一,著作权侵权行为侵害的对象必须是受《著作权法》保护的作品;第二,著作权侵权行为不以行为人的主观过错为构成要件;第三,著作权侵权行为不以实际损害后果的出现为前提。⑥ 在《著作权法》上,要证明侵权成立,原告必须证明:第一,被告复制了原告享有著作权的作品;

① 冯小青.论著作权限制的合理性及其在著作权制度价值构造中的意义[J].湖南社会科学,2011,09:28.
② 蒋林森.著作权权利限制的合理性探析[J].法制博览,2015,02:15.
③ 蒋林森.著作权权利限制的合理性探析[J].法制博览,2015,02:15.
④ 何荣华.利益平衡:著作权权利限制的理论基础[J].编辑之友,2010,10:20.
⑤ 郑志柱.论著作权侵权的判定路径[J].华南理工大学学报,2012(10).
⑥ 韩成军.著作权侵权行为的判定[J].河南师范大学学报,2010(01).

第二，这种复制情节严重，构成可诉的侵权行为。两件缺一不可。① 著作权侵权判定是一个统一的过程，其思路一般包含三个步骤：第一步，需要论证侵权客体是否属于受著作权法保护的客体；第二步，区分出争议作品中不同元素进行分类分析；第三步，被告是否具有不可归责的约定或法定事由。② 另外，著作权侵权判定规则中还有"分层过滤法"：第一层过滤，是否发生了"使用"；第二层过滤，是否属于合理使用；第三层过滤，是否属于典型侵权行为；第四层过滤：是否属于非典型侵权行为。③ 而整体观感法作为侵权的一种判定方法，是由一个普通观察者的眼光作为判断标准，对作品在整体上是否具有相似性进行外在观察和内在感受来确定一部作品是否利用了另一部作品的元素及表达，以此确定是否构成实质性形似。④ 另外司法审判中，侵犯设计作品著作权纠纷的侵权判定过程涉及的不仅仅是被控侵权物与原告作品是否存在抄袭关系，争议较多的往往是原告主张权利之物是否构成"作品"。⑤

未经著作权人许可，复制、发行、表演、放映、广播、汇编、通过信息网络向公众传播其作品的，本法另有规定的除外；未经著作权人或者与著作权有关的权利人许可，故意避开或者破坏权利人为其作品、录音录像制品等采取的保护著作权或与著作权有关的权利的技术措施的，法律、行政法规另有规定的除外；未经著作权人或者与著作权有关的权利人许可，故意删除或者改编作品、录音录像制品等的权利管理电子信息的，法律、行政法规另有规定的除外；制作、出售假冒他人署名的作品的。以上侵权行为，应当根据情况，承担民事责任；同时损害公共利益的，应承担行政责任；构成犯罪的，依法追究刑事责任。

对著作权的侵害不仅包括我国现行《著作权法》中规定的侵权的方式，还包括违约的方式，也可能既不侵权，也不违约，但就是造成权利人的权利受到损害，这可能涉及有关著作权的无因管理和不当得利。因此，著作权保护的权益也应当放在整个民事法律体系的思维和运作中来实现。⑥

7.1.5 设计作品著作权的侵权救济方式

著作权侵权救济主要有三种方式：①民事救济；② 行政救济；③刑事救济。⑦ 利益衡量原则是著作权侵权救济方式的基本原则。⑧

《著作权法》第四十七、四十八条规定了侵犯著作权行为应承担的民事、行政及刑事责任。承担民事侵权责任的方式主要有：①停止侵害；②排除妨碍；③消除危险；④返还财产；⑤恢复原状；⑥赔偿损失；⑦赔礼道歉；⑧消除影响、

① 朱理. 建筑作品著作权的侵权判定 [J]. 法律适用，2010（07）.
② 覃陆华. 建筑作品著作权侵权问题研究 [D]. 广州：广东财经大学，2012.
③ 罗胜华. 著作权侵权判定规则刍议——以"分层过滤法"为中心 [J]. 电子知识产权，2007（12）.
④ 覃陆华. 建筑作品著作权侵权问题研究 [D]. 广州：广东财经大学，2012.
⑤ 郑志柱. 论著作权侵权的判定路径 [J]. 华南理工大学学报，2012（10）.
⑥ 卢海君. 论著作权侵权一般条款 [J]. 北方法学，2007（11）.
⑦ 吴法全. 网络软件著作权保护与侵权救济问题研究 [D]. 上海：复旦大学，2011.
⑧ 周婷婷. 著作权侵权惩罚性赔偿研究 [D]. 长沙：湖南师范大学，2011.

恢复名誉。当涉及著作权受到侵害时，最直接的维权方式就是提起民事诉讼。[①]同时损害公共利益的，可以由著作权行政管理部门责令停止侵权行为，没收违法所得，没收、销毁侵权复制品，并可处以罚款；情节严重的，著作权行政管理部门还可以没收主要用于制作侵权复制品的材料、工具、设备等；构成犯罪的，依法追究刑事责任。虽然著作权侵权惩罚性赔偿至今没有一个明确的概念，但是作为著作权侵权损害赔偿的一种原则，可以从著作权侵权损害赔偿出发，结合惩罚性赔偿的概念来对著作权侵权惩罚性赔偿进行界定，惩罚性赔偿与补偿性赔偿最大的不同在于目的，前者重在惩罚，附带补偿；后者主要补偿，附带一定的惩罚功能。[②]

著作权的民事保护是指司法机关依据民事法律措施对侵权人进行民事制裁，从而为合法权益受到侵害的著作权人提供救济。程序上，著作权人为了获得民事司法保护，必须依法向有管辖权的法院起诉，请求法院制裁侵权人的侵权行为，并为原告提供救济措施，强制要求侵权人补偿原告所遭受的损失。[③]

侵权救济途径具有如下几个显著的特点：一是在归责原则上实行过错责任与过错推定责任相结合；二是不仅规定了直接侵权行为，而且还规定了各种间接侵权行为，从而扩大了著作权人的权利控制范围；三是救济的途径不仅涵盖了各种民事救济手段，还包括了各种行政、刑事救济手段，由此加大了对著作权侵权行为的惩治力度。[④]救济对权利人意味着受到侵害的权利的恢复和利益的弥补，对侵权行为人而言意味着法律责任的承担。侵犯著作权的民事责任，是一个涵盖多种救济手段的法律制度体系，它以损害赔偿为主，同时包括其他责任形式。这些责任形式具有内在的逻辑联系和不同的救济功能，对保护著作权、制裁不法行为人起着重要的作用。[⑤]

《著作权法》第五十五条列出了著作权纠纷的三种解决方式：一是双方当事人之间和解，解决争议或者请第三方，如著作权行政管理机构进行调解，调解必须基于当事人自愿和合法的原则进行，要尊重当事人意愿，并不违反法律，不损害国家社会集体及第三人的利益；二是到仲裁机构进行仲裁，双方自愿达成仲裁协议；三是直接到人民法院提起诉讼，通过司法方式解决纠纷。

对于赔偿金额，《著作权法》第四十八条规定：侵权人应当按照权利人的实际损失给予赔偿，只有在实际损失难以计算的情况下，才按照侵权人的违法所得给予赔偿，更强调弥补权利人因权利被侵害而受到的损害。同时《著作权法》还规定：权利人的实际损失或者侵权人的违法所得不能确定的，由人民法院根据侵权行为的情节，判决给予五十万元以下的法定赔偿。

在知识产权领域中，《著作权法》是唯一将赔礼道歉作为侵权民事救济途

① 吴法全. 网络软件著作权保护与侵权救济问题研究 [D]. 上海：复旦大学，2011.
② 周婷婷. 著作权侵权惩罚性赔偿研究 [D]. 长沙：湖南师范大学，2011.
③ 卢海君. 论著作权侵权一般条款 [J]. 北方法学，2007（11）.
④ 吴汉东. 论著作权作品的适当引用 [J]. 法学评论，1996（05）.
⑤ 吴汉东. 论著作权作品的适当引用 [J]. 法学评论，1996（05）.

径的部门法。由于著作权既包括人身权又包括财产权，而只有著作权人对其作品享有的人身权受到侵害时有权要求被告承担赔礼道歉的责任。

7.1.6 典型案例分析[①]

1. 案情简介

原告：A，上海锦禾防护用品有限公司；B，上海锦泽诚工业防护用品有限公司（从原告A处受让包括"99112连体防护服"的产品设计图、样板和样衣在内的劳动防护用品的一切相关知识产权权益）。

被告：A，上海纪达制衣厂。为两原告的加工合作单位，长期承接两原告委托的服装加工业务，存有包括"99112连体防护服"在内的多套样板。在两原告与上海纪达制衣厂签订的加工合作协议中明确规定其提供的产品技术资料、样板、样衣款式等一切技术资料的所有权归两原告所有，被告上海纪达制衣厂作为承接方不得泄露，不能擅自承接制服类服装加工并利用两原告的样板制作服装；B顾某。2004年1月至12月在原告B工作，担任计划科主管职务，负责安排生产的订单、联系承接方如上海纪达制衣厂等加工单位、布置交货与提货等工作；C上海正帛服装有限公司。被告A为C的加工合作单位，承接C委托的服装加工业务。

2005年初，被告B离职去被告C处工作，担任生产经理，从事的具体工作与在原告时相同。2005年4月，被告C通过服装工艺单向被告A做出生产指示，要求按原"99112连体防护服"款式改动，生产780套连体防护服。工艺单开单人为被告B。被告A在接到被告C的生产指示后，利用前述原告"99112连体防护服"样板生产制作了该批服装，被告C随后将生产制作完成的服装交付给客户单位。

2. 案情分析

（1）本案涉及三个设计作品：服装设计图、根据设计图制成的样板、根据样板制出的样衣。服装设计图作为产品设计图是《著作权法》明文规定的作品形式，受著作权法保护。样板源于设计图，是设计图的表达和演绎，但又不同于设计图，设计图反映了设计人员对服装整体的设计理念，而样板则融入了专业制版师对设计图的理解和认知。样板是专为工业化生产成衣而制作的模型作品，应受著作权法的保护。但是样衣为实用品非艺术品，因此不能作为实用艺术品受到著作权法保护。

（2）本案所涉服装设计图属于一般设计图，作为图形作品受到保护。《著作权法》关于复制的含义包括对作品从平面到立体的复制，且仅指美学或艺术表述部分的复制。按照一般设计图制造产品，不涉及美学或艺术表述的复制，不属于著作权法意义上的复制。因此，按照本案中服装设计图生产成衣不构成对原告服装设计图著作权的侵害。

[①] 案例来源：法律常识网 [2012-8-26]. http://china.findlaw.cn/falvchangshi/zhuzuoquan/zzqqinquan/zzqqal/17583_3.html.

本案所涉服装从设计图到成衣的必经环节是样板。在服装生产过程中，工人完全根据样板的形状、规格、拼接和缝制方式制作完成服装，此过程即对样板复制的过程。被告在裁剪布料制作服装过程中完全复制了原告的样板，故被告的行为构成对原告服装样板著作权的侵害，被告对此应承担相应法律责任。

(3) 本案中，被告 B 在其本人填写的服装工艺单上要求被告 A 按原"99112 连体防护服"款式进行改动生产，表明了其在使用样板上的主观意图。其作为被告 C 的生产经理履行职务行为，其主观意图代表了公司，因此被告 C 对本案侵害两原告服装样板著作权的行为有明显的主观过错。被告 A 在加工合作协议有明确约定的情况下仍接受委托制作涉案服装获取利益，该行为违背了诚实信用原则和商业道德。被告 C 与被告 A 的上述行为构成共同侵权，应承担停止侵害、赔礼道歉并赔偿损失的民事责任。被告 B 的行为系履行单位任务，是职务行为，其个人在本案中不应向两原告承担法律责任。

(4) 对原告经济损失的赔偿，法院根据作品类型、各被告侵权行为的性质、侵权的范围和程度以及原告为制止侵权行为所支出的合理费用等予以酌定。

3. 法院判决

根据《中华人民共和国民事诉讼法》第一百三十条，《中华人民共和国著作权法》第四十七条第（一）项、第四十八条之规定，判决如下：被告上海正帛服装有限公司、上海纪达制衣厂停止对两原告"99112 连体防护服"样板著作权的侵害，各赔偿两原告经济损失 2 万元，互负连带责任，向两原告书面赔礼道歉等[①]。

7.2 设计的专利权保护

用法律保护外观设计的制度可以追溯到 14 世纪比利时的佛兰德斯，而最早推行外观设计专利保护条例的城市是意大利的佛罗伦萨。随着经济和海外贸易的发展，在工商业家的强烈要求下，法国于 1806 年颁布了外观设计专利保护法，在法国的影响下，英国于 1842 年、澳大利亚于 1851 年、德国于 1876 年、西班牙于 1884 年、日本于 1888 年均相继颁布了外观设计专利保护法。[②]1984 年 3 月 12 日，会议审议通过了《中华人民共和国专利法》，1985 年 4 月 1 日《专利法》正式实施，从此开始了中国专利事业以至整个知识产权事业发展史上的一个新篇章。《专利法》实施的第一天，中国专利局就收到来自国内外的专利申请 3455 件，被世界知识产权组织誉为创造了世界专利历史的新纪录。

近年来，我国逐步提高、完善了对产品设计专利保护法的修改，以使我国《专利法》与时俱进。专利保护法的修改主要体现在：将相对新颖条件更改为绝对新颖条件；在新颖性条件中，增加了排除抵触申请的要求；增加了外观设计专

① 法律常识网. 服装设计著作权侵权案 [EB/OL].[2012-8-26]. http：//china.findlaw.cn/falvchangshi/zhuzuoquan/zzqqinquan/zzqqal/17583.html.
② 王洪霞. 外观设计专利的法律保护研究 [D]. 北京：中国政法大学，2005：3.

利的创造性条件；许诺销售作为外观设计专利的禁止权内容。①

专利权制度主要因工业领域中技术方案与设计方案的法制保护需要而建立，是指以《专利法》为核心的关于专利权的申请、审查、授权、实施、许可、转让、管理及保护的一系列激励发明创造的产生、利用、处分等法律制度的综合。《专利法》是专利制度的核心，是调整因发明创造的归属、利用与保护所产生的各种社会关系的法律规范的总和。②

在工业领域中，发明与创造成果是知识产权客体——智力成果的主要形式，它们表现为发明、实用新型，或者外观设计。在我国，当一项设计作品符合法定条件就可以申请专利，并获得《专利法》保护。我国对产品外观设计专利的形成保护意识基本建立在其鉴别功能上，而外观设计专利保护的目的就在于防止不当的竞争、抄袭、模仿，所以每个产品设计制造厂商的产品应与其他厂商的产品区别开来，遵循不使得购买者误认、混淆为原则。③鉴于外观设计的若干特征，外观设计被赋予后，任何单位和个人未经专利权人的许可不得为生产经营目的的制造、销售、进口其外观设计专利产品，具体来说外观设计专利权包括了：制造权、销售权、进口权。④严格来说，产品设计专利的保护范围应当排除功能性外观的标准，但是现在尚未有明确的规定如何将功能性外观从产品外表中区分出来，但是可以参考功能性外观的三条判断标准：有利作用决定性、不可选择性和唯一性、效果客观性。⑤

加强产品设计专利权保护意识主要表现在掌握和运用知识产权的能力上，合理运用知识产权制度，一方面能甄别他人的劳动成果，避免无意侵权；另一方面积极并且善于保护自己的知识成果，可以保证权利不受侵犯。⑥

7.2.1 设计专利权的保护客体

设计作品受保护的领域主要在外观设计。《专利法实施细则》第二条第三款规定，外观设计是指对产品的形状、图案或者其结合以及色彩与形状、图案的结合所做出的富有美感并适于工业应用的新设计。《专利审查指南》明文规定：富有美感是指在判断是否属于外观设计专利权的保护客体时，关注的是产品外观给人们的视觉感受，而不是产品功能特性和技术效果。⑦

《专利法实施细则》第二条第三款规定受保护的设计作品不包括使用单个色彩的作品，但如果是色彩变化组合形成的图案就在专利权保护范围内。与著

① 李虹.外观设计专利保护的重大进步——以专利法第三次修改为视角[J].中国青年政治学院学报，2009（05）：97.
② 吕淑琴.知识产权法律小词典[M].上海：上海辞书出版社，2006：84.
③ 吴观乐.试论外观设计专利保护的立足点[J].知识产权杂志，2004（01）：15.
④ 刘玺.外观设计专利保护研究[D].湖北：武汉理工大学，2008：7.
⑤ 王鹏,谢冬慧,马越飞.功能性外观应排除在外观设计专利保护范围之外[J].人民司法杂志,2009（08）：100.
⑥ 曹志鹏.浅谈产品外观设计专利的保护[J].河南建材杂志，2007（12）：10.
⑦ 钟华.我国外观设计专利保护客体研究[M]//发展知识产权服务业，支撑创新型国家建设-2012年中华全国专利代理人协会年会第三届知识产权论坛论文选编（第二部分），2011（03）28：55.

作权的保护对象不同，著作权保护的是美术作品和有实用价值的艺术作品，《专利法》保护的是适于工业应用的新设计，因此，其保护对象应该是工业品外观设计。2002年实施的欧盟外观设计专利法中对外观设计保护客体做出了定义："外观设计是由线条、轮廓、色彩、形状，产品本身和其装饰物的纹理和材料等特征所产生的整个产品或者其一部分的外观。"[①] 目前，我国外观设计专利面临的主要问题是质量不高，表现在重复授权次数多并且创造性偏低的设计，甚至是跨类别的搭车设计，而对于产品专利权的保护，我们面临着再次修改《专利法》、实施细则和修改审查指南。[②]

针对产品的外观设计专利的保护，对于企业来说，可以从三方面入手：做好知识产权相关的宣传工作；对外观设计进行专利管理；对外观设计专利成果进行相关转化等，这样一些对外观设计专利进行保护的措施，能够使得外观设计专利能够进一步为企业的发展做出贡献。[③]

7.2.2　设计专利权的授予条件

《中华人民共和国专利法》（下称《专利法》）第二章第二十三条规定：授予专利权的外观设计，应当不属于现有设计；也没有任何单位或者个人就同样的外观设计在申请日以前向国务院专利行政部门提出过申请，并记在申请日以后公告的专利文件中。授予专利权的外观设计与现有设计或者现有设计特征的组合相比，应当具有明显差别。授予专利权的外观设计不得与他人在申请日以前已经取得的合法权利相冲突。其中，现有设计，是指申请日前在国内外为公众所知的设计；已经取得的合法权利包括：商标权、著作权、企业名称权、肖像权、知名商品特有包装或者装潢使用权等。

我国对外观设计专利权采取的是形式审查制度，也称登记制度，即只要国务院专利行政部门经过初步审查，认为该申请手续完备且符合法律规定的形式，就授予专利权。对于不符合《专利法》规定的取得专利权的实质条件而取得了专利权的外观设计，可以通过以后的无效申请和宣告程序告其无效[④]。《专利法》第四章第四十条规定，实用新型和外观设计专利申请经初步审查没有发现驳回理由的，由国务院专利行政部门做出授予实用新型专利权或者外观设计专利权的决定，发给相应的专利证书，同时予以登记和公告。实用新型专利权和外观设计专利权自公告之日起生效。对外观设计专利权的保护期限，《专利法》第五章第四十二条做出了规定，外观设计专利权的期限为十年，自申请日起计算。

我国专利法对发明专利和实用新型专利的授予，规定必须具备"三性"（新颖性、创造性、实用性）要求，授予专利权的"三性"条件是世界各国专利法和国际公约所普遍要求的，世界上最早把"三性"作为授予专利的必要条件提

① 尹春霞.外观设计专利客体研究[D].北京：中国政法大学，2009：12.
② 钱亦俊.日本、韩国及我国台湾外观设计专利保护制度介析[J].知识产权杂志，2005（03）：57.
③ 吴限.产品外观设计专利保护探讨[J].技术与市场杂志，2013（08）：209.
④ 国务院法制办公室.中华人民共和国专利法配套规定[M].北京：中国法制出版社，2010：41.

出的是 1963 年的《斯特拒斯堡公约》，它明确规定："必须是新发明，必须是具有创造性的发明，必须是能在工业上应用的发明。"① 日本产品外观设计专利授予可以追溯到 1888 年，早期的日本产品外观设计专利授权标准主要概括为：工业上的可利用性、新颖性、创作非容易性，现在日本的产品外观设计专利授予新增加了"绝对新颖性"，这同时也是世界各国工业产品外观设计强国所强调的标准。② 中国《专利法》第二十三条凝练地概括了外观设计的授权条件，"授予专利权的外观设计，应当同申请日以前在国内外出版物上公开发表过或者国内公开使用过的外观设计不相同和不相近，并不得与他人在先取得的合法权利相冲突。"③ 我国自《中华人民共和国专利法》1985 年 4 月，正式实施整整 30 年以来，外观设计专利的授予标准进行了多次调整和修改，加强提高外观设计专利权的授予标准的同时，也提出了不授予专利权的范围：对平面印刷品的图案、色彩或者二者的结合做出的主要起标识作用的设计，不给予专利权，从而进一步提高授予外观设计专利的标准。④ 这说明中外专利法对于外观设计专利的认可和授权条件大同小异，异曲同工。但是，在我国现有外观设计专利申请制度下，外观设计专利的申请量和授权量相比发明专利和实用新型专利而言只是数量上占据了很大优势，在质量上却没有相对保障，这其中大多数情况是很多申请人只是照抄和模仿同类竞争产品的外观设计，或者只是进行微小的改进，存在着相同和相似的申请，同时没有相应的检测程序，重复授权的情况也屡见不鲜等，这些问题都构成了我国外观设计专利授权的主要问题。⑤

目前我国产品外观设计专利的审查和授予条件制度及其外观设计专利的授权现状主要通过两方面的审查：一是对专利申请文件的形式进行审查；二是对专利申请的内容进行审查，主要审查申请是否具有明显的实质性缺陷。⑥ 我国的专利可以分为发明专利、实用新型专利和外观设计专利。这三种专利保护的技术方案种类不同，审查、授权方式也不同。发明专利必须经过实质审查，而实用新型专利和外观设计专利不必实质审查，只要形式上符合《专利法》的要求，就会发给专利证书。⑦

7.2.3 侵犯外观设计专利权的行为

《专利法》第五十七条规定：未经专利权人许可，实施其专利，即侵犯其专利权；第十一条第二款规定：外观设计专利权被授予后，任何单位或者个人未经专利权人许可，都不得实施其专利，即不得为生产经营目的制造、销售、进口其外观设计专利产品。外观设计专利权的禁止范围不包括禁止他人使用和

① 徐关寿.授予专利权的条件——专利法漫话之三 [J].今日科技杂志，1984（08）：31.
② 袁小露.我国外观设计专利授权标准研究 [D].长沙：湖南大学，2013：14.
③ 金海波.外观设计专利授权条件研究 [D].北京：清华大学，2005：4.
④ 周正.完善专利制度提升我国专利申请质量 [D].北京：中国社会科学院研究生院，2013：9.
⑤ 田凌侠.我国外观设计审查制度的完善 [D].上海：华东政法大学，2013：5.
⑥ 唐俐.从外观设计专利的授予和保护谈专利法的相关修改 [J].重庆工学院学报，2006（06）：26.
⑦ 赵虎.被起诉侵犯他人外观设计专利后怎么办 [J].家电科技，2014（10）：26.

许诺销售这两种行为。

确定合理的外观设计专利侵权判定标准就应该认清外观设计的本质，明确外观设计专利保护的目的，对这两问题的含糊就会产生错误的外观设计专利侵权判定标准。外观设计具有技术和艺术的双面性，艺术性使其可能受到著作权制度的保护，技术性可使其得到《专利法》的保护。一些国家如美国开始倾向于认为外观设计是一种富有美感的技术、一种艺术的技术。[①] 是否构成专利侵权其判断方法应当是从基本的分析入手，而不能从第一感的印象、直觉这种日常生活中惯用的观察方法出发，用以后的"分析"来"证实"这种直觉印象的成立。在专利侵权判断上，直觉印象往往是错误的。因此在判断时应当从权利要求书和侵权争议对象的对比出发，进行分析。[②]

侵犯外观设计专利权的具体行为有如下几种：

1）制造行为

在未受到专利权人许可的情况下，为生产赢利目的制造其外观设计专利产品，包括将含有外观设计专利的某部分，组装成完整的外观设计专利产品，均属侵权行为。司法实践中按以下方式确定侵权产品的制造者：①在产品及其包装在标注注册商标、厂商名称、地址、联系方式等直接表明其为生产商、制造商的，应认定其为侵权产品的制造者。②除通过对注册商标、厂商名称等信息确定的制造者外，如有其他证据足以证明侵权产品系由其他厂家生产制造，则两者应认定为共同制造者并承担连带责任[③]。

2）销售与许诺销售

在未受到专利权人许可的情况下，为生产经营目的制造出外观设计专利产品，并将制造出的产品所有权从卖方有偿转给买方的行为，属于侵权行为，而许诺销售他人外观设计产品不属于侵权行为。因为在TRIPS协议中没有要求其成员国赋予外观设计专利权人禁止他人进行"许诺销售"行为的权利。许诺销售和销售的区别在于，如以促进销售为目的对专利产品进行展示陈列和广告，属于许诺销售；产生了有买卖双方的合同并存在交付专利产品的买卖行为就属于销售。

《专利法》保护的专利人的合法权益，不仅在于保护他申请获得专利的设计产品，同时还保护了该产品拥有的市场价值和占有的市场份额，这些价值和份额是以赢利为目的，制造、销售、许诺销售、进口该专利产品而实现的。因此，对专利产品的"许诺销售"和"销售"行为的判断应考虑专利权人的既得利益和长远利益的损失。许诺销售发生时未产生实际销售行为，专利权人拥有的市场价值还未减少，一般不会给权利人造成实际损失；销售行为则会造成权利人相应的损失，一旦买卖行为发生并存在利益交换，专利权人的市场利益便遭到损害，市场份额减少。

① 董红海.中美外观设计专利侵权判定比较——基于美国外观设计案例的分析 [J].知识产权,2005 (4).
② 纪尚.如何判断专利技术是否侵权 [J].现代情报，1998（12）：26.
③ 张广良.外观设计的司法保护 [M].北京：法律出版社，2008：39.

3）使用行为

未经许可，为生产经营目的使用他人的外观设计专利产品不属于侵权行为。《专利法》未将为生产经营目的的使用他人外观设计专利产品列入禁止的范围内，国家知识产权局条法司认为"赋予外观设计专利的主要目的在于阻止他人未经许可而制造有关产品时复制受专利保护的外观设计，为了达到这个目的，阻止他人未经许可而制造或者销售外观设计专利产品就足够了，没有必要限制他人为生产经营目的使用外观设计专利产品。①"

4）假冒他人专利行为

假冒他人专利的行为，是指在产品或者产品包装或广告宣传中，使用他人专利号，使人相信该产品是专利权人的专利产品的行为。这种行为属于剽窃他人专利，欺骗消费者，虽然对专利权人的精神权和财产权造成了损害，但并未实施他人专利，因此它违反了《专利法》，却不属于专利产品的侵权行为。

《专利法实施细则》第八十四条规定，假冒他人专利的行为包括：未经许可，在起制造或者销售的产品或者产品包装上标注他人的专利号的行为；未经许可，在广告或者其他宣传材料上使用他人专利号，使人将其所涉及的基数误认为是他人的专利技术的行为；未经许可，在合同中使用他人专利号，使人将合同所涉及的技术误认为是他人的专利技术的行为；伪造或者变造他人的专利证书、专利文件或者专利申请文件的行为。

7.2.4 侵权行为的判定

判定是否构成对外观设计专利权的侵犯，认定标准是看被控侵权产品的外观设计与专利外观设计是否相同或者相近似，若是，则构成侵犯外观设计专利权②。而且，进行外观设计侵权判定时，判定的前提为两者是否为同类产品，不同类产品一般情况下不构成侵权，普通消费者的眼光和审美观察能力是判断被控侵权产品与外观设计专利产品是否相同或者相近似的标准，判定被控侵权产品与外观设计专利产品是否具有相同的美感时，必须遵循整体观察与综合判断的原则。同时提出由于外观设计与发明和实用新型保护的内容不同，有些在发明或者实用新型专利侵权判定中采用的原则，并不适用于外观设计专利的侵权判定。③ 当侵权方认为实施某种专利侵权行为的预期收益超过将时间及其他资源用于从事其他活动所带来的收益时，就可能会从事该项专利侵权活动。当然，侵权人还会考虑此种违法行为被发现的可能性大小、发现后所受到的处罚等。④ 由于专利权是一种无形的财产权，其公开性和可获利性使得专利权利更容易受到侵犯。加之，侵权行为具有一定的隐蔽性，如侵权方为逃避法律责任，不完全实现权利要求书中所限定的每一项技术特征，而只实现权利要求中的一

① 国家知识产权局条法司. 新专利法详解 [M]. 北京：知识产权出版社，2001：79-80.
② 程永顺. 外观设计专利保护实务 [M]. 北京：法律出版社，2005：266.
③ 程永顺. 浅议外观设计的侵权判定 [J]. 知识产权，2004（05）：3.
④ 朱雪忠，陈荣秋. 专利保护的经济分析 [J]. 科研管理，1999，20（2）：64.

部分技术特征或分别实现权利。[①]

首先，确定外观设计专利保护的范围。《专利法》第七章第五十九条规定：外观设计专利权的保护范围以表示在图片或者照片中的该产品的外观设计为准，简要说明可以用于解释图片或者照片所表示的该产品的外观设计。对此条款的解读分为两部分：（1）保护范围以表示在图片或者照片中的该外观设计专利产品为准。从《专利法》对外观设计的定义可以看出，外观设计主要是对产品的形状、图案和色彩等富有美感的结合，文字的描述比较片面，因此直观地反映在图片中的产品外观设计是最精确的表达；（2）简要说明可以用于解释图片或者照片所表示的该产品的外观设计。《专利法实施细则》第二十八条规定：申请外观设计专利的，必要时应当写明对外观设计的简要说明，如设计要点、请求保护色彩、省略视图等情况。另外，外观设计要求对作品色彩进行保护的，需要在提交的申请中说明。《专利法》规定，外观设计不单独保护色彩，必须是色彩与形状或者图案的结合。《专利法实施细则》第二十七条第二款规定，同时请求保护色彩的外观设计专利申请，应当提交彩色图片或者照片一式两份。

由于设计产品是对形状图案和色彩的组合，还要求具有实用性，因此，在确定保护范围时应排除申请日之前已有的该产品公知设计内容，且由产品技术功能所决定的外观形状、图案或者其结合不属于该外观设计专利保护的范围，单纯的产品尺寸变化也应排除在保护范围之外。

其次，判断被控侵权产品与外观设计专利产品是否构成同类或类似产品。只有当被控产品和专利产品属于同类或类似产品才能进行外观设计侵权判定，否则侵权行为不能成立。《最高人民法院关于审理侵犯专利纠纷案件应用法律若干问题的解释》第九条规定，人民法院应根据外观设计产品的用途认定产品种类是否相同或相近。确定产品的用途，可以参考外观设计的简要说明、国际外观设计分类表等。我国对外观设计分类采取《国际外观设计分类表》，以产品功能为依据，将产品分为 31 个大类，217 个小类，此外还设有第 99 大类，把各大类都不包括的所有产品都归入这一大类里。现行侵权判定标准是以鉴别性为出发点，以一般消费为判断主体，就决定了相同或类似产品的判定标准，应当从市场实际出发，根据产品的性能、用途、消费者的消费习惯等因素综合判断，而不能仅机械地使用《国际外观设计分类表》[②]。

再次，判断被控侵权产品的外观设计与专利产品外观设计是否相同或者相近似。在外观设计侵权判定时通常参照国家知识产权局发布的《审查指南》，其对外观设计相同相近似判定的授权、确权程序作了详细规定。2004 年 7 月 1 日施行的《审查指南公报》规定，如果一般消费者经过对比外观设计与在先外观设计的整体观察可以看出，二者的差别对于产品的整体视觉效果不具有显著的影响，则对比外观设计与在先外观设计相近似，否则，二者既不相同也不相

① 原晓爽. 专利侵权行为的经济分析 [J]. 太原理工大学学报：社会科学版，2002，22（4）：57-61.
② 张广良. 外观设计的司法保护 [M]. 北京：法律出版社，2008：51.

近似。此条款中的判断主体为一般消费者，一般消费者不是对产品进行加工后的最终使用者的直接使用者，而是产品的直接使用者，是对相关产品外观设计具有常识性了解且对产品的形状、图案和色彩的差别具有一定分辨力的人。

被控侵权产品与外观设计专利产品相同是指：从整体上看，构成外观设计的要素，如产品形状、图案、色彩，或者这些要素的结合方式相同，则两者外观设计相同。

被控侵权产品与外观设计专利产品相近似是指：从整体上看，构成外观设计的要素中，主要部分相同或者相近似，次要部分不同或者不相近似，则两外观设计相近似[①]。

侵权行为与侵权责任互为依存，确定侵权责任的前提是侵权行为的成立，认定侵权行为的目的是追究侵权责任。只要侵权行为得到认定，侵权人就要承担侵权责任；侵权行为得不到认定，行为人就不应当承担侵权责任。侵权责任的唯一要件就是侵权行为。[②]

7.2.5　专利侵权行为的民事救济方式

专利权作为一种知识产权，具备知识产权的全部特征。同时，由于专利权保护客体是专利权人的技术方案，具有专业技术复杂性、抽象性和可替代性。所以专利权人的合法权益更容易被侵犯，侵权认定更复杂。如果专利权人的合法权益得不到有效的保护，将影响发明人进行创造的积极性，也不利于科学技术的推广应用，最终将影响我国科学技术的发展。所以建立完善的专利救济制度十分必要，它关系到对专利权人合法权益和社会公共利益的保护，关系到我国政府承担的保护专利权国际义务能否履行，关系到我国《专利法》立法目的能否实现以及我国知识经济的健康发展。[③]法的本质在于权利，权利以实际利益为内容。现代社会要求依据权利和义务的相互对应关系来维系人与人之间的联系。每一个社会成员都必须在权利范围内行动，并且对自己的行为结果承担相应的法律责任。这就意味着任何主体不得非法给他人的权利造成损害，一旦造成损害则必须作出等量的赔偿。侵权损害赔偿在于谋求当事人之间的一种利益平衡，不允许对他人劳动成果的侵犯和无偿占有，从而巩固以价值为基础的交换关系，适应商品生产者的利益需要和权利主张。[④]

除了专利侵权的等量赔偿原则之外，还有专利侵权惩罚性赔偿。专利侵权惩罚性赔偿的主要目的在于惩罚专利侵权人，在按照补偿性赔偿计算出来的赔偿数额的基础上，由法院根据案件具体情况提高赔偿数额。惩罚性赔偿是在补偿性赔偿不能有效保护受害人和制裁主观恶意侵权人的情况下适用的，赔偿额计算方法是补偿性赔偿额的一定倍数以下。[⑤]专利侵权惩罚性赔偿金制度作为

① 张广良. 外观设计的司法保护[M]. 北京：法律出版社，2008：56.
② 郎贵梅. 论知识产权侵权行为认定和责任确定的制度设计[J]. 法律适用，2004（01）：30.
③ 郑琴. 中美专利侵权民事救济比较研究[D]. 上海：华东政法大学，2008（04）：52.
④ 何晓平. 专利的侵权与赔偿研究[D]. 重庆：西南政法大学，2002：38.
⑤ 张玲，纪璐. 美国专利侵权惩罚性赔偿制度及其启示[J]. 法学杂志，2013（2）.

一种政策工具，客观上应当立足本土，因循国际变化和时代潮流，步入国际化、现代化、战略化与法典化的发展道路。专利侵权惩罚性赔偿金制度的中国化取决于对目的和本土语境的妥当认识。我国未来可以适时将惩罚性赔偿金制度移植到专利侵权领域，结合专利侵权的特点，设计惩罚性赔偿主观归责要件、个案中判决惩罚性赔偿需要考量的因素以及倍数上限控制等规则，从而构建起具有中国特色的专利侵权惩罚性赔偿金制度。[1]

专利侵权与一般民事侵权不同，侵权人并未伤及专利权人身及有形财产，一般是通过借助公开的专利文献进行仿制。故意侵权较之过失侵权其侵权性质严重得多，在处理时对故意或过失以及过失的轻重都应当区别对待。[2] 另外，在知识经济高速发展的今天，随着专利诱饵行为（patent troll）的出现，如果给予专利权人过度保护将损害公众的利益。在以往的专利民事救济制度中都只强调对于专利权人的利益保护，但是却忽视了如果对专利权人的利益过度保护将造成侵权人的利益的损害。专利民事救济的原则是填平原则，即填补损害以恢复原有权利状态为依据。[3]

专利侵权行为有一种特殊的救济方式，即诉前禁令，是进入诉讼程序之前，专利人向法院申请采取的一种临时措施，目的在于及时制止不法行为，避免给权利人的合法权利造成难以弥补的损害。《专利法》第六十六条规定：专利权人或者利害关系人有证据证明他人正在实施或者即将实施侵犯专利权的行为，如不及时制止将会使其合法权益受到难以弥补的损害的，可以在起诉前向法院申请采取责令停止其有关行为的措施。

我国《专利法》中并没有专门的责任条款，司法实践中主要以《民法通则》第一百一十八条作为法律依据，依该法规定专利侵权行为人应承担如下三种主要责任：

（1）停止侵权。一旦发生专利侵权行为，在诉讼程序中，案件原告一般会提出停止侵权的诉讼请求，通常只要侵权成立，法院均会判令被告停止侵权。

（2）赔偿损失。

赔偿损失是承担民事责任适用最广、最普遍的责任方式。专利侵权诉讼也不例外。侵权人对专利权人或其厉害关系人造成的损失能否得到充分的赔偿，直接关系到权利人合法权益的保障。而赔偿损失的民事司法救济离不开对损失赔偿额的科学界定。[4]《最高人民法院关于审理专利纠纷案件适用法律问题的若干规定》第二十一条对该损失赔偿作了具体规定：被侵权人的损失或者侵权人获得的利益难以确定，有专利许可使用费可以参照的，人民法院可以根据专利权的类别、侵权人侵权的性质和情节、专利许可使用费的数额、该专利许可的性质、范围、时间等因素，参照该专利许可使用费的1至3倍合理确定赔偿

[1] 唐珺. 我国专利侵权惩罚性赔偿的制度构建 [J]. 政治与法律，2014（09）：82.
[2] 晓青. 浅析专利侵权诉讼中损失偿额的确定 [J]. 知识产权，1997（08）：34.
[3] 曾世雄. 损害赔偿法原理 [M]. 台北：台湾三民书局，1996.
[4] 冯晓青. 浅析专利侵权诉讼中损失偿额的确定 [J]. 知识产权，1997（08）：32.

数额;没有专利许可使用费可以参照或者专利许可使用费明显不合理的,人民法院可以根据专利权的类别、侵权人侵权的性质和情节等因素,一般在人民币 5000 元以上 30 万元以下确定数额,最多不得超过人民币 50 万元。

(3)消除影响。对于侵犯专利权行为而言,消除影响是一种重要的民事责任形式,指侵权人必须消除其侵权行为给权利人带来的不良后果,主要是指精神损失,如声誉、信誉等。在被告的侵权行为对原告的社会声誉和市场信誉带来不良影响的情况下,法院可以判令被告消除影响,且消除影响的范围应与侵权行为对原告造成不良影响的范围一致。

人民法院对涉及实用新型和外观设计专利临时救济措施的采取,应当要求权利人提交评价报告,并赋予被控侵权人程序性权利,法官对证据的采信应基于要解决的技术问题、技术方案和技术时效的综合分析、比对,才能体现专利侵权案件中评价报告的证据属性。①

有关侵犯专利权的诉讼时效,《关于审理专利纠纷案件适用法律问题的若干规定》阐明,侵犯专利权的诉讼时效为两年,自专利权人或者利害关系人知道或者应当知道侵权行为之日起计算。

7.2.6 典型案例分析

1. 南京××公司诉山东××公司侵犯其研制的路灯产品外观设计专利权②

1)案情简介

原告:南京××照明有限公司;被告:山东××有限公司

原告诉称其自行研制的系列路灯,于 2004 年 8 月 2 日向国家知识产权局申请了外观设计专利,并于 2005 年 2 月 9 日被授权生效,2005 年 4 月发现被告在未经其同意的情况下,使用该公司专利产品去进行自己中标项目的安装。原告与被告交涉,被告并未承认错误,致使侵权事实发生。为维护自身合法权益,原告依法向法院提起诉讼,请求判决:(1)确认被告侵犯南京××照明有限公司外观设计专利权;(2)判令被告停止侵权,消除影响,赔礼道歉;(3)被告赔偿原告损失 30 万元人民币;(4)判令被告承担本案诉讼费及相关费用。

被告辩称其没有生产和使用过原告的专利产品,只是实施了路灯安装,从生产厂家购货,关于侵犯外观设计专利产品之事,与其无关,因此不构成侵权,也不需要赔偿,请求驳回诉讼。

2)案情分析

(1)外观设计只有向国家知识产权局申请专利后才能获得司法保护。原告为其自行研制的系列路灯申请了外观设计专利并被授予生效,此项专利受到《专利法》保护。

(2)前文阐述《专利法》第十一条第二款规定:外观设计专利权被授予后,

① 沈世娟,薛宁. 论我国专利权评价报告制度——一起专利侵权案件引发的思考 [J]. 知识产权, 2010 (07):80.
② 案例来源:华律网 [2012-8-27]. http://www.66law.cn/lawarticle/2963.aspx.

任何单位或者个人未经专利权人许可,都不得实施其专利,即不得为生产经营目的制造、销售、进口其外观设计专利产品。被告生产和使用原告的专利产品并自行安装的行为已构成侵权,法院对原告要求被告停止侵权的请求予以支持。

(3) 被告的侵权行为仅对原告产生了财产性损害,影响了专利权人的经济利益,并未造成精神权益的损害,因此消除影响和赔礼道歉不属于本案的民事救济范围。

(4) 被告并不是专利产品的生产者,只是购买之后安装,在法院审理的过程中被告提供了其产品的生产者和产品合法来源的根据,据《专利法》第六十三条第二款规定,为生产经营目的使用或者销售不知道是未经专利权人许可而制造并销售的专利产品或者依照专利方法直接获得的产品,能证明其产品合法来源的,不承担赔偿责任。法院对原告要求赔偿损失的诉讼请求,不予支持。

2. 美国鸿利公司诉北京某快餐店侵犯其装饰牌匾外观设计专利权[①]

1) 案情简介

原告:美国鸿利公司;被告:北京某快餐店

原告来华投资,在其经营的餐厅中一直使用在北京消费者中有相当知名度的"美国加州牛肉面大王"名称,在北京设立 20 余家连锁店。该公司的"红蓝白"装饰牌幅于 1993 年获得中国外观设计专利,公司于 1993 年向商标局申请"美国加州牛肉面大王"服务商标,至 1995 年 5 月仍未获准。被告于 1993 年 4 月 10 开业,自开业以来在其横幅牌匾上打上了"美国加州牛肉面大王"名称,其横幅牌匾的颜色依次为红白蓝,其霓虹灯招牌上亦标有"美国加州牛肉面大王"字样。1993 年,经原告请求,北京市某工商所责令被告就其横幅牌匾上的"美国加州牛肉面大王"以及霓虹灯上的"国"、"州"两字去掉。被告则仅将其横幅牌匾及霓虹灯上的"国"、"州"两字去掉,将字样改为"美加牛肉面大王","国"、"州"两字在横幅牌匾及霓虹灯上的空缺处仍能模糊辨认。于是,原告向法院提起诉讼,控告被告侵权。

2) 案情分析

(1) 被告使用的牌匾与原告"红蓝白"装饰牌幅外观设计专利在色彩的排列顺序上有所不同,但二者的差别对于产品的整体视觉效果不具有显著的影响,使消费者在视觉上与原告"红蓝白"外观设计专利产生混淆,被告牌匾外观设计与原告在先外观设计近似,被告行为已侵犯了原告的专利权。因此,法院判决被告停止侵害原告"红蓝白"外观设计专利的行为。

(2) 被告在其横幅牌匾和霓虹灯招牌上标有"美国加州牛肉面大王"名称,且使用与原告专利产品设计相近似的牌匾设计,混淆了消费者的视听。此行为不仅对原告的经济利益和市场份额产生了损害,并对原告的商誉造成了不良影响。因此,法院判决被告停止使用"美国加州牛肉面大王"名称,赔偿原告有关商誉损失并消除影响。

① 案例来源:法律常识网 [2012-8-28]. http : //china.findlaw.cn/falvchangshi/zhuanli/wgzl/wgsj/5007.html.

7.3 设计的商业标识保护

商业标识往往是生产者、经销者和服务者的身份标记，它不仅形成了商业领域中的品牌形象，同时也将产生相应的品牌效益，对其进行知识产权保护是十分必要的。商业标识类知识产权法律制度主要是针对商业领域中各种标记性标识进行保护的制度，目前主要包括商标法制、地理标记法制、企业名称法制、特殊标志法制和域名法制等。本书探讨的商标法保护客体为设计产品之一——商标。

任何区别性标志均可以作为商标。依据这一思路，商标权保护客体将来可能向以下几方面发展：第一，商标权保护客体所涉及的范围将会越来越宽；第二，商标权保护客体的注册条件将从形式上的显著性走向实质上的识别性。[1] 由于文化信息的发展，人们的现代审美观念的转变和法律意识的增强，设计师也在用平面的手法来概括多维的世界，创造出能让人们产生无限遐想的标志图形的同时，也要让商标成为法律意义上真正属于企业的财富，只有这样的标志图形才能有生命力，也只有设计这样的标志才是现代信息传播下设计师的职责。[2] 商标设计作为商标的开端，需要在艺术创新的同时以其合理性及合法性为基本前提，否则再具艺术性与创造性的商标设计都会失去其使用价值。[3]

商标是商品交换的产物，是商品的标识，是商品经济发展到一定程度后的必然产物。商标通常具有区分或识别所用商品的生产或服务来源、对所用商品的信用或品质进行担保或保证、对所用商品及其生产经营者进行广告宣传以及由商标联想到商品及其生产经营者的信息交流等功能。[4] 对商标进行知识产权保护，不仅有利于商标品牌创建者专有利益的保护，也有利于商标持有人保证其商品质量，同时还有利于保证公平有序的商品市场竞争秩序。

商标法是指调整商标的使用以及商标权的取得、利用和转让等活动的法律法规的总和，是以注册商标为规制对象的，采取自愿注册于强制性注册相结合的原则，对特殊商标施以特别保护。

7.3.1 设计商业标识保护客体

设计作品可以作为商业标识受到商标法的保护。商业标识分为区分经营主体的标识和区分商品来源的标识，前者称为营业标识，后者称为商标。商标是用来识别商品或服务来源的标志，但并非任何标志都可以作为商标。从某种意义上来说，标志是一种未经《商标法》调整的客观实在的对象，尚未介入一定的法律关系当中，而商标则是经过法律调整之后的标志，是商标法律关系的客体，其承载的是商标法律关系的主体之间的权利和义务[5]。因此商标虽然体现

[1] 王建华.商标权保护客体的基调[J].中华商标，2008（10）．
[2] 李剑芳.商标设计中的商标法知识[J].中国科技信息，2011（03）．
[3] 朱秀平.商标设计及商标法知识综述[J].才智，2012（11）．
[4] 郑友德，万志前.论商标法和反不正当竞争法对商标权益的平行保护[J].法商研究，2009（06）．
[5] 董炳和，谭筱清.商标法体系化判解研究[M].武汉：武汉大学出版社，2008：3．

为标志，但标志未必就是商标。一个标志要符合商标法规定的受保护的条件才能成为商标。

我国《商标法》第八条规定：任何能够将自然人、法人或者其他组织的商品与他人的商品区别开的可视性标志，包括文字、图形、字母、数字、三维标志和颜色组合以及上述要素的组合，均可以作为商标申请注册。《商标法》第九条规定，申请注册的商标，应当有显著特征，便于识别，并不得与他人在先取得的合法权利相冲突。其中，外观设计中的产品形状作为一种三维标志，可以作为立体商标受到《商标法》保护。三维标志是一种立体的，以实物为表现形式的商标，它无法像平面商标一样直接印制在商品或其包装上，通常只能通过商品本身形状、性质、容器及包装体现出来，因此，三维标志经常受到商品性质的制约。

7.3.2 设计受《商标法》保护条件

《商标法》第十一条规定，下列标志不得作为商标注册：仅有本商品的通用名称、图形、型号的；仅仅直接表示商品的质量、主要原料、功能、用途、重量、数量及其他特点的；缺乏显著特征的。《商标法》第十二条规定：以三维标志申请注册商标的，仅由商品自身的性质产生的形状、为获得技术效果而需有的商品形状或者使商品具有实质性价值的形状，不得注册。然而不具备显著性特征的三维标志经过使用后获得了显著性特征并便于识别的，是可以作为商标注册的。商标无效的理由之一是不符合合法性、显著性和非功能性。显著性强的商标保护范围宽，显著性差的商标，尤其是由普通词构成的叙述性商标，即使相近也难以认定混淆。[1] 商标的固有显著性越强，获得核准注册的可能性越大，获得保护的范围也越大。[2] 英国自 1875 年制定了注册商标法以后，唯一起到的作用就是，注册证书成为商标权利有效的证据，不仅有助于权利的保护，而且也便利了商标的转让和许可。[3]

由此可见，显著性是商业标识必须具备的特征，给商品或者服务以显著的商业标识，才能便于消费者识别。只有具有显著特征的标志才能作为商标注册，商标显著性的判断需要结合构成商标的图形、要素、色彩结合而成的标志、商标所适用的商品或服务以及对商标的实际使用情况进行综合考虑。商标的显著性特征是会发生转换的，以前不具有显著性特征的标志经过使用后可以得到显著性，原本具有显著特征的商标也可能因使用不当而丧失显著性。

显著性特征是商标法有效商标的基本要求，从两方面分析，一是商标的构成标志本身，二是商标与指定使用的商品之间的联系。从商品的构成标志而言，一个商标的构成标志既不能过于简单，也不能过于复杂。过于简单无法引起相关公众的注意，过于复杂使相关公众难以辨认。《商标审查及审理标准》规定，

[1] 李明德. 知识产权法 [M]. 北京：社会科学文献出版社，2009.
[2] 兴全，顾金焰. 商标权的法律保护与运用 [M]. 北京：法律出版社，2009.
[3] 李明德. 商标注册在商标保护中的地位与作用 [J]. 知识产权，2014 (05).

图 7–11 星 巴 克 商 标 Starbucks① (左)
图 7–12 华为商标② (右)

过于简单的线条、普通几何图形，过于复杂的文字、图形、数字、字母或上述要素的组合，以及一个或两个普通表现形式的字母，应被认定为缺乏显著性特征，商标局将会驳回申请。从商标与指定使用的商品之间的联系而言，仅有商品名称型号或仅直接表示商品性质的标识都被认为缺乏显著性特征，不能代表商品成为有效商标（图 7-11，图 7-12）。

《商标法》第十条规定了不得作为商标使用的情况：同中华人民共和国的国家名称、国旗、国徽、军旗、勋章相同或者相近似的，以及同中央国家机关所在地特定的名称或者标志性建筑物的名称、图形相同的；同外国的国家名称、国旗、国徽、军旗相同或者相近似的，但该国政府同意的除外；同政府间国际组织的名称、旗帜、徽记相同或者相近似的，但经该组织同意或者不易误导公众的除外；与表明实施控制、予以保证的官方标志、检验印记相同或者近似的，但经授权的除外；同"红十字"、"红新月"的名称、标志相同或者近似的；带有民族歧视性的；夸大宣传并带有欺骗性的；有害于社会主义道德风尚或者有其他不良影响的。

当某商标申请注册时，先由审核科检查是否符合法定条件，或是否违反某一条款。如果存在这样的情况，就会通知申请人。如果申请合法，就会转入注册科进行审查。这时，要将商标式样与已注册或已公示商标加以仔细比对。如果同商标局已经备案商标雷同或相近，申请当然会被驳回。③

7.3.3 侵权行为的判定

《商标法》第五十二条规定,有下列行为之一的,均属侵犯注册商标专用权：(一)未经商标注册人的许可，在同一种商品或者类似商品上使用与其注册商标相同或者近似的商标的；(二)销售侵犯注册商标专用权的商品的；(三)伪造、擅自制造他人注册商标标识或者销售伪造、擅自制造的注册商标标识的；

① http：//g.picphotos.baidu.com/album/s%3D1600%3Bq%3D90/sign=6433ff62b6de9c82a265fd895cb1bb7b/f3d3572c11dfa9ec7c784d4c67d0f703918fc113.jpg.
② http：//g.picphotos.baidu.com/album/s%3D1600%3Bq%3D90/sign=f352d9959c25bc312f5d059e6eefb6c0/29381f30e924b89977a675636b061d950b7bf6d7.jpg.
③ 郭建广. 新商标法确立的基本制度 [J]. 中华商标，2014（01）.

(四)未经商标注册人同意,更换其注册商标并将该更换商标的商品又投入市场的;(五)给他人的注册商标专用权造成其他损害的。

商标侵权即侵犯注册商标专用权,可分为广义上的商标侵权和狭义上的商标侵权。广义上的商标侵权不仅包括直接侵权,即狭义上的商标侵权,还包括间接侵权。其中,直接侵权是指未经注册商标所有人的许可,为了商业目的,在相同或类似商品服务、域名及商号上(对于驰名商标而言,还包括在不类似商品或服务上)使用与他人注册商标相同的行为。而间接侵权则是指为直接侵权提供准备、帮助或者其他便利条件的行为。① 当然,无论是广义还是狭义商标侵权,无论是直接还是间接商标侵权,都构成了事实上的商标侵权。商标侵权行为可以表述为一切侵犯他人注册商标专用权并造成或可能造成损害的违法行为。该行为主要表现在同种商品或类似商品上使用与注册商标相同或相似的商标,其主要危害是造成欺骗混淆,误导消费者,使商标权人的名誉财产受损,引起社会秩序的混乱。②

1)构成有效使用他人注册商标的行为

在取得了注册商标且在其有效时间范围内,"使用"行为应是持续的、具有实质意义的使用,暂时性或仅在少量商品上的使用通常不认为是有效使用。在实践中,使用他人商标或仿冒他人商标,以及直接在广告宣传中展示粘贴或标注有他人商标的商品都是很明显的使用行为。而现实生活中对商标的使用方式多种多样,如自主生产或接受他人委托加工带有他人商标的商品,无论是直接标注在商品上还是在商业文件或其他材料中使用,只要让消费者产生了有关商品与生产者之间联系的印象,即构成"使用"。

2)商标近似的判定

非法使用他人注册商标的行为,这是指未经商标注册人的许可,在同一种商品或者类似商品上使用与其注册商标相同或者近似的商标,以及在同一种或者类似商品上,将与他人注册商标相同或者相近似的文字、图形作为商品名称或者商品装潢使用,误导公众的行为。③《商标审查及审理标准》第三部分"商标相同近似的审查"规定:商标相同和近似的判定,首先应认定指定使用的商品或服务是否属于同一种或者类似商品或者服务。判定标准和原则在《最高人民法院关于审理商标民事纠纷案件适用法律若干问题的解释》中有规定。第九条第二款规定了认定商标近似的标准:被控侵权的商标与原告的注册商标相比较,其文字的字形、读音、含义或者图形的构图及颜色,或者其各要素组合后的整体结构相似,或者其立体形状、颜色组合近似,易使相关公众对商品的来源产生误认或者认为其来源与原告注册的商品有特定联系。第十条规定了认定商标相同或者相近似按照以下原则进行:①以相关公众的一般注意力为标准;②既要进行对商标的整体对比,又要进行对商标的主要部分的比对,比对应当

① 张玉敏.商标保护法律实务[M].北京:中国检察出版社,2004:181.
② 陈丽.商标侵权行为的判定研究[D].重庆:西南政法大学,2006:16.
③ 曹波.商标侵权行为的形态及判定[J].山东审判,2003(5):19.

在比对对象隔离的状态下分别进行；③判断商标是否相近似，应当考虑请求保护注册商标的显著性和知名度。

文字商标主要从文字的形状、读音和意义三方面进行分析判定；图形商标主要是从公众的视觉角度来考虑其构图及其颜色是否相似，商标图形的色彩、构图和整体外形相似，或商标中包含已经注册过的商标图形，造成商标构成元素使消费者误认商品或服务来源的，判定为近似商标；立体商标的近似判断从两个方面着手，立体商标之间的近似、立体商标与平面商标的近似，均判定为近似商标；颜色组合商标的近似判断，《商标审查及审理标准》作了规定，当其组合颜色和排列方式相同或近似，或当颜色组合商标与平面商标或立体商标颜色相同或近似，易使相关公众对商品或者服务来源产生误认的，判定为相同或近似商标。

商标是使用在商品或服务上，用以将其所标识的商品或服务与他人生产或提供的商品或服务相区别的标志。尽管各国商标法及学者们对商标所下的定义不尽相同，但其均把标志具有识别能力，能够将其所标识的商品或服务与其他商品或服务区分开来，作为该标识能够作为商标，受到商标法保护的根本要求。因而，不论是从理论上还是从司法实践中，对商标识别功能的保护一直都是商标权保护制度的核心内容。商标的近似混淆行为的发生，导致相关公众在购买商品或选择服务时发生了来源误认或关系误认，使商标指示商品或服务来源的基本功能被破坏，正因如此，以混淆理论作为商标侵权行为认定的基础理论、以混淆可能性标准作为判定侵权行为成立与否的根本标准，是保护商标基本功能，进而保护商标权人商标权的必然要求。①

7.3.4 商标设计侵权的民事救济方式

商标权归根结底在本质上是一种私权，其在司法领域体现出来的纠纷种类最多，发生的次数也最频繁，商标权纠纷的民事解决机制是最重要的解决机制。而其中，对商标侵权民事救济作为商标民事诉讼的一种类型，是商标权受法律保护的核心问题，也是商标权受到侵害后最有效、积极、重要的救济手段。商标侵权的民事司法救济即追究商标侵权人的民事责任，民事责任是商标侵权人所承担的一种最普遍、最重要的法律责任。而民事责任也同时具有预防功能、复原功能及惩罚功能。②

大陆法系国家关于侵权行为的规定，其中一个显著的特点就是侧重于构成要件的规定。所谓侵权行为的构成要件，就是成立一个侵权行为所必须具备的条件。我国民法学传统上主张侵权行为构成四要件说，认为侵权行为的构成要件包括不法性、过错、损害和因果关系。也有学者主张三要件说，认为侵权行为的构成要件应由过错、损害和因果关系构成。实际上，这些观点论述的是侵

① 郭婷婷. 商标侵权中混淆的司法判定 [D]. 重庆：西南政法大学，2007：2.
② 张广良. 知识产权侵权民事救济 [J]. 法律出版社，2003（6）：76.

权法律责任的构成要件,混淆了侵权行为构成要件和承担法律责任的构成要件。从商标侵权行为的构成要件上分析,应当实行三要件说,即实施了违法行为,造成或可能造成损害以及损害后果与行为之间具有因果关系。①

在认定责任人的行为构成商标侵权后,就要确定其承担民事责任的方式。一方面,商标权人基于自己的切身利益,有足够的动力来提起诉讼,他在制止和打击商标假冒和仿冒行为的同时,防止了消费者被误导和欺骗,最终达到维护消费者利益的目的,商标权人实际上成了消费者的"代理复仇人"。②另外一方面,权利救济的成本制约了权利救济的效用,助长了侵权行为的普遍化,因此,需要辅之以其他手段,以有效地控制侵权行为。③

商标因使用而产生经济价值,当这种价值被冒犯时,产生了立法的驱动力,因而产生了注册保护制度。注册商标保护制度通过一种普适性的规则对已产生的民事权利进行保护,使注册商标享有一定的垄断权利,这种权利可视为对商标普遍存在的经济价值的一种预先确认,仍属于民事权利范畴。至于在司法实践中经常遇到的具有一定市场影响力的未注册商标被他人在后使用而在先注册,因而面临无法继续使用的情况,应当视为一种规则僵化的代价。事实上,法律为这种代价设置了上限和救济手段:一是规定了未注册驰名商标的保护,二是规定了注册商标的在先权利,在先权利人可以通过商标无效途径保护自己的权利。④

《商标法》第五十三条规定:由本法第五十二条所列侵犯注册商标专用权行为之一引起纠纷的,由当事人协商解决;不愿协商或者协商不成的,商标注册人或者利害关系人可以向人民法院起诉,也可以请求工商行政管理部门处理。工商行政管理部门处理时,认定侵权行为成立的,责令立即停止侵权行为,没收、销毁侵权商品和专门用于制造侵权商品、伪造注册商标标识的工具,并可处以罚款。当事人对处理决定不服的,可以自收到处理通知之日起十五日内依照《中华人民共和国行政诉讼法》向人民法院起诉;侵权人期满不起诉又不履行的,工商行政管理部门可以申请人民法院强制执行。进行处理的工商行政管理部门根据当事人的请求,可以就侵犯商标专用权的赔偿数额进行调解;调解不成的,当事人可以依照《中华人民共和国民事诉讼法》向人民法院起诉。

在我国,根据《最高人民法院关于审理商标民事纠纷案件适用法律若干问题的解释》第二十一条规定,人民法院在审理侵犯注册商标专用权纠纷案件中,依据《民法通则》第一百三十四条、一百三十八条以及《商标法》第五十三条规定和案件具体情况,可以判决侵权人承担停止侵害、排除妨碍、消除危险、赔偿损失、消除影响等民事责任,还可以做出罚款,收缴侵权商品、伪造的商

① 陈丽. 商标侵权行为的判定研究 [D]. 重庆:西南政法大学,2006:10.
② 李明德. 美国知识产权法 [M]. 北京:法律出版社,2003.
③ 许明月. 侵权救济、救济成本与法律制度的性质——兼论民法与经济法在控制侵权现象方面的功能分工 [J]. 法学评论,2005(6).
④ 余晖. 商标侵权中混淆的司法判定 [D]. 长沙:湘潭大学,2005:5.

标标识和专门用于生产侵权商品的材料、工具、设备等财物的民事制裁决定。罚款数额可以参照《中国商标法实施条例》的有关规定确定："对侵犯注册商标专用权的行为，罚款数额为非法经营额 3 倍以下，非法经营额无法计算的，罚款数额为 10 万元以下。"[①]

根据《民法通则》第一百一十八条，侵害知识产权的责任方式包括：停止侵害、消除影响、赔偿损失。在司法实践中，受到侵害的商标权人通常要求侵权人承担的民事责任主要有三种：停止侵害、赔偿损失及赔礼道歉：

（1）停止侵害。只要商标侵权行为成立，案件原告提出停止侵权的诉讼请求，法院均会判令被告停止侵权。停止侵害请求权是商标权权利人的最基本民事救济措施，也是商标侵权人应当承担的主要民事责任。停止侵害是指商标权利人向法院要求对正在进行的侵害行为或者可能发生的侵害行为立即给予制止，以避免自身的权益遭受更大的损失，即要求侵权人停止侵害、消除影响、排除妨碍，排除侵犯权利人的商标权或消除侵犯的可能。[②] 停止侵害是在时间概念上最大程度的保护商标权利人的合法利益不再继续遭受损失。

（2）赔偿损失。赔偿财产损失的数额根据《商标法》第五十六条第一款规定，确定损失数额的基本标准有两种，一是侵权人在侵权期间因侵权所获得的利益，二是被侵权人在被侵权期间因被侵权所受到的损失。损害赔偿是商标侵权民事诉讼中适用最多的民事责任承担形式，在商标权保护中具有十分重要的意义和作用。从商标权在市场经济中的价值之角度讲，商标侵权行为会给注册商标权人的利益造成重大的经济损失。对于这些损失，权利人应享有请求侵权人赔偿损失的权利，侵害人也应依法承担相应的给付金钱或以实物补偿受害人所受损害的民事责任。[③] 赔偿损失，是侵权人对受害人履行法律责任。

另外，保全措施是商标侵权诉讼中一个十分重要的问题，依法正确地采取财产保全措施对维护被侵权人的合法权益意义重大。保全措施是指法院在受理诉讼之前及之后，根据商标注册人或者利益关系人提出的申请，或者依据职权对当事人的财产或增益标的物做出的强制性保护措施，其目的在于保证将来做出的判决能够得到有效的执行。[④] 在实际案例中，受害人赢了官司，侵权人却转移资产，使法院判决却无法有效执行的案例比比皆是。

（3）精神损失补偿。虽然相关法律并未明文规定将赔礼道歉作为商标侵权民事救济方式，但当受害人的商誉受到不良影响时，实质也带来了精神上的损害。在确定受害人精神上受到损害时，也可以适用赔礼道歉这种责任方式来弥补精神损失。侵害商标权的行为，不仅会损害商标权人的合法的财产权利，而且会使商标权人的商标声誉和信用受到损害，致其企业受到负面影响。因此，商标权人还可以要求侵权人承担因自己的侵权行为给其注册商标造成的不良影

① 《中国商标法实施条例》第 52 条。
② 郭禾. 商标法教程 [M]. 北京：知识产权出版社，2004：164.
③ （韩）金妧淳. 中韩商标纠纷解决机制比较研究 [D]. 北京：中国政法大学，2005：69.
④ （韩）金妧淳. 中韩商标纠纷解决机制比较研究 [D]. 北京：中国政法大学，2005：66.

响的法律责任。实际生活中,消除影响是由法院责令侵权人通过新闻媒体方式,公开道歉(声明,承认自己的侵权行为错误,并做出不再侵权的保证的方式进行),以消除其侵权行为的不良影响。[①] 有时候,在商标权人遭受的经济损失不太大的情况下,精神损失补偿对于受害人来说反而显得尤其重要。

7.3.5 典型案例分析[②]

1)案情简介

原告:意大利范思哲公司;被告:广东汕头市华莎驰家具家饰有限公司

原告通过马德里国际注册体系分别于 1994 年、1999 年在我国取得人头像图形、VERSACE 注册商标专用权,注册证号为 G626654,商标专用权有效期限为 2004 年 9 月 9 日至 2014 年 9 月 9 日、G726311 商标专用权有效期限为 1999 年 12 月 2 日至 2009 年 12 月 2 日,这两件商标核定使用的商品类别均为第 20 类的家具、镜子、玻璃器皿等。被投诉的上海市 6 家经销点经销的家具均由被告生产,家具商品上镶嵌有人头像图形金属饰件,被投诉人销售场所的牌匾上使用有"GUANGDA VERSACE"和"华莎驰"字样。上述 GUANGDA VERSACE 华莎驰文字商标和人头像图形商标由华莎驰公司法定代表人黄茂荣提出注册申请,商标局已经受理。根据商标局计算机系统显示,上述人头像图形商标已被驳回。对于 GUANGDA VERSACE 华莎驰文字商标,商标局初步审定家具为待删商品,保留商品为木、蜡等,申请人提出复审也被驳回。

2006 年 4 月 14 日,上海市工商局向商标局报送请示,请求对意大利范思哲公司人头像图形、VERSACE 注册商标专用权是否受到侵害进行定性。2006 年 12 月 21 日,商标局认定华莎驰公司在家具商品上使用的人头像图形与第 G626654 号注册商标近似;其在销售场所牌匾上使用的"GUANGDA VERSACE"字样与第 G726311 号注册商标近似。

2)案情分析

本案争议的焦点是被投诉人在其经销的商品上使用的人头像图形及牌匾上使用的"GUANGDA VERSACE"字样是否侵犯投诉人人头像图形和 VERSACE 注册商标专用权。要界定是否构成商标侵权,就要判断二者是否构成使用在相同商品上的近似商标。

(1)商标注册申请采取的是分类申请的原则,相同或近似商标使用在非类似商品上,一般不易引起相关公众的混淆误认。因此判断商标是否近似,首先应考虑两件商标指定使用的商品是否类似。本案中,原告的人头像图形、VERSACE 注册商标与被投诉人经销的商品上镶嵌的人头像图形和"GUANGDA VERSACE"字样都是使用在第 20 类的家具商品上,属于相同类别,符合商标近似的客观条件。

(2)判断商标是否近似,应以相关公众的一般注意力为标准。相关公众是

① 王连峰.商标法[M].北京:法律出版社,2003:156.
② 案例来源:中华商标[2012-8-30].http://www.cta.org.cn/jdal/sbjs/201008/t20100815_21636.html.

指与商标所标示的某类商品有关的消费者和与前述商品营销有密切关系的其他经营者。本案中,被告在其经销商品上使用的人头像图形与原告人头像图形商标的设计之间仅在衣领飘带上存在细微差别,购买家具的消费者以一般注意力基本无法分辨;被告在牌匾上使用的"GUANGDA VERSACE"字样与投诉人的 VERSACE 注册商标都有英文"VERSACE",消费者易产生两商标为同一企业的系列商标的联想,造成混淆误认。

(3) 商标近似应采取整体观察与主要部分比对相结合的方法。本案中,被告在其经销商品上使用的人头像图形与原告的人头像图形注册商标都是纯图形商标,由于没有指定颜色,颜色因素可以从近似判断中排除。但两件商标的整体构造、外观十分近似,且主要构图创意都是一个正面人头像,飘逸发型、面部五官形态几乎相同,图像边框虽不同,但只起到修饰作用,属于次要部分,根据主体部分要素的近似可以判断商标近似。被告在牌匾上使用的"GUANGDA VERSACE"字样由汉字拼音和英文字母构成,其中拼音"GUANGDA"不具有显著性,"VERSACE"本身并没有具体含义,显著性较强,而"GUANGDA VERSACE"字样后半部分的英文与投诉人的 VERSACE 注册商标完全相同。因此上述两件商标构成近似。

综上所述,涉案商标使用的商品与被告的注册商标核定使用的商品属于相同类别,以相关公众的一般注意力,采取整体观察与主要部分比对相结合的方法进行判断,被告商标与原告注册商标构成近似商标。因此,被告在其经销商品上使用的人头像图形及牌匾上使用的"GUANGDA VERSACE"字样已经侵犯原告第 G626654 号人头像图形、第 G726311 号 VERSACE 注册商标专用权。

第 8 章　设计产品的营销与管理

设计产品的营销与管理属于市场营销的范畴，这一概念脱胎于市场营销的概念，我们可以认为是通过创造和交换设计产品及价值，从而使个人或者群体满足欲望和需要的社会过程和管理过程。企业是此项活动实践的主体。设计产品的营销不等同于销售，其核心就是要清楚地了解顾客，并使企业所提供的产品（服务）适合顾客需要。不做好这一工作，即便拼命地推销，顾客也不可能积极购买。

经济成长取决于多方面的因素，产品的营销与管理在其中有着重要地位。当前经济全球化、高新技术的飞速发展，使得经济环境变化迅猛。新的经济环境要求经营者洞察消费者的需求欲望。因此，研究设计产品的营销与管理，不仅仅是为了迎接新时期的挑战，而且还能够有效促进经济的稳定增长。首先，产品的营销与管理通过营销战略与策略的创新，指导新产品开发经营，降低市场风险，促进新科技成果转化为生产力。其次，产品的营销与管理能够为第三产业的发展开辟道路，提供大量的就业机会，并直接、快捷地创造价值。与此同时，其扩大内需、吸引外资、解决经济成长中的供求矛盾和资金技术方面，都发挥着不可估量的作用。

8.1　市场营销策略概述

营销策略是企业以顾客需要为出发点，根据经验获得顾客需求量以及购买力的信息、商业界的期望值，有计划地组织各项经营活动，为顾客提供满意的商品和服务而实现企业目标的过程。包括产品策略、品牌策略和促销策略等类型。

8.1.1　产品策略

著名管理学学者 Keely1992 年提出产品设计策略调色盘（Strategic Design Palette）的理论架构，从 12 个构成方面来解释企业的产品设计策略，这 12 个方面分别为：功能、品牌、加工、销售、渠道、系统、服务、组织、法律、标准、开发、材料。[①] 产品是营销组合中最重要也是最基本的因素。企业制定营销组合策略，首先必须决定发展什么样的产品满足目标市场需求。产品策略还

① DCMS. Creative industries Finance Conference：Good Practice in Financing Creative Businesses [J]. 2002.

直接或间接影响到其他营销组合因素的管理。从这个意义上讲，产品策略是整个营销组合策略的基石。台湾铭传大学设计学院院长邓成连教授运用 5W（Who 何人、What 何物、How 如何、Why 为何、When 何时）定义设计策略，整合有关设计层级、企业层次的理论，将设计策略导入到企业各个层级，分为：第一层级，高阶管理层级设计策略；第二层级，中阶管理层级设计策略；第三层级，设计组织功能层级设计策略；第四层级，设计执行与活动设计策略；第五层级，设计师个人设计策略——将设计策略划分定位到企业内部的各个组织与人员中。① 产品设计策略是企业面对严峻的市场挑战和环境，为不断持续发展而针对市场开发进行的战略谋划。它体现了企业的总体战略思想和文化原则，是企业按照自己的宗旨、信念和经营方针而制定的本企业独特的产品设计方向以及产品设计的特定形象。同时，它还外延到企业的经营、计划、生产、销售和宣传的各项策略。② 从产品设计与设计策略的关系视角来看，多数学者或企业大多认为：设计策略是设计组织与设计师对创新设计产品的指导性原则。设计策略形成因素分为两个阶段：即策略发展阶段和策略执行阶段，台湾《设计学报》发表的何明泉等人研究文章认为，产品设计策略是经企业外部因素与内部因素相互作用之后，以一定形式构成的，外部因素依据市场和产业构成，而内部因素则受企业经营与产品组成所影响。③ 清华大学美术学院蔡军老师在其《设计策略研究》中论述：企业的设计策略应该由市场策略、以消费者为中心的生活形态研究与开发、企业形象与产品设计识别、前景策略、整合性设计开发过程、设计策略定位和设计管理七个方面的内容构成。④

每一种产品从开发到上市，再到退市，都会经历一个过程。这个过程被定义为"产品生命周期"。营销中的产品生命周期并不是指产品的物质寿命或者使用寿命，而是指产品从投入市场到被淘汰所经历的全部运动过程，是一种精神损耗。产品的生命周期一般分为产品引入、市场成长、市场成熟和市场衰退这四个阶段。所以，有远见的企业，其产品创新设计至少要表现出三个层次：除了在表面层次上对工业产品进行外观造型设计，还应包括更深层次的方式设计和概念设计。⑤ 事实上，许多在今天看来是概念设计，在未来几年，就成为现实设计。企业只有这样不断保持对产品设计的前瞻性，才能保持不断创新，才能在激烈的商品市场竞争中，依靠创新产品设计立于不败之地。

在产品生命周期的不同阶段，根据市场的不同特点，需要采取不同的营销策略。中国的产品设计策略是在当前国内企业由生产型向市场开发型的转变过程中提出的，这种观念的转变无论对企业还是院校都具有积极的意义。产品设计策略的概念有助于提升企业对产品设计的整体策略认识，同时，也将使院校

① 邓成连. 设计策略：产品设计之管理工具与竞争利器 [M]. 台北：亚太图书出版社，2001.
② 笪亘. 国际品牌产品进入中国市场的产品设计策略研究——美国 Avirex 服装品牌中国市场产品设计策略 [D]. 上海：东华大学，2014.
③ 何明泉，宋同正，陈国祥，黄东明. 影响设计策略的要素分析研究 [J]. 设计学报，1997.
④ 蔡军. 设计战略研究 [J]. 设计纵横，2003.
⑤ 余晓廓. 产品再设计与柔性创新策略研究 [D]. 长沙：湖南大学，2005.

的设计教育更紧密与企业接轨、与市场相结合。①

1）引入期的营销策略

在产品引入期，消费者对产品并不了解，由于消费惯性的存在，大多数消费者不愿意改变自己的消费行为。因此产品的销售量较小，单位产品成本相对较高。这一阶段往往伴随着产品技术性能不够完善，广告成本较高等现状，企业承担风险较大，利润却较少。

当市场上需求潜力巨大，并且消费者处于求变求新的心理愿意付出高价时，那么就可以采取快速掠取策略，即以高价格和高促销的策略来推出新产品。一方面用高价格来最大可能地从单位产品中获得最大利润，另一方面通过高促销来引起市场注意，加快市场渗透。当市场规模较小，竞争威胁不大且用户对产品有一定的信任时，也可以使用高价格和低促销的策略将新产品推入市场，即所谓的缓慢掠取策略。当产品市场容量巨大，消费者对产品不了解，且需求价格富有弹性（消费者对价格变动十分敏感）的话，可采取快速渗透策略，用低价格和高促销迅速打入市场，这种策略能够迅速提高企业的市场占有率和渗透率。如果市场潜力巨大，消费者对价格十分敏感且潜在竞争者繁多，可以采取缓慢渗透策略，以低价格和低促销推出新品。

2）成长期的营销策略

当产品进入成长期时，消费者对产品已经熟悉，销售量增长很快。企业生产工艺变得成熟，营销渠道已经比较完善，产品的价格逐步趋于下降。企业的销量不断攀升，促销成本分摊到更多的销量上，带来产品单位成本的下降，进而引起企业利润上升。由于市场存在着较多的盈利空间，因此大量的竞争者会涌入，市场竞争变得十分激烈。

只要产品进入了成长期，营销的核心策略就是尽可能地延长产品的成长期。企业可根据用户需求，不断地提高产品质量，对产品在功能和外观等方面进行更新换代；树立产品形象，建立品牌形象，吸引新顾客；巩固原有销售渠道并拓展新渠道，不失时机地对价格做出调整。这些策略在长期来看，对于企业的盈利能力是一种强有力的保障。

3）成熟期的营销策略

产品进入成熟期以后，市场饱和，消费平稳，行业利润与其他类别基本上没有显著差异。在这种市场情况下，往往可以采取三种基本策略进行营销。(1) 市场改良策略。企业通过宣传，提高顾客使用产品的频率。如在广告中说明每天使用，在包装上标明需要连续使用几天的字样。此外企业还致力于使用户增加产品的使用量。如牙膏在设计的时候，将牙膏口扩大一毫米，由于消费者每天都习惯于挤出相同长度的牙膏，但牙膏口直径扩大了，则每天消费的牙膏量就增加。(2) 产品改良策略。这种改良包括质量的改进、功能的改进以及

① 笪亘. 国际品牌产品进入中国市场的产品设计策略研究——美国 Avirex 服装品牌中国市场产品设计策略 [D]. 上海：东华大学，2014.

外观的改进。在服装业上,企业经常推出流行的款式,采用最新的材料,都是为了产品的求新求变。(3)营销组合改良。企业通过一套组合拳来延长产品成熟期。通常采取的方法有改变定价、销售渠道及改变促销方式。

4)衰退期的营销策略

产品市场处于衰退期时,将面临销售量迅速下降,消费者兴趣完全转移的境遇。此时产品价格已经下降到了最低水平,低价格已经对消费者的需求起不到任何的刺激作用。行业内大量企业无利可图,被迫离开市场,仅存的企业只能维持最低水平的经营。在这种低迷的市场条件下,企业首先可以选择集中优势兵力,把资源都投入到最有利的细分市场、最有效的销售渠道和最易销售的品种、款式上,以最有利的市场尽可能地获取利润。其次企业可以维持原有的细分市场和营销组合策略,等待退市时机,还可以通过大幅削减广告费用和大幅裁员,节约成本,以此为获利腾出空间。

8.1.2 品牌策略

品牌是用以识别某个销售者或某群销售者的产品或服务,并使之与竞争对手的产品或服务区别开来的商业名称及其标志,通常由文字、标记、符号、图案和颜色等要素或这些要素的组合构成。[①] 在实际的市场运营中,品牌不仅给企业带来了财富,更给企业带来了超值的利益,这些超值利益就是品牌的价值体现,于是就形成了品牌资产。一个优秀品牌对于消费者的吸引力和感召力是不可估量的,它反映了企业与顾客的一种长期相互信任和依赖关系。

将新产品开发设计与企业品牌策略相融合,就要求在进行新产品塑造过程中要牢牢按照企业的品牌策略,将企业的品牌理念和品牌策略体现于新产品的设计上,使企业在新产品开发设计中,保持其与品牌策略的一致性。[②] 就产品自身而言,新产品的设计要以品牌策略及其特征为指导,体现于产品设计中的外在视觉元素及所体现出来的内在神韵和品牌显性特征的一致性,以及和隐性特征上的一致性。[③] 品牌通过最直接的方式向使用者传递着品牌的信息,而品牌也通过产品而得以体现。设计,正是要恰如其分地把这种品牌价值通过产品表达出来。[④] 产品设计的主要任务并非单纯通过视觉刺激,去激发偶尔的感性消费,而更多的是帮助加强品牌塑造。[⑤]

企业要实行品牌战略首先要面对的是如何设计品牌。现代生理学、心理学的研究表明,在人们接收到的外界信息中,83%是通过眼睛,11%要借助听觉,3.5%依赖触觉,其余的则源于味觉和嗅觉。[⑥] 从这点可以看出,设计品牌要做到简洁醒目,夺人眼球,力求给人印象深刻。例如字母"M",通过设计师的艺

[①] 吴建安. 市场营销学 [M]. 北京:高等教育出版社,2007:281.
[②] 毛怀艳,刘子建. 基于品牌策略的新产品开发设计 [J]. 艺术与设计,2009 (09):238.
[③] 毛怀艳,刘子建. 基于品牌策略的新产品开发设计 [J]. 艺术与设计,2009 (09):238.
[④] 罗鞍. 计合作与品牌策略 [J]. Design:产品设计,2006 (10):128.
[⑤] 罗鞍. 计合作与品牌策略 [J]. Design:产品设计,2006 (10):128.
[⑥] 张磊. 企业形象设计的特例——电视媒介频道的视觉形象设计辨析 [J]. 经济技术协作信息,2006 (32)

图 8-1　麦当劳标志①

图 8-2　摩托罗拉标志②

图 8-3　摩托罗拉 Nexus6③

图 8-4　雪碧标志④

图 8-5　雪碧听装 330ml⑤

图 8-6　瓶装 2L⑥

术加工，就能形成不同的商品标识。金黄色的拱形 M 就形成了麦当劳的标志（图 8-1）。它的特点是圆润，和蔼可亲。与之形成鲜明对比的是摩托罗拉的标志，同样是 M，但摩托罗拉的 M 显得棱角分明，更有攻击性，凸显了这一企业的高精尖形象（图 8-2，图 8-3）。其次，品牌设计要构思巧妙，富有内涵。例如奔驰汽车的品牌标志设计灵感来源于汽车方向盘，发展至今已经成了高档车的代名词。第三，品牌的设计要突破地域和文化的限制。由于全球范围内各国文化不同，风俗习惯也不同，对于品牌的认知也会产生很大的差异。例如雪碧（图 8-4～图 8-6）"Sprite"直接翻译成"妖怪"，作为一款饮品的名称恐怕是不合适的，翻译为"雪碧"瞬间突出了产品清凉解暑的特点，大受国人欢迎。作为一个反面例子，美国通用汽车公司在西班牙曾经销售一款名为"Nova"的汽车，结果销售遭遇滑铁卢，原因就在于公司在确定品牌名称时忽略了 Nova 在西班牙语里是"跑不动"的意思，这样的名称用在车上，销售受阻自然不难理解。后来将这一品牌改成了拉美人喜欢的"加勒比"，结果大受欢迎。

8.1.3　促销策略

在市场竞争愈发激烈的商业环境下，企业求生存、求发展并非易事。"好酒不怕巷子深"的年代早已逝去，企业迫切需要的是一种更加积极的手段，让市场、让消费者知道自己的产品、了解自己的产品、认可自己的产品、购买自

① https：//uoccareers.files.wordpress.com/2014/01/mcdonalds-logo-1.jpg.
② http：//www.soomal.com/pic/20100006450.pic_0009.htm.
③ http：//mobile.pconline.com.cn/559/5591317.html.
④ http：//blog.sina.com.cn/s/blog_66942b950100hrcy.html.
⑤ http：//www.kysong.cn/goods.php?id=1274.
⑥ http：//www.ksea.com.cn/products/product-7482.html.

己的产品、信赖自己的产品、宣传自己的产品。这种积极的手段就是促销,它产生的一种良性循环效果对企业产品的市场开拓是有重大积极的推动作用的。[1]

促销策略依产品生命周期阶段的不同应具有差异,在产品的导入阶段,由于产品的普及率不高,消费者对该产品的认识尚处于初级阶段,就企业而言,主要的资源和精力应聚集在教育市场方面,所以这个时候采取的促销策略必须将产品的功能性告知置于首要位置。[2] 在工业产品的促销中,供应商必须能够掌握和吸引顾客的注意力和兴趣,有效地传递产品特性和利益,对产品进行技术性能示范,以促进销售,人员推销无疑在其中扮演着主导的和不可替代的角色。[3] 促销是一种刺激性行为,其产品设计的诱因越大,就越有吸引力,特别注意的是,其产品本身是否具有吸引力尤为重要,因为产品与促销之间是相互促进的关系,好的促销活动会使消费者铭记在心,间接的也会带动其产品的销量,其内涵是:通过企业和消费者之间的信息交流,来激发消费者的购买欲,最终产生购买行为。[4] 例如,在新设计产品推广中,成功运用饥饿营销策略,可以强化消费者的购买欲望。饥饿营销通过实施欲擒故纵的策略,通过调控产品的供求,引发供不应求的假象。消费者都有一种好奇和逆反心理,越是得不到的东西越想得到,于是企业的策略对消费者的欲望进行了强化,而这种强化会加剧供不应求的抢购气氛,使饥饿营销呈现出更强烈的戏剧性和影响力。[5]

促销策略可谓是和设计行业密切相关的一种营销策略。在这里,我们抛开人员促销不谈,单从非人员促销方式中的广告促销这一方面来看,就能发现设计在其中发挥的巨大作用。广告作为促销手段,已经形成了一门带有浓郁商业气息的综合艺术。我们所津津乐道的经典广告和与之对应的产品,实际上意味着消费者心理已经被广告打上了深深的烙印。在采用广告策略时,我们要认识到,广告效果不仅取决于媒体的选择,更取决于广告设计的质量。高质量的广告除遵循真实性、社会性、针对性这些统一的原则外,还要特别突出其感召性和艺术性的特点。广告是否具有感召力,最关键的因素是诉求主题。在进行广告设计时,必须使得广告的诉求和产品的特点同消费者的需求点保持一致,引发消费者的共鸣。企业在进行广告宣传时,要突出表现出消费者最为重视的产品属性,激发消费者的购买欲望。

8.2 设计产品的营销策略

现代设计企业是要面对市场的激烈竞争,设计产品也是要在市场上销售,衡量设计成功与否最直接和最终的标准就是市场销售业绩,因此设计就要遵循市场经济规律,需要运用设计管理和营销策略,运用设计的创意和对人思维、情感、心理的影响,促进产品和设计的推广和销售。这些设计管理和营销策略

[1] 林云. 企业产品促销策略初步探讨 [J]. 现代经济信息杂志, 2014.
[2] 魏子华. 家用清洁产品促销策略的实证分析 [J]. 当代经济杂志, 2010.
[3] 刘洋. 浅谈人员推销在工业产品促销中的主导作用 [J]. 黑龙江对外经贸杂志, 2005.
[4] 耿景辉. 强效促销的奥秘 [J]. 当代经济人杂志, 2001.
[5] 刘锋. 以奇制胜的产品促销策略 [J]. 企业改革与管理杂志, 2014.

包括企业形象设计策略、产品创新设计策略、率先进入市场策略、集中策略、多元化和通用化策略等。

8.2.1 企业形象设计策略

人们接触一种商品,首先是通过视觉看到它的形状、外观、颜色、结构等,进而才获取商品信息。企业形象是以产品形象为代表的,因为消费者只有通过产品的认知和评价,才会对企业有相应的认知和评价。工业产品形象是企业形象最主要、最基本的组成部分。如果说企业形象是一座雄伟壮丽的高楼,那么,工业产品形象就应是这座高楼坚实而牢固的地基。绝大多数人对企业形象的认识,既是从认识企业产品开始的,又是以满意地使用企业产品为归宿的。[1] 实质上当社会公众与用户对产品评价较高、产生较强信赖时,他们会把这种特性转移到某一抽象的品牌上,进而对其企业也有较高的评价,这样就可形成良好的企业形象,因而塑造企业形象的关键是要塑造好产品形象。[2] 在市场经济条件下,塑造良好的企业形象对企业的发展是相当重要的,而塑造良好的产品形象是企业形象的基础,提高企业的产品形象,有效地实施产品定位及价格策略,改进产品的包装装潢和商标设计和加强产品的广告宣传等手段来提升企业的形象。[3]

设计不仅参与经济运作,设计还会影响到我们的思维、情感和心理。因此,设计产品的营销就不仅仅是直接的销售,而是应该建立起良好的企业形象,以赢得消费者的信任和好感,这样才能更好地推广设计产品。这就是企业形象设计策略(Corporate Identity),即 CI(图 8-7~图 8-9),它是将企业经营理念与企业文化整合为明确而统一的概念,并利用视觉设计的技巧将这些概念视觉化、规范化、系统化,进而通过传播媒介传达给外界,以期使之对企业产生认同感。企业形象是企业组织及其行为通过传播在公众心目中产生的综合印象。产品质量是企业形象的外显,是企业形象的基础,企业往往通过自己的产品和服务来树立形象。好的企业形象能使企业的产品畅销,是企业产品的有机组成部分。[4]

图 8-7[5]　　　　　　　　　　　　　图 8-8[6]

[1] 张志新. 产品形象——企业形象的基石 [J]. 广告大观杂志, 1996.
[2] 黄亚飞. 基于企业形象理论的产品形象统一性研究 [N]. 苏州大学, 2011.
[3] 张东红. 现代企业形象中产品形象的塑造 [J]. 甘肃冶金杂志, 2012.
[4] 孟力强, 王传生. 企业形象与产品整体 [J]. 连云港化工高专学报, 1997.
[5] 江滨, 李思琦设计
[6] 江滨, 李思琦设计

图 8-9[①]

8.2.2 产品创新设计策略

面对市场上同类产品越来越多，产品的功能和质量也相差无几的情况，企业想赢得市场经常采用的就是产品创新策略。产品创新设计主要包括以下几个方面：一是企业运用新原理、新技术、新结构、新材料研制并生产、销售市场全新产品；二是企业在原有产品的基础上部分采用新技术、新材料而制成性能有显著提高的换代新产品；三是企业在原有产品基础上为了改进其性能而生产出改进新产品。

一种产品的生产和销售，有一个成长、成熟、老化和淘汰的周期，周期中不同阶段，对新产品设计开发的要求是不同的。产品的生产和销售周期可分为六个主要阶段，即引入期、成长期、成熟期、饱和期、衰退期、放弃期。它对创新与否、创新类型、创新时机、技术方向等一系列重要抉择都有影响。如在产品的引入期和成长期，应将重点放在产品设计的开发和创新上，特别是功能的创新上；在产品成熟期和饱和期，应把重点放在渐进式的改良和创新设计方面，特别是工艺方面的创新上；而在产品的衰退期和放弃期，应该等待时机或者是在新的技术方向上寻求机会。

产品创新是全球趋势，从世界先进的制造业企业来看，以产量和质量为主体来占领市场的两个阶段已经成为过去，以创新占领市场是当前的主要策略，通过产品创新的重要策略，企业能够创造高额利润的新产品，并提高行业的竞争力，求得生存与发展。[②] 产品创新有两类策略：主动式产品创新包括研究发展、行销出击、内部创新、技术引进四种策略；被动式产品创新包括防御、模仿、在模仿基础上创新、根据消费者要求创新四种策略[③]。产品创新要同技术创新结合；产品创新要同生产工艺过程的改造相结合；产品创新的重点是发展企业主导产品；产品创新要同企业的发展战略相结合。产品创新是企业发展的

① 江滨，李思琦设计
② 王凯. 医疗产品创新设计策略应用研究——基于中科院导航仪医疗设备创新设计项目 [D]，广州：广东工业大学，2014.
③ 张泽应. 基于定位视角的产品创新策略研究 [D]. 重庆：西南政法大学，2013.

动力,是企业在竞争中取胜的关键。① 设计创新不仅仅指某个产品在研发和方案阶段的创新,而研发后续需要的生产模式、商业模式、营销模式等各个方面越来越呈现互为关联的态势。② 新产品开发的程序与管理的流程应以"人"为中心而开展。以系统的角度看设计管理,设计策略、设计组织、设计评估、设计营销、设计价值等是构成的关键。③

创新是企业成长的动力,而设计可以视为企业一项整合资源,也是产品开发成功的关键因素。④ 产品创新设计成功的充分条件就是要适应市场,因此产品设计就是要做到理解顾客需求并将其应用到新产品的设计中。⑤ 信息时代的产品形态设计的又一策略就是通过设计师与消费者的互动,使消费者更多地参与设计过程从而使产品形态不断得到"个性化"创新。⑥

在产品设计领域,绿色设计成为可持续发展理论具体化的新思潮、新方法,在重建人类良性生态家园过程中发挥着关键性作用。⑦ 在循环经济理论中的3R原则,即:"减量化(Reduce)、再利用(Reuse)、再循环(Recycle)"原则,⑧ 就是"绿色设计"原则的理论基础。"循环经济"(Circular Economy)一词,最早是1990年由英国环境经济学家珀斯和特纳在其《自然资源和环境经济学》一书中首次正式使用。

减量化(Reduce)原则属于输入端方法。旨在减少进入生产和消费过程的物质量,要求用较少的原料和能源投入来达到既定的生产目的或消费目的,从源头节约资源使用和减少污染物的排放。减量化原则常常表现为要求产品小型化和轻型化,要求产品的包装简单朴实而不是豪华浪费。

再利用(Reuse)原则属于过程性方法。目的是提高产品或服务的利用效率,要求产品和包装容器以初始形式多次使用,就像餐具和背包一样可以被再三使用,减少当今世界一次性用品的泛滥和污染。再使用原则还要求制造商应该尽量延长产品的使用期,而不是非常快地更新换代。

再循环(Recycle)原则属于输出端方法。要求物品完成使用功能后重新变成再生资源。按照循环经济的思想,再循环有两种情况,一种是原级再循环,即废品被循环用来产生同种类型的产品,例如易拉罐再生易拉罐等等;另一种是次级再循环,即将废物转化成其他产品的原料。原级再循环在减少原材料消耗上面达到的效率要比次级再循环高得多,是循环经济的理想境界。

"减量化、再利用、再循环"原则在循环经济中的重要性并不是并列的。循环经济不是简单地通过循环利用实现废弃物资源化,而是强调在优先减少

① 张泽应.基于定位视角的产品创新策略研究[D].重庆:西南政法大学,2013.
② 林蜜蜜,杨玮娣.体验经济下家具产品设计的创新策略思考[J].美术大观:108
③ 许智源.产品设计开发与创新管理策略[D],杭州:浙江大学,2007.
④ 许言.创新策略、设计策略与设计特色——以消费性电子产业为例[J].设计艺术研究:103
⑤ 陈卫敏,李彦,李文强,熊艳.基于流通强度的产品创新设计策略[J].计算机集成制造系统:245
⑥ 佘雪松.论产品形态设计的适应性及创新策略[J].科技进步与对策:136.
⑦ 余晓廓.产品再设计与柔性创新策略研究[J].湖南大学硕士论文,2005年.
⑧ 周宏春,刘燕华,等.循环经济学[M].修订版.北京:中国发展出版社,2005.

资源消耗和减少废物产生的基础上综合运用 3R 原则，3R 原则的优先顺序是：减量化—再利用—再循环。

循环经济是对物质闭环流动型经济的简称，它指的是一种把物质、能量进行梯次和闭路循环使用，在环境方面表现为低污染排放甚至零污染排放的一种经济运行模式。作为一种新的经济发展模式，循环经济把清洁生产、资源综合利用、生态设计和可持续消费等融为一体，实现了经济活动的生态化转向，本质上是一种"生态经济"。它要求把经济活动组成一个"资源—产品—再生资源"的反馈式流程，要求运用生态学规律来指导人类社会的经济活动。其特征是自然资源的低投入、高利用和废弃物的低排放，从而根本上消解长期以来环境与发展之间的尖锐冲突。[①] 循环经济要求以"3R 原则"为经济活动的行为准则。

绿色设计观念，循环经济理论，是我们进行创新设计时必须考虑的因素。无论是西方还是亚洲各国，任何社会经济的发展都经历了由粗放到集约的过程，这也是基于科学技术发展本身的客观规律，无法绕过去的过程。中国在经历了三十多年的市场经济发展以来，正在由最初的粗放经营，单纯追求 GDP，到现在面临整治环境污染，促进产业转型。这就意味着设计这一行业也必须紧跟社会发展，与时俱进，在产品设计创新时，必须考虑低碳、绿色设计观念、循环经济等可持续发展理论。

8.2.3　率先进入市场策略

率先进入市场策略是指一个公司力争首先进入一个新产品市场，保护并扩大其市场份额，以树立本产品在本行业中的主导或支配地位。[②] 采用率先进入市场策略的基本要求，就是采用该策略的企业必须具备一定的新产品研发能力。因新产品率先进入的是如"无人之境"的空白市场，如果该产品市场定位准确，性价比合适，功能合理，设计美观，那么该企业将迅速一家独大，形成市场垄断。先期进入市场的优势在于抢占先机，企业能够在市场上先期树立品牌形象，赢得最大的市场份额、最广的销售渠道，通过高价促销的手段，以及凭借投放市场初期的垄断地位，获得大量的超额利润。同时还可以先入为主地给消费者灌输新的消费观念，使后进入者在引导与之不同的消费观念时要付出艰辛的努力和较大的代价。[③] "率先进入市场"本身是一项竞争优势——有时价值还非常之大，但当企业重启引擎，实施泡沫过后首轮真正的市场扩张时，它们必须追求在其他几个方面做到"率先"，方为明智之举。与"率先进入市场"相比，这些基于"率先行动"的策略会带来哪些不同？不同之处在于：它们有可能对竞争格局产生深远影响。[④]

全球顶尖的用户界面产品生产商——日本 Wacom 公司就是采用这类策略

① 江滨，冯玉玺. 基于 3R 原则的高椅古村理水分析 [M]// 异彩纷呈——2013 全国高等职业院校环境设计特色课程教学研讨会论文集. 中国美术学院出版社，2013.
② 罗玲. 新产品进入市场的策略选择 [J]. 商业时代：23.
③ 罗玲. 新产品进入市场的策略选择 [J]. 商业时代：23.
④ Kirsten D.Sandberg，连青松；你是否应当率先进入市场？[J]. 经理人，2005（10）：61.

而成为数位板行业内最高技术与最新潮流的引领者。1983年，Wacom公司率先研制并将数位板和无线压感笔投入市场，初期主要用于电脑辅助CAD设计，取得了很大的成功。不少企业看到Wacom潜在的市场利益纷纷进行模仿。但Wacom密切跟踪电脑技术与电脑软件技术发展的最新成果，不断地创造着新的电子绘图的高效与完美。美国微软公司，同样也是利用自己强大的研发能力，不断推出Vista和Windows7等创新型操作系统，几乎垄断了整个市场。虽然Wacom公司和微软公司产品的价格高出同类产品好多倍，但由于依靠率先进入市场策略，不断向市场推出新产品，使得企业在激烈的市场中获得了丰厚的利润。

8.2.4 集中策略

企业要发展，设计产品要超越同类产品，就要不断创新，不断向高精尖发展，因此企业就必须抓住某些领域，集中自己的资源，争得优势，而其他领域就要放弃一些。集中策略是指企业为获得竞争优势，集中企业某一优势技术和人力资源开发某一产品，以创造在关键领域中的相对优势。集中性策略又称专一化策略，与差别化策略不同的是企业不是围绕整个产业，而是面向某一特定的目标市场开展生产经营和服务活动的，以期能比竞争对手更有效地为特定的目标顾客群服务。[1] 集中性战略或专指企业专门服务于总体市场的一部分，确立企业优势。目标市场的大小、范围取决于企业的资源，也取决于目标市场中各个方面内在联系的紧密程度。集中策略，就是在细分市场的基础上，选择恰当的目标市场，倾其所能为目标市场服务。集中策略的核心是集中资源于目标市场，取得在局部区域上的竞争优势。集中策略可以是总成本领先策略，即在目标市场上比竞争对手更具有成本优势；也可以是差异化策略，即在目标市场上形成差异化优势；也可以是二者的折中结合。[2]

在这方面，美国英特尔公司可以称得上是运用集中策略取得成功的一个范例。1985年，当时的首席执行官安德鲁·葛罗夫毅然放弃了早期的存储器业务，使企业从制造多种芯片改变为只生产用于个人电脑的微处理器。这一集中策略使英特尔能集中资源进行新产品研发、维持创新优势，并在短短几年内成为全球最大的微处理器供应商。在科技飞速发展、国际分工日趋细化的今天，企业要善于剥离一些利润较低的项目，以集中资金技术专注于优势产品的研发设计和市场销售。

8.2.5 多元化和通用化策略

多元化策略，是指通过开发和设计各种不同类型的产品，或在同类产品中开发系列产品，使企业的产品形成多品种、多规格的格局。多元化战略主要分为程度较高的"不相关多元化"和程度较低的"相关多元化"两种。一般来说，

[1] 蔡雷波. 中国监理企业发展模式研究 [D]. 南京：南京林业大学，2005：56.
[2] 秦小辉. 公路货运企业营销策略探讨 [J]. 经济体制改革杂志，2007（09）：184.

企业多元化首先是"相关多元化",只有在相关多元已经完全确立了企业不可动摇的市场地位以后,才能进行"非相关多元化"。① 进一步细分相关多元化又可分为前向多元化、后向多元化和横向多元化。前向多元化和后向多元化可合称为纵向多元化,以传媒业为例就是进行传播内容和传播渠道整合的多元化战略。横向多元化则是指在同一种传播渠道如报纸中进行数量增多、区域增大的整合,或者对不同传播渠道如报纸、杂志、网站、电视的整合。② 企业在考虑向多元化方向发展时,首先应做精、做强企业,突出核心能力,在此基础上进行相关多元化,把企业做大。有关产品多元化涉及产品范围的纵向扩展,这需要自身技术资源的积累,依赖于企业不断的技术投入及科研支持,所以技术资源对于实施有关产品多元化战略的效果有重要影响。③ 当在行业取得很高的市场地位或行业进入成熟期时,才可能考虑适当的非相关多元化。可见,相关多元化战略在企业发展战略过程中居于承上启下的地位。④ 成功的产品多元化战略能使新产品快速、有效地进入目标市场。能进一步地提高其原品牌的影响力和知名度。顺应了消费者需求的不断变化,这又扩大了企业的市场占有率和销售额,有利于化解分散企业的经营风险,有效地设置了市场进入壁垒,从而来阻止竞争者和潜在的市场进入者。⑤

企业进行多元化经营需要考虑的因素有很多,其一是要搞好产业群分析;其二是对进入壁垒和退出壁垒的分析,这其中包括规模经济、产品的"先入为主"性,行业政策的规定和限制、与规模无关的成本劣势,如专用的产品技术、原材料来源优势、地点优势等等。⑥

采用多元化的产品设计策略能迅速扩大企业在市场上的占有率。如针对洗发液市场,宝洁公司就推出了潘婷、沙宣、飘柔、海飞丝等多个品牌(图8-10~图8-17),来扩大市场份额。再如美的从生产电风扇发展到目前生产电风扇、电饭煲、空调、冰箱、微波炉、饮水机、洗衣机、电暖器、洗碗机、电磁炉、热水器、灶具、消毒柜、电火锅、电烤箱、吸尘器等多个产品门类,同时在每

图 8-10

图 8-11

图 8-12

① 蒋颖. 多元化战略是馅饼还是陷阱——论海尔的非相关多元化战略 [J]. 商场现代化, 2008 (12).
② 陈立敏. 中国传媒企业的多元化战略变革 [J]. 生产力研究杂志, 2009 (09): 11.
③ 陈岩, 蒋亦伟. 产品多元化战略: 企业资源异质性与国际化绩效 [J]. 管理评论, 2014 (12): 134.
④ 刘永. 相关多元化经营战略与范围经济 [J]. 经济论坛杂志, 2005 (06) 39.
⑤ 王新宇. 单一品牌产品多元化战略 [J]. 企业改革与管理, 2012 (02): 70.
⑥ 杨靖. 企业如何进行多元化经营 [J]. 功能材料信息杂志, 2004 (07) 37.

图 8-13

图 8-14

图 8-15

图 8-16

图 8-17

个产品类型的开发和设计上,同样采用了多元化的设计策略,不断向市场推出诸如空调、微波炉、小家电、厨房用具等系列产品。通过这些系列产品,不仅满足了消费者的不同需求,扩大了企业市场经营层面,同时也加深和强化了企业在消费者心中的形象。

公司进行非相关多元化经营主要是为了优化配置公司的资源、分散投资风险,最大限度地增强公司的市场竞争力。[1] 关于非相关多元化战略有两种经典理论:一是"杰出的通用管理逻辑",即"经理人员在经营概念化和在技术、产品开发、分销、广告和人力资源管理方面对关键资源进行分配的方法";二是"多元化折价"理论,即高度的非相关多元化导致企业绩效的下降。[2] 企业在对实施非相关多元化可能带来的收益和成本进行比较之后才做出理性选择,故而影响企业多元化经营战略的主要因素来自企业本身,即企业自身具备的特征决定了是否实施非相关多元化。[3] 事实上,在实际案例中,企业在进行非相关多元化过程中,由于对新进领域的产品和技术了解不多,对新进行业的政策与法规、市场发育程度、产品成熟程度、产品市场规模、产品的市场前景等都知之甚少,因而极易造成决策失误。[4] 实际上,企业从事非相关多元化经营,在一定程度上是力求规避现有的产品、资本、市场摩擦、劳动力、法规和契约效率等制度性缺陷,或至少是弥补这种缺陷可能给企业带来的损失。[5] 在多元

[1] 李琳,赵进.上市公司非相关多元化与财务绩效关系研究——以建筑行业为例[J].会计之友,2012(26).
[2] Prahalad C.K., Bettis R.A.. The Dominant Logic：A NewLinkage Between Diversity and Performance[J]. StrategicManagement Journal, 1986, 7：485-501.
[3] 倪泽强,王永茂.企业非相关多元化经营动因分析[J].浙江金融,2009 (09).
[4] 郑升,葛干忠.企业非相关多元化风险的识别[J].湖南工程学院学报:社会科学版,2004 (04).
[5] 倪泽强,王永茂.企业非相关多元化经营动因分析[J].浙江金融,2009 (09).

化绩效研究方面,国外有学者研究表明,实施非相关多元化的公司并购的绩效比其他类型的并购差得多。[①]

1. 企业进行非相关多元化的成功案例:

丸红株式会社(MARUBENI CORPORATION)是日本具有代表性的大型综合商社,自 1858 年创立以来,至今已有 140 多年的历史。公司总部设在东京和大阪,资本金 1940 亿日元,是日本五大综合商社之一。公司主要从事国内、进出口贸易、国际商品技术服务贸易,并利用投资、融资等功能,经营领域不断扩大,通过在世界 70 多个国家的 126 个海外分支机构和 459 家投资企业,积极拓展事业。综合商社是一个以贸易为主体,集贸易、金融、投资、信息与服务功能为一体的大型跨国商贸集团组织形式,是集实业化、集团化、国际化为一身的综合贸易公司。[②] 日本有一句话很形象地说明了综合商社的业务——"从方便面到火箭",就是说综合商社的业务是无所不包的。按照现在流行的管理学理论,就是彻底的"非相关多元化"。

2. 丸红株式会社非相关多元战略化成功的原因:

1) 全球资源配置

丸红在全球 60 个国家拥有 119 个办事处和分公司,另外还有大量的合资合作企业,其中仅在中国就有约 110 家合资和独资公司。遍布全球的业务,可以有效地对冲风险,优化资源配置。比如,丸红在美国收购的粮食公司,目的就是向中国销售玉米。

20 世纪 80 年代,随着日元的逐步升值,日本出现了"产业空心化"的趋势,简单流通贸易的功能已经被削弱。我们看到,全球资源配置下,综合商社所做的绝不是简单的贸易,而是在利用全球的网络,进行资源的有效配置。

2) 信息的资源整合

综合商社一直将信息功能作为在大多数情况下贸易功能的一种非常有利的补充,其信息功能就是综合运用全球网络,收集和整理、分析、加工、传递信息,利用信息为商社和相关的企业集团服务。[③] 作为中间方的商社,就是要充分了解供给方和需求方的信息,才有存在的必要。而信息不是简单可以获得的,必须经过整理和加工。所谓综合商社的综合,既是指营业范围的综合,也是指信息的综合。

20 世纪 90 年代,丸红公司还没有普遍使用电脑,主要的信息交流工具是电传。对于商社的工作人员来说,每天收发十几米长的上百条电传,是主要的工作之一。很多人对日本综合商社的信息收集和整合能力很好奇,其实,大部分的信息都是来自于公开资料。只是,有的人看公开资料,不经过思考,自然就得不到信息。而要想获得信息,并且将信息转化为生意,则需要积极思考,

① Donald D Bergh. Predicting divestiture of unrelated acquisidons. An integrative model of exante conditions [J].StrategicManagement Journal, 1997, 18 (9): 715-731.
② 金晓彤. 政府推进模式中国综合商社发展的必然选择 [J]. 商业研究, 1995 (12).
③ 王鹏. 日本综合商社模式分析及其对我国创业投资发展的启示 [J]. 科技进步与对策, 2010 (18).

有"云计算"的思想。

3)业务形式多样

丸红这样的综合商社,不是一个简单的贸易公司,其业务形态多样化。比如,丸红在伦敦期货交易市场从事外汇和大宗商品的期货交易,这看似和一般的商品贸易无关,其实却有很大关联,因为,丸红本身从事国际贸易,就涉及大量美元、日元间的结算,汇率风险控制是一个很重要的支撑系统。同时,丸红也大量从事石油、有色金属等能源资源的直接贸易,期货交易实质是一种对冲。

为了控制产业链,丸红也进行大量的产业投资,从昆明的薄钢板厂、成都的自来水厂,到北京的液晶面板厂、大连的方便面厂等,涉足之广,恐怕唯有日本的综合商社这样做。应该说,丸红的产业投资,不能看作是一般的实业投资,当然也不是财务投资者的风险投资,而是一种资源配置的战略投资。

判断不清晰的不恰当的多元化战略,自然也会产生一些问题。"多元化折价"的学者认为,不断的多元化导致了企业的过度投资,并且随着业务单元的增多,规模的扩大,相应的垂直、水平方向的信息不对称问题也会加剧,业务单元的增多还会增加代理人自我利益驱使下的不理性经营管理。[1] 所以,因为不恰当的多元化而使得企业走下坡路的例子也比比皆是。

3. 企业进行非相关多元化失败案例:

哈慈成立于 1987 年,是我国一家知名的保健品企业,在创始人郭立文的带领下,哈慈不仅连创哈慈杯、五行针、驱虫消食片等产品的销售佳绩,并且在 1996 年成为我国极少数上市的民营企业,在此期间哈慈进入了高速的发展轨道。但是,由于后期进行非相关多元化战略,盲目扩张,后续产品并没有延续哈慈杯和哈慈五行针的神话。在非相关多元化战略进行的几年后,哈慈出现巨额亏损,2002 年郭立文将其所持哈慈股权全部进行转让,哈慈集团正式衰落,并最终于 2005 年 9 月 22 日因为连续亏损而退市。

4. 哈慈非相关多元战略化失败的原因:

(1)哈慈在实施非相关多元化经营前,缺乏科学的分析论证,盲目进入不相关的领域。

企业在具体选择非相关多元化战略的时候必须考虑企业所处的外部环境与自身实际情况。[2] 在缺乏科学的分析论证下,哈慈几乎同时向医药产业、农业领域、食品行业和旅游业大举进军。上马的项目都没有经过认真和细致的调查和研究,看看好就上,觉得行就干,罔顾市场需求和竞争状况,不管公司资源是否适应和配套,不论新行业自身的特征和要求。而其中绝大部分与公司的主营业务并没有任何的联系,多元化经营不能享受到范围经济带来的成本降低或者净利润的上升,相反,哈慈把有限的资源分散在众多的投资项目中,使得主营业务也因此受到影响,五行针业务出现明显的下滑趋势。

[1] 吴涌. 家电品牌的产品多元化对消费者感知产品质量影响研究 [N]. 湖北:华中农业大学,2012:10.
[2] 葛波波. 非相关多元化战略是馅饼还是陷阱——哈慈非相关多元化战略失败的原因分析 [J]. 中小企业管理与科技:上旬刊,2011(05).

(2) 哈慈在进行非相关多元化经营过程中忽略了企业的核心竞争力的发展和培育。

核心竞争力不仅是企业在本行业、本领域的技术和技能，而且还是企业开辟新领域、开发新产品、挖掘新的市场机会的重要手段。[①]哈慈集团在旗下品牌哈慈杯和哈慈五行针热销之后并没有巩固和强化企业的核心竞争产品，从而投入到新的产业中去挖掘新的核心竞争力，这不仅削弱了原有产品的核心竞争力而且没有足够的人力物力去挖掘新的核心竞争力。

(3) 哈慈在开展非相关多元化经营一段时间后，哈慈管理能力跟不上非相关多元化的脚步。

作为企业非相关多元化经营的决策者和管理者，企业家和其管理团队的决策能力和管理能力对企业多元化经营的成功与否影响很大。[②]多元化经营的企业面对多个产业和多个市场，管理体系复杂，企业的经营管理能力和水平必须达到一定的高度，才能在管理上足以驾驭集团向多元化延伸和发展。哈慈收购的几家药厂都是濒临倒闭的小厂，操盘新项目的班子都是哈慈"老人"，这是一群为哈慈发展立下过汗马功劳的人，但同时也是经验主义严重和自身综合素质不高的干部，他们无不将哈慈运作保健品的模式和思维方式惯性地带入新行业。哈慈进入新行业后，面对新问题、新事物，它的经营理念和经营机制、人才结构和思想观念等丝毫没有与时俱进，凭着经营保健品的三板斧在新行业中包打天下，结果可想而知。

相关多元化：馅饼还是陷阱？

相关多元化近年来成为我国企业迅速扩张的一种主要战略选择，其间不乏成功及失败的案例。究竟什么样的企业适合进行相关多元化？进行相关多元化的要点何在？太和顾问（以下简称：太和）就此采访了长江商学院副院长、著名战略学专家滕斌圣教授（以下简称：滕教授）。

太和：在经历了众多非相关多元化的失败后，相关多元化是否是中国企业多元化发展更好的选择？

滕教授：传统战略管理理论认为，相关多元化比不相关多元化的风险要小。不相关多元化存在的逻辑即优势主要有两点：(1) 通过资产配置来分散风险。彼此间关联性越小，整体风险越低；(2) 达到资金上的配合。因各行业周期不同，中短期可相互配合。但是因为是不相关的，核心竞争力难以从一个行业延展到另外一个或多个行业，所以，不相关多元化带来很大管理难度。我在课堂上经常会问：技术、品牌、渠道、执行力等这些作为企业的核心竞争力，有哪些是可能被跨行业运用的？有人会说是品牌。但是品牌在行业跨度稍微大点的时候就不行，如娃哈哈做童装时认为其品牌"娃"与童装有关，但是十年了还谈不上成功。所以，不相多元化在管理上的挑战是非常大的。

[①] 张荣华.哈慈多元化道路失败原因探讨[J].现代商贸工业，2010 (17).
[②] 葛波波.非相关多元化战略是馅饼还是陷阱——哈慈非相关多元化战略失败的原因分析[J].中小企业管理与科技：上旬刊，2011 (05).

相关多元化是另外一种逻辑，叫作"从核心扩张"，即从既有的核心竞争力向外扩张，比较有把握。如云南白药，以同一种核心竞争力（云南白药被普遍认同的功能是止血，因此止血被看作核心竞争力）向外扩张，只要和止血有关的，都可以做，例如，牙膏、创可贴等，而不受行业限制。从其核心竞争力出发可以打通几个行业，牙膏、创可贴与原来的医药行业相比完全不同。相关多元化的好处就是它像探照灯一样，从自己出发去看哪些行业是可以覆盖的；而不相关多元化则与其相反，先去看行业，看到市场好有潜力就去做。后者的风险相对比较大，又因不能结合企业的自身条件，如奥克斯从空调行业跳到汽车、手机等行业，可谓哪里有暴利哪里就有奥克斯，但是由于没有真正的核心竞争力做统一支撑，最后失败率很高。

管理学家一般认为，多元化（包括在中国）较难创造价值，所以不鼓励；但是我个人认为，多元化在现阶段中国具有一定合理性，交易成本和管理成本的交集下面是多元化的理想程度，如此看由于高交易成本，目前我国的多元化程度应该要比发达国家高一些。早期很多企业做不相关多元化，现在相关的比例比以前高，更强调核心竞争力。

太和：非相关多元化的两个优势都是从资本的角度来讲，对于国内企业来说从自身的核心竞争力，从管理的成本和效率上来实现相关多元化应该是更适合。

滕教授：一个企业如果本来从事单一行业，但是现在行业不够大或行业风险增大，那么在开始实行多元化时还是应先从相关多元化入手；对于企业很大已经形成相当规模的，如长实复星等，可更多强调金融上的互补，考虑整体集团收益。

太和：和成熟市场比，目前国内企业的相关多元化战略存在的主要问题是什么？

滕教授：主要是垂直一体化比例偏高，这是把双刃剑，因为垂直一体化是相关多元化中相关性最高的。如果企业顺着链条扩张，风险相对比较可控，但是目前存在一个不好的倾向，就是链条被无限拉长，比如中粮的"全产业链，从田间到餐桌"。其实，这么长的链条风险也是很大的，"牛鞭效应"放大了波动性，由于几个行业串起来，企业有没有能力去承受这么大的波动是一个问题。此外，链条上下环节打通是增加了战略灵活性还是减少了灵活性也得看行业。如做大豆进口的，有的向下游发展，在大豆价格下跌时拿出部分大豆榨油，因豆油价格相对稳定，所以为大豆期货提供一个缓冲，这是增加了灵活度；又如三星，零部件自己生产，在金融危机时被束缚，无法像其他厂商一样获取低廉的采购价格，导致市场竞争力下降。所以，不是打通上下游就一定增加了战略灵活性，目前很多人对这块的认识都是粗线条的。

太和：企业边界达到什么样的程度是合理的，滕教授给出的思路是要看"企业战略的灵活性"，而不能一味地求全、求多。

滕教授：如果战线拉得太长，那么核心竞争力就会被摊薄。

太和：相关多元化的本质是什么？如万达集团搞商业地产、搞零售、搞院

线，他是非相关的还是相关的，如何去定义？

滕教授：传统定义还是从行业来划分，先不考虑企业的具体情况，只看两个行业之间有没有内在的关联性，有的是上下游连在一起，有的是行业之间有一定互补性，虽然不是完全上下游，如：航空公司与租车公司。根据行业进行客观分析固然重要，但我认为还要结合企业，要从企业的核心竞争力来判断多元化的关联性。当然，核心竞争力的关联往往会被高估，如娃哈哈做童装。所以，如果是要相关多元化，还是要有市场认可的核心竞争力来支撑。

太和：企业在相关多元化上会遭遇什么样的挑战或风险？

滕教授：(1) 竞争风险。尤其是打通上下游来做的话，中国目前上下游关系紧张的行业比较多，比较典型的就是家电行业，上下游对抗很厉害。我前面说了，不少多元化都是考虑向自己的上下游走，如奔腾原来是美的经销商，后来开始做自己的小家电，美的据说就不让奔腾经销了。中国企业对于互相之间既是客户又是竞争对手的关系容忍度很低。又如 TCL 做"幸福树"的项目，在农村做家电卖场，希望厂商直供，两年没有做起来。做相关多元化时最容易考虑到的就是上下游，但是一定要考虑上下游的格局，要考虑进入后会不会打破原来的脆弱平衡。(2) 不能轻易认为与自己的行业有关核心竞争力就能被容易地转移过去。如：AT&T 当年收购 NCR 就是个错误判断，自认为贝尔实验室的电信技术能被转移到 PC 领域，高估了技术的共享性。又如奥克斯先后做成电能表和空调，就误将所有低成本生产都作为其核心竞争力，但是简单的低成本生产对于汽车、手机行业是不适用的，行业特性不同，导致其多元化失败。所以，在做多元化时一定要考虑清楚企业是否有核心竞争力，且在这一个行业是否管用。

太和：所以，成功的多元化要确保其核心竞争力本身是可以复制的。

滕教授：核心竞争力越是被边缘化失败几率越高，如本田，发动机是核心竞争点，其他游艇、汽车、摩托车都是围绕着发动机做。又如佳能的微电子、精密机械、精密光学这三方面是其核心竞争力，所有产品都与这些核心竞争力相关。

太和：对于想采取相关多元化策略的企业，需要做好什么样的准备、需要具备什么样的条件？

滕教授：(1) 团队的打造很重要，团队成员对行业需要非常了解，是指内行的了解，必须确保公司高管有来自于此行业的人，单从自己行业出发考虑关联行业是不可能的。(2) 如何将关联性从管理上体现出来，一定要有非常明确的内部管理体制，确保核心竞争力的整合和提升。目前国内很多企业做不到这一点，往往是依靠转移技术、资金、渠道这些硬的东西，尤其是不能把两个行业的协同性发挥出来，这是目前中国企业多元化最欠缺的。目前较多的是先收购一个企业（同行业或跨行业），之后如何进一步协调、融合，充分发挥核心竞争力，和市场结合起来，还做得不够。如国美买下了大中、永乐，但还是单纯地将它们作为三个单独的品牌来做。垂直整合一般还强调它们的合力，而关

联性不是上下游的,则协同性发挥得不是很好,相关多元化的意义大打折扣。

太和:因此我国的相关多元化目前还是以借力为主,而非合力。要改变现状,高管要考虑的问题有哪些?

滕教授:需要高管有更高的战略思维和创新能力,不把相关多元化与不相关多元化的逻辑混淆。奔驰和斯沃琪合作做微型汽车,这才是真正意义上的协同效用,相关多元化应该这样做。如果是上下游关系,更要强调协同,如阿里巴巴最近收购的一家外贸服务公司,为外贸出口的小公司提供报关退税等服务,从而为自己平台上的客户创造了价值。

太和:您对于中国企业进行相关多元化有哪些建议?

滕教授:历史的发展是分阶段的,十年前资本平台的欠缺鼓励企业做不相关多元化,比如淘宝用免费的形式打败 ebay,就得益于阿里巴巴有其他收入补贴淘宝,而收费是 ebay 的盈利模式,在唯一主业上不可能免费,否则失去了利润来源。目前不相关多元化比例正在逐渐下降,更多企业推行相关多元化,但是现在相关多元化的企业表现参差不齐,中国的一流企业往往是善于做相关多元化的,至于能走得多远就要看企业、看风格和对风险的承受能力。虽然相关多元化已经成为一个重要的战略工具,但多元化还是风险比较高的,其管理难度不可低估。本行业足够做,还有空间的,不要首先想着做相关多元化。总的原则,先近后远,远交近攻。[①]

企业产品多元化竞争策略应根据不同产品的特点,采取不同的营销模式:(1)不同产品的渠道应差异化;(2)不同产品、不同区域的经销模式应差异化;(3)不同产品的营销模式应差异化;(4)不同产品的促销手段应差异化。[②]公司的产品多元化策略需要一定的实施保障:(1)加强团队建设,提高管理人员素质;明确岗位职责和共同目标,建设团队精神;营造良好的工作环境;加强培训和学习。(2)强化研发力量。(3)提高产品质量;提高全员的产品质量意识;加强对产品原料的监控;生产、运营中全面贯彻、落实标准化管理。(4)加强资金的筹集。[③]

是做多元化还是只做专业化?这是每一个企业成长之路上必须做出选择的岔路口。尽管当年,韦尔奇在 GE 把多元化的魔力发挥到了极致,但在最近这几十年来,诸多中国企业的多元化发展却命途多舛。企业坚持做专业化和企业在一定的时机开展多元化经营本身都没有错,错在企业家对多元化战略的理解和执行上。多元化经营可以是实现企业高成长的法宝,抑或只是一个美丽的"陷阱"。无论是针对上市公司还是中小企业,以往的经验告诉我们,多元化经营是一把双刃剑。

产品通用化策略,是指企业在同一类型不同规格或不同类型产品和装备中,在互相独立的系统中,用途相同、结构相似的零部件,选择和确定具有功能互

① 作者:梅竹,来源:长江商学院。
② 黎怀君.产品多元化企业的竞争策略研究[J].中外企业家杂志,2011.
③ 蒋语鸣.ABC公司的产品多元化策略研究[D].桂林:广西师范大学,2014.

换性或尺寸互换性的子系统或功能单元，经过统一以后，可以彼此互换的一种标准化形式。① 产品通用化策略是以互换性为前提的。所谓互换性，是指在不同的时间、地点制造出来的产品或零件，在装配、维修时，不必经过修整就能任意地替换使用的性能。

产品多元化策略会造成企业生产的产品种类越来越多，同一种产品型号和款式也越来越多，这样会给企业生产技术和工序上带来很多负担，也会让消费者的使用和维修变得复杂。因此，应该通过零部件通用化、设计结构模块化等，将这种负担和复杂性降至最低。通用化是把同类事物两种以上的表现形态归并为一种或限定在一个范围内的标准化形式。产品设计中采用通用化的目的是：消除由于不必要的多样化而造成的混乱，最大限度地减少产品零部件在研制、设计和制造过程中的重复劳动，最大限度地扩大同一产品零部件的使用范围。通过最大限度地利用可重复使用的设计和通用模块，提高产品组件的互换性，可以使设计更加快速有效的进行。产品通用化是企业实现规模化生产，实现行业专业化分工与协作，降低产品成本，提高行业产品安全性、可靠性和质量水平的基础，是保证用户放心使用产品，实现生产与服务分离、服务专业化、社会化的前提条件。② 产品通用化的效果体现在简化管理程序，缩短产品设计、试制周期，扩大生产批量，提高专业化生产水平和产品质量，方便顾客和维修，最终获得各种活化劳动和物化劳动的节约。③ 掌握了通用化与多元化策略间的辩证关系，就可以在产品创新中开发出各种不同的新产品。要使零部件成为具有互换性的通用件必须具备以下条件：(1) 尺寸上具备互换性；(2) 功能上具备一致性；(3) 使用上具备重复性；(4) 结构上具备先进性。

提高新产品通用化的方法：(1) 设计者首先应在方案阶段查阅已通过鉴定或设计定型产品的设计文件，充分考虑产品的系列化设计；(2) 对于实践经验较少的设计人员应在产品设计开始阶段充分了解本企业产品的特点及其发展方向，将已通过鉴定或设计定型产品中的零部件进行系统分解、全面分析，根据其相似的技术特征，按一定规律对它们进行统一化设计；(3) 设计审核不仅是技术把关，在审核产品是否达到指标要求的同时，亦应考虑新产品通用化所带来的经济效益。④

通用化的实施步骤应从产品开发设计时进行系统性统筹，这是通用化策略的一个核心方法论。通用化设计通常有以下三种情况：

一是系列开发的通用化设计。在设计师进行系列产品设计开发时，首先要分析系列产品中零部件的共性和个性，从中找出具有共性的零部件和模块，尽量考虑系列产品通用零部件和通用模块，这是系列产品内部的统筹通用，是最基本和最常用的方法。

① 龙小红. 产品通用化设计的应用探讨 [J]. 交通标准化，2013（06）：53.
② 赵星. 不确定性环境下军用电子元器件通用化策略研究 [D]. 电子科技大学，2008：47.
③ 焦成华. 论燃气具产品的通用化和多样化 [J]. 中国土木工程学会燃气分会，2012（08）：351.
④ 贾宁宁. 通用化在新产品研发中的应用 [J]. 信息技术与标准化，2004（10）：50.

二是单独开发某一产品（非系列产品）时。在单独开发某一产品（非系列产品）时，也尽量采用原来已有的通用件和模块。即使新设计的零部件和模块，也应充分考虑使其能为以后的新产品所采用，逐步发展成为通用件和通用模块。

三是在老产品改造时。在老产品改造时，根据生产、使用、维修过程中暴露出来的问题，对可以实现通用互换的零部件和模块，尽可能通用化，以降低生产成本，保证可靠性，焕发老产品的青春。

加强对产品通用件和模块的管理也非常重要。企业设计部门通常的做法是把已确定的通用件或模块编成内部手册或计算机软件，供设计人员在开发设计新产品时选用。通用件经过多次使用考验后，有的可提升为标准件。另外，以功能互换性为基础的产品零部件和模块通用，越来越引起企业开发设计新产品时广泛的重视，如大量的电脑硬件以及集成电路和大规模集成电路的应用和互换。

通用化虽然不是标准化的典型形式，但它是标准化过程中的一个重要阶段，许多通用的零部件经过生产和用户试用都有可能提升为标准件，所以也可以说，通用化是标准化的必要阶段，对于产品功能性的通用所产生的社会经济效益，更是标准化的其他形式所无法取代的。[1]

8.3 设计企业管理模式

8.3.1 现代管理模式的思想精髓

管理活动源远流长，人类进行有效的管理活动，已有数千年的历史。人们经过漫长的历史发展过程，将管理实践形成一套比较完整的理论。时至今日，全球经济的迅猛发展，国与国之间竞争的加剧，科学技术的突飞猛进使得企业管理理论和实践都受到了强烈的冲击与挑战。针对层出不穷的新形势与新变化，人们不断地做出了创新与探索，企业管理思想也呈现出了新的特点。设计企业作为企业范畴的一种，在具有企业自身管理特点的个性之外，毫无疑问也具有一般企业的管理共性：

1) 企业管理思想的变化

当今世界是全球化的时代，新的经济形势和发展格局无时无刻不对人们的管理产生着冲击。在全球市场范围内，各种生产要素的转让与活跃程度超乎想象。企业的生存与发展已经不再局限于一个国家或地区，其触角需要伸向全球各个角落。能否适应这种爆炸般的大环境是摆在企业管理者面前的不容回避的问题。中国加入WTO不仅带来了机遇和挑战，同时也带来了新的思维方式和可借鉴的管理理念。设计企业管理现代化是一项综合、系统的工程。体制创新、产权改革只是向管理现代化走出的第一步，也是最重要的一步。[2]

"在经济全球化的浪潮中，不同文化的碰撞与融合势在必行，这就要求企

[1] 贾宁宁. 通用化在新产品研发中的应用 [J]. 信息技术与标准化，2004 (10)：49.
[2] 何锦超. 大型建筑设计企业生产组织管理模式的探讨 [J]. 中外建筑，2004 (06)：117.

业管理有新的价值观,它既要对本民族文化的内涵有充分认识,又要有非本民族文化的理解力。它强调在保持本土优秀文化的基础上兼收并蓄,建立既有自己特色又充分吸纳人类先进文化成果的管理模式,以适应世界经济全球化的发展趋势。"①

2)人本管理思想

传统的管理思想认为,人是一种生产要素,其与生产环节中投入的资本、土地等并无区别。泰勒的"科学管理"往往被批评为缺乏人文关怀的工具主义。在现代社会中,人们的自我意识和维权意识的增强,要求企业不能再把人看作是生产要素,而是要把他们当作企业发展的关键所在,他们应该是企业的主体。"带走我的员工,把我的工厂留下,不久后工厂就会长满杂草;拿走我的工厂,把我的员工留下,不久后我们还会有个更好的工厂。"安德鲁·卡内基的这段话,道出了人对企业无可替代的重要性。人本管理是指以人的全面发展为核心,创造相应的环境、条件,以个人自我管理为基础,以企业共同愿景为引导的一整套管理模式。人本管理要求理解人、尊重人,充分发挥人的主动性和积极性。②可以说,人本管理思想是现代企业管理思想、管理理念的革命。

3)"知本化"与创新管理的思想

当今社会是一个知识爆炸的信息社会,社会的进步和经济的发展越来越依靠知识的推动。企业的竞争已经不再是物质财力的竞争,而逐渐转变为企业间知识和脑力智慧的对抗。企业要善于学习,善于研究,将知识转化为创新力,无论是技术创新还是制度创新,抑或是管理创新。企业是以提高经济效益与劳动生产率为目的的,各部门均应围绕有利于生产经营开展工作,而如何提高经济效益,关键在于充分发挥人才和企业"知本化"资源的优势。③国内各设计企业的内部管理,目前最为薄弱的是人力资源方面的管理。有些设计企业仍停留在计划经济体制下的人事管理阶段,这种人事管理理念与设计企业的性质是格格不入的。设计企业产品的竞争力均来源于技术人员的设计理念和创造力,优秀的人才是设计企业最可宝贵的资源以及企业生存和发展的保障。④

作为设计企业来讲知识管理在企业管理中起着至关重要的作用。⑤虽然知识管理和项目管理是相对独立的,但知识管理贯穿在项目管理生命周期的始终,并且在项目管理的具体环节上发挥重要作用。⑥在信息高度发达的今天,信息系统建设是知识管理能够有效实现的技术保障。⑦

传统设计企业的运营管理模式一般为"设计院——综合所"垂直型管理模式,即大中型设计企业将人力资源划分为若干个综合设计所,在每个综合设

① 杜文娟. 平面设计企业管理模式的研究 [D]. 南京:南京林业大学,2008:27.
② 杜文娟. 平面设计企业管理模式的研究 [D]. 南京:南京林业大学,2008:27.
③ 何锦超. 大型建筑设计企业生产组织管理模式的探讨 [J]. 中外建筑,2004(06):118.
④ 余威铭. 论我国建筑设计企业管理现代化 [J]. 建筑设计管理,2002(06):23.
⑤ 赵萍. 设计企业怎样实施知识管理 [J]. 经营与管理,2013(05).
⑥ 李湘桔,尹贻林. 基于知识管理的建筑设计项目管理模式再造 [J]. 社会科学辑刊,2009(05).
⑦ 唐建尧,蒋勇杰. 浅谈建筑设计企业知识管理的有效方法 [J]. 四川建筑,2012(03).

所中配置齐备满足项目所需的各个专业技术人员，形成垂直型二级管理模式。①

进入 21 世纪以来，设计企业相继对管理模式进行了重组和变革，以组建项目管理部为标志，配套成立系列专业部门，主要业务单元形成以项目管理为核心的矩阵式组织结构，勘测、设计、咨询、总承包等项目的实施实行项目设计总工程师或项目经理负责制，加强项目管理的专业化建设，专业部门选派各专业技术人员组成临时的跨部门的项目勘测设计咨询团队，形成系统化、专业化的生产服务过程。②

当下，不少设计企业结合自身发展资源和定位，在管理体系上选择不同模式，有些为强化原创能力组建设计师工作室，有的谋求与西方设计师负责制接轨采用总项目负责制，有的结合专门化发展模式形成事业部模式。③ 由于设计企业是人力资源型和项目型企业，必须在管理上不断减少层级才能最大提升效率和发挥设计师的特性。

现在的发展趋势、未来，设计企业管理模式将朝着以流程为导向，注重满足客户需求和知识管理与创新机制建设的方向发展。未来设计企业将向以流程化、智能化及网络虚拟化为特征的复合型管理模式方向转变。④ 设计类企业间的竞争，说白了也就是"知本化"和创新管理的竞争。适应市场环境本身就是一个动态过程，这也意味着企业需要根据市场情况不断地调整自身的状态，做到知识管理与创新管理的统一。

4）"四满意"目标思想

现在越来越多的企业意识到，企业不仅要对股东负责，而且要高度重视其他相关利益者的利益；企业不仅要使"顾客满意"、"员工满意"和"投资者满意"，而且要让"社会满意"，这就是企业永恒的追求的"四满意"目标。⑤ 消费者维权和环保意识的增强已经使一贯以利润最大化为首要目标的众多企业开始重新审视传统行为准则。企业在经营中不断地倡导同消费者的沟通互动，不断地加强诚信经营建设，将企业经营的职业规范以及职业道德摆在了首位。

在现代社会中，管理日益成为一个十分重要的环节，无论在行政机关或工商企业以及各个组织中，管理都显示出勃勃生机。社会是经济的社会，管理是经济行为的重要环节。作为设计与管理结合的产物，设计管理决定了设计同管理的发展方向，关系到设计的发展与企业的生产效益，因此，设计与管理的结合是设计类企业发展的契机。⑥ 企业如果想在国际市场上站稳脚跟，必须切实从管理上下功夫。生存对于企业而言是首要问题。只有生存下来才能再去谋求发展。面对来自四面八方的冲击，企业都在积极备战，不断地加强自身管理素质。

① 李跃虹. 大中型建筑设计企业矩阵式项目组织管理模式分析[D]. 昆明：云南大学，2014：10.
② 李跃虹. 大中型建筑设计企业矩阵式项目组织管理模式分析[D]. 昆明：云南大学，2014：14.
③ 龙革，董艺. 建筑设计企业转型突围[J]. 上海国资，2015（01）：83.
④ 程方炎. 电力设计企业管理模式变革的实践及发展趋势[J]. 电力勘测设计，2006（10）：32.
⑤ 杜文娟. 平面设计企业管理模式的研究[D]. 南京：南京林业大学，2008：28.
⑥ 杜文娟. 平面设计企业管理模式的研究[D]. 南京：南京林业大学，2008：23.

8.3.2 现代企业管理五种模式

1）亲情化管理模式

这种管理模式建立在家族血缘关系的基础上，利用血缘关系所形成"内聚功能"对企业进行管理。我国很多家族企业在初创之期都采用这种管理模式。毕竟市场经济在我国发展并不完善，各项法律法规配套还不健全，依靠亲情这种血缘关系来管理能够使创业者更为放心，这也是亲情化管理模式在我国施行的一个客观现实。亲情化管理只要不违反企业制度、原则，对促进企业管理还是有着积极作用的。但亲情化管理模式不可能一成不变，应该汲取其他管理模式的优点，防止亲情的内聚作用转化为内耗作用。一旦对整个企业的运营与发展产生障碍，那么这种管理模式就应该被替代。

2）友情化管理模式

这种管理模式是合伙制企业起步时最常用的管理方式。这种模式对于合伙人在企业管理初期起到"共患难"的内聚作用，具有相当的积极意义。在企业发展壮大、利润日趋丰厚时，合伙人却未必能够"同富贵"。实际上企业应该根据自身发展阶段及时调整管理模式。友情化管理的缺陷就在于企业草创初期，合伙人基于朋友之间的友情彼此信任，但是在企业不断盈利的基础上，合伙人之间的利益冲突不断升级，友情和信任随之不断减弱，许多企业甚至还来不及调整管理模式，合伙人就分道扬镳。

新东方教育集团案例：

新东方，全名北京新东方教育科技（集团）有限公司，目前，总部位于北京市海淀区中关村，是规模最大的综合性教育集团。新东方教育科技集团由1993年11月16日成立的北京新东方学校发展壮大而来，作为民办教育培训行业里的龙头企业，从最初的一个班级只有二三十人的规模，到现在全国性的企业，新东方经历了艰难的路程。在所有中国民办培训企业当中，公司于2006年在美国纽约证券交易所上市，是中国大陆第一家在美国上市的教育机构。

创业初期快速扩展阶段：1995年底，积累了一小笔财富的俞敏洪飞到美国，这里曾是他心牵梦绕的地方，当年就是为了凑留学的费用，他丢掉了在北大的教师职位。在加拿大，曾经同为北大教师的徐小平听了俞敏洪的创业经历怦然心动，毅然决定回国和俞敏洪一起创业。在美国，看到那么多中国留学生碰到俞敏洪都会叫一声"俞老师"，已在美国贝尔实验室工作的王强（俞敏洪大学同班同学），也深受刺激。1996年，王强终于下定决心回国。

在俞敏洪的鼓动下，昔日好友徐小平、王强、包凡一、钱永强陆陆续续从海外赶回加盟了新东方。经过在海外多年的打拼，这些海归身上都积聚起了巨大的能量。这批从世界各地汇聚到新东方的个性桀骜不驯的人，把世界先进的理念、先进的文化、先进的教学方法带进了新东方。

像所有处于快速成长期的民营企业一样，新东方开始也是友情化管理模式，但是几年后遇到了一次次内部危机。2001年8月，新东方创业三位元老之一

的王强决定出走。卢跃刚在他的《东方马车》一书中详细描述了这段事实:"在场的人都清楚,新东方可能正沿着一个大家十分熟悉的道路向下滑行,可能面临一个私营企业由于决策失误、理念不合、利益纷争而导致的内部分裂,有可能出现盛极而衰、灰飞烟灭的庸俗结局。"庆幸的是,在俞敏洪的极力挽留之下,王强最终没有离开。

从2001年至今集团化运作模式:随着市场化改革的全面深入和我国加入WTO,教育培训行业发生了较大的变化:(1)我国与世界的融合逐步加深,对于国人,英语不再仅仅是一种交流手段,而且越来越蕴含学习、生活、娱乐的特性,因此英语培训市场在持续扩大的同时,市场细分化程度也在加深;另一方面,英语培训市场的竞争者增多,国外成熟的培训机构开始进入市场,地方培训机构大量涌现,在服务日趋同质化的情况下,培训机构提供差异化、精益化的服务成为必然。(2)由于市场专业化程度提高,市场对IT工程师、注册会计师等专业人员的需求在增加,IT、会计等专业认证考试的培训市场迅速扩大。(3)学历教育、正规教育市场的政策壁垒逐步降低,越来越多的民间资本进入了教育市场。(4)随着Internet的普及和网络技术的发展,在线教育、远程教育等手段逐渐成熟,教育培训机构运用网络打破地域限制进行规模扩张成为可能。

在这个阶段,新东方对内部组织管理结构重组,将"分封制"的松散管理结构改造成现代企业管理制度——紧密的集团化运作模式。之后经过不断发展,新东方教育科技集团于2006年在美国纽约证券交易所上市,是中国大陆第一家在美国上市的教育机构。[①] 后来这段传奇的创业经历被改编成电影《中国合伙人》,新东方这段典型的开始由友情化管理模式过渡到现代企业制度化管理模式,并由此保持了企业呈现快速增长状态,对于中国私营企业的发展,的确有某种参考意义和象征意义。

3)温情化管理模式

这种管理模式认为,为了使企业快速发展,应发挥人性的内在作用。诚然,在企业管理中打人情牌有其好处,但是人情作为不可控因素不能作为企业管理制度中的主要原则。在温情化管理模式中,要以企业管理制度为准则,不能失其底线,如过度强调人情化,会使得企业失去公平公正的工作氛围,形成拉帮结派的局面,后果不堪设想。这种管理模式实质上是一种"滴水之恩,涌泉相报"的朴素管理模式,以义气和良心维系企业管理。但是市场经济不相信这些,经济学基本假设就指出人是理性并且追求利润最大化的。这就意味着经济学也很难界定理性人的良心和义气,很难确定依靠良心和义气能够获取利润最大化。事关企业生存发展,对于利益关系还是首先要界定清楚的。一味地温情管理,心慈手软,缺乏制度管理的冷酷无情,企业管理最终是搞不好的。

① 张博. 新东方教育科技集团发展战略研究[D]. 吉林:吉林大学,2014:52.

4）随机化管理模式

随机化管理模式意味着企业在管理中制度性的东西被淡化，企业管理的随意性和主观性较强。这种管理模式常存在于私有企业和国有企业中。在私有企业中，由于老板是企业一把手，他根据自己的喜好和判断进行决策和管理。对于老板而言，企业制度就是用来改变的。这就是一种随机性的管理行为。而国有企业往往会受到政府各个管理部门的过度干预。这两个领域的共同特点就是企业管理体现了独裁者的意志，缺乏监督与约束，对企业的运营十分不利。

21世纪是一个科技迅猛发展的时代，随着我国改革的深化，建设社会主义市场经济体制成为国有企业体制改革的主要目标。在此背景下，国家对规划设计行业明确提出了企改转制的目标，要建立"产权关系清晰、法人制度健全、政企职责分开、经营机制灵活、管理规范科学"的现代企业管理制度。[①]

5）制度化管理模式

所谓制度化管理模式，就是指用制定好的各种制度来推动企业管理。企业内部公平环境的建立很大部分来源于企业内部建立了合理有效的管理控制系统，也就是制度化管理模式。它是企业公平合理的考核体系的最强有力的技术保障。企业内部各项目成本和收益的核算，各阶层管理人员的业绩考核与奖金的确定，高层管理人员期股计划的制定，长期客户服务关系的价值评估，企业内中间产品的转移定价等，这些问题都将需要一套管理控制系统来解决。[②] 既然是制度，其建立和推行必然需要一定的时间来得到大家的认可。管理模式的制度化是一种契约式的规则，人们在这套规则下明确自己的权利与义务。制度的建立与变迁一样，都是一个长期的过程。因此制度化的管理模式一旦出现利益冲突，其改变的步伐也是相对较慢的。这就造成了在管理过程中制度和人情的矛盾。人的思维是活跃的，单一的制度规则不可能适应纷繁复杂的企业管理。完全靠制度来约束将会使管理变得冷酷无情，因而这种制度化的管理模式需要汲取人情味，在一定范围内淡化规则，做到因时制宜、因事制宜、灵活处理。

8.3.3 设计管理

"设计管理"一词自1965年由英国皇家艺术学会（The Royal Society of Arts，简称RSA）提出后，已经被讨论长达半个世纪。[③] 针对设计管理的研究，英国设计师迈克尔·费瑞（Michael Furry）于1966年提出："设计管理是在界定设计问题，寻找合适的设计师，且尽可能地使设计师在既定的预算内及时解决设计问题。"他把设计管理视为经济设计问题的一项功能，侧重于设计管理的导向。[④] 设计管理（design management）的概念被正式提出是20世纪60年代后的事情。1966年，英国皇家艺术协会（Royal Society of Arts）正式设立了设计管理的奖

① 孙鹏.规划设计有限公司的企业特征与经营风险规避[J].中小企业管理与科技，2012（03）：1.
② 余威铭.论我国建筑设计企业管理现代化[J].建筑设计管理，2002（06）：24.
③ 刘瑞芬.设计程序与设计管理[M].北京：清华大学出版社，2006（7）：1.
④ 刘和山，李普红，周意华.设计管理[M].北京：国防工业出版社，2006.

项。1976年，美国也成立了设计管理协会（Design Management Institute，简称DMI），一直致力于研究企业如何有效地使用设计资源，推广设计管理活动。

设计管理即界定设计问题，寻找合适设计师，整合、协调或沟通设计所需的资源，运用计划、组织、监督及控制，寻求最合适的解决方法，并通过对设计战略、策略与设计活动的管理，在既定的预算内及时有效地解决问题，实现预定目标。具体来讲，设计管理包括设计企业管理、设计师管理和设计项目管理等。

设计管理可以理解为对设计活动的组织与管理，是设计借鉴和利用管理学的理论和方法对设计本身进行的管理，即设计管理是在设计范畴中所实施的管理，设计是管理的对象，又是管理对象的限定。设计管理涉及设计和管理的两方面，设计和管理两方面各自有特定的内涵，有时其含义还比较宽泛；因此，设计管理有时指制造商的设计工程管理，即从管理学的角度将设计理解为一种管理的方式。这样，设计管理实际上包含着不同的层面和内容。[1]

1）设计企业管理

设计企业可分为两种基本类型：一类是企业内的设计部门，另一类是独立的设计公司。企业内的设计组织多是依附于工程部、技术部的设计部门或经营决策层的设计部门。独立的设计组织则基本上是从个体设计师逐步发展而来的设计工作室或设计公司。

设计企业要有合理的企业组织形式，好的企业结构形式能使企业高效率运行，可以激发设计人员的工作积极性和最大程度上发挥设计人员的潜能。常见的设计企业结构形态有：垂直式结构和矩阵式结构。

垂直式结构是指设计组织管理从结构上层层向上，逐渐缩小，权力逐级扩大，有严格的等级制度，形成一种纵向体系。这一结构的优势在于结构严谨、等级森严、分工明确、便于监控等。但弊端也是显而易见的：各职能部门之间缺乏快速统一的沟通协调机制；森严的等级制度极大地压低了员工的主创精神；信息沟通渠道过长，容易造成信息失真以及由不相容目标所导致的代理成本的增加，决策者也无法对顾客的需求和市场的变化做出快速反应。

矩阵式结构是为了改进垂直式结构横向联系差、缺乏弹性的缺点而形成的一种组织形式。它的特点表现在围绕某项专门任务成立跨职能部门的专门机构，例如组成一个专门的产品小组去从事新产品开发工作，在研究、设计、试验、制造各个不同阶段，由有关部门派人参加，力图做到条块结合，以协调有关部门的活动，保证任务的完成。这种组织结构形式是固定的，人员却是变动的，需要谁谁就来，任务完成后就可以离开。项目小组和负责人也是临时组织和委任的。任务完成后就解散，有关人员回原单位工作。矩阵式结构具有灵活、高效的优点，但却是临时性、多变性的组织，对于长期发展的大型设计企业管理模式来说，显然是不够的。

垂直式结构和矩阵式结构各有优劣，一般设计企业应该是两种结构组合运用，在正常企业管理中应用垂直式结构，以利于设计企业的长期稳定发展；在

[1] 李砚祖. 艺术设计概论 [M]. 武汉：湖北美术出版社，2002：107.

具体的设计工作项目中,可以采用矩阵式结构,以最优人员组合起设计团队,灵活、高效地完成设计任务。在一般设计企业的结构层次上,从企业老总、设计总监到基层设计人员,包括其他配套部门,都要统一作好计划。

设计管理理论是围绕核心产品的研发所展开的过程管理,整体来说,依次经过项目规划、概念发展、系统设计、方案设计、测试优化、生产模拟等各个环节。[1] 设计管理就是在企业安排各种实际工作时,考虑设计在项目管理过程中所占的位置。[2] 初期的设计管理,是为了创造及维持设计公司与消费者之间的关系而使用的理念。但是随着企业和市场认识了设计与设计者角色的重要性之后,为了企业的目标,设计管理便成了让设计有效发展及管理的工具。[3]

其中作为主体的设计师,也是层次清晰、责任明确的。设计企业中,设计师一般可以划分为总设计师、主管设计师、设计师和助理设计师四个层次,四个层次的设计师工作经验、组织协调能力、规划决策能力、设计实践能力和具体的责任、工作内容都明确的要求和分工。四个层次的设计师虽然职位和工作内容不同,但在地位上是平等的,是团结协作的关系。

2)设计师管理

企业的设计活动最终是通过设计师来进行的,对设计师的管理是设计管理最重要的工作之一。设计师管理中,一方面要注重设计师的选拔和培养,根据设计师各方面能力和素质综合衡量选拔设计人员,同时要根据设计师个人的能力特点和职业发展意愿,进行短期和长期的培养和培训;另一方面要注意设计人员与工程技术人员的不同之处,要尊重设计师的特点,给设计人员创造相对宽松的工作环境。设计管理是个性和共性的统一体,其中个性的部分就包含了对艺术创造力的管理。[4] 设计行业不同于其他行业,管理层次分明,按照级别给予薪酬。设计师与绘图员的薪酬模式需要能调动他们的积极性,故采取多种薪酬模式结合的方式。[5]

3)设计师的选拔和培养

只有拥有一流的设计队伍,才能创立一流的设计企业。设计师的质量是现代企业及其产品创新设计活动效率高低的决定性因素。对于设计管理者来说,要善于发现人才、团结人才、使用人才、培养人才,创造使杰出人才脱颖而出的条件。因此,选拔选择适合从事设计活动的人才,是设计管理者的重要职责。

由于设计工作的复杂性、综合性,涉及了诸多学科的知识和能力,因此设计师的要求和衡量标准就非常高。在本书第6章我讲到了设计师的能力和素质,设计师的能力包括形态创造和表现能力、设计分析能力、创意能力、协作能力、审美能力、经济意识、设计理论修养等,设计师的素质包括艺术素质、人文素质、科技素质、心理素质、身体素质以及道德素质等多方面。设计师的选拔,就应

[1] Rehman F, Duffy A. 设计管理与评估 [M]. 西安:西北工业大学出版社,2008:106.
[2] 苑晓东. 设计管理重要性研究 [J]. 艺术科技,2014(02).
[3] (韩)金宣我. 美学经济力——欧洲设计师谈设计管理与品牌经营 [M]. 北京:电子工业出版社,2011:24.
[4] 郭琰. 创新设计中的设计管理 [J]. 品牌,2014(06).
[5] 程姜. 浅议南京联合装饰设计院设计管理模式 [J]. 艺术与设计,2011(01).

该从以上各方面的能力和素质上来综合衡量。

设计师的培养要通过培训,首先应让员工了解公司经营的基本情况,如公司的发展战略、目标、设计战略、经营方针、经营状况、规章制度等,便于员工参与公司活动,建立起公司与员工之间的信任,培养员工对公司的忠诚,增强员工主人翁精神。其次是使员工掌握完成本职工作所必备的技能,如设计能力、谈判技能、操作技能、处理人际关系的技能等。

设计师的培养,要关注个体成长和职业生涯的发展,要充分了解员工的个人需求和职业发展意愿,为其提供适合其要求的上升道路。也只有当员工能够清楚地看到自己在组织中的发展前途时,他才有动力为企业尽心尽力地贡献自己的力量,与组织结成长期合作、荣辱与共的伙伴关系。当确认每一名设计师在职业发展方面所需要的能力时,可以列出清单,把设计师现有的能力和组织今后所需要的能力进行对比,把双方都列出的能力作为重点进行培养,并确定多长时间之后需要这种能力。根据这一清单设计一个计划,让团队成员通过细致的、有条不紊的能力培养计划来增强其专业能力。

以荷兰飞利浦公司为例(图 8-18,图 8-19),其外形设计中心就给它所有设计人员创造了这样的培养条件:向他们提供最新的信息与情报,通过各种方式传达有关新技术、新的市场动态的信息,并把所有信息存入中心的计算机资料库;对设计人员常常进行再训练,组织设计人员定期参观各种展览与博物馆,还邀请专家到本中心为设计人员举办讲座、举办学术讨论会,以使所有设计人员都能对新的发展与变化了如指掌。这种对人员的精心培养使飞利浦公司保持世界一流的设计水平。

设计师的培养不仅是设计企业发展的要求,也是留住优秀人才的重要手段,任何有长远眼光的设计管理者都不能忽视。

4) 创造良好的设计工作环境

设计企业的环境、氛围、设施传递着对员工的关怀,对劳动的尊重,更重要的是有利于工作效率的提高,设计创意的激发。

为了鼓励设计师进行创新活动,<u>企业应该建立一种宽松的工作环境</u>,使他们能够在既定的组织目标和自我考核的体系框架下,自主地完成任务。企业一方面要根

图 8-18　飞利浦标志(左)
图 8-19　飞利浦剃须刀(右)

据任务要求，进行充分的授权，允许设计师制定他们自己认为是最好的工作方法，而不应进行详尽监督和指导甚至强制规定处理问题的方法；另一方面为其提供其创新活动所需要的资源，包括资金、物质上的支持，也包括对人力资源的调用。

现代设计师具有较强的获取知识、信息的能力以及处理、应用知识和信息的能力，这些能力提高了他们的主观能动性，因而常常不按常规处理日常事情。因此需对设计师实行特殊的宽松管理，尊重人性，激励其主动创新的精神。而不应使其处于规章制度束缚之下被动地工作，导致设计师知识创新激情的消失。应该让信息能够真正有效地得到多渠道沟通，使设计师能够积极地参与决策，而非被动地接受指令。

现代设计师更多地从事思维性工作，固定的工作场所和工作时间对他们没有多大的意义，他们更喜欢独自工作的自由和刺激以及更具张力的工作安排。因此，组织中的工作设计应体现设计师的个人意愿和特性，避免僵硬的工作规则。8小时工作日和无休止的上下班并不适合设计师，取而代之的是可伸缩的工作时间和灵活多变的工作地点。

IDEO公司是世界著名的设计公司，这个350人的设计公司在旧金山、芝加哥、波士顿、伦敦和慕尼黑都设有事务所。在IDEO公司中，既没有"老板"，也没有"头衔"。所有的工作都是由临时的项目小组（从几周到几个月不等）完成的。在这里，没有永久性的工作，设计师们只要能在当地找到一位愿意和他们对调的同事，就可以自由前往芝加哥或东京。他们平均每年要开发90种新产品，其中一些产品已经成为我们生活中不可或缺的部分，如Levolor百叶窗、佳洁士保洁牙膏（图8-20，图8-21）、AT&T公司的电话（图8-22，图8-23）、膝上型电脑、自动柜员机等。

图8-20

图8-21

图8-22

图8-23

5）设计项目管理

设计项目管理是为完成一个预定的设计目标，而对任务和资源进行计划、组织和管理的过程，通常需要满足时间、资源或成本方面的限制。每一个设计活动都可以被认为是一个项目，成功的设计项目管理应该能及时有效地为客户提供服务。所有设计项目都包括创建计划、跟踪和管理计划、结束计划三个主要阶段。设计项目管理包括设计程序与方法、设计品质管理、设计评估等。

产品设计阶段的设计品质管理是关乎企业产品开发成败的关键，很多在产品生产阶段发现的品质问题，其实是产品设计所造成的隐患导致的，是设计的问题。

设计品质问题单靠产品质量管理和产品检验阶段的工作是不能解决的。从设计阶段把握产品质量，将设计品质管理贯穿于设计过程的每一阶段，对存在的问题及早发现和及早解决，可以将后继工作中进行修改和反复的需要降至最低，既可保证设计品质，又可保证任务进度，同时也能有效降低成本，使产品物美价廉。因为设计特别是早期的概念设计，直接决定了最后产品的生产成本。

而为了保障产品的设计品质，需从以下方面做起：根据市场调研结果，掌握用户质量要求，做好技术经济分析，确定适宜的质量水平；严格按产品质量设计所规定的程序和要求开展工作，对设计质量进行控制；做好前期检查，包括设计评审、故障分析、实验室试验、现场试验、小批试验等，把设计造成的先天性缺陷消灭在形成过程之中；做好质量特征重要程度的分级和传递，使其他环节的质量职能按设计要求进行重点控制，确保符合质量。

产品设计品质可以分为物理层面和心理层面两个层面。不同层面的品质具有不同特点，因此品质管理评价和控制的标准和方法也不同。物理层面的品质，包括功能是否完整、制造是否精良、质量是否过硬等。对物理层面品质的评价和控制可以采取量化的方式进行，如产品机械性能、加工工艺、使用寿命等。对于有规定的，质量控制要按照相关规定严格执行：产品面向国内市场的要遵守国家标准；面向国外的，要符合该国的标准；涉及行业内法规的，按照行业内标准进行要求和检验。

心理层面的品质，包括外形是否美观、使用方式是否优雅、产品是否能衬托出使用者的身份和品位等，是很难以量化的方式来说明或比较的。所以在品质管理中，对心理层面的要素侧重于定性的衡量，如：产品外观是否有独创性？产品形态能否产生美感？产品是否具有时代感？产品造型是否清楚地表达产品的功能？产品是否和它的使用环境协调一致？产品能否产生明显的社会影响力？产品能否传达企业的形象与精神？

不同类型、不同目标的设计产品，设计品质衡量和评价有不同的侧重点，产品的设计品质管理也要从不同的侧重点进行。概括来说，对于开发型产品，以产品功能方面的、物理层面的要素作为衡量和评估设计成败好坏的主要考虑因素，同时兼顾外观的、心理层面的要素；对于改进型产品，产品功能方面的、物理层面的要素和外观的、心理层面的要素都是考虑的重点，根据具体的设计任务选择

不同的侧重点；对于单纯的式样改变型产品，则要重点考虑外观的、心理层面的品质要素，同时也要满足产品整体对功能的、物理层面要素的最低要求。

设计品质管理应贯穿于设计的全过程。从不同的侧重点考虑不同类型产品设计，不但是在设计任务完成后的审查阶段衡量和评价设计品质时要做的，更是在设计过程中一直要注意的。

8.3.4 设计企业的管理特征

设计由于其自身的独特性，其企业在管理方面不仅要延续知识管理，并将其作为设计管理的中心，更要强调竞争管理。市场经济的扩张使得任何一个国家和地区都不可能孤立存在。知识经济和商品经济越来越发达，则全球范围内的竞争就越来越激烈。设计企业倘若要在这种纷繁复杂的环境中立于不败之地，促进自身建设，强化经营管理水平，增强竞争能力是根本所在。因此对竞争的管理是设计企业管理活动的重要内容。

通常意义而言，企业产业类型及规模的差异、企业外部竞争环境和内部资源整合与拓展能力的差异，以及企业管理思维和设计认知的差异都决定着设计管理模式的特质。深层次挖掘企业成长基因并建构与之相适应的设计管理模式必将成为未来企业面对的重大课题。[1]

（1）设计企业管理首先是主动创新的管理，"逆水行舟，不进则退"，没有创新就意味着企业面临着死亡。创新是企业永葆青春的源泉，是适应这个瞬息万变时代的法宝。因而创新管理是设计管理的一个显著的特征。设计创新型企业是指以创新战略为指导，通过全面创新和持续创新，建立拥有自主知识产权的知名品牌，以实现自身发展、行业带动和社会经济增长的企业。[2] 不同阶段企业面对的设计管理问题不尽相同，国内中小型企业大多面对的是产品创新层级的设计管理问题，只有少数大型企业已经建立了企业层级的设计管理架构，而与产业层级和社会发展层级相匹配的设计管理认知却有待加强和深入研究。[3] 如果说，产品创新层级的设计管理是战术管理问题，那么，企业层级的设计管理就是战役管理问题，而产业层级和社会发展层级相匹配的设计管理认知则属于战略管理问题。

（2）信息时代的虚拟管理是设计企业的又一特征。虚拟管理是网络时代的产物，它是指公司的成员分布于不同时间区域和地点区域时的管理方法；同时也指团队成员并不一定由单一公司成员组成。它的理想状态是跨越时间、空间和组织边界的实时沟通和合作。以达到资源的合理配置和效益的最大化。数字与信息化时代对设计企业管理提出了更高的要求。网络的飞速发展，信息高速公路的铺开，虚拟经济、虚拟银行、虚拟企业各种新型的事物纷纷出现，由此可见，设计企业如果不懂得虚拟管理就无法把握市场与时代脉搏。

[1] 蔡军，陈旭. 现状、特征与展望——对中国企业设计管理模式的思考 [J]. 装饰，2014（04）：26.
[2] 王文亮，王丹丹. 创新型企业的要素特征分析和评价指标设计 [J]. 科研管理，2008（12）：223.
[3] 蔡军，陈旭. 现状、特征与展望——对中国企业设计管理模式的思考 [J]. 装饰，2014（04）：26.

(3) 模糊管理的运用把设计管理推向一个更高层次。模糊管理是在批判吸收科学管理的基础上，以系统科学尤其是模糊科学的成就为理论指导，吸纳传统管理哲学、管理方法论和管理模式而建立起来的一门新的管理学。模糊管理是在有限的规范、不十分清晰的界限以及复杂的人际关系情况下的一种管理方法。设计企业管理中的许多问题都与人的思维和控制直接发生关系，顾客的需求以及偏好难以量化，没有明确标准，具有模糊性。伴随着知识经济浪潮的到来，设计企业管理正面临新的挑战，传统的管理方式难以适应未来的需要，需要新型的管理方法出现来适应社会发展。而模糊管理概念的出现恰恰顺应了潮流。

(4) 人是生产力中最活跃的因素，也是任何一个设计企业最重要的资源。由于近年来我国科学技术的迅猛发展与社会的飞速进步，使得国内企业也随着快速发展，随之而来的是日益加剧的企业市场竞争。在激烈的市场竞争中，企业怎样才能获取竞争优势，人才竞争是其根本，只要对企业人才资源予以全面掌握，才能掌握市场战争的主动权。在这种状况下，对企业人力资源管理系统平台的优化设计就显得极为重要。① 科学技术是第一生产力，而人又是掌握知识和科学技术的主体。在知识经济时代，驾驭了知识的人成了生产、经营的关键要素。以人为本的管理理念为改进生产关系起到了巨大推动作用。因此，人本管理就显得比以往更为重要，成为设计企业管理的核心内容。设计企业作为众多企业中的一员，既有普遍企业的共性，也有其特殊性。它与其他各个领域联系很密切，需要科学的方法、系统的管理、艺术创作的精神和社会普遍的认同来达到一种平衡、一种创造。② 设计企业的资源主要是人力资源，设计人员的积极性对产能放大和组织效率提升影响重大。③

8.4 设计创新

创新是一个民族进步的灵魂，是一个国家兴旺发达的不竭动力。创新表现在人类社会历史发展的每一个方面。创新对于国家经济与企业的发展尤为重要。企业在这变化的大潮中如果停滞不前，如果固步自封，如果闭关锁国，那无疑将是一种坐以待毙、自取灭亡的行为。创新是企业适应新的大环境的客观要求。企业要特别对新产品、创新组织内涵进行创新与维护，使其组织结构和潜在文化价值观和信仰及行为方式，能够持续地支持创新。知识型企业必须完善激烈创新机制，满足知识型员工的个人期望在公司期望中得到平衡实现。④ 在设计企业的知识管理中，很重要的一点就是要鼓励知识创新，因为设计企业讲究的就是创新，只有创新才能赢得客户的许可和消费者的青睐。⑤ 这种组织内涵的

① 赵飞. 人力资源管理系统平台的优化设计研究 [J]. 电子测试，2015 (11)：93.
② 张鑫. 设计企业技术管理的再挖掘——辽宁北四达集团技术管理体系的架构及特点 [J]. 北方交通，2014 (S2).
③ 陆成矩. 设计企业的经营与生产协同管理探究 [J]. 中国市政工程，2009 (06).
④ 陈斌. 知识型企业新人力资源管理模式探讨 [J]. 中国商贸，2011 (36).
⑤ 赵萍. 设计企业怎样实施知识管理 [J]. 经营与管理，2013 (05).

创新与维护离不开设计管理的调控与协调。①

企业的设计创新内在驱动力根据企业所处的环境和发展目的不同，又分为以下四种类型：

（1）设计企业家驱动：拥有这种驱动类型的企业，往往在其起步阶段就已经明确了发展目标。企业将创新作为市场竞争的核心要点，充分调动设计部门的积极性，在科学管理的助力下，不断提高自身设计创新和技术创新的能力，为企业的品牌运营、文化建设、核心业务经营提供了源源不断的动力。这类企业通常是业内翘楚，拥有发展步伐稳健、具有较高经济效益等特点。

（2）自主知识产权驱动：自主创新是企业竞争力的核心。企业竞争力增强的关键在于自主创新能力，而增强自主创新能力的核心是拥有自主知识产权的数量和质量。自主知识产权正是我国许多企业的软肋。"在过去一段较长时期内，国家在宏观上'消化吸收国外先进技术'、'引进基础上再创新'等发展制造业的策略被普遍误读，客观上成为中国制造业模仿国外优良设计产品时的'理论依据'，并在许多行业内成为极为普遍的现象。"② "山寨"一词就来源于这种低端的模仿制造业。对于知识产权的保护以及尊重知识产权的意识，我国许多企业都不具备或者说是不完善。中国加入世贸组织后，越来越多中小企业在进军世界市场过程中大量遭遇因设计侵权而被起诉。扭转中国企业在国际上的形象，抛弃低端模仿正成为激发企业走自主创新之路的动力。

（3）市场竞争驱动：市场的需求引导着企业生产的走向。企业在面临竞争时，通常会制造产品差异以区别同类产品。从理论层面考虑，产品设计自身低成本的属性以及产品设计领域存在诸多能够降低产品创新成本的方法。从创新实践分析，低技术制造企业获取收益的主要渠道不是技术，该类企业往往关注产品差异化、成本优势和对互补性资产的控制，非技术手段成为企业成功的关键，长期的企业创新实践迫使企业在新产品研发中开始加强产品设计环节。③

最初，企业会通过外观设计来使自己生产的产品更美观。经过与行业乃至世界的交流，企业在目睹了诸多概念产品、诸多先进设计之后，不断地对自己的产品进行创新设计，无论从外观设计还是功能设计上都更适应市场的竞争。对市场份额以及利润的渴望驱动着企业在创新设计的道路上走得更远。

案例：中国品位悄然改变外国汽车

《环球时报》5月25日援引美国财经日报网站5月23日文章说，你可以注意到，本田雅阁和通用迈锐宝的后座似乎变得更宽敞。这或许有些令人吃惊。在美国，我们主要是把孩子放在后座。汽车制造商为何要为孩子投资更宽敞的地方？答案是，在中国情况完全不同：坐在后面的不仅是孩子，家中老人通常也坐在后座。这便使得宽敞的后座成为中国市场的有力卖点。这在高端或奢侈

① 边沛沛. 论服装新产品开发过程中设计管理的重要性 [J]. 艺术科技，2014（02）.
② 童慧明. 设计创新的进阶之路 [J].21世纪商业评论，2009（05）.
③ 陈国栋，张海波，陈圻. 设计驱动在企业创新行为中的地位研究[J]. 科学学与科学技术管理，2012(02)：122.

车型上更显重要。通常，中国大城市的高收入专业人士都会雇司机，以免于应付交通堵塞。这意味着，老板会坐在后面，宽敞的后座就变得尤为重要。

中国人的品位对全球汽车的影响并不仅限于后座。过去几年中，凯迪拉克以其锋芒毕露的外形吸引了美国购车者。但其新款车相较以前变得更柔和、低调，部分原因是原有外观在中国市场并不吃香，更圆润的奥迪成了中国奢侈市场的宠儿。于是如今，设计师们在考虑美国消费者品位的同时也必须考虑中国人的品位。

这同样也影响到引入的车型。在美国人看来，奔驰的 CLA 车型似乎很奇怪，起价 3 万美元会贬低堂堂的豪华品牌。但中国人并不这么想。该车型让年轻的、不那么富有的中国购车者有机会成为这个德国品牌的拥趸。

如今，汽车制造商在设计新款汽车时不得不考虑中国买家的需求和品位，即便影响微妙，仍改变了我们在美国市场上购买到的车型。[①]

(4) 品牌建设驱动：品牌建设驱动意味着企业通过创新设计，一方面完善自身品牌建设，另一方面借助品牌建设来推动企业成长。企业的创新设计与品牌建设二者需要保持良性的互动，互相促进，互为条件，并以此来决定企业在市场开拓、产品与服务供给等多方面的资源配置与决策。

8.4.1　设计创新的途径

1) 广告设计创新

信息时代的广告行业已经产生了突飞猛进的变化。传统的广告设计已经无法满足消费者的消费意识，更无法适应整个经济形势的发展。社会经济结构的巨大变化，消费者消费偏好的日趋多元，这对广告设计领域来讲无疑是一场严峻的挑战。"传播业内，广告最需要自我变革，不变则亡。消费者已改变了模样，他们不再甘当传播的客体，而执意成为传播的主体。广告应着眼于如何让人买回去，销售是买卖双方的相互促动。广告曾经是诱惑，它将成为资讯；广告曾经是物质的再现，它将成为价值的再现；广告曾经是冲动，它将成为理智。"[②]这种局面的变化让许多企业措手不及，并使其最终失去了市场。追求广告设计的创新已经成为企业谋求生存的重要思路。

显然，市场营销学对广告设计产生了一定影响。现今广告设计的创新性原则实质上就是个性化原则，是差别化设计策略的体现。毕竟众口难调，广告设计要追求个性化内容和独创的表现形式和谐统一，以此来显示广告作品的个性与设计的独创性。广告设计的目标市场逐渐开始细分，已经开始从传统的"一概而论"的宣传理念转型为当今满足多元需求的营销理念。

为了跳出原有主流广告的创意模式，以适应消费大众对广告新的期望与需求，许多国际知名企业早已开始与具有卓越创意实力的广告公司联手，谋求探

① 摘自《报刊文摘》第二版，2015 年 6 月 1 日
② 疏梅. 设计创新在市场竞争中的作用 [D]. 合肥：合肥工业大学，2007.

索以一种全新的创意方式来重新征服消费群体，取得了新的市场业绩。今天广告已经进入一个创意的新世纪，企业对创意的追求已经上升为对创意思维的探索；企业对产品品牌的保护已经促使他们越发追求广告的娱乐性及艺术性。这样的广告设计趋势席卷全球。

广告设计的创新性原则有助于塑造鲜明的品牌个性，能让品牌在众多的竞争者中脱颖而出，能强化其知名度，能够在短期内给人以深刻的印象。广告在创造及维护品牌个性上扮演着重要的角色。广告设计中，为增强广告的吸引力以及个性化特征，强化广告对人们感官的刺激，需要着力突出商品的个性形象，创意、造型、图案、色彩、语言、音乐等方面。这样才能打造出出类拔萃、不落窠臼的独特形象。创新性原则要求广告设计师具有超凡脱俗的创造力和表现力，善于突破传统模式，敢于独创一格，标新立异。广告设计能够做到创新与产品关联的高度统一则为上品。非奥运官方合作伙伴的耐克公司在2012年伦敦奥运会期间，为绕开本届伦敦奥运会"非本届奥运会赞助商不得使用奥运会logo、五环标志、不准在广告词中出现伦敦奥运或者奥林匹克的字样"的规定，在电视广告中，他们安排了运动员在全世界各地叫作"伦敦"的地方进行比赛。这一系列广告在开幕式期间正式登上电视播放。而其中涉及的地点，包括南非的东伦敦，牙买加的小伦敦，美国俄亥俄州的伦敦以及一家名为伦敦的健身馆。在英国公众意识中，与奥运会关联最为紧密的品牌居然是耐克，一个没有支付一毛钱给国际奥委会和伦敦奥组委的品牌（图8-24，图8-25）。

2）企业视觉形象设计创新

视觉形象设计创新通常意味着企业对自己的品牌进行重新设计与改造，目的在于通过新的品牌形象不仅突出产品特征，而且还要与消费者建立起良好的沟通。企业为使消费者在众多商品仅选择自己的产品，就要利用品牌名称和品牌设计的视觉现象引起消费者的注意和兴趣。这样，品牌的真正意义才显现出来，才会日渐走进消费者的心中。

现代企业形象设计呈现出动态、多变、丰富的表现形态，这种表现特征将在传播方面形成互动性、多维性、虚拟性、媒体的融合性、商业化和娱乐性等

图 8-24　耐克标志[①]　　　　　　图 8-25

① http：//www.nipic.com/show/513440.html

图 8-26　Louis Vuitton　　图 8-27　LV 标志　　图 8-28　LV 腕表

主要特征。作为设计师而言，他们将采用数字媒体艺术视觉进行多维立体化的表现，为企业形象设计注入了新鲜的血液，从而为现代企业形象设计与传播的提供新的表现途径，尤其是企业形象设计的形式和风格也表现为数字化的发展方向。[1]

　　品牌创新是品牌的生命力和价值所在。是获得品牌心理效应的重要举措，品牌创新包括重创品牌和品牌更新。一方面，任何产品都必须创立自己的品牌，使其成为名品，产品有其品牌特征和特色才能吸引消费者。著名品牌路易威登，其设计师路易·威登（Louis Vuitton）（图 8-26 ～ 图 8-28）是法国历史上最杰出的皮件设计大师之一。他于 1854 年在巴黎开了以自己名字命名的第一间皮箱店。一个世纪之后，路易·威登成为皮箱与皮件领域数一数二的品牌，并且成为上流社会的一个象征物。如今路易·威登这一品牌已经不仅限于设计和出售高档皮具和箱包，而是成为涉足时装、饰物、皮鞋、箱包、珠宝、手表、传媒、名酒等领域的巨型潮流指标。另一方面，已经创立的品牌有时也将面临更新再创造的问题。品牌的更新往往同品牌文化联系在一起。一个品牌文化传播和取向是企业品牌塑造的重心所在。品牌中的文化传统部分，是唤起人们心理认同的最重要的因素。有时甚至作为一种象征，深入到消费者心中，未来品牌的竞争能力，实质体现在品牌与文化传统的融合能力。例如，之前联想叫"Legend"（传奇）（图 8-29）的时候，完全没考虑到"国际化"的问题。联想的换标，其背后是联想集团的转型。从"Legend"到"Lenovo"（图 8-30）品牌转换和推广，所经历的过程纷繁复杂。重新包装的联想，终于找到一个"有品位、稳重、关爱、具有战略眼光"的中年男人的感觉。这样的一次品牌更新，不仅使联想迈出了国际化的一步，更是达到了品牌与文化传统的融合、品牌与消费者心理价值的融合。可以说，联想的品牌更新是成功的。

　　为何企业需要进行视觉形象设计的创新呢？市场经济讲究的是效率与竞争。一个良好的视觉形象设计创新有着以下三个方面的含义：

　　首先，企业之间的竞争，品牌形象设计首当其冲。毕竟企业在激烈的竞争

[1] 徐圣超.数字化企业形象设计的特征[J].艺海，2013（06）：107.

图 8-29　联想早期标志　　　　　图 8-30　联想现在的标志

中想要争得一席之地，就需要消费者能够记住代表企业的标识，而这些标识就意味着企业的品牌。企业在进行品牌形象设计时，需要不断地对自身进行形象定位。当这种形象定位能够在消费者心中引起共鸣时，则企业的品牌形象设计就是成功的。品牌形象对消费者能够起到"润物细无声"的效果，进而带动产品销售。

其次，品牌形象设计能够培养消费者忠诚度，稳定企业市场份额。品牌形象设计是为了将企业自身的产品和市场上同类竞争产品区分开，通过多渠道的长期宣传，让品牌形象或者宣传口号深入消费者心中，培养出针对本品牌的消费偏好，力求最大限度地降低消费者选择其他产品的可能性，由此达到稳定市场，培养具有较高品牌忠诚度消费者的目的。

最后，品牌形象设计是企业拓展品牌链条、进一步延伸品牌的基础。品牌是消费者信赖的基础。品牌延伸本来是具有风险和成本的，消费者对于产品的陌生对企业的营销会产生诸多不确定性。但是，一个拥有价值并被消费者熟知和信赖的品牌设计能够为品牌延伸解决这样的问题。

3）产品设计创新

由美国通用汽车公司在 20 世纪 30 年代提出的"有计划废止制度"就是产品设计创新中的一个制度典范。这一制度认为，在进行汽车外观设计时，必须有规划的在未来对其不断地进行部分改动，做到两年一小动，三年一大动，人为地造成或加速产品设计的"老化"。企业通过这样的手段，牢牢地抓住了消费者求新求变的消费心理，最终在市场促销方面大放异彩。

"对于企业来说，具有非常大的利益，企业可以仅仅通过造型设计而达到促进销售的目的，创造了一个庞大的市场。这种方式，也是消费社会的一个重要基石。设计师与企业的合作，形成了一个前所未有的巨大的消费市场。在这个买方市场中，消费者的需求越来越大，而企业和设计界则根据他们的需求提供越来越多的新产品，同时通过式样的不断改变，刺激他们的需求，形成一个供求双方互相刺激的良性循环。"①

案例 1：

"有计划的废止制度"（planned obsolescence）是 20 世纪 30 年代非常典型的美国市场竞争的产物，这一制度首先由通用汽车公司提出，他们主张在设计新的汽车式样的时候，必须有计划地考虑以后几年之间不断地更换部分设计，使汽车式样最少每两年有一次小的变化，三到四年有一次大的变化，造成有计

① 疏梅. 设计创新在市场竞争中的作用 [D]. 合肥：合肥工业大学，2007.

划的式样"老化"过程。这是一种通过不断改变设计式样造成消费者心理老化的过程，其目的是促使消费者为了追逐新的式样潮流，而放弃旧式样、改换新式样的积极市场促销方式。

通用汽车公司案例2：

"计划废止制度"是美国人提出来的，它在满足了产品的基本使用功能的同时，还非常机智地把握住人们在物质条件改善的情况下，对产品美感的需求逐渐增强的心理特征。把人们的注意力吸引到产品外观的设计上，注重样式和色彩的变化，并在样式和色彩上不断更新，以此来满足人们当时所日益增长的审美需求。

第二次世界大战结束后，美国通用汽车公司总裁斯隆设立了第一个汽车外观设计部门，短时间之内，通用汽车公司的四家汽车厂设计出各种各样的新式汽车，在此之后，美国的其他汽车公司都设立了汽车外形设计部门。通用汽车公司设计师哈利·厄尔从汽车外观之一的外形开始入手，系统地开展了流线外形的设计实验，并且公司按照哈利·厄尔的设计思想对汽车外形的设计工作做出了周密的策划方案，制定了设计细则，市场反应良好，从此，流线型汽车从通用汽车公司开始遍布美国各个角落。20世纪50年代，随着现代工程科学技术的进步和人们生活水平的提高，人们对汽车的定位不再是最初的仅仅满足于代步的作用，人们开始纷纷追求汽车的个性和汽车能够给自己带来的尊贵地位，哈里·厄尔这次为通用汽车公司带来了更加造型前卫和色彩时尚艳丽的汽车，并且对于不同经济收入水平和不同喜好的人群推出了诸如雪佛兰、凯迪拉克等多种品牌的高、中、低档车型，用来满足不同领域和不同需求偏好的消费者。1965年，通用汽车公司的雪佛兰品牌汽车就已经多达46种式样、32种引擎、21种色彩和400种配件[1]，通用汽车公司旗下凯迪拉克和雪佛兰等车型在美国本土越来越受到欢迎，其销量逐年猛增，凭借其具备的流线型外形和丰富多样的色彩样式，通用汽车公司一举打破了当时汽车界霸主福特汽车的销售记录，成为美国汽车业的领头羊。

有计划废止凸显了第二次世界大战以后美国繁荣的商品经济背景下的实用主义和用尽即弃的消费主义，这个时期由于美国经济繁荣科学技术更新普及迅速，因此仅仅依靠新的技术来保证产品的销量已经不再可行，因此消费者对于产品外观造型的要求逐渐提高，这也使得产品设计在各企业中变得更为重要，各企业把设计作为销售产品的一种手段，尽可能地使产品的造型符合大众的审美趣味以达到提高销量的目的。因此，形式主义开始在这一时期的美国大行其道，大量外观华丽的产品被投向市场。

[1] 王受之. 世界现代设计史 [M]. 北京：中国青年出版社，2002：182-185.

第 9 章　我国设计产业在国民经济中的地位和作用

9.1　设计产业在经济发展中的地位与作用

设计产业是以工业产品设计为基础的产业体系,它包含了以设计创意、产品形态设计为核心的基本过程,在产业链的纵向联结上逐渐扩大到产品的宣传、包装、营销、管理、流通、市场开发等环节;而在横向联结上,则涵括了平面设计、多媒体设计、环境艺术设计、展示设计、时装设计、装饰设计,直至传统手工艺设计等相关行业[①]。设计产业是典型的知识密集型产业,是中国在新世纪最具发展前景的产业之一。设计产业链条由设计政策、设计市场、设计体制、设计研究、设计批评、设计教育、设计实务、设计管理、设计推广等一系列环节结合而成。[②]强调工程设计产业要由粗放型方式向集约型方式的经济增长方式转变,其意义不限于产业自身的经济增长,更应注重工程设计对建筑工程的经济效益、环境效益和社会效益,由此可见,设计产业推进结构调整,有利于国家经济的健康发展。[③]在西方发达国家,设计产业已经发展成为一种能够支撑国民经济的独立的产业体系,其知识密集和服务创新的特点,能够为社会提供物质与精神的双重产品,为活跃市场,创造积极健康的经济文化价值做出了巨大贡献。以设计创新服务于生产性服务业,通过设计创意要素创造更多的附加值,使制造业走向价值链的高端,不仅仅是地区之间整个产业结构调整的要求,也是建设世界城市,拉动地区、大都市圈区域现代制造业和现代服务业升级的要求。[④]

现代设计是为社会经济生活服务的,其实用价值、服务生活的品质就是经济性的具体表现。经济性又是设计、生产、制作的一项基本原则。设计作为一项生产活动,它直接受到经济规律的制约,从设计、生产到流通、销售、反馈等一系列的过程都是如此。设计中对材料的选择和利用,对生产技术和工艺的选定,对产品的实用价值和审美价值的双重关注,都与经济规律有关。经济性作为设计的原则之一,要求用最少的消耗去创造最大的价值。最少的消耗包括材料、技术、时间、人力等因素在内。

设计产业作为国民经济中一个生产性服务产业,立足于自身产业特点,向

① 海军.中国设计产业竞争力研究.[J].设计艺术:山东工艺美术学院学报,2007(02).
② 王玉文.应重视艺术设计对经济发展的作用[J].山西高等学校社会科学学报,2003(06):31.
③ 何锦超.论推进建设工程设计产业结构优化升级[J].中外建筑,2006(03):71.
④ 胡鸿.以现代服务业为基础的北京设计产业研究[M]//设计驱动商业创新:2013 清华国际设计管理大会论文集,2013:261.

社会的生产领域乃至直接的消费领域提供自己的产品。从这个角度来讲,设计产业连接了生产以及消费两大领域,在二者之间架起了一座物质与服务传递的桥梁。因而在工业、信息产业等为它提供必要物质技术支持的条件下,设计产业以一种原动力的姿态而存在,其发展能够保障与促进其他国民经济部门的发展。它是国民经济的强大支柱,对国民经济的发展具有举足轻重的作用。英国首相布莱尔在1998年的《政府竞争力白皮书》中谈道:"我们的成功取决于我们能够对自身最有价值的资产——我们的知识、技能和创造力——做多么有效的运用。这些是我们设计高价值产品、服务,或是提升商业活动层次的关键,也是以知识为核心的现代经济体系的中心思想。"[①]

9.1.1 设计产业与制造业和文化产业的联系

自设计产业化以来,设计产业在各国都得到了一定程度的发展,其生产活动交叉于各个领域。但是设计产业的发展并不成熟,全球还未形成统一的规范。目前为止,因为设计产业往往是其他产业的开端,或是其他产业的一部分,专门的设计院和设计公司财务是很清晰,但是驻厂、驻公司设计院、所,就很难清晰地从其产业中完全剥离计算和界定。所以,设计产业产值、增长率、利润率等一般统计数据也无法清晰谈起。尽管如此,设计产业是客观存在的,产品设计的价值是不容忽略的,设计的发展和在相关行业中的重要性不断凸显并呈上升趋势。

随着时代技术和行业拓展的变化和发展,相比以往,现在的设计产业相比传统的设计产业已经有很大变化,传统设计产业的内涵和外延不断扩展,延伸出很多小的方向,并朝着很多以前从未涉及的领域渗透,甚至与其他专业结合开拓了许多新领域。例如,基于数字技术的交互设计、网页设计、影视设计、3D动漫设计、网络游戏设计等。但是,无论设计专业、产业的内涵和外延如何变化,设计产业都是生产服务产业,它是与制造业直接相关的配套服务业,是从制造业内部生产服务部门而独立发展起来的新兴产业,旨在保持生产连续性,为工业技术进步、产业升级等提供保障服务。设计产业与制造业的关系十分密切,贯穿于制造业生产环节的上中下游,为制造业提供人力和智力支持,加速了国民经济第二产业和第三产业的融合,是生产专业化分工的必然结果。设计产业源源不断地为制造业提供知识性服务,促进制造业升级,而制造业日益增加的需求则又带动了设计产业的发展。

设计产业本身属于文化产业,是文化产业的一部分,在国家文化软实力中具有特殊的地位。艺术设计产业作为文化产业链中的重要的有机组成部分,必须提高到国家文化产业结构整体布局中去重新审视和定位。设计产业能够不断地挖掘文化资源,将其转化为市场需求,不仅能够有力增强本国文化在国际上的影响力,而且还能激发文化消费热情,引导并提高文化消费的水平和质量。在市场营销方面,设计产业可以为企业提供视觉形象设计。通过视觉形象设计,对企业文化进行包装,打造企业的软实力,为企业树立良好的品牌形象。

① 海军. 中国设计产业竞争力研究[J]. 设计艺术:山东工艺美术学院学报,2007(06):15.

9.1.2 设计产业对国民经济的贡献

之前我们提到过,设计产业的贡献很难从其他产业中剥离出来进行具体的产值统计。因此我们选取建筑业作为设计产业应用的典型代表,以建筑业的产值变化趋势来考察其对国民经济发展的贡献。我们的思路可以简化为:由于设计工作在建筑业中占有相当的比重,只要建筑业产值同国内生产总值(GDP)呈现出正相关关系,我们就可以得出融入建筑业中的设计即建筑设计同国民经济发展呈现出正相关关系。建筑设计产值只是设计产业总产值的一部分,考虑到设计产值还同制造业和文化产业的产值紧密结合在一起,如果加上融合在制造业和文化产业中的产值,只会强化我们所论证的这种正相关关系,即设计产业对国民经济发展有着积极的推动作用。

我们选取我国 2004~2013 年这十年中,国内生产总值(GDP)和建筑业总产值的数据,得出下表:

2004~2013 建筑业与国民经济发展状况　　　　　表 9–1
（本表按当年价算）

年份	2004	2005	2006	2007	2008	2009	2010	2011	2012	2013
建筑业总产值（亿元）	8694.3	10367.3	12408.6	15296.5	18743.2	22398.8	26661.0	31942.7	35491.3	38995.0
国内生产总值 GDP（亿元）	159878.3	184937.4	216314.4	265810.3	314045.4	340902.8	401512.8	473104.0	519470.1	568845.2
占 GDP 比重（%）	5.44	5.61	5.74	5.75	5.97	6.57	6.64	6.75	6.83	6.86

注：数据来源：中国统计年鉴 2005 ～ 2014

我们根据数据绘制图像如下：

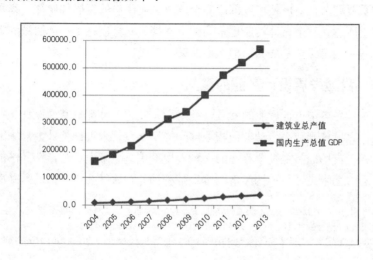

图 9–1

图9-2

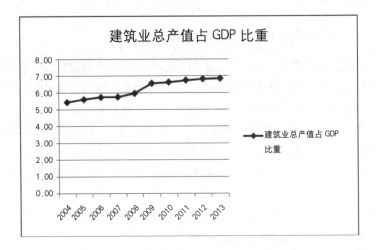

从图像上，我们明显可以看出2004~2013年这十年中，建筑业总产值曲线同GDP曲线有着相同的变化趋势，并且二者的增长趋势十分明显，且无任何波动回落痕迹。随着建筑业总产值的不断增长，其在GDP中所占的比重也不断提高，从2004年的5.44%提高到了2013年的6.86%，那么建筑设计产值也水涨船高。现实中，"我国的GDP增长确实对建筑业存在一定的依赖性，有研究表明，建筑业总产值每增加1元，GDP增加7.93元。可见建筑业的发展对GDP影响非常大"[①]。这侧面反映出作为建筑业发展起点的建筑设计环节对国内生产总值有着重要贡献，二者呈现出正相关关系。

在制造业中，与设计产业紧密联系的还有汽车制造业和家电制造业。"我国的汽车工业产值逐年攀升，国内生产总值也在逐年增长，汽车工业产值在国内生产总值中所占比重也越来越大。2011年到2012年间，汽车工业产值占国内生产总值的比重超过了10%。"[②] "2011年，家电行业累计完成工业总产值为11425亿元，同比增长22.4%，当年家电行业累计工业销售产值10840亿元。"[③] 同建筑业类似，设计环节始终是汽车制造和家电制造的起点，是不可分割的一部分，是这些产业部门生产得以进行的技术性和服务性保障。设计作为这些部门中的重要环节，对所处产业部门乃至整个国民经济的发展都发挥了积极的作用。综上所述，整个设计产业更是为国家直接或间接创造了不可估量的财富与价值，其对国民经济发展的助推作用显著而巨大。

9.1.3 我国发展设计产业的意义

纵观世界各国设计产业的发展过程来看，发达国家都是遵循设计先行的发展战略，以设计产业来带动其他相关部门的发展。艺术设计是社会意识的一种体现形式，市场经济是社会存在的一种表现形式，艺术设计与市场经济的关系密不可分。艺术设计与市场经济的本质是精神与物质的关系，市场是基础，艺

① 唐雪银,张应应.中国GP与建筑业总产值和服务业总产值的线性关系分析[J].教育教学论坛,2014(6).
② 刘清云.汽车产业发展对国民经济发展的作用[J].现代商业，2015（01）.
③ 中华人民共和国发展与改革委员会产业协调司 http：//gys.ndrc.gov.cn/gyfz/201203/t20120328_470014.html

术设计要为发展这个基础而服务，并推动市场经济向前发展。① 中国新型工业化、全球经济一体化、数字网络技术、新经济的兴起是中国设计产业发展的内在驱动因素，而设计产业的发展又对中国经济产生助推作用，设计产业的发展对于中国来说既是机遇更是挑战，中国要努力营造以工业设计为突破口，在全社会形成重视设计、崇尚设计、勇于创新的浓厚氛围。②

设计产业作为国民经济发展的先导产业，是我国实施构建创新型国家的经济发展战略的重要组成部分。设计产业本身有技术密集和知识密集的特点，能够为我国经济增长方式的转变提供多种可行思路。发达国家将设计产业作为支柱产业来发展，以支柱产业辐射带动其他相关联的产业。在国际竞争日趋激烈的大环境下，中国制造业亟待寻找由传统密集型向技术密集型、知识密集型转型的出路。设计产业具有低投入、高产出、低能耗、无污染、高附加值等特点，且属于生产性服务业，与制造业关系密切。借鉴国外成熟产业升级经验，将设计产业应用到我国制造业中，实现设计产业与制造业的有效对接，对于改变我国制造业现状，实现从"中国制造"到"中国智造"的转型升级也就不再困难。③

通过研究工业经济发达国家的设计产业发展史能够得出这样的结论，即：当人均GDP达到1000美元时，设计在经济运行中的价值就开始被关注；当人均GDP达到2000美元以上时，设计将成为经济发展的重要主导因素之一。④国内外的设计产业发展历程为我国提供了丰厚的经验。下面以广东部分设计制造业为例，说明设计与经济发展的关系：

2014年1月22日，广东统计局发布2014年经济运行数据显示，2014年该省实现地区生产总值67792.24亿元，按可比价格计算，同比增长7.8%，人均GDP达到63452元，折合10330美元，人均首次超过1万美元，迈入世界中等发达经济体阵营。

广东不是中国第一个人均GDP超过1万美元的省级行政区域。天津、北京、上海、江苏、浙江、内蒙古等省市人均GDP都先后超过1万美元。但广东作为全国人口最多的省份，人均GDP超过1万美元对广东自身及全国来说，无疑具有重要意义。值得一提的是，虽然总体人均GDP突破1万美元，但如果分区域看，广大粤东、粤西、粤北地区依然是被平均。实际上，虽然珠三角地区人均GDP早在2010年就超过1万美元，但粤东、粤西、粤北地区人均GDP到目前仍未达到全国平均水平。⑤

在设计成分具有决定性作用的汽车行业竞争白热化的背景下，2014年广州汽车工业继续保持高速增长。汽车工业是广州市的三大支柱产业，2014年汽车制造业投资发展较快，同比增速为21.6%。全市汽车产量接近两百万辆，为197.39万辆，增长9.3%。设计成分起到决定作用的房地产业也保持较快增

① 杜霞. 浅谈市场经济作用下的艺术设计发展 [J]. 大众文艺, 2011 (12)：81.
② 张大为. 设计产业发展实证研究 [J]. 经济研究导刊, 2012 (01)：131.
③ 夏连峰. 我国设计产业发展现状及产业政策研究 [J]. 企业改革与管理, 2014 (08)：P144.
④ 重视工业设计 发展工业设计. http：//www.jxlink.com/ncjjjs/c1484.html.
⑤ 摘录自21世纪经济日报 2015-01-23.

图 9-3 广州国产汽车——
传祺 SUV

长速度。2014 年广州市房地产开发投资和工业投资增势稳定,房地产开发投资 1816.15 亿元,同比增长 15.5%。①,从广州市统计数字来看,这两项和设计密切相关的行业多年来一直都保持了远远高于 GDP 同比增速的发展势头,在 GDP 高速增长过程中,扮演了领头羊的作用(图 9-3)。②

中国刚刚实行改革开放的 1978 年,广东省仅有屈指可数的几家家电企业,设计生产的产品是黑白电视机、电风扇、电饭煲和收音机。现在,广东省的家电制造企业已经超过 3000 家,生产的家用电器涵盖了白色家电、黑色家电和绿色家电三大板块。生产的家用电器包括有以空调、电冰箱、冷柜、洗衣机、微波炉、电饭锅、电压力锅、电磁炉、电水壶、电风扇、电烤炉、豆浆机、消毒碗柜、吸油烟机、燃气灶具和热水器、吸尘器等产品为主的白色家电;有以彩色电视机、组合音响、家庭影院、激光视盘机、高清播放器、电脑等产品为代表的视听家电(也称黑色家电);有以新能源和新光源电器、光电 LED 等产品为代表的"绿色家电"三大板块。2010 年度,广东的家电产品销售总额已达 5100 亿元人民币,约占全国家电行业销售总额的 56%。其中,广东二十家全国影响力品牌企业的销售总额为 3620.97 亿元。广东家电的目标是 2015 年提高至 9000 亿元,并建成广东家电国际采购中心。广东已形成我国最大的家用电器设计、生产、销售基地。

2010 年度,广东省规模以上家电企业共有 1360 家,企业资产总额为 2600.1 亿元,销售收入和出口交货值占全国比重均超过 40%,位居全国首位。2010 年全省家电工业总产值 4374.11 亿元,比上年增长 30.17%。空调器、微波炉、电饭锅、电风扇等产品,产量大、优势强,在国内的地位举足轻重。近几年是广东省家电产业整合效果最为显著、产业集中度上升速度最快的时期,也是龙头企业竞争力快速提升的时期,涌现出了格力、美的、创维、TCL、格兰仕、

① 来源:南方日报 2015 年 02 月 10 日。
② http://a.picphotos.baidu.com/album/s%3D1600%3Bq%3D90/sign=33f58dcf4e36acaf5de092fa4ce9b661/024f78f0f736afc3812bf193b619ebc4b7451225.jpg。

图 9-4　佛山科龙冰箱①（左）
图 9-5　平板液晶创维电视机②（中）
图 9-6　佛山美的电水壶③（右）

图 9-7　佛山格兰仕微波炉④（左）
图 9-8　广东惠州 TCL 手机⑤（右）

科龙、志高、万宝、万和、康宝、东菱等一批核心企业和知名品牌（图 9-4~ 图 9-8）。这些企业不仅在国内市场拥有极高的市场份额，而且得到国际业界的认同，在全球市场占有重要的比重，为引导消费，对行业发展有显著的带动效应。

"十二五"时期是广东省家电实现转型升级的关键时期，家电工业企业自主创新能力增强，产品质量和档次将进一步提高，2010~2015 年，全省家电工业预计按年均增长 8%，2015 年总产值预计可达 6900 亿元。"十二五"时期广东将加大技术研发投入，完善以企业为主体的技术创新体系，建立一批重点领域共性技术开发平台，工业设计水平明显提高。发展一批具有自主创新能力、拥有自主知识产权的企业。⑥

在全国，家用电器产品方面情况是工业设计占主导地位。中国家用电器协会发布的对行业的 2014 年整体分析意见称：2014 年中国家电业产品销售量和整体效益实现稳步提升。中国家用电器协会综合国家统计局的数据显示，家电业 2014 年主营业务收入 1.41 万亿元，增幅约达 10%（2013 年度同比增幅约 15%）；出口额为 581 亿美元，增幅 5.2%。⑦

据广东省家电商会统计，仅广东省家电商会现有的 332 家会员单位统计，

① http：//b.picphotos.baidu.com/album/s%3D900%3Bq%3D90/sign=8712824f9b510fb37c197b97e908b9a8/3bf33a87e950352aa783e9fe5643fbf2b3118b62.jpg.
② http：//f.picphotos.baidu.com/album/s%3D1600%3Bq%3D90/sign=9a13d3fe1a30e924cba498377c385577/bd315c6034a85edf10aa30d54c540923dd547526.jpg.
③ http：//image.suning.cn/images/nrgl/cpjs/120800034_20140916170831.jpg.
④ http：//img5.gomein.net.cn/image/bbcimg/productDesc/descImg/201506/desc04/A0005378780/4889813.jpg.
⑤ http：//img10.360buyimg.com/imgzone/jfs/t718/72/1197773318/187247/196679af/5523a887N42d35fda.jpg.
⑥ 2011-2015 年广东家电产业市场深度评估与发展趋势预测研究报告，中国行业研究网。http：//www.chinairn.com.
⑦ 中国家用电器协会。

2014年家电产品的销售总额已超过人民币6773亿元，约占去年全国家电产品销售总额1.41万亿元的48.03%。[1]

珠海格力电器股份有限公司成立于1991年。2012年格力电器实现营业总收入1001.10亿元，成为中国首家超过千亿的家电上市公司；2015年4月27日，格力电器发布2014年业绩报告。报告显示，公司2014年实现营业总收入1400.05亿元，同比增长16.63%；归属于上市公司股东的净利润为141.55亿元，同比增长30.22%，继续保持稳健的发展态势。2014年格力官方商城重磅上线。

格力空调，是中国空调业唯一的"世界名牌"产品，业务遍及全球160多个国家和地区。家用空调年产能超过6000万台（套），商用空调年产能550万台（套）；2005年至今，格力空调产销量连续10年领跑全球，用户超过3亿。2015年5月，格力电器大步挺进全球500强企业阵营，位居"福布斯全球2000强"第385名，排名家用电器类全球第一位。

作为一家专注于空调产品的大型电器制造商，格力电器致力于为全球消费者提供技术领先、品质卓越的空调产品。在全球拥有珠海、重庆、合肥、郑州、武汉、石家庄、芜湖等9大生产基地，7万多名员工就业，至今已开发出包括家用空调、商用空调在内的20大类、400个系列、12700多个品种规格的产品，能充分满足不同消费群体的各种需求；累计申请技术专利15600多项，其中申请发明专利近5000项，自主研发了一系列"国际领先"的产品，填补了行业空白，改写了空调业百年历史。[2]

依靠产品设计领先和技术革新，格力电器在短短二十多年的时间里，从无到有，到达本行业世界顶端，其中产品设计对于经济的贡献，令人深思（图9-9）。

工业设计，已经成为经济发展中最引人关注的一个问题，在国家经济发展中，工业设计正日益发挥着更为重要的作用。政府推动、社会关注，企业家们更是身体力行，其目的就是通过加强工业设计，推进制造业的竞争力，提升地区与地区经济的竞争力度。工业设计已开始慢慢引领国家经济发展，开拓创新技术先进、设计领先的产品，使得工业产业的发展更上一层楼，推动区域发展，带动全国经济水平的进步。[4]

在经济基础稳固的前提下，人们对于上层建筑的强烈需求激发了设计产业的供给。走在中国发展前列的广东省，无论是在城市建设方面还是时尚潮流方面，都充分彰显了

图9-9 珠海格力空调[3]

[1] 广东省家电商会．
[2] 来源：格力电器股份有限公司官方网站 http://www.gree.com.cn/about-gree/gsjs_jsp_catid_1241.shtml
[3] http://d.picphotos.baidu.com/album/s%3D1600%3Bq%3D90/sign=c0a279e0cafc1e17f9bf88377aa0cd72/55e736d12f2eb938185bb404d0628535e5dd6f16.jpg．
[4] 杨晶．浅谈工业设计与区域经济发展 [J]．商场现代化，2006（12）：256．

设计的活力。近年来"广州国际设计周"的举办，为设计师和企业搭建了一个广阔的交流平台，促进设计向生产力的转化，以展览、设计大赛等方式引导设计产业发展理念，促使企业向高附加值和可持续发展的方向转型。虽然总体而言，设计产业在我国还处在起步阶段，但是蕴藏着巨大的发展潜力。设计产业在我国已经具备充分发展的客观外部环境，成为我国经济发展过程中的主导产业指日可待。

技术主导经济增长是工业革命以来经济学界普遍认同的观点。工业设计与经济增长的关系不仅在于工业设计本身就是一门"特殊的技术"，还在于它是联系经济增长两大主因——科技与市场的纽带，在当今新的经济可持续增长的产业模式中，工业设计发挥着关键作用。[1]进入21世纪，市场经济的竞争从过去的价格竞争、质量竞争逐步转化为设计的竞争，设计已成为衡量一个国家经济竞争力的重要指标，许多国家都意识到设计的重要性，纷纷把设计作为提高国家经济实力和国际市场竞争力作用的重要战略手段，设计与经济的关系问题受到前所未有的关注。[2]工业设计产业是在人类社会文明高度发展过程中，伴随着大工业生产出现了技术、艺术和经济相结合的产物。它也是在现代社会发挥出无比威力的事物，对于很多面临国际竞争的商品和企业来说，好的工业设计无疑是一个重要的筹码，它可以提高产品的竞争力，提升企业的内在活力，提升地区的经济效益，甚至可以说在整个商品社会里，国民经济的提升在很大程度上就取决于工业产品设计的发达程度。[3]

"十一五"期间，我国已经步入构建创新型国家的阶段。创新型国家实质上就是摆脱以往严重依赖资源、依赖人力的传统经济发展模式，走向依靠科技创新促进经济增长的全新发展阶段。我国提出构建创新型国家是基于一定程度的经济发展水平做出的战略决策，在人民满足物质需求后才能对国家发展模式做出调整。除传统的制度创新、技术创新外，设计创新以其强大的生命力在构建创新型国家中发挥了巨大作用。设计创新能够以市场为导向，紧跟市场需求，在短期内就能对市场做出反应，并且能够满足消费者在功能和外观上的不同偏好。设计创新的主体是活跃在市场中的具有相当数量和规模的设计企业，走创新之路不仅能使企业找到转型的空间，更为国家整体层面的创新做出了贡献。设计产业是设计创新的载体，设计创新是设计产业的灵魂，设计产业在我国构建创新型国家中的地位将日益凸显。

设计产业所投入的资源可以提炼为脑力劳动和文化。人的创造力和想象力是无限的，不同的人在同样的文化里所创作的设计是不同的。这两种资源可以再生并且能够重复利用，文化的内涵还能够进行深入挖掘，不同层次的文化内涵对应着不同设计产品。这些具有文化价值的设计产品对于提升城市品位和改善城市形象有着积极的作用。设计产业的发展能够激发整个城市的活力，其聚集效应又能促进城市经济进步。这既是发展设计产业带来的好处，又是我国构建创新型国家的基础。设计产业对我国第二、第三产业的升级有着巨大地推动作用。新产品和

[1] 陆平．工业设计与经济增长的关系 [J]．苏州大学学报：工科版，2005（10）：27．
[2] 乔琛．浅谈现代设计与经济的关系 [J]．对外经贸，2011（10）：75．
[3] 栾典．论工业设计对日本经济的决定性作用 [J]．艺术研究，2009（12）：72．

新服务需要注入越来越多的文化内涵,这与设计产业的设计创新息息相关。通过设计创新营造的产品差异化,设计产业的竞争力会逐步得到加强,更能适应世界市场发展的需要。中国需要通过设计产业实现传统文化、技术和商品的融合,由设计创新带动整个国家的创新,提升中国参与国际市场的竞争力与抗风险能力。中国长期以来处于世界生产的中下游环节,用廉价的劳动力和倍受污染的环境换来的国民经济总量的增长并没有给我国带来实质性的经济发展,反而显得得不偿失。全球范围内的"中国制造"一度成为低端产品的代名词,我国需要提升本国在全球分工中的地位,而设计产业的发展能够成为扭转中国"从事低端生产形象"的杠杆,能够使中国实现从"中国制造"向"中国创造"的跨越。

我国的设计产业集中在长三角和珠三角等经济发达的地区,这种分布说明了设计产业发展与当地经济发达程度密切相关。产业聚集往往能够产生创新效益、竞争效益和社会效益,设计产业也不例外。发展设计产业能够为国家财政来源开辟新的途径。

商品通过设计包装增加了自身的附加值,在其流通过程中能够为国家经济增长和财政税收作出更大的贡献。现代商品包装设计与市场经济有着密不可分的关系。包装设计者必须树立正确的市场经济观念,使商品包装设计既适应市场的需求,又引导市场的需求。尽快提高商品包装的质量和包装设计的品位,拉近商品与消费者的距离,创造一个新的、健康的市场,使商品包装设计真正起到为中国经济发展服务的目的。① 与此同时,多元化的设计也为市场提供了琳琅满目的艺术价值,消费者在消费商品的同时更能获得视觉上的享受,尽管这些无法用具体的金钱来衡量,但对于提升居民幸福感和生活质量起到了"润物细无声"的效果。艺术可以服务于政治,但设计必须服务于经济,设计不等于艺术,一切与市场经济打交道的学科特别是艺术设计学不能忽视经济原理在其应用指导作用。艺术设计的发展方向必须符合知识经济发展的方向,通过艺术设计,可以提高产品的科技、艺术含量,提高产品的审美附加值,从而创作出更多的经济效益。②

一个产业的发展通常需要大量的专业技术人才,这也就意味着大量的就业岗位会随着产业发展应运而生。设计产业的发展能够成为解决就业问题和发展经济以及提升产品品质的一剂良方,设计产业的发展对引导高校设计类专业学生的学习、就业以及如何从事设计,如何把自己的设计专业和经济生活联系起来起到了积极的作用。艺术设计是随着社会的发展、人们的审美观和时尚潮流的变化而变化的。社会的发展指导着艺术设计的方向,艺术设计是既具艺术性又有经济性的一种实用艺术形态,它与社会经济的发展休戚相关。社会经济的发展造就了艺术设计的繁荣;反过来,艺术设计又促进了社会经济的发展。艺术设计必须融入社会经济中才能发展自己,也才能更好地为社会经济发展服务。③

① 张艺.市场经济推动下的现代商品包装设计创新[J].商业经济研究,2011 (05):145.
② 杜霞.浅谈市场经济作用下的艺术设计发展[J].大众文艺,2011 (12):81.
③ 冯玉雪.艺术设计与社会经济发展[J].美与时代,2003 (09):37.

9.2 中国设计产业存在的问题

设计产业对中国经济社会发展作出了巨大的贡献,是一个适应市场经济发展和社会进步需要的行业。尽管我国经历了设计理念二十多年的熏陶,但不得不承认,就目前我国的设计水平来看,与国外还存在着显著的差距。我国制造业带动了经济的飞速发展,但其真正意义上的创新却少之又少。中国的许多工业设计产品都是通过"模仿—改造—创造"这样的途径得来的。这些设计从根本意义上不能算是我国的原始创新,从这些产品中经常能够看到欧美设计和日韩设计的影子,最多可以说是集成创新,有些连集成创新也够不上,所以关于设计的知识版权争端、法律纠纷时有发生。

我国有着五千年的悠久文明史,丰富的民族文化元素,这些还没有形成我国设计师的集体意识并体现在设计产品中。设计理念的混乱、设计风格的暧昧以及设计语言的含糊不清,使我们的设计表达极为苍白,导致我国的设计在市场竞争中显得软弱无力,缺乏具有中国特色的设计成为了我国设计的一大通病。虽然我国越来越重视设计产业,就目前发展状态而言,现实中还存在着诸多制约着我国设计产业发展的因素。

9.2.1 高端设计人才供不应求

人力资源是设计产业化的重要保证。随着我国服务业和制造业的蓬勃发展,产业结构的转型升级,整个社会对高层次工业设计专门人才的需求也日趋扩大。[1] 尽管目前我国设计从业人员与日俱增,但是真正有较高水平的设计师相当匮乏,设计人才的总量、结构、素质还远不能够适应设计产业的快速发展。[2]

设计教育与设计产业处于严重的失衡状态。造成我国设计业的两端大、中间小的模式,即设计教育与设计需求的增大,专业化的设计队伍与合格的设计人才却相当缺乏。[3] 若设计教育和设计产业不能协同发展,必造成优秀设计师的后续力量供给不足,行业发展缺乏持久动力。[4]

我们目前国内缺乏高层次的设计人才,缺乏将设计成果转化为设计资源的能力,更缺乏将设计成果与市场架起紧密连接的营销人才。尽管我国每年设计类的毕业生众多,但其中能够称得上佼佼者的却少之又少,大多数人都停留在较低的设计水平层面上。设计中的"高精尖"人才相当匮乏。设计产业推崇创新和个人创造力,顶尖优秀设计师的缺乏是设计产业较为突出的问题。[5] 一名优秀的设计师需要具备市场、材料、技术等多部门的相关知识,具备驾驭整个设计流程的能力。设计产业影响的扩大还离不开高端管理人才和营销人才,他

[1] 薛澄岐.国际化高层次工业设计人才培养——东南大学—蒙纳士大学工业设计联合培养项目 [J].设计,2015(01).
[2] 谢杜萍,潘瑾.中国设计产业的问题及对策研究 [J].企业导报,2011(16).
[3] 张艳平,付治国.产品设计教学改革初探 [J].牡丹江教育学院学报,2008(05).
[4] 曾辉.设计产业政策与设计批评 [J].装饰,2002(01).
[5] 刘高峰.我国设计产业现状及协同发展探析 [J].蚌埠学院学报,2012(06).

们是设计产业发展的有力推手。高端人才的供不应求以及人才分布的空间不均匀已经严重制约了我国设计产业的发展与进步。人才供给的不均衡，阻碍了设计产业的发展，造成同业间的无序竞争。[1]

9.2.2 知识产权保护缺位

市场化竞争是在一定规则和框架内实现的，规则和框架的设计原则是保护创新和鼓励竞争。"山寨"一词源于广东话，是"小型、小规模"甚至有点"地下工厂"的意思，其主要特点为仿造性、快速化、平民化。这实际上反映出了我国设计企业和制造业一种模仿生产的现象，在面对别人拥有的知识产权的设计方面，大行拿来主义以谋求利益回报。这种短视行为不仅侵犯了知识产权，更磨灭了我国企业的创新意识。没有创新，一味地模仿照搬，只会让企业永远都跟在别人屁股后面，势必会导致企业的没落与竞争力的衰退，更不用提所谓的实现自我超越。政府应该加强知识产权法律法规的建设，对侵权行为予以严厉打击，从制度层面上创造一个公平的竞争环境。

设计产业和知识产权关系非常密切，拥有知识产权是设计产业发展的根本，加强知识产权保护是建立设计产业品牌的根基。[2] 一方面，企业的生存要求我们必须重视知识产权，采取必要的物理、技术乃至法律手段来保护自己的知识产权。另一方面，一个企业或单位发生了对他人知识产权的侵犯，则将在行业和市场上失去信誉，信誉的丢失在市场经济条件下是灾难性的。[3] 无论政府还是设计企业、制造业，鼓励和支持工业设计产品申请专利、注册商标专用权等版权登记，促进工业产品自主知识产权品种的开发和注册，帮助企业建立知识产权保护机制，形成贯穿于工业产品设计创作、生产和流通全过程的知识产权保护体系，对于设计企业和制造业的健康发展是十分必要的。[4] 中国正在逐渐走向一个法治社会，什么是法治？亚里士多德认为法治是相对于人治而言的。他对法治的注解是："法治应包含两重意义：已制定的法律应获得普遍的服从；而人们所遵从的法律本身应该是成文的和良好的。"一个健全的法制社会，其法律涵盖必是兼顾到社会的方方面面，包括知识产权。在这方面，我们还有很长的路要走。

9.2.3 设计创新能力不足

创新能力一直是制约我国设计产业发展的瓶颈。通过创新，设计能够向人们提供更加优质的产品和服务，不仅能够活跃市场经济，更能够提高人们在消费中体验到的幸福感。时至今日，"许多企业并不能理解设计的真正含义，总是妄图以浮躁的心态去追求短时的利益"。[5]

优秀的设计要谋求高效的资源配置，要求每一笔设计都能够物有所值并体

[1] 谢杜萍，潘瑾. 中国设计产业的问题及对策研究 [J]. 企业导报，2011（16）.
[2] 李怡，柳冠中，胡海忠. 中国设计产业需要自己的知名设计品牌 [J]. 艺术百家，2010（01）：21.
[3] 魏少军. 加强知识产权保护 促进集成电路设计产业健康发展 [J]. 电子产品世界，2002（12）：13.
[4] 易露霞，黄蓉. 深圳工业设计产业发展的SWOT分析及策略研究 [J]. 生产力研究，2012（06）：171.
[5] 谢杜萍，潘瑾. 中国设计产业的问题及对策研究 [J]. 企业导报.2011（16）.

现出人性化的色彩,将文化技术、思想价值融为一体,从而树立产品在消费者心目中的形象,增强设计产品的市场竞争力。创新思维能力的培养目的有两个:一是为了打开设计师在设计中的思路,开拓他们的视野,从而激发对设计的热情;二是使设计师掌握发现问题、分析问题、解决问题的创意思维方法,最终设计出新颖的、个性的、科学的设计作品,使创新产业化和创新产品创造经济价值,服务社会。①

现代这个时期商品、服务全球流通,当人们的生活越来越好起来的时候,我们如果想使自己国家经济强大起来,就更加要分析人们的需求是什么,现在的产品要经过精心的创新设计才能够开辟更为广阔的道路,我们应该设计出什么样的产品来满足人们的需求?只有满足人们需求的产品才能在商品竞争中获得胜利,从而产生经济效益,增强国民经济。②战略性新兴产业创新能力从产业特色优势出发,在产业创新实践的过程中,通过组织学习的积累知识形成。因此产业特色优势—产业创新活动—产业创新能力,是战略性新兴产业创新能力培育路径设计的总体思路。③相反,许多企业的衰退和破产,大多是由于缺少创新,墨守成规,抱残守缺而致其万劫不复。

9.2.4 缺乏品牌建设意识

我国设计由于发展时间短,缺乏设计文化与创意积累的同时,也没有技艺的传承和品牌价值。品牌战略正是可以为企业带来良好经济效益和持久推动力的可持续发展战略。④长期以来单纯地追逐商业利益使得我国的设计产业一直都处于一种低成本、低端化的状态,缺乏属于自己的品牌标志与内涵,缺乏同世界竞争的能力。设计市场已经由单纯的质量竞争、价格竞争演变为品牌竞争,此时一些明智的设计企业已充分意识到实施品牌战略是企业占领市场、提高市场占有率的重要手段,是企业做大、做强的重要保证。⑤尽管品牌只是一个商业符号,但其对企业发展的意义十分重大。企业品牌的建立对于企业信誉的培育,企业产品质量的提高以及消费者消费偏好的影响都有着重要意义。设计品牌的建立能够对消费者产生潜移默化的影响,这种影响根植于内心,引导其外在的消费行为,是中国设计企业长久发展的必由之路。

面对中国设计行业的现状,当务之急是要树立和建设自己的民族设计品牌,使设计组织企业化,提升设计的整体质量,培育产品设计和开发的核心竞争力,进而为民族制造业提供发展和升级的智力支撑。⑥品牌是一种标识,更是社会"公众和市场对一个企业的认知"评价和印象,是一种重要的经营资产,强化

① 林峰.创意产业下艺术设计人才创新能力的培养研究 [J].艺术研究,2012(02):96.
② 凌士义.论设计的力量对中国国民经济的重要性 [J].大众文艺,2013(01):127.
③ 孟梓涵.战略性新兴产业创新能力形成机理与培育路径研究 [D].哈尔滨:哈尔滨理工大学,2013:23.
④ 刘晓军.试论我国房地产业的品牌战略 [D].北京:首都经济贸易大学硕士论文,2004.
⑤ 刘晓军.试论我国房地产业的品牌战略 [D].北京:首都经济贸易大学硕士论文,2004.
⑥ 李怡,柳冠中,胡海忠.中国设计产业需要自己的知名设计品牌 [J].艺术百家,2010(01):19.

品牌意识，是现代经济对设计企业运作及其经营的必然要求；是我国民族设计企业走向国际竞争的有效举措。[1] 设计企业在发展过程中所面临的问题，也使其意识到要想使品牌立足于不败之地，就需要不断进行自我提升即完成自身的品牌优化。中国设计企业一旦意识到：当创新理念成为企业的共识，经营技巧再无秘密可言的时候，企业只能走个性化的道路，品牌时代就是必然的归宿。[2]

9.3 促进我国设计产业发展的建议

科学发展设计产业需要政府、科研单位、设计企业和生产企业的共同努力。设计产业的发展、研究是一个系统工程，需要政府以及相关管理部门意识到设计产业的重要性并有强烈的发展设计产业的举措。

9.3.1 政府加强知识产权保护和资金、政策支持

设计产业与知识产权密不可分，如果没有知识产权作为基础，设计产业就成了无源之水、无本之木，其发展必不能长久。设计师在进行一项作品创作的时候，投入了大量的人力和物力，这些资源耗费需要市场来回报。如果知识产权没有得到很好地保护，任由他人模仿抄袭，这样低成本的生产必将对原创者带来巨大的负面影响。政府需要加强对知识产权的保护，针对创新能力和创新成果出台相关的法律制度，对侵害知识产权的行为予以严厉追究，为设计产业的良性发展营造一个健康规范的法制环境。

许多国家和地区通过致力于设计创新实现国家经济的跨越式发展，在工业设计发展初期都有过强有力的产业政策支持。一些工业后发国家和资源贫乏地区往往将工业设计作为振兴制造业的突破口。[3] 英国历来是政府支持设计产业发展的典范，最先制定国家设计产业发展促进政策。[4] 芬兰政府早在20世纪50年代就制订了"设计立国"的政策，使芬兰设计在北欧国家中后来者居上。[5] 德国iF奖，诞生于1953年，被公认为全球设计大赛最重要的奖项之一，在国际工业设计领域更素有"设计奥斯卡"的美誉。作为世界上最权威的工业设计奖项，在对众多世界知名产品进行评选的过程中，来自世界各地的大师级评委评选出最具引领性的产品设计。美国IDEA奖，是由美国商业周刊主办、美国工业设计师协会担任评审的工业设计竞赛奖。该奖项设立于1979年，主要是颁发给已经发售的产品。它每年的评奖与颁奖活动不仅成为美国制造业彰显设计成果最重要的事件，而且对世界其他国家的企业也产生了强大的吸引力。日本优良设计奖，是日本唯一的全面产品设计评估和表彰奖。大奖的原身是日本国际贸易和工业部在1957年创立的G-Mark奖。根据设计品质、设计理念和

[1] 李怡，柳冠中，胡海忠.中国设计产业需要自己的知名设计品牌[J].艺术百家，2010（01）：21.
[2] 徐彤.服装设计企划对品牌优化影响的研究与实践[D].吉林：吉林大学，2013.
[3] 王晓红.纵览国内外工业设计宏观政策[J].设计，2011（04）：56.
[4] 潘瑾.我国设计产业发展模式研究[D].上海：东华大学，2012.
[5] 王晓红.纵览国内外工业设计宏观政策[J].设计，2011（04）：P58.

创新程度,奖项每年颁发给被认为提升了消费者生活质量和标准的产品。评审工作着重于提高设计的社会价值。德国红点奖,红点奖源自德国,每年由设在德国的 Zentrum Nordhein Westfalen 举办的"设计创新"大赛进行颁奖。红点奖评选的标准极为苛刻,被公认为国际性创意和设计的认可标志,获得该奖意味着产品外观及质感获得了最具权威的"品质保证"。[①] 以上几种世界主要工业设计奖项,有些就是由政府组织的。

我国设计产业内的企业规模较小,抵御风险的能力较差,在融资方面又受到诸多限制。因此,政府支持政策的制定与实施对设计企业的发展有着非常重要的影响。"政府应该从战略全局考虑,明确设计产业的发展规划,通过提供税收优惠、税收补贴、资金资助、资金奖励、贴息等多种形式的资金支持,解决企业融资难的问题"。[②] 政府不仅应将政策落实到实处,还要促进与企业的信息交流,实行资源优化与企业整合,着眼于设计产业内在素质的提高。

中共党的十六大提出了要完善文化产业政策,支持文化产业发展,增强我国文化产业的整体实力和竞争力。[③] 十六大之后,全国各地提出在"十一五"期间转变经济增长方式,走高端产业发展之路,纷纷推出发展文化创意产业的新举措,力争在新世纪将文化创意产业发展成为本地经济新的增长点。[④] 将建设创意城市纳入城市发展战略并成立专门的推进机构是其推进机制的特点。推进措施的共同特点是:确定重点发展的创意产业领域;充分利用设计进行城市规划和城市建设;实施多种资金支持措施;建立公共服务平台提供多种服务;重点支持中小企业;注重吸引培养年轻创意人才;举办数量繁多或者顶级文化创意活动。[⑤] 著名物理学家杨振宁曾经说过这样一句话:"21 世纪是工业设计的世纪,一个不重视工业设计的国家将成为明日的落伍者。"[⑥]

广东是我国工业设计起源地之一,很早就有工业设计竞赛和工业设计评奖活动。为贯彻落实省政府关于要重视工业设计,发挥工业设计在广东经济增长方式转变中积极作用的战略部署,2008 年,经广东省政府批准,广东工业设计大赛被正式冠以"省长杯"名号,每年举办一届,这也是工业设计竞赛及工业设计评奖活动在我国首个以政府首长名义冠名的工业设计大赛。将工业设计大赛和工业设计评奖冠名"省长杯",实为我国开先河之创举,体现了广东省委省政府对工业设计的高度重视。

广东省"省长杯"工业设计大赛依托广东制造业大省的先天优势,结合中央和省委省政府"珠江三角洲地区改革发展规划"、"三促进一保持"及"双转移"等重大战略部署,通过创新的大赛模式,广泛发动全社会各企业、设计机构、院校、设计师参与,挖掘设计创意,营造全社会重视设计、崇尚设计的良

① 沈阳日报数字报纸,2015 年 6 月 20 日。
② 谢杜萍,潘瑾. 中国设计产业的问题及对策研究 [J]. 企业导报,2011 (16).
③ 钱敏杰. 上海文化创意产业园区的发展探讨 [D]. 上海:华东师范大学,2009.
④ 钱敏杰. 上海文化创意产业园区的发展探讨 [D]. 上海:华东师范大学,2009.
⑤ 刘平. 国外创意城市的实践与经验启示 [J]. 社会科学,2010 (11):26.
⑥ 沈阳日报数字报纸,2015 年 6 月 20 日。

好氛围；通过促进设计与制造的互动和对接以及产业化扶持等措施，实现产业设计化、设计产业化，从而推动产业发展；通过引入国际先进的工业设计职业资格评价标准，促进工业设计人才培养，使广东成为设计人才培养聚集高地。

随着"省长杯"工业设计大赛影响力逐渐扩大，有利于推动广东与各地展开工业设计合作，从而加快推进产业转型升级和经济发展方式转变，建立现代产业体系，实现由"广东制造"转向"广东设计制造"。①

当前我国经济发展面临的国际国内环境正发生广泛深刻的变化，资源环境的约束和压力日益突出，经济转型要求迫切，文化创意和设计服务处在产业链的高端，推进文化创意和设计服务与相关产业融合发展，既对推动国民经济转型升级具有重要指导意义，也给文化创意和设计服务，乃至整个文化产业带来了新的重要发展机遇，提供了更广阔的发展空间。②任何事情，只要政府意识清晰，方向明确，在宏观层面上给予资金和政策支持，那么，事情就已经开始向好的方向发展。许多城市在从传统制造经济向服务新经济的转型过程中，均在着力提升设计产业在经济体系中的战略地位，加强全社会对设计产业的深入理解。③中国新型工业化、全球经济一体化、数字网络技术、新经济的兴起是中国设计产业发展的内在驱动因素，而设计产业的发展又对中国经济产生助推作用，设计产业的发展对于中国来说既是机遇更是挑战，中国各级政府应该努力营造以工业设计为突破口，在全社会形成重视设计、崇尚设计、勇于创新的浓厚氛围。④毕竟，推广设计是国家发展战略层面的思维，所以，创新、设计和城市建设离不开政府的资金和政策支持，但是，不能仅仅依靠政府投资，而需要调动和发挥各方力量，尤其是民间资金力量。⑤如果我们各级政府都对设计与国家经济发展的关系有清醒意识，那么设计产业幸甚，国家幸甚。

9.3.2 加强创新能力培育以及提炼核心竞争力

设计产业是知识经济时代的新兴产业，其文化理念在于尊重个人的创造力，推崇创新。"创新是一个民族发展不竭的动力，更是设计企业发展的本质内容。创新能力的高低与创新频率的高低直接决定了企业竞争力的强弱。"⑥创新是一个量变到质变的过程，要求企业在踏踏实实的经营中不断地积累人才和经验，不断地磨炼企业的意志，遏制浮躁风气。只有这样，企业才能不断通过设计创新来满足复杂多变的市场需求，才能在激烈的市场竞争中立于不败之地。实践是检验真理的唯一标准。设计企业只有经历了市场残酷的考验才能够提炼出自身的核心竞争力，并在未来的经营中予以不断地加强。

今天，设计产业已经成为全球知识密集型和服务型产业中发展最快的产业

① 广东省"省长杯"工业设计大赛官方网站 http：//gcup.gd-id.com.
② 蔡武. 推动文化创意和设计服务与国民经济加速融合 [N]. 人民日报，2014（11）.
③ 谢杜萍，潘瑾. 中国设计产业的问题及对策研究 [J]. 企业导报，2011（16）：97.
④ 张大为. 设计产业发展实证研究 [J]. 经济研究导刊，2012（01）：191.
⑤ 刘平. 国外创意城市的实践与经验启示 [M]. 社会科学，2010（11）：33.
⑥ 谢杜萍，潘瑾. 中国设计产业的问题及对策研究 [J]. 企业导报，2011（16）.

之一。一方面,通过科学性与艺术性高度结合的工业设计,对解决人类生产过程与社会发展中的资源、环境、能源、经济创新、生活质量和社会就业等问题具有积极的催化作用,这已经成为各国社会的共识和不约而同的竞争战略;另一方面,在技术、价格、效用等方面趋于一致的情况下,设计正成为企业在全球竞争环境中的重要利器,设计所产生的高附加值被越来越多的企业、国家所注意。在技术均衡的情况下,创新设计成为第一竞争力。①

设计的产业化发展,是设计劳动商品化过程与贡献社会化过程的产物。从波特价值链理论的观点来看,设计产业的竞争力由设计产业价值链上诸多相互作用而又密不可分的环节共同构成,这些环节大致包括设计产业的国家政策与法规、设计产业的产业形态与管理、设计产业的品牌与文化资本、设计产业的人才培养与创新体制等等,世界各国设计产业的综合竞争力正是这些价值链环节共同作用的结果。②

产品设计、系统创新给企业带来效益和生机

——以比亚迪新能源汽车为例

在 2015 年的两会上,李克强总理在政府工作报告中明确指出:要"支持发展新能源汽车等战略性新兴产业"、"推广新能源汽车,治理机动车尾气"。新能源汽车行业的发展,也成了汽车行业人大代表和政协委员们关注的焦点内容。比亚迪作为新能源汽车领导者,吸足了眼球,成为焦点中的焦点,继比亚迪"秦"的成功推广后,比亚迪"唐"的面世更是引得消费者狂热追捧(图 9-10, 9-11)。从传统能源到绿混技术,再到双擎双模,最后是纯电动化,王传福的新能源路线非常明确。③

图 9-10 比亚迪"唐"外观(一)④

① 海军.中国设计产业竞争力研究[J].设计艺术,2007 年(02):14.
② 邹其昌.关于中外设计产业竞争力比较研究的思考[J].创意与设计,2014(04):20.
③ 李亚婷,王传福.技术突围[J].中国经济和信息化,2013(18).
④ http://newcar.xcar.com.cn/photo/s5984_1/b2412395.htm.

图 9-11 比亚迪"唐"外观（二）[①]

图 9-12 比亚迪新能源汽车销量图[②]

　　数据表明，比亚迪 2014 年新能源汽车销量为 18307 辆，较 2013 年同比增长 5.8 倍。其新能源汽车业务在 2014 年取得突破性进展，总收入 73.28 亿元，同比增长约 6 倍，已经占集团汽车业务收入的 27.05%。比亚迪 2014 年 1 季度新能源汽车销量为 3003 辆，2015 年 1 季度为 7676 辆，同比增长 155.6%，尤其 3 月上升幅度明显，环比增长 33.3%（图 9-12）。比亚迪董事长王传福在业绩发布会上表示，2015 年比亚迪新能源汽车业务收入将会继续倍增，至少做到 150 亿元，这也意味着新能源汽车销量要实现翻倍增长。如今 2015 年 1 季度销量已达 2014 年整年销量的 41.9%，甚至超过去年最高峰第四季度的 6830 辆。如此看来，比亚迪新能源汽车销量翻倍很容易实现。

① http://newcar.xcar.com.cn/photo/s5984_1/2412397.htm?zoneclick=102110.
② http://news.cheshi.com/picbrowser/20150429/1678010_7038992.shtml.

随着时代的发展,"设计"作为创新经济发展核心要素的地位和作用正日益凸显。国际上现有的调查研究都表明:高度重视设计创新的企业通常都处于行业发展的领先地位,同时也处于经济效益领先的前沿。[①] 比亚迪的成功也同样离不开设计创新和技术创新。

1) 新能源汽车设计秉承模仿加创新的思路[②]

比亚迪一开始是模仿其他成功汽车企业,但是它又不局限于单纯模仿,他们从不同品牌的汽车中吸取客户喜欢的元素,并将其整合到自己的产品上来并加以整合创新。比亚迪根据国内消费者对丰田汽车的认可,开发出了外观与皇冠接近的 F3DM 双模新能源汽车。除了外观的模仿外,比亚迪同时在 F3DM 的后视镜里设计加入了 LED 指南针,贴近了消费者的要求。另外,在锂电池制造工艺上,比亚迪除了从日本购买部分关键自动化设备外,其他部分则是采用自己制造的设备,另外加上成本更低的人工操作来完成。这既降低了设备投资费用,也巧妙规避专利侵权的风险,实现低成本利用。

2) 移植成熟技术经验以降低集成创新开发成本

首先,由于比亚迪在手机电池方面有着丰富经验,其也把此经验移植到新能源汽车中来。比亚迪通过积累其在充电电池和其他电子设备的制造的经验,充分发挥其擅长的半自动半人工化的生产作业流程,给其带来连续性的成本优势。比亚迪新能源汽车的柔性生产线的灵活性非常强,设定基准条件后,只要调整原有生产线的关键环节就能生产新类型的产品。比亚迪已经成为有中国特有的"低成本创新"的典型代表:在资本不足的劣势下,利用流程改造,把资本密集的产业变成了劳动密集型产业,最大限度地将技术与中国的比较优势——劳动力结合,获得了外国竞争对手难以企及的成本优势,迅速赢得市场份额。

3) 高度重视自主创新和知识产权保护

在锂电池技术竞争日益激烈的今天,比亚迪凭借其独创的铁电池技术,一举成为国内新能源汽车产业中的佼佼者。至目前,比亚迪专利申请达 8660 件,其中发明专利就多达 3376 件。比亚迪从创立之初就高度重视自主创新和知识产权的保护。为了有效保护自主开发的新产品的知识产权,比亚迪从 2000 年就启动了以知识产权为先导的科技创新工程,成立知识产权及法律部,以产品及关键技术为核心,实施专利战略截至目前,比亚迪专利申请量达 8660 件,其中国内专利 7654 件,国外专利 1006 件(其中 PCT 256 件),发明专利 3376 件;已授权专利达 4801 件。

4) 掌握核心技术吸引国际资本投入

2008 年 9 月底,巴菲特旗下公司购买了深圳比亚迪股份有限公司(1211HK) 10% 的股份,出价 2.3 亿美元,每股价格 8 港元。比亚迪是目前国内唯一掌握车用磷酸铁锂电池规模化生产技术的企业,在世界上处于领先地位。从巴菲特

① 张红梅. 论设计创新与研发的关系 [J]. 设计,2014(08).
② 郭腾江. 比亚迪公司新能源汽车竞争优势和基本竞争战略研究 [D]. 上海:华东理工大学,2014:40.

对比亚迪的青睐可以看出,比亚迪在动力电池方面的研究水平可谓"掌握核心科技"。发达国家发展的实践表明,设计已经成为产品竞争的源泉和核心动力之一。尤其在经济全球化日趋深入、国际市场竞争激烈的情况下,产品的国际竞争力将首先取决于产品的设计开发能力。① 作为电动车领域的领跑者和全球充电电池产业的领先者,比亚迪迅速控制了关系电动汽车成败的关键环节——动力电池核心技术,并已拥有实现大规模商业化的技术和条件,能够开发更为节能、环保的电动汽车产品,实现性能的提升和普及应用。

5)覆盖全面的三级研发体系

比亚迪知识传导广度首先体现在全员参与,要保证全员参与知识创新必须建立起覆盖全员的研发体系。比亚迪的研发体系分为三级。第一级:深圳总部的中央研究院。该院下设电池技术、现代汽车技术、电动汽车技术、模具技术等十多个研究所,主要研究IT、汽车产业所需的基础理论和工艺技术,收集、分析、研究和消化各种专利技术,并通过技术整合和技术集成,使技术与产品有机结合产生高效益,为各事业部的技术发展提供强有力的支持。② 第二级:汽车和电池事业部研究部门。比亚迪共设十几个研究事业部,对产品的产业化开展应用型研究。每一个研究事业部都有其各自的研究领域,比如第十五事业部是汽车电子、传动研发制造,第十六事业部是结构零件和底盘、非标设计,第十七事业部负责发动机开发设计、生产等。第三级:生产一线的研发部门。比亚迪为每个生产车间都配备了一个研发事业部,专门解决生产线上的一些具体问题。

设计时代意味着高附加值的时代,设计融入市场经济的每一个方面和每一个环节中,通过设计师的创新、创意劳动,使产品品质和附加值得到大幅提升,推动经济的发展。③ 从早期的低端汽车,到现在的新能源中端产品,无论是设计还是技术,都逐渐走向成熟。比亚迪都坚持了设计创新和技术创新,使企业的发展充满活力和张力。比亚迪始终坚持"技术为王、创新为本"的发展理念,把掌握核心技术作为创新的基石,将更多资源用于提升自身技术实力,从技术模仿者出发,采取破坏式创新策略开展自主研发和创新,而不是购买车型或委托设计的技术路径,避免陷入"引进—落后—再引进—再落后"的恶性循环,突破了国内多数汽车制造企业非持续性自主发展的怪圈和研发的瓶颈,并在技术的基础上提升自身品牌认知度,走向技术领先者。④

9.3.3 促进设计产业发展以及加强产、学、研合作,需要培养大批的优秀设计人才

产、学、研合作教育就是充分利用学校与企业、科研单位等多种不同教学环境与教学资源,以及在人才培养方面的各自优势,把以课堂为主的学校教育

① 张小薇,李岱松. 对中国工业设计产业发展模式的思考 [J]. 科技智囊,2010(7):34-41.
② 蔡娟. 比亚迪的三级研究开发体系,打造个性化自主创新之路 [J]. 广东科技,2005(10):65-67.
③ 张瑞. 论工业设计与创意产业 [J]. 东岳论丛,2010(07):8-88.
④ 江积海. 后发企业知识传导与新产品开发的路径及其机制——比亚迪汽车公司的案例研究 [J]. 科学学研究,2010(04).

与直接获取实际经验、实践能力为主的生产、科研实践有机地结合起来。产、学、研教育是以培养学生的全面素质、综合能力和就业竞争力为核心，通过课堂教学与学生参加实际工作有机结合，来培养适合社会需要的应用型人才，其基本原则是产学结合、双向参与。实践的途径和方法是产学结合、定岗实践。要达到的目标是全面提高学生素质，适应市场经济发展对人才的需要。[①] 产、学、研合作是企业、高校、科研院所基于各自的比较优势，在政府、科技、中介机构金融机构等的支持下开展的基于技术合作、人员交流、咨询、成果转化、创建新企业等形式的有助于企业实力提升的系列活动，是国家创新体系的重要组成部分。[②] 国家层面的强调创新，从来没有达到像今天这样的程度。

产、学、研合作目前作为一种高效的技术创新模式，是国家技术进步与经济发展的不竭动力。在我国，企业的技术创新能力不足，而掌握在高校和科研院所手上的科技创新资源却相对丰富，通过产、学、研合作正好可以实现企业与高校（或研究院所）之间技术创新资源的对接。产、学、研各方的紧密联系能实现企业技术创新能力、管理水平的快速提升，加速新产品的开发与新工艺的引进，提升企业的核心竞争力，增强企业参与国内与国际市场的竞争能力。[③]

教学项目化—作业实践化—作品产业化—产、学、研深度结合工作室化的教学模式是一种利用学校和社会两种不同的教育环境和教育资源将政府、行业、企业专业竞赛项目、真实设计项目引入教学，按照课程大纲要求，采取课堂教学与学生参加实际项目设计工作有机结合，将项目设计内容分解到相应的课程教学环节，让不同年级、专业和课程阶段的学生承担与自己知识能力相匹配的项目任务，执行工作室化的教学模式，营造真实的工作环境，促使学生在学中做、做中学达到教学做合一。这种理论学习与实践性工作相结合的人才培养模式，它既是一种教学模式，也是一种学习模式。作为一种教学模式，强调的是教学与真实项目设计相结合、教学与生产实践相结合，提倡教学做合一。作为一种学习模式，强调将学习与工作任务相结合将学到的职业知识和技能内化为解决实际职业岗位设计能力，倡导"学中做、做中学"在学与做反复交替中培养学生的职业素质、就业竞争力和综合能力，它的基本原则是产学合作、双向参与，实施的途径和方法是以真实项目设计为载体、工学交替、指定项目作业，量化设计指标、定岗实践，最终达到全面提高学生的创新能力和实际动手能力，培养的艺术设计人才符合行业岗位要求零距离无缝衔接就业。[④]

构建并实施艺术设计"专业＋项目＋工作室"工学结合人才培养新模式，最大限度地发挥实训场所的效用，从专业构建到项目的策略、创意、设计到执行，从"理论—实践—设计"的课程教学模式，到院校—企业—行业协会的对

① 李琳，张权. 论产学研相结合培养创新型艺术设计人才 [J]. 学术论坛，2011：128.
② 李梅芳. 产学研合作成效研究 [D]. 武汉：武汉理工大学，2011：17.
③ 李梅芳. 产学研合作成效研究 [D]. 武汉：武汉理工大学，2011：18.
④ 张俊竹. 教学项目化、作业实践化、作品产业化产学研度结合工作室化教学的艺术设计教学体系的构建与实践 [M]// 中国创意设计年鉴论文集 2012，2013：348.

接，不断营造完整的职业情境。这样既可在教师和企业专家的带领下完成一个个完整的设计项目，创建良好的职业技能环境，形成较完善的专项技能，不断提高学生的职业素养，最终在今后的职业生涯中有着较高的工作优势。依托工作室，带动专业建设的整体发展，完善项目教学的实施步骤，逐步形成有效的产、学、研一体化教学，具有重要的现实意义。[1]

设计专业是一个实践性很强的专业。没有大量的实践课程和参与实际项目设计的经验过程，就不可能将设计理论的学习与设计实践结合起来，就不可能成为真正的设计师。[2]事实上，德国九十多年前成立的包豪斯学院，在设计教学方面就进行了大胆的改革：格罗皮乌斯的教学方案是一个新的出发点，它所坚持的，并不是叫建筑师、画家或雕塑家去和手工艺匠人一道工作，而是坚持这些人本身首先就应该是手工艺匠人，事实上也就是强调动手能力、实践能力。这种在实践中学习专业知识和技能，在技艺严谨的基础上发展出来的美学思想，是一种革命。[3]德国第二次世界大战后成立的乌尔姆设计学院，在20世纪50~60年代，也通过和著名的布劳恩（Braun）公司进行大量的设计开发合作，实现了设计艺术教育服务于社会生产的教育宗旨，从而在设计人才的培养上获得极大成功。[4]这两个经典案例，在设计史和诸多相关联的设计理论中，已经被全世界的设计研究者提及无数次。

尽管从包豪斯到乌尔姆贯穿了一条设计教育理论联系实际的思路，但是联系到我国的高等设计教育实际，在我国高等教育精英化时代背景下，高等教育被"贵族化"和"泛学术化"、"象牙塔化"；在我国高等教育进入大众化[5]背景下，高等设计专业作为一个实践性很明显、实践性很强的专业，应该顺应时代背景和形势，也应该而且必须回归本质，回到产、学、研相结合的路子上去，通过理论和实践相结合的方式培养社会实际需要而且能够尽快适应设计、适应生产实际的人才。

在传统的艺术设计高等教育精英化教学中，教师传授理论知识，学生被动地接收和练习，极少有实现设计成果的应用。而"产、学、研"结合可打破这种局限，将校企合作以项目形式融入教学中，将设计目标同艺术、文化、产品、终端、推广等相关内容融为一体，实现设计教学与项目实施的系统化。[6]通过产、

[1] 徐倩. 高职艺术设计专业"专业+项目+工作室"人才培养模式的探索与实践 [J]. 艺术教育，2015（04）：61.
[2] Jiang Bin（江滨）. On Teaching of BA Design Based on "Mass Higher Education" Proceedings of the International Conference on Education, Language, Art and Intercultural Communication (ICELAIC2014, Zhengzhou, China, 5—7May 2014, ATLANTIS PRESS.ISBN (on-line)：978-94-6252-013-4.ISSN：2352-5398
[3] （美）：H H 阿纳森. 西方现代艺术史 [M]. 邹德侬，巴竹师，刘珽译. 天津：天津人民美术出版社，1986.
[4] 姚明义. 德国现代设计教育概述 [M]. 北京：中国建筑工业出版社，2013：110.
[5] 根据美国学者马丁·特罗（Matin Trow）的研究，如果以高等教育毛入学率为指标，则可以将高等教育发展历程分为"精英化阶段、大众化阶段和普及化阶段"三个阶段。高等教育毛入学率在15%以下时属于精英教育阶段，15%~50%为高等教育大众化阶段，50%以上为高等教育普及化阶段。
[6] 陈玉. 创意产业背景下艺术设计教育改革实践模式探究 [J]. 学术探索，2013：154.

学、研的合作模式，把实践项目引入课堂，使专业研究方向与设计产业发展相适应，将教育观念、培养目标、课程建设和教学模式等系统地结合起来，形成完整的艺术设计人才创新培养模式推动设计教育与设计产业的同步发展。①

产、学、研相结合的创业型设计艺术人才的培养是国际高等设计教育发展的总趋势，这一培养模式注重结果，并无固定模式，需要我们抱着与时俱进的态度进一步地研究、探索、实践和不断完善。②凡事我们追求的是永恒，但是这世界最不缺少的就是改变。我们希望这不断地改变就是不断地各种创新。

无论是促进设计产业发展还是加强产、学、研合作，都需要培养大批的优秀设计人才。高端设计人才的培养并非是大众化高等教育的对立面，而是在普通高等教育的基础上，让顶尖人才的成长更加快速和顺利。③顶尖设计人才不能仅仅简单地理解为高学历人才，更应包含设计创新能力、熟悉设计产品市场能力、国际视野、实践能力等内涵。由于中国市场经济发展的需要，艺术设计市场对于高端设计人才的知识技术结构需求，和我国目前高校艺术设计教育培养的毕业生知识技术结构现状，是有很大错位的。因此，在事实上，艺术设计市场对于高等艺术设计教育改革创新提出了切合实际的要求，因此高校必须转变教育观念、与市场对接、在教育过程中植入创新元素。在这一过程中，我们既要总结近年来高校艺术设计专业对于学生创新精神与实践能力培养的经验、继承和发扬其中的精华部分，反思失败的教训，又要积极借鉴世界各国的成功做法和经验，并结合各高校的实际情况，大胆地进行探索和实践改革。④在当下创意产业蓬勃发展的市场环境中，高校的艺术设计教育应该把人文素质教育和实践能力培养比例加大，真正地实现设计教学与产业市场的接轨。同时，我们还需要结合当前创意产业的市场，不断进行各种设计知识结构的更新，让学生在设计与市场的设计实践中进行互动体验，让其自身的价值在市场中得以实现。⑤一个实践性很强的艺术设计专业，如果其毕业生的实践能力完全依靠毕业后的设计市场实践来培养，这不但增加了设计企业的用人成本，更主要的是让设计专业毕业生在走向设计市场的开端，就面临着自身设计竞争力短缺的尴尬。

在设计领域内，所有的创意以及知识都是人类脑力劳动的结晶。设计企业要培养人才梯队，维护好企业正常的新陈代谢对于企业长久发展非常重要。人是生产力中最活跃的因素。对于企业而言，人才是提高企业竞争能力和实现企业可持续发展最重要的动力，是设计企业生存的核心资源。"带走我的员工，把我的工厂留下，不久后工厂就会长满杂草；拿走我的工厂，把我的员工留下，

① 王珊珊.艺术设计专业产学研合作模式的实践探索[J].教育与职业，2015（8）：70.
② 王希俊，罗晨梦.产学研相结合培养创业型设计艺术人才[J].艺术与设计，2010（08）：160.
③ 张帆.对应未来社会需求的高端设计人才培养[J].艺术与设计，2011（01）.
④ 陈宏.新时期高校艺术设计专业如何开展创新教育[J].大众文艺，2014（22）：236.
⑤ 林峰.创意产业下艺术设计人才创新能力的培养研究[J].艺术研究，2012年（02）：96.

不久后我们还会有个更好的工厂。"安德鲁·卡内基的这一名言不仅是重视员工的典范，更彰显了对人才的珍惜。我国设计产业缺乏高端的设计人才和营销管理人才的现状制约了设计产业的前进步伐。通过完善提高设计的教育体系，构建人才的交流与培训平台，广泛开展设计方面的项目合作，能够逐渐地实现高端设计人才的成长和汇聚。

目前，我国产业结构急需转型升级，整个社会的发展趋势对设计人才的专业化程度提出了更高要求。[①] 作为设计界的高端人才标准，尚没有很专业的界定，但是从"产、学、研"三个角度综合衡量，较强的"专业创新能力、中西文化掌握能力、专业知识学习能力、专业实践能力"等无疑是高端人才的几个主要特征，这几个方面，不能要求一个人在以上几个方面样样都拔尖才算高端人才，事实上，如果我们不把高端设计人才的定义设定得过于"高、大、全"，那么，在以上四个方面中，在每一个方面的精通和极致，都可以出现高端人才。"专业创新能力"，应该包含专业科研创新能力和专业设计创新能力；"中西文化掌握能力"，是对中国传统文化和西方文化以及国际设计业现状的把握程度，亦即国际视野；"专业知识学习能力"在这里主要指在早期受到一定程度的通识教育，后期能够不断上升到专业知识平台的高端，包含不断取得高学历教育；"专业实践能力"是指设计与施工之间的角色互换，包含设计项目的组织、管理以及处理设计与具体施工细节的能力。

9.3.4 强化品牌意识打造明星企业

品牌是一种错综复杂的象征，它是品牌属性、名称、包装、价格、历史、声誉、广告方式的无形总和。品牌同时也因消费者对其使用的印象以及自身的经验而有所界定。[②] 品牌代表企业，企业从长远发展的角度必须从产品质量上下功夫，特别是名牌产品、名牌企业，于是品牌，特别是知名品牌就代表了一类产品的质量档次，代表了企业的信誉。品牌管理、设计管理能够保证产品有效地被客户使用，使产品质量达到标准要求。[③] 产品和企业核心价值的体现是品牌，品牌是用户记忆产品的工具，不仅要将产品销售给目标消费者或用户，而且要使消费者或用户通过使用对产品并对其产生好感，从而重复购买，不断宣传，形成品牌忠诚，使消费者或用户重复购买。[④] 品牌是企业的"价值符号"，坚持建立成熟的产品体系和品牌的信誉，培养消费者对设计价值判断和认可的能力，使顾客将设计本身当成一种消费，是中国设计企业寻求发展的出路之一。[⑤]

在当今经济一体化的时代，参与竞争的企业来自于世界各个国家与地区，企业之间的激烈竞争已经上升为品牌的对抗。众多来自全球的明星设计企业星

① 严敏慧，唐志波，张立军.我国工业设计产业发展问题及对策研究[J].管理观察，2014（06）.
② 张锐.品牌的十大定位[J].市场营销，2001（03）：35.
③ 蔡霞.设计管理提升企业品牌价值[D].武汉：武汉理工大学，2007：29.
④ 王成荣.中国名牌论北京[M].北京：人民出版社，1999：64.
⑤ 谢杜萍，潘瑾.中国设计产业的问题及对策研究[J].企业导报，2011年（16）：98.

光灿烂,他们是设计产业中的耀眼明珠,是具有品牌号召力和市场价值的无形资产。品牌的号召力是企业竞争力的重要表现,是企业是否具有竞争力以及是否能够长久发展的衡量标准。设计企业自身需要强化品牌意识,在设计生产中不断地提高自身设计水平与设计质量,将品牌管理纳入到企业运营的体系当中,以产品质量与服务打造品牌,以品牌的影响力来推动企业前进。我国发展设计产业需要打造自己的品牌,力求通过强化企业有形资产的竞争力来推动无形资产的竞争力,只有这样才能保证企业的生命力,才能为设计产业全盘的提升打下基础。

企业应该有长期满足顾客需求的把握,才能保证品牌不断成长。因此,品牌应该努力保持和发展自己的优势与特征,随着社会发展和时间推移而不断创新。定位不是凝固的,需要在新的基础上进行战略性调整,以保持品牌贴近市场和顾客。这就是品牌定位创新。[①] 企业社会责任行为能够对企业声誉和消费者品牌认同产生直接的影响,企业社会责任与企业声誉是对品牌认同的重要前置变量,企业社会责任行为不仅对企业品牌产生直接的影响,还通过良好的企业声誉和品牌认同对品牌成长产生间接地正向影响,而且间接的作用的强度远远大于直接作用。[②]

案例:

2015 年,全球品牌研究机构 Millward Brown 发布最具价值全球化品牌 100 强排行榜显示,苹果的品牌价值已经达到了 2469 亿美元,成为全球最有价值品牌。品牌的树立是一个企业成功的关键所在。苹果作为一个电子类工业产品消费品牌,很多消费者对它的狂热与追捧却不亚于任何一个奢侈品的品牌。正是因为苹果在品牌树立方面做得十分优秀,这也注定其成为同行业内的霸主(图 9-13,图 9-14)。

1) 品牌定位

苹果公司作为一家高科技公司,其创立的最开始是属于美国本土的品牌直到现在全球同类产品中都能占据一定份额,这充分说明了苹果公司的全球化市场定位。苹果公司卖的是个性化产品,而不是大众化产品,它的目标人群主要针对的是一群追求时尚、热爱潮流的年轻人,当然这其中也不乏一些高收入、高阶层的人士。这里不得不提的就是苹果特有的 iSO 系统,使它有别于其他传统系统,从而形成苹果公司的一种独特市场定位,以便于消费者更好地区别和选择。苹果公司将产品价格定位在中高端市场份额,以便更好地突出产品价值。[③]

2) 产品设计

苹果公司从创立之初开发和销售个人电脑,再到今天致力于设计、开发和销售消费电脑软件、在线服务、手机和个人电脑等等,无论苹果的哪一款产品,

① 王永龙.论企业品牌意识与品牌定位的互动性 [D]. 福州:福建师范大学,2003:33.
② 温炎.企业社会责任行为与其品牌成长关系的研究 [D]. 吉林:吉林大学,2012:55.
③ 王淑芹,黄子津.苹果公司的品牌塑造策略启示 [J]. 经济研究导刊,2015(10).

图 9-13 Millward Brown 发布的最具价值全球化品牌 100 强排行榜[1]

BRANDZ™ TOP 100 MOST VALUABLE GLOBAL BRANDS 2015

	Brand	Category	Brand Value 2015 $M	Brand Contribution	Brand Value % change 2015 vs 2014	Rank change
1	Apple	Technology	246,992	4	67%	1
2	Google	Technology	173,652	4	9%	-1
3	Microsoft	Technology	115,500	4	28%	1
4	IBM	Technology	93,987	4	-13%	-1
5	VISA	Payments	91,962	4	16%	2
6	at&t	Telecom Providers	89,492	3	15%	2
7	verizon	Telecom Providers	86,009	3	36%	4
8	Coca-Cola	Soft Drinks	83,841	5	4%	-2
9	McDonald's	Fast Food	81,162	4	-5%	-4
10	Marlboro	Tobacco	80,352	3	19%	-1
11	Tencent 腾讯	Technology	76,572	5	43%	3
12	facebook	Technology	71,121	4	99%	9
13	Alibaba Group 阿里巴巴集团	Retail	66,375	2	NEW ENTRY	
14	amazon.com	Retail	62,292	4	-3%	-4
15	中国移动 China Mobile	Telecom Providers	59,895	4	20%	0
16	Wells Fargo	Regional Banks	59,310	3	9%	-3
17	GE	Conglomerate	59,272	2	5%	-5
18	UPS	Logistics	51,798	5	9%	-2
19	Disney	Entertainment	42,962	5	24%	4
20	MasterCard	Payments	40,188	4	2%	-2
21	Baidu 百度	Technology	40,041	5	35%	4
22	ICBC 中国工商银行	Regional Banks	38,808	2	-8%	-5
23	vodafone	Telecom Providers	38,461	3	6%	-3
24	SAP	Technology	38,225	3	5%	-5
25		Payments	38,093	4	11%	-1

Source: Millward Brown (including data from BrandZ, Kantar Retail and Bloomberg)
Brand Contribution measures the influence of brand alone on financial value, on a scale of 1 to 5, 5 highest
Coca-Cola includes Lights, Diets and Zero

图 9-14 苹果品牌 logo[2]

都拥有着再简单不过的标识、配件、包装，且没有复杂的外观设计、丰富的颜色配搭，但却极具鲜明、简约的个性及丰富的创意，这些设计都会使消费者产生一种亲密感和实用感。因此，苹果的产品十分受到喜爱追求时尚的年轻人、白领和商务人士的喜爱，从而也渐渐衍生成为一种时尚的象征，形成了一种新的社会现象。

① http：//www.199it.com/archives/352404.html.
② blog.sina.com.cn.

3）传播手段

随着科技的不断发展和生活水平的不断提高，人们不再单纯局限于传统媒体途径，对于一家企业来说，想要在同行业内抢占先机，一个好的宣传手段是必不可少的。苹果公司在这方面做得也很不错。电视上播放的宣传短片，街头随处可见的宣传海报，以及大大小小的苹果专营店，专营店将售卖与体验相结合，带给消费者最真实的体会。这些宣传手法无疑加深了消费者对产品的兴趣，激发了消费者想要进一步详细了解的欲望。

4）营销手段

我们不难发现一种现象，就是每当苹果公司推出一款新产品时，总会达到一种千金难求的状态，甚至有些所谓的"果粉"通宵排队只为求得一款苹果新产品，造成这种现象的原因一方面归结于消费者求新的消费心理，而另一方面则源于苹果公司的营销手段——饥饿营销。所谓的"饥饿营销"，就是指厂商通过各种方法，如调低供应量、提高价格、人群筛选等，以期达到调控供求关系、制造供不应求"假象"、降低人们可获得性、吊起消费者的"饥饿感"，以此来维持商品较高售价和较高利润率的目的，并创造持续不断的市场需求。[①] 这种营销手段是造成新产品供不应求的最主要原因。

5）品牌文化

乔布斯斥资上亿美元推出"Think Different"（非同凡想）的广告语，希望不仅让消费者重新认识苹果，还可用以唤醒员工的工作激情，"永远追求卓越，不断超越自我，不断进取和创新"，以建立与众不同的品牌文化。[②] 苹果公司在成立之初就不像其他高科技公司那样只关注某一项或几项产品，而是在同一时间关注所有可能在下一时刻流行的产品。于是追求创新、时尚、特立独行成为其一以贯之的运营理念和文化。正如乔布斯所说："苹果不仅贩卖产品，更在贩卖一种文化。"苹果文化，"酷"字是其核心，因此"酷文化"成为苹果的口号，追求"非同凡想"的"酷文化"是苹果公司的品牌战略。

9.3.5 构建设计产业链以及培育产业集群

产业链就是以市场前景比较好、科技含量比较高、产品关联度比较强的优势企业和优势产品为链核，通过这些链核，以产品技术为联系，以资本为纽带，上下连接，向下延伸，前后联系形成链条，这样，一个企业的整体优势就转化为一个区域和产业的整体优势，从而形成这个区域和产业的核心竞争力。[③] 产品设计是全产业链中的一个环节，做好产品设计，需要全产业链的思路和模式来保证。在全产业链的模式下，产品从创意到商品的每个环节都会明确出来，影响环节发展的关键因素会被提炼出来，这些因素能被人主观能动地抉择和判

① 刘清华."饥饿营销"背后的消费动机分析[J].中国管理信息化，2011（10）.
② 赵朝辉.苹果公司的品牌战略及其对中国企业的启示[J].科技风，2014（05）.
③ 郑学益.构筑产业链，形成核心竞争力[J].福建改革，2000（08）.

断，能最大程度地做到可控化发展。① 设计公司的发展模式不是简单地从项目分析到创意设计阶段的工作，而是应该提供全产业链的设计服务模式。产品设计从想法到产品生产的每个环节都应该参与进来，能够主动地参与到每个环节中，针对出现的问题进行解决。② 居于产业链上端的"设计"带动着整个产业链的发展。设计链起着对产品的研发和设计的支撑作用，它可以把互联网信息、供应商、方法和工具、需求、标准和记录等都融为一体，把看似庞大、没有明确信息的个体融为一体，确保新产品能以正确的形式、正确的形态以及在正确的时间点发表。③ 万事开头难，设计这个步骤，是所有产品的雏形，对于新产品的成功与否，起到至关重要的作用，一个成功的产品，可以畅销几十年，成就一个企业的辉煌，甚至带动整个产业链发展；但是一个失败的产品也可以使企业破产，覆水难收。所谓"成也萧何，败也萧何"。

在整个设计产业链中，设计企业为制造业提升附加值，制造业为设计业提供先进设施和服务需求。设计除了统领整个研发环节之外，还会渗透到各环节当中的设施和服务需求。设计贯穿在生产之中，当机器或材料不能达到生产要求时，设计会提出相应的解决方案；设计贯穿在营销之中，提升产品的文化含量，提出吸引目标客户的宣传方案；设计贯穿在运输之中，通过包装压缩运输空间，提高运输效率。由此，一环扣着一环，推动着整个制造业的良性循环。④ 企业的设计研发活动过程按照"产业链"的形式可以表述为：原理研究—样机实验—细节设计—生产转化—成果推广，这是一个完整的、全程序的原创设计"链"。⑤ 我国设计研发服务的定价机制也比较欠缺。设计产业的投融资环境和研发中介服务体系还不够完善，产业链上下游服务业发展水平还不够，未能对设计研发产业发展中的创新需求形成系统的支撑。⑥

产业链是产业经济学中的一个概念，是各个产业部门之间基于一定的技术经济关联关系。产业链是一个包含价值链、企业链、供需链和空间链四个维度的概念。这四个维度在相互对接的均衡过程中形成了产业链，这种"对接机制"是产业链形成的内模式，作为一种客观规律，它像一只"无形之手"调控着产业链的形成。

产业链的本质是用于描述一个具有某种内在联系的企业群结构，它是一个相对宏观的概念，存在两维属性：结构属性和价值属性。产业链中大量存在着上下游关系和相互价值的交换，上游环节向下游环节输送产品或服务，下游环节向上游环节反馈信息。

产业链案例：

日本丰田市汽车产业链被视为典型案例。

丰田市（Toyota），是日本爱知县的城市之一，位于名古屋市的东方约 30

① 冯红涛. 设计产业链的可控性研究 [D]. 武汉：武汉理工大学，2014：12.
② 冯红涛. 设计产业链的可控性研究 [D]. 武汉：武汉理工大学，2014：13.
③ 郁义鸿. 产业链类型与产业链效率基准 [J]. 中国工业经济，2005（11）：35-42.
④ 谢天晓. 日本设计产业链对我国制造业的启示 [J]. 设计，2015（03）：84.
⑤ 黄雪飞. 生态视域下专用汽车设计产业链研究 [D]. 武汉：武汉理工大学，2012.03.01，P23.
⑥ 王佳元. 研发设计服务业：重在与制造业结亲 [J]. 中国经济导报.2004（04）.

公里，人口约 41 万。该市是日本著名汽车品牌丰田的总部所在地，因此被称为日本的汽车城。丰田市是世界上少有的因为一个汽车品牌而改名的城市，它也被许多人称之为"东洋底特律"。当今日本汽车产业巨头丰田公司总部所在地日本爱知县丰田市，就是因为丰田汽车近年的蓬勃发展而成为举世闻名的汽车旅游胜地，与德国汉堡、美国匹兹堡并列为著名的世界汽车文化城。

丰田市隶属于日本制造业中心爱知县，大约在 1958 年左右正式命名为丰田。而早在江户时代，这一地区被称作"举母"。"举母"的含义与养蚕有关，很早以前此地盛行养蚕，但到了 20 世纪，新型产业的兴起导致传统行业的衰退，养蚕行业也随之不景气，当地经济持续低迷，甚至一度濒临荒废。1938 年，丰田负责人经过多方面的综合分析和考虑，决定将丰田汽车迁徙到"举母"办厂，经过 20 年左右的努力，举母当地的经济便与丰田融为了一体，成为单一企业城。1958 年，为了进一步推进举母市的城市发展，在经过了市政府内部两派的激烈斗争之后，举母终于正式更名为丰田市，从此与丰田汽车公司共同进退。

产业链是对产业部门间基于技术经济联系而表现出的环环相扣的关联关系的形象描述。区域产业链条则将产业链的研究深入区域产业系统内部，分析各产业部门之间的链条式关联关系，探讨城乡之间、区域之间产业的分工合作、互补互动、协调运行等问题。在经济实践中不少地区也在进行产业链构建与延伸的积极尝试，也就是说在一定的地区内或地区间形成的某种产业链或某些产业链。在很大程度上来讲，产业链的运转状态，直接关系到所在地的经济状态。一位丰田市的市长曾经打过一个比方："丰田汽车抖一抖，整个丰田市的经济都会随之震一震"，这是因为在日本，丰田汽车的 12 家国内工厂全部位于爱知县内，而其中 7 家则位于丰田市内，在当地形成了汽车产业链，构成这一区域特色的竞争优势。据了解，丰田市有 70% 的人口都是丰田集团的职员，许多家庭的祖祖辈辈都在为丰田服务。与许多其他企业城不同，这里的人们不会觉得被奴役，反而他们很自豪。在丰田市内随处可见冠以丰田名称的建筑，丰田鞍池纪念馆、丰田纪念医院、丰田运动中心等等，这些都是丰田汽车为职员们建造的福利设施，同时也向公众开放。据丰田人表示，尽管丰田已经是一家世界级企业，但无论在外多久，丰田的重臣们都会把家安在丰田市或者附近，因为如果不这样，就感觉不是真正的丰田人。丰田市早已不单是一个城市，而是成为丰田汽车的"母体"。

迈克尔·波特（Michael E.Porter，1947—）是美国哈佛商学院的大学教授，曾获哈佛大学经济学博士学位。迈克尔·波特在世界管理思想界可谓是"活着的传奇"，他是当今全球第一战略权威，是商业管理界公认的"竞争战略之父"，在 2005 年世界管理思想家 50 强排行榜上，他位居第一。迈克尔·波特认为，产业集群（industrial cluster）是在某一特定领域内互相联系的、在地理位置上集中的公司和机构集合。产业集群包括一批对竞争起重要作用的、相互联系的产业和其他实体。产业集群经常向下延伸至销售渠道和客户，并侧面扩展到辅

助性产品的制造商,以及与技能技术或投入相关的产业公司。产业集群包括提供专业化培训、教育、信息研究和技术支持的政府和其他机构。[①]迈克尔·波特认为,产业集群是一组在地理上靠近、相互联系的公司和关联的机构,它们同处或相关于一个特定的产业领域,由于具有共性和互补性联系在一起。[②]产业集群是产业发展演化过程中的一种地缘现象,即某个领域内相互关联(互补、竞争)的企业与机构在一定的地域内集中连片,形成上、中、下游结构完整(从原材料供应到销售渠道甚至最终用户)、外围支持产业体系健全、具有灵活机动等特性的有机体系集群内企业之间建立了密切的合作关系。通过深度的专业化分工,促进了每个企业效率的提高。[③]

产业集群案例:

自1978年中共第十一届三中全会以后,中国实施了逐步改革开放的政策。形成了从深圳、珠海、厦门及汕头经济特区的设立,到广州等沿海城市的开放,再到现在沿海、沿江和沿边的开放格局,改革开放政策可以视为中国迈向市场经济的第一步。[④]改革开放初期,为了充分发挥广东毗邻港澳的区位优势,积极吸引海外投资和引进海外先进技术和管理经验,国家对广东给予了特别的政策支持,广东省和深圳、广州等珠三角城市出台了大量比内地开放、灵活、优惠得多的政策,从而形成了珠三角在招商、引资、创业上的政策、机制和环境优势。[⑤]这是该地区设计产业链以及工业产品产业集群培育的政策和理论基础。中国除了对海外投资打开门户外,更鼓励国内个人及集体企业的投资活动。特别是中央政府开始逐年加大对该地区产品产业集群的培育和发展的推动,优越的区位条件和"改革开放"优势政策,吸引了地方及外商的来华投资设厂,促进和提高了产品行业的高参与度和竞争力。

珠江三角洲地处亚热带,濒临南海,毗邻港澳,具有优越的气候和地理环境,发展贸易的历史深远。作为我国著名的"侨乡",珠三角与港澳连成一片,方言相同、风俗相融、血脉相通,在经济、文化、人文地理上有千丝万缕的联系。这些得天独厚的条件对于珠江三角洲利用港澳的资金、技术和贸易关系发展当地经济,对于学习和借鉴国外市场经济先进的管理经验、按照国际惯例办事,顺利进入国际市场具有不可低估的作用。[⑥]这是其设计产业链以及工业产品产业集群培育发展的地理优势。

改革开放以来,中国大陆地区工资水平受到当时社会工资体制、对外开放、所有制改革、地方保护、教育水平和资本投入等因素影响,使得我国南北

① 陈剑锋,唐振鹏.国外产业集群研究综述[J].外国经济与管理,2002(08).
② M E Porter. *Location Competition, and Economic Development: Local Clusters In a Global Economy*[J]. Economic Development Quarterly, 2000, 14 (1).
③ 聂鸣,李俊,骆静.OECD国家产业集群政策分析和对我国的启示[J].中国地质大学学报:社会科学版,2002(01).
④ 蔡伟斌.产业集群对产业竞争力的提升分析——以珠江三角洲产业集群为例[D].成都:四川大学,2006.
⑤ 丁向阳,张英智.打造珠三角人才新优势[J].中国人才,2004(05).
⑥ 李宁.珠江三角洲制造业发展优势的比较分析[J].特区经济,2005(06).

2010 年省内流动人口流入珠三角的原因　　　　　　　　　表 9-2

流动原因	广州	深圳	东莞	佛山	中山	珠海	惠州	肇庆	江门
务工经商	41.36	69.65	71.63	59.51	55.75	49.44	44.96	35.15	30.81
学习培训	17.17	3.98	6.27	8.18	14.12	14.06	8.98	12.97	11.16
随迁家属	13.48	10.85	12.48	14.39	15.42	14.91	28.15	20.89	27.44
拆迁搬迁	12.87	2.36	2.42	5.90	3.93	5.78	5.92	9.46	13.66
其他	5.78	2.96	1.64	2.81	3.13	3.49	2.24	6.27	5.51
婚姻嫁娶	3.81	0.73	0.92	2.86	2.67	2.66	3.44	6.27	5.17
工作调动	3.22	3.13	2.38	1.95	2.50	2.99	2.97	2.96	1.24
投靠亲友	1.76	6.05	2.17	4.12	2.24	5.09	3.05	5.44	4.04
寄挂户口	0.55	0.29	0.09	0.28	0.23	1.58	0.27	0.60	0.96
合计	100.00	100.00	100.00	100.00	100.00	100.00	100.00	100.00	100.00

资料来源：根据《广东省 2010 年人口普查资料》中相关数据计算而得。

2010 年省际流动人口流入珠三角的原因（单位：%）　　　　表 9-3

流动原因	广州	深圳	东莞	佛山	中山	惠州	肇庆	珠海	江门
务工经商	8.2.23	85.22	90.94	86.51	87.52	81.35	79.35	77.93	77.58
随迁家属	7.08	4.21	4.78	7.28	6.87	11.81	9.22	8.38	13.93
工作调动	3.08	1.80	1.47	1.53	1.71	1.84	2.30	3.02	1.12
学习培训	1.89	0.92	0.59	0.81	0.88	0.92	2.05	2.85	1.24
投靠亲友	2.21	3.33	1.07	1.94	1.22	1.51	1.85	3.95	1.41
拆迁搬迁	0.52	0.16	0.09	0.39	0.29	0.36	0.51	0.56	1.02
寄挂户口	0.04	0.02	0.02	0.03	0.02	0.04	0.14	0.05	0.12
婚姻嫁娶	0.90	2.80	0.14	0.36	0.31	0.68	1.78	1.15	1.34
其他	2.04	1.55	0.91	1.15	1.18	1.50	2.79	2.11	2.24
合计	100	100	100	100	100	100	100	100	100

资料来源：根据《广东省 2010 年人口普查资料》中相关数据计算而得。

地区工资水平存在明显的差异。珠三角地区区位优越吸引了世界各地的外资企业来华合作发展。据研究证明，外资企业支付的工资高出国内企业 10%~12%，其中产品制造业的该比值更是高达 60%~70%，外资企业高工资支付行为对东道国国内企业存在"工资溢出"效应,最终可以提高东道国的整体工资水平。[①] 珠三角地区的优势吸引了全国各地的优秀人才来此创业发展，具备了高薪确保人才和大量聚集人才的优势。2000 年珠三角 9 市省际人口流动中，以经济原因为理由的人数平均约占 50.13%，到 2010 年该比例迅速上升到 83.18%。对比省内和省际人口流动原因（表 9-2、表 9-3）[②]。可以发现，这两大人群都是以

① 祝树金，邓丽东.经济全球化、劳动力转移与我国沿海——内陆地区工资差距的实证分析 [J].财经理论与实践，2009（03）.
② 张婷.劳动力流动对珠三角经济增长影响的研究 [D].广州：暨南大学，2014.

经济类流动为主，且省际流动人口中这一原因所占比例远高于省内流动人口的。说明珠三角地区对流动人口的吸引力主要表现为工作机会等经济吸引力。[①] 大量的外部人才流入，使岭南珠三角迅速成为我国一大人才聚集地。珠三角的人才资源更多地分布在企业，如深圳92%的研发人员集中在企业，大中型企业科学家和工程师有23909人，数量仅次于上海，建立了以企业为主体，以高等院校和科研院所为依托的技术开发体系。[②] 开放灵活的政策也促使了珠三角人才制度的创新，广州、深圳等珠三角城市在人才引进使用上的观念、政策、制度长期以来引领全国。

改革开放后，中国主要家用电器制造业发展速度较快，产量总体上不断增加，逐渐形成规模效应。在规模效应的作用下，家用电器制造业近年来逐渐向一些地区集中，我国家电企业主要分布在长江三角洲、珠江三角洲和环渤海经济圈[③]，其中广东省的黑家电、白家电制造业企业都比较多，广东省的小家电制造业企业也比较多。珠江三角洲的家电制造业企业大都注重低价竞争，注重市场占有率的扩大，利润都比较低，所以要靠产能的规模来生存和制胜，在珠江三角洲的家电制造业企业中，经过二三十年的发展，企业的制造规模较大的企业居多，比如格力集团、美的集团、格兰仕集团等企业其规模在国内外同行中都是位于前列的。尤其是珠海格力电器集团，据该公司2014年度业绩快报披露，该年度格力电器实现营业总收入1400.05亿元，同比增长16.63%；归属于上市公司股东的净利润为141.14亿元，同比增长29.84%。

改革开放以来，珠江三角洲地区逐渐成长起来的电器集团公司，目前比较著名的有：格力（珠海）、美的（佛山）、创维（深圳）、TCL（惠州）、康佳（深圳）、格兰仕（佛山）、科龙（佛山）、万宝（广州）、康宝（佛山）、东菱威力（中山）、步步高（东莞）等，散布在珠江三角洲的7个城市。

珠江三角洲是交通运输旺盛、交通运输体系发达的地区。经过多年的建设，目前已形成铁路、公路、水运、民航等多种运输方式相配合的综合交通网络。珠江三角洲地区以广州为龙头，是我国三个最活跃的经济圈之一，同时广东省产品制造业的八成集中于此，高度发达的产品制造业的背后得益于该地区众多的大大小小港口，据初步统计有将近200余个，主要港口有广州、深圳、珠海、东莞、惠州、江门和中山港等。广州港位于珠江干流出海口，是华南地区最大的以散货运输和国内集装箱运输为主的综合性港口，为产品物质的流通提供了集散地；深圳港依靠低廉的物流成本、高通关效率、港区之间的竞争吸引了珠江三角洲产业区的货源，已成为中国效益型港口的典范，也是各式产品进出国内外的必经之路；虎门港依靠装卸功能和物流功能的完备性，打造自己的"滨

① 张婷. 劳动力流动对珠三角经济增长影响的研究 [D]. 广州：暨南大学，2014.
② 丁向阳，张英智. 打造珠三角人才新优势 [J]. 中国人才，2004（05）.
③ 张妍云. 我国的工业集聚及其效应分析——基于各省工业数据的实证研究 [J]. 技术经济与管理研究，2005（04）.

海新区",每年可创造总产出近 100 亿元,能提供近 10 万个工作岗位。① 港以城托,城以港兴,有力地证明了珠三角港口群地域组合的形成优势与发展历程。珠三角 7 万多家制造企业,使之成为名副其实的"世界工厂"。② 珠江三角洲河道众多,水系纷繁,构成了平原上稠密的水网。珠江有 8 个入海口,河口和沿海有许多深水港湾,为发展内河和远洋水路交通提供了有利条件。珠江三角洲已构成以香港港为国际航运中心,以广州港、深圳港为主枢纽港,其他中小港口为集装箱喂给港的港口体系;珠江三角洲地区是广东省内河航运发展的核心区,现有通航河流 823 条,通航里程 5823 公里,其中三级及以上航道里程 626 公里,早在 2005 年,交通部斥资 42 亿打造珠三角"三纵三横三线"的高等级航道网,现在"三纵三横"千吨级骨干航道网已基本形成。③ 从根本上改变了珠江航运的面貌,同时改善了中上游通航条件,促进了珠江水运的进一步发展,也强有力地带动了祖国内陆地区流域经济的发展。珠三角大量的各种面向全国的材料集散市场,为新产品的开发生产提供了便利。公路方面,珠江三角洲地区已形成以高速公路为骨架,以广州为核心向外辐射的开放式公路网络。至 2008 年底,全区公路通车里程达到 53418 公里(含珠三角九市全境),高速公路覆盖了珠江三角洲地区所有的县(市),连接了区内大部分城镇;铁路方面,至 2007 年底,区内铁路运营里程有 514 公里,其中干线里程 466 公里。目前,武广客运专线(含新广州站)、广珠城际轨道交通、广深港客运专线、广深四线、广珠铁路、厦深铁路、贵广铁路、南广铁路等项目已开工建设或竣工,呈现出加速发展的良好势头;民航机场方面,作为中国三大枢纽机场之一的广州白云国际机场,目前,2014 年,广州白云机场三大业务指标保持平稳增长,全年完成飞机起降 41.2 万架次、旅客吞吐量 5478 万人次、货邮吞吐量 147.2 万吨,分别与去年同期相比增长 4.5%、4.4% 和 11.2%。截至 2014 年底,共有 70 家国内外航空公司通航白云机场,航线网络通达全球五大洲近 200 个通航点,形成了覆盖东南亚、连接欧美澳、通达内地主要城市的"空中丝绸之路"。④ 珠三角辐射全国的海运、铁路、航空、高速公路,为新产品的生产和销售提供了快速周转、扩散的可能。

改革开放三十余年来,珠三角产业集群得到了快速发展,国内最早的电子、家电产品也最先落户于此,逐渐形成了著名的电子信息产业走廊,是全国规模最大的电子信息产业集群。以广州、佛山、中山、江门、珠海为主体,形成了电器机械产业集群。珠三角地区 404 个经人民政府批准设立的建制镇,以产业集群为特征的专业镇占到了四分之一。例如,佛山南海区南庄镇是全国最大的建陶生产基地;顺德区容桂镇已成为大型的电器机械生产基地;乐从、龙江镇的家具行业也成为全国家具行业的领头羊;中山市的古镇是世界四大灯饰专业

① 周文炜. 珠三角港口群发展现状与对策研究 [J]. 珠江水运,2011 (06).
② 秦同瞬. 充分发挥珠三角港口群优势 [J]. 珠江水运,2004 (08).
③ 薛冰洁. 珠三角公路运输网络规模的合理性和发展规律研究 [D]. 西安:长安大学,2011.
④ 薛冰洁. 珠三角公路运输网络规模的合理性和发展规律研究 [D]. 西安:长安大学,2011.

市场之一；东莞市的虎门镇也是我国最大的服装生产基地之一，在东莞、佛山、中山等地，产业集群销售收入相当于当地 GDP 的 40% 以上。[①]产业集群已经成为珠三角产业发展的一大特色和竞争优势，对珠三角的经济发展产生了巨大的推动作用。

我国内地大部分地区还没有形成完整的设计产业链和产业集群。产业链是指某种产品从原料、设计、加工、生产到销售等各个环节的关联。随着产业内分工不断地向纵深发展，传统的产业内部不同类型的价值创造活动逐步由一个企业为主导分离为多个企业的活动，这些企业相互构成上下游关系，共同创造价值。我们需要这样一批企业能够在生产中环环相扣，并在地域内产生聚集效应，形成既竞争又合作的抱团发展格局，最终形成产业集群。在企业自身要求和外部推动力的作用下，才能完成集群的技术革新与产业结构升级。这些外部力量包括行业协会、辅助性机构等中间层组织和地方政府。[②]独具特色的产业集群往往是衡量一个区域产业发展水平和经济实力的重要标志。这些在专业化分工背景下展现出的独特的、与其他区域或集群相区别的产业特色和魅力，就成为该集群特有的"商标"，并逐步形成了区域品牌的特色产业基础。[③]例如美国的设计产业就是一条完整的、商业化的产业链，整个产业都是环环相扣、相互制约的。每个产业链的规模效应都是相当可观的，其中包括影视产业的发展等。纵观美国的设计产业，它向来的特点是实行商业运作，并按市场规律经营，注重加大科技创新，实现了"最美的曲线是销售上升的曲线"，打造并完善了其设计产业的发展特色。

随着我国加入 WTO，区域经济更加开放，此前深圳地区低成本劳动力的制造业优势将逐步丧失。新形势下，只有创新，才是开拓市场空间、保持长久生命力的永动力。2003 年，深圳市提出了"文化立市"的发展战略，未来深圳的名片将是"设计之都"、"图书馆之城"和"钢琴之城"。而其中，打造"设计之都"是实践这一战略目标的重要举措。深圳的设计业声誉影响全国，装饰、包装、产品、平面和服装设计都是其中的"金字招牌"，这些都是深圳打造"设计之都"的基础。[④]也就是说，在不同时期，产品的升级换代都是存在的，否则就意味着僵化和衰落，在这样的前提下，产业集群的更新换代也是不可避免。

[①] 朱晖. 发展珠江三角洲循环经济型产业集群 [J]. 特区经济，2007. (05).
[②] 郭忠强. 基于产业集群的区域品牌发展战略研究 [D]. 吉林：吉林大学 .2012：58.
[③] 郭忠强. 基于产业集群的区域品牌发展战略研究 [D]. 吉林：吉林大学 .2012：50.
[④] 刘卫军，刘华香. 谁让我们生存——浅论深圳创建设计之都与室内设计的发展 [M]// 中国建筑学会室内设计分会 2006 年会暨国际学术交流会论文集，2006.

参考文献

中文文献：

[1] 陈柳钦. 论产业价值链 [J]. 兰州商学院学报，2007(8)：57-63.

[2] 王受之. 世界现代设计史 [M]. 北京：中国青年出版社，2002.

[3] 曾山，胡天璇，江建民，等. 浅谈设计管理 [J]. 江南大学学报：人文社会科学版，2002.

[4] 邓连成. 论设计管理 [J]. 工业设计，1997.

[5] 王效杰，金海. 设计管理 [M]. 北京：中国轻工业出版社，2008.

[6] 邓成连. 设计管理：产品设计之组织、沟通与运作 [M]. 台北：亚太图书出版社，1999.

[7] 胡俊红. 设计策划与管理 [M]. 合肥：合肥工业大学出版社，2005.

[8] 康文科，崔新. 浅谈设计管理对企业的重要性 [J]. 西北工业大学学报，2001.

[9] 许晓峰. 技术经济学 [M]. 北京：中国发展出版社，1998.

[10] 陈汗青，尹定邦，邵宏，等. 设计的营销与管理 [M]. 长沙：湖南科学技术出版社，2003.

[11] 杨君顺，唐波，等. 设计管理理念的提出及应用 [J]. 机械，2003.

[12] 吴晓莉，刘子建. 从飞利浦设计思想到企业战略 [J]. 轻工机械，2004.

[13] 刘国余. 设计管理 [M]. 上海：上海交通大学出版社，2003.

[14] 设计管理协会，黄蔚，等. 设计管理欧美经典案例:通过设计管理实现商业成功 [M]. 北京：北京理工大学出版社，2004.

[15] 魏埙，蔡继明，刘骏民，柳欣. 现代西方经济学教程（上下册）[M]. 天津：南开大学出版社，2003.

[16] 李全生. 布迪厄的文化资本理论 [J]. 东方论坛，2003（1）：8-9.

[17] 张显萍. 谈广告创意的文化定位 [J]. 安徽职业技术学院学报，2005，4（1）：55-56.

[18] 于波涛. 营销环境变迁下的广告创意策略分析 [J]. 学术交流，2005，134（5）：173-176.

[19] 张京成. 2011 中国创意产业发展报告 [M]. 北京：中国经济出版社，2011.

[20] 逄锦聚，洪银兴，林岗，刘伟. 政治经济学 [M]. 北京：高等教育出版社，2009.

[21] （美）曼昆. 经济学原理：微观经济学分册 [M]. 第 4 版. 北京：北京大学出版社，2006.

[22] 黄如宝.建筑经济学[M].第3版.上海：同济大学出版社，2004.

[23] 张岱.浅谈欧美的企业识别(CI)设计[J].湖南大学学报，1998.

[24] 赵世勇.创意思维[M].天津：天津大学出版社，2008.

[25] 侯汉坡.北京市文化创意产业集聚区案例辑[M].北京：知识产权出版社，2010.

[26] 金元浦.文化创意产业概论[M].北京：高等教育出版社，2010.

[27] 蒋三庚.文化创意产业集群研究[M].北京：首都经济贸易大学出版社，2010.

[28] 甘华鸣.哈佛商学院MBA课程：新产品开发[M].北京：中国国际广播出版社，2002.

[29] 周志文.生产与运作管理[M].北京：石油工业出版社，2002.

[30] 王永贵.产品开发与管理[M].北京：清华大学出版社，2007.

[31] 蔡树堂.企业战略管理[M].北京：石油工业出版社，2002.

[32] 杨君顺，沈浩，李雪静.设计管理模式的探讨——工业设计管理新模式的研究[J].陕西科技大学学报，2003，21(2)：98-100.

[33] 何晓佑，谢云峰.人性化设计[M].南京：江苏美术出版社，2001.

[34] （美）保罗·萨缪尔森，威廉·诺德豪斯.经济学（上册）[M].第19版.北京：商务印书馆，2013.

[35] （美）哈尔·R·范里安.微观经济学：现代观点[M].上海：上海三联出版社，2003.

[36] （美）杰弗里·萨克斯，菲利普·拉雷恩.全球视角的宏观经济学[M].上海：上海人民出版社，2011.

[37] 胡大立.企业竞争力论[M].北京：经济管理出版社，2001.

[38] 徐忠伟.文化创意产业案例研究[M].天津：南开大学出版社，2010.

[39] 彭吉象.艺术学概论[M].北京：北京大学出版社，1994.

[40] 杨善民，韩锋.文化哲学[M].济南：山东大学出版社，2000.

[41] 何人可.工业设计史[M].北京：北京理工大学出版社，2004.

[42] 柳冠中.设计文化论[M].哈尔滨：黑龙江科学技术出版社，1999.

[43] （英）P·A·斯通.建筑经济学[M].北京：中国经济出版社，1987.

[44] 杨君顺，胡志刚.设计管理在网络上的实现[J].机械研究与应用，2003，16(4)：13-14.

[45] 杨君顺，唐波，等.设计管理理念的提出及应用[J].机械：增刊，2003，30：169.

[46] 杨君顺，等.设计管理模式的探讨[J].陕西科技大学学报，2003（2）：100.

[47] （英）保罗·斯图伯特.品牌的力量[M].北京：中信出版社，2000.

[48] （美）约翰·菲力普·琼斯.广告与品牌策划[M].北京：机械工业出版社，1999.

[49] 何佳讯.品牌形象策划[J].上海：复旦大学出版社，2000.

[50] （美）菲利普·科特勒.营销管理——分析、计划和控制[M].上海：上海人民出版社，2004.

[51] 胡晓芸，李一峰.品牌归于运动——16种国际品牌的运动模式[M].杭州：浙江大学出版社，2003.

[52] 潘瑞芳.泛动漫创意与人才培养研究 [M].北京：中国广播电视出版社，2010.

[53] （美）彼得·杜拉克.新产品开发 [M].北京：中国国际广播出版社，2002.

[54] 王宏经.建筑经济学 [M].北京：中国展望出版社，1988.

[55] （英）贝思•罗杰斯.产品创新战略 [M].王琳琳译.大连：东北财经大学出版社，2003.

[56] 张世贤.现代品牌战略 [M].北京：经济管理出版社，2007.

[57] （美）唐·舒尔茨.论品牌 [M].北京：人民邮电出版社，2005.

[58] 金敏.企业品牌延伸战略决策研究 [M].湖南：湖南大学出版社，2002.

[59] 岳文厚.品牌魅力 [M].中国财政经济出版社，2002.

[60] 易华.创意人才和创意产业、创意城市的发展 [M].北京：中国物资出版社，2011.

[61] 杨维霞.战略管理视角中的品牌延伸过程分析 [D].太原：山西财经大学，2004.

[62] 余明阳，陈先红.广告策划创意学 [M].上海：复旦大学出版社，2008.

[63] （英）约翰·霍金斯.创意经济：如何点石成金 [M].洪庆福译，上海：上海三联书店，2006.

[64] 魏玉祺.品牌的"文化行销" [EB/OL].2004.http://www.emkt.com.cn.

[65] 尹春兰.品牌传播的全球化与本土化策略 [J].经济问题，2004.

[66] （美）托马斯·彼得斯，罗伯特·沃特曼.追求卓越：美国优秀企业的管理圣经 [M].戴春平译.北京：中央编译出版社，2003.

[67] 陈放.品牌学 [M].北京：时事出版社，2002.

[68] 韩光军.品牌设计与发展 [M].北京：经济管理出版社，2002.

[69] 卢泰宏，邝丹妮.整体品牌设计 [M].广州：广东人民出版社，1998.

[70] 卢有杰.新建筑经济学 [M].第 2 版.北京：中国水利水电出版社，2002.

[71] （美）E·多马.经济增长理论 [M].北京：商务印书馆，1983.

[72] 王德禄.知识管理：竞争力之源 [M].南京：江苏人民出版社，1999.

[73] 赵红.广告设计 [M].北京：清华大学出版社，2010：5.

[74] 甘忠泽.现代广告管理 [M].上海：复旦大学出版社，1999.

[75] 丁俊杰，康瑾.现代广告通论 [M].北京：中国传媒大学出版社，2007.

[76] （澳）哈特利.创意产业读本 [M].北京：清华大学出版社，2007.

[77] （美）唐·舒尔茨.整合营销传播 [M].呼和浩特：内蒙古人民出版社，1998.

[78] 桂学文，娄策群.信息经济学 [M].北京：科学出版社，2006.

[79] 钟传优.整合营销传播应以品牌为中心 [J].经济论坛，2004，21（2）：79.

[80] 王天岚.现代广告策略与设计研究 [J].巢湖学院学报，2004，6（4）：86-89.

[81] 程宇宁.广告策划教程 [M].长沙：中南工业大学出版社，2000：24.

[82] 吴建安，郭国庆，钟育赣.市场营销学 [M].北京：高等教育出版社，2007.

[83] （美）劳伦斯·莱斯格.免费文化：创意产业的未来 [M].王师译.北京：中信出版社，2009.

[84] 陈能华，贺华光.广告信息传播 [M].长沙：中南工业大学出版社，1999.

[85] （美）罗伯特·弗兰克.牛奶可乐经济学 [M].北京：中国人民大学出版社，2010.

[86] 黄建平.平面广告设计 [M].上海人民美术出版社，2007.

[87] 崔生国.图形设计 [M].上海：上海人民美术出版社，2003.

[88] 尚奎舜.广告设计 [M].济南：山东美术出版社，1999.

[89]（美）卢茨厄.创意产业中的知识产权 [M].王娟译.北京：人民邮电出版社，2009.

[90]（美）马斯洛.人本管理 [M].马良诚译.西安：陕西师范大学出版社，2010.

[91]（英）克里斯·比尔顿.打破常规·创意与管理：从创意产业到创意管理 [M].向勇译.北京：新世界出版社，2010.

[92]（英）阿尔弗雷德·马歇尔.经济学原理 [M].北京：人民日报出版社，2009.

[93]（日）野中郁次郎，竹内弘高.创造知识的企业 [M].李萌译.北京：知识产权出版社，2006.

[94]（英）海韦尔·G·琼斯.现代经济增长理论导引 [M].北京：商务印书馆，1999.

[95] 杨君顺，王肖烨.在企业中充分发挥设计管理的作用 [J].包装工程，2005，26(2)：110-112.

[96] 刘树成.经济周期与宏观调控 [M].北京：社会科学文献出版社，2005.

[97] 魏杰.企业前沿问题：现代企业管理方案 [M].北京：中国发展出版社，2001.

[98] 叶万春，万后芬，蔡嘉清.企业形象策划：CIS 导入 [M].大连：东北财经大学出版社，2001.

[99] 饶德江.CI 原理与实务 [M].武汉：武汉大学出版社，2002.

[100] 刘光明.企业文化 [M].北京：经济管理出版社，2002.

[101] 李江帆.第三产业经济学 [M].广州：广东人民出版社，1990.

[102] 魏杰.企业前沿问题——现代企业管理方案 [M].北京：中国发展出版社，2002，3：208-209.

[103] 蒋学模，吴柏麟.高级政治经济学 [M].上海：复旦大学出版社，2000.

[104] 王战.现代设计史 [M].长沙：湖南美术出版社，2001.

[105] 疏梅.设计创新在市场竞争中的作用 [D].合肥：合肥工业大学，2004.

[106] 胡雄飞.企业组织结构研究 [M].上海：立信会计出版社，1996.

[107] 赵克非.哈尔滨动力设备股份有限公司企业制度再造研究 [D].哈尔滨：哈尔滨工程大学，2006.

[108] 海军.中国设计产业竞争力研究 [J].设计艺术：山东工艺美术学院学报，2007（2）.

[109] 谢杜萍，潘瑾.中国设计产业的问题及对策研究 [J].企业导报，2011（16）.

[110] 吴为善，陈海燕，蔡三发.CI 的策划与设计 [M].上海：上海人民美术出版社，2001.

[111] 沈法，雷达，麦秀好.浙江省工业设计产业发展的问题与对策研究 [J].西北大学学报：自然科学版，2012（6）.

[112]（法）贝纳尔·萨拉尼耶.市场失灵的微观经济学 [M].上海：上海财经大学出版社，2004.

[113]（美）罗伯特·S·平狄克，丹尼尔·L·鲁宾费尔德.微观经济学 [M].第 7 版.北京：中国人民大学出版社，2009.

[114] 董炳和，谭筱清．商标法体系化判解研究 [M]．武汉：武汉大学出版社，2008．
[115] 王丽君．创意产业集群的形成因素研究 [D]．北京：北京交通大学，2007：26．
[116] （日）稻盛和夫．阿米巴经营 [M]．陈忠译．北京：中国大百科全书出版社，2009．
[117] 高亮，职秀梅．设计管理 [M]．长沙：湖南大学出版社，2011．
[118] 檀润华．创新设计——TRIZ：发明问题解决问题 [M]．北京：机械工业出版社，2002．
[119] 郭辉勤．创意经济学 [M]．重庆：重庆出版社，2007．
[120] 张京成．中国创意产业发展报告 [M]．北京：中国经济出版社，2007：12．
[121] 胡君辰，郑绍濂．人力资源开发与管理 [M]．上海：复旦大学出版社，1999．
[122] 柴邦衡．设计控制 [M]．北京：机械工业出版社，2001．
[123] 尹定邦．设计学概论 [M]．湖南科学技术出版社，2003．
[124] 邱静．谈创意产业发展中的知识产权保护问题 [J]．吉林省经济管理干部学院学报，2007（4）．
[125] 张广良．外观设计的司法保护 [M]．北京：法律出版社，2008．
[126] 国家知识产权局条法司．新专利法详解 [M]．北京：知识产权出版社，2001．
[127] 程永顺．外观设计专利保护实务 [M]．北京：法律出版社，2005．
[128] 郗建业．设计师的风格与个性 [J]．包装工程，2002，6：89-91．
[129] 袁金戈．艺术设计人才的基本素质与培养 [J]．湖南包装，2004，2．
[130] 李龙生．艺术设计概论 [M]．安徽美术出版社，1999．
[131] 朱彦．论基础图案的教学方向 [J]．浙江工艺美术，2002，3．
[132] 陶万样．广告设计的灵魂——创意 [J]．中国科学教育，2004，11．
[133] 简新华．产业经济学 [M]．武汉：武汉大学出版社，2002．
[134] 国务院法制办公室．中华人民共和国专利法配套规定 [M]．北京：中国法制出版社，2010．
[135] 张寅．韩国文化创意产业的发展模式 [J]．中国投资．2006（6）．
[136] 吕淑琴．知识产权法律小词典 [M]．上海：上海辞书出版社，2006．
[137] （美）理查德·佛罗里达．创意新贵：启动新新经济的著英势力 [M]：邹应缓译．台北：宝鼎出版社，2003．
[138] （美）菲利普·科特勒，加里·阿姆斯特朗．市场营销教程 [M]．俞利军译．北京：华夏出版社，2000．
[139] 张展，王虹．产品设计 [M]．上海：上海人民美术出版社，2003．
[140] 刘稚．著作权法实务与案例评析 [M]．北京：中国工商出版社，2003．
[141] 徐则荣．创新理论大师熊彼特经济思想研究 [M]．北京：首都经济贸易大学出版社，2006．
[142] 肖雁飞．创意产业区发展的经济空间动力机制和创新模式研究 [D]．上海：华东师范大学，2007．
[143] 魏群．商业广告策划与设计系统研究 [D]．武汉：武汉理工大学，2005．
[144] 朱莉莉．品牌传播之设计观 [D]．武汉：武汉理工大学，2005．

[145] 张京成. 中国创意产业发展报告 [M]. 北京：中国经济出版社，2010.

[146] 姜毅然. 以市场为导向的日本文化创意产业 [M]. 北京：人民出版社，2009.

[147]（美）约瑟夫·H·博耶特，杰米·T·博耶特. 经典营销思想 [M]. 杨悦译. 北京：机械工业出版社，2004.

[148] 芮明杰，刘明宇. 产业链整合理论评述 [J]. 产业经济研究，2006(3)：60-66.

[149] 王怡. 房地产项目全过程营销管理研究 [D]. 哈尔滨：哈尔滨工业大学：管理科学与工程，2003.

[150] 康小明，向勇. 产业集群与文化产业竞争力的提升 [J]. 北京大学学报：哲学社会科学版，2005(2)：17-21.

[151] 刘蔚，郭萍. 文化产业的集群政策分析 [J]. 江汉大学学报：社会科学版，2007(12)：60.

[152] 张德，吴剑平. 企业文化与 CI 策划 [M]. 北京：清华大学出版社，2000.

[153] 程艳霞，马慧敏. 市场营销学 [M]. 武汉：武汉理工大学出版社，2008.

[154] 惠碧仙，王军旗. 市场营销：基本理论与案例分析 [M]. 北京：中国人民大学出版社，2002.

[155] 徐斌. 规模经济、范围经济与企业一体化选择——基于新古典经济学的解释 [J]. 云南财经大学学报，2010(2)．

[156]（英）迈克尔·J·贝克. 市场营销百科 [M]. 李垣译. 沈阳：辽宁教育出版社，2001.

[157] 蔡燕农. 市场营销案例分析 [M]. 北京：中国物资出版社．

[158]（美）菲利普·科特勒，托马斯·海斯，保罗·N·布卢姆. 专业服务营销 [M]. 俞利军译，北京：中信出版社，2003.

[159] 惠宁. 知识溢出的经济效应研究 [J]. 西北大学学报：哲学社会科学版，2007(1)：25-29.

[160] 钱磊. 试论创意的基本命题及其逻辑关系 [D]. 武汉：武汉理工大学，2009.

[161] 王宇红，贺瑶. 创意产业发展的知识产权保护体系研究——以西安创意产业为例 [J]. 中国科技论坛，2009（5）：44-48.

[162]（美）迈克尔·波特. 竞争优势 [M]. 北京：华夏出版社，2005：197-207.

[163] 孟建，赵元珂. 媒介融合：作为一种媒介社会发展理论的阐释 [J]. 新闻传播，2007 (2)：14-17.

[164] 梁芳，赵瑞平. 创意产业发展的实证分析与理论探究 [J]. 经济论坛，2006(15)：67-68.

[165] 英国文化传媒与体育部. 2011 年创意产业报告 [M].London.DCMSPress，2001：5-10.

[166] 郑洪涛. 基于区域视角的文化创意产业发展研究 [D]. 开封：河南大学，2008：165.

[167] 厉无畏. 创意产业新论 [M]. 上海：东方出版中心，2009.

[168] 叶新. 美国经济中的版权产业：2004 年报告 [J]. 出版广角，2005(1)：71-73.

外文文献：

[1] Andrews, Kenneth R.The Concept of Corporate Strategy[M].Homewood：Richard D. Irwin Inc, 1987.

[2] Albrecht, Karl.Creating Leaders for Tomorrow[M].Portland：Productivity Press, 1995.

[3] Ackoff, Russell L.A Concept of Corporate Planning[M].New York：John Wiley & Sons, 1970.

[4] Andrews, Kenneth R.Ethics in Practice：Managing the Moral Corporation[M]. Boston：Harvard Business School Press, 1989.

[5] Bennis, Warren.Leaders on Leadership：Interviews with Top Executives[M].Boston：Harvard Business School Press, 1992.

[6] Barnard, Chester I.The Functions of the Executive[M].Boston：Harvard University Press, 1968.

[7] Augustine, Norman R.Managing Projects and Programs[M].Boston：Harvard Business School Press, 1989.

[8] Blanchard, Kenneth Johnson, Spencer.The One-Minute Manager[M].New York：William Morrow and Company, 1982.

[9] Briner, Wendy Geddes, Michael.Project Leadership[M].Worcester：Gower Publishing Inc, 1996.

[10] Cross, Nigel.Developments in Design Methodology[M].New York：John Wiley & Sons, 1984.

[11] Erickson, Steve M.Management Tools for Everyone：Twenty Techniques[M].New York：Petrocelli Books, 1981.

[12] Drucker, Peter F.The Effective Executive[M].New York：Harper & Row, 1966.

[13] Daniels, William R.Group Power II：A Manager Guide to Conducting Regular Meetings[M].San Diego：University Associates Inc, 1990.

[14] Fisher, Roger Ury, William.Getting to Yes: Negotiating Agreement Without Giving[M].New York：Penguin Books Ltd, 1981.

[15] Gellerman, Saul W.Motivating Superior Performance[M].Portland：Productivity Press, 1994.

[16] Germane, Gayton E.The Executive Course[M].Reading：Addison-Wesley, 1986.

[17] J Christopher Jones.Design Methods：Seeds of Human Futures[M].New York：John Wiley & Sons, 1981.

[18] Holt, Knut.Product Innovation Management[M].London：Butterworths, 1983.

[19] Hollins, Bill Pugh, Stuart.Successful Product Design[M].London：Butterworth & Company Ltd, 1990.

[20] Kao John.Jamming[M].New York：Harper Business, 1996.

[21] Keen, Peter G W.The Process Edge[M].Boston：Harvard Business School Press, 1997.

[22] Harry Levinson.Designing and Managing Your Career[M].Boston：Harvard Business School Press, 1989.

[23] John P Kotter.Power and Influence：Beyond Formal Authority[M].New York：The Free Press, 1985.

[24] John P Kotter.Leading Change[M].Boston：Harvard Business School Press, 1996.

[25] Livingstone, John Leslie.The Portable MBA in Finance and Accounting[M].New York：John Wiley & Sons, 1992.

[26] McDonald, Malcolm and Leppard, John.The Marketing Audit[M].London：Butterworth-Heinemann Ltd, 1991.

[27] Porter, Michael E.Competitive Advantage：Creating and Sustaining Superior Performance[M].New York：The Free Press, 1985.

[28] Nadler, Gerald Hibino, Shozo.Breakthrough Thinking[M].Rocklin：Prima Publishing & Communication, 1990.

[29] Peters, Tom, The Circle of Innovation: You Can Shrink Your Way to Greatness. New York：Alfred A. Knopf Inc, 1997.

[30] Schein, Edgar H.Organizational Culture and Leadership[M].San Francisco：Jossey-Bass Inc, 1992.

[31] Richards, Max D.Setting Strategic Goals and Objectives[M].St. Paul：West Publishing Co, 1986.

[32] McGregor, Douglas.Leadership and Motivation[M].Cambridge：The MIT Press, 1966.

[33] Briner, Geddes, Hasting.Project Leadership[M].Gower Publishing lnc, 1990.

[34] Yang Kai.Design for Six Sigma：a roadmap for product development[M].McGraw-Hill, 2003：9-21.

[35] Victor Papanek.Design for the Real Word[M].London,1974.

[36] Bryan Lawson.How Designers Think[M].London：The Architectural Press Ltd, 1980.

[37] Simor Jervis.Dictionary of Design & Designers[M].New York：The Facts on File, 1984.

[38] DCMS.RePorts of Creative industry[M].London：DCMS Press, 2001.

[39] John Howkins.The Creative Economy [M].London：Penguin Group, 2001.

[40] Polanyi.Personal Knowledge [M].London：Routledge, 1958.

[41] Richard E Caves.Creative Industries：Contracts between Art and Commerce [M].Harvard University Press, 2002.

[42] R Florida.The Rise of the Creative Class：And How it's Transforming Work[M].New York：Routledge, 2002.

[43] Peter, Maigers.Multinational firms and technology transfer[J].Scandinavian Joumal of

Economies, 1995.

[44] Balachandra R, Friar J H.Factors For Success In R&D Projects And New Product Innovation: A Contextual Framework [J].Engineering Management, 1997, 44 (3).

[45] Cooper R G, Kleinschmidt E J.Resources Allocation In The New Product Development Process[J].Industrial Marketing Management, 1998, 17..

[46] Richard Florida,Irene Tinagli.Europe in the Creative Age[M].New York:Basic,2004:2.

[47] Mark Armstrong, John Vickers.Competitive Price Discrimination [J].The RAND Journal of Economics, 2001.

[48] Schelling Thomas.The Strategy of Conflict[M].Harvard University Press, 1960.

[49] Porter M E.Clusters and New Economics of Competition[J].Harvard Business Review, 1998, 98.

[50] Paluo Mesalry.The vision design: The role Played by image in advertisement[M]. Rockport publishers Inc, 2000.

[51] P Romer.Increasing Returns and Long-Run Growth[J].Journal of Political Economy, 1986, 94 (5).

[52] R Solow. A Contribution to the Theory of Economic Growth[J].Quarterly Journal of Economics, 1956 (2).

[53] C Sekar.Externality effects of common property resource degradation[J] .Indian Society of Agricultural Economics, 2001.

[54] Ellis S Howard, William Fellner.External Economies and Diseconomies[J].American Economic Review, 1943.

[55] Cheung, Steven N S.The Structure of a Contract and the Theory Non-Exclusive Resource[J].Journal of Law and Economics, 1970.

[56] Xiao Kai yang, Jeff Borland.A Microeconomic Mechanism for Economic Gorwth[J]. Jounral of Political Economy, 1991 (3).

[57] Solow R.Technical Change and the Aggregate Production Function[J].Review of Economic and Statistics, 1957.

[58] Arrow K.The Economic Implications of Learning by Doing[J].Review of Economic Studies, 1962.

[59] Uzawa H.Optimal Technical Change in a Aggregative Model of Economic Growth[J]. International Economic Review, 1965.

[60] Aghion P, Howitt P.A Model of Growth through Creative Destruction[J]. Econometrica, 1992.

[61] Eicher T, Garcia Penalosa C.Endogenous Strength of Intellectual Property Rights: Implications for Economic Development and Growth[J].European Economic Review, 2008.

[62] Yuichi Furukawa.Intellectual Property Protection and Innovation: An Inverted-U Relationship[J].Economics Letters, 2010.

[63] Long J, C I Plosser.Real business cyeles[J].Journal of Political Economy, 1983.

[64] Stigler G.The theory of economic regulation[J].Bell Journal of Economics, 1971.

[65] Walters C G, Paul G W. Consumer behavior : An integrated framework [M].R D Irwin, 1970.

[66] Engel J F, Blackwell RD, Miniard P W.Consumer behavior 8thed [M].Fort Worth : Dryden Press, 1994.

[67] Howard J A, Sheth J N.The Theory of Buyer Behavior [M].New York : John Wiley & Sons, 1969.

[68] C Freeman.The Economics of Industrial Innovation[M].The MIT Press, 1982.

[69] Amartya Sen.Personal Utilities and public Judgments : or What's Wrong with Welfare Economics? [J].Economic Journal, 1979.

后 记

　　基于经济学理论的设计学系统研究，是由我同具有经济学和管理学背景的荆懿、金璐老师合作介入，并在前期局部研究基础上耗时两年多，反复修改至今才系统编辑成《设计经济学》一书。该书是论述设计诸专业和经济关系的著作，阐述了设计经济的基本概念、作用和方法，系统地向读者介绍了建立设计经济学的基本框架所依据的经济学基本原理，阐明了设计经济学对政府管理意识和企业经营的重要性、必要性，系统地介绍了设计经济学的基本研究内容，探索了设计诸专业对经济发展的贡献以及和经济各领域之间的相互关系，解析了设计诸专业在国民经济中的地位和作用。

　　本书主要是为设计类研究生提供理论研究参考，也是大学设计类、管理类学生的参考教材，同时可作为企业管理人员，新产品开发负责人，设计师在产品设计、开发与管理实践方面的参考书，也可供大学设计理论教学人员参考使用。本教材是吸收当代最新相关资料，因此是具有较强的时代特征的参考教材，注重学术性，它瞄准设计经济学的前沿，适应时代的要求和社会的需要，系统地整理、发掘和研究设计经济学的新理论，并将设计经济学理论与具体实践案例相结合。

　　设计诸专业属性之一是实践性很强。本书不仅构建了系统的理论框架，更结合大量的案例和分析，深入浅出地、直观地介绍了设计与经济关系等诸方面的基本知识，使设计经济的实践内涵具有较强的可理解以及可操作性。该书通过对设计的商品属性、设计产品的消费、设计的成本与收益、设计技术进步与经济增长、设计市场，设计的知识产权保护、设计营销与管理、设计在国民经济中的地位和作用等章节的实际案例列举与分析，加以大量的统计数据作为辅助资料，对广大设计企业管理者和设计师如何正确地理解设计，正确地选择设计方向和设计策略，如何有效地利用设计资源并发挥出设计的最大价值，以及从微观和宏观的角度理解设计都具有一定的指导作用。

　　另外，尽管有些和设计密切相关的学科在国内的学科划分标准中不隶属于一级学科设计学，但是与设计学却有着千丝万缕的联系、相关性以及相似性，故在本书中也列举了不少的相关内容和例子，比如一级学科建筑学的相关例子。事实上，很多国家对于学科的属性和划分标准都有很大的不同，就是建筑设计专业开设的侧重点也不尽相同。比如在我国，建筑设计专业除了在理工科院校以及综合大学开设，在近些年也开始在美术学院生根开花，例如：中央美术学

院开设建筑学院,中国美术学院开设建筑学院等,并在国内其他美院呈蔓延扩大之势。美术学院的建筑设计专业和理工科院校的建筑设计专业绝对不是一个版本。

编写这本《设计经济学》设计理论参考教材,还要感谢我的部分研究生黄靖淞、朱继刚、潘冰、杨凯雯、王振亮、孙伟等,他们参与了该书的文字资料和图片资料的收集工作。在编写本书的过程中,还参阅了大量专家、学者的书籍和文献资料,引用的图、文资料均在脚注中注明并附参考文献,在此深表谢意。

在这里,还有要感谢美国洛杉矶艺术中心设计学院终身教授王受之先生为本系列丛书写序,以及清华大学美术学院鲁晓波教授、武汉理工大学设计学院陈汗青教授、中国美术学院王国梁教授、清华大学美术学院林乐成教授、田青教授对于本系列丛书的支持和帮助。我曾经分别在大学、硕士研究生和博士研究生阶段受教于以上诸位先生,并不断得到他们的各种帮助,使我惶惶然始终不敢懈怠。还要感谢我在清华大学美术学院就读时期的大学同学和校友杨先艺教授(现任教于武汉理工大学设计学院)以及赵农教授(现任教于西安美术学院)对本系列丛书出版给予的大力支持和帮助。先艺兄更是将两本大作放在本系列丛书出版,鼎力支持。更要感谢中国建筑工业出版社十多年的长期支持与合作,使得我们有更多机会将自己的教学和研究心得出版面世,或对社会有所用。

因为并无该项研究的系统先例做参考,故本书在写作过程中探索的成分较多。正因为如此,限于我们的研究水平,该书的错误和纰漏一定在所难免。因此,我们还需要不断听取理论研究和一线设计生产单位各方面的意见,不断完善该系统研究,使之能够对于设计理论教学和研究以及设计生产实践有一定参考价值。若如是,当不负初衷。

<div style="text-align: right;">上海师范大学美术学院　江滨
于上海</div>

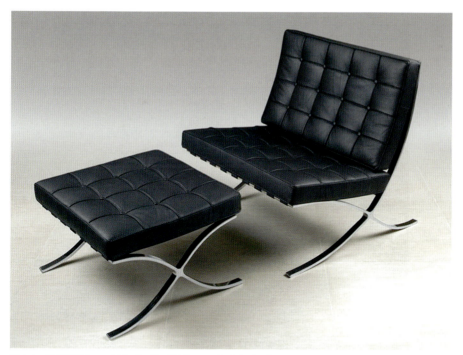

图 2-1 巴塞罗那椅——密斯·凡·德·罗 Mies van der Rohe 设计

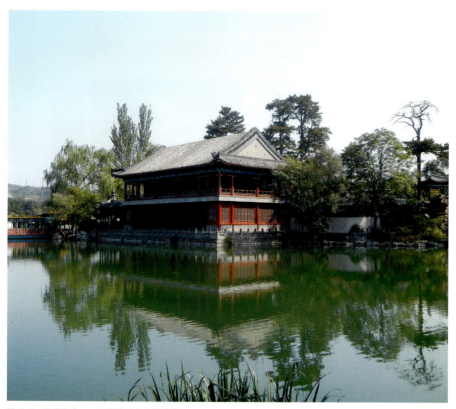

图 2-4 景观设计——承德避暑山庄烟雨楼

图 2-6 服装设计——胡小平,时装设计作品——获第五届法国巴黎时装设计大赛国家奖

图 2-7 三宅一生服装设计作品,注重服装材料的质感和肌理表达,胡小平供稿

图 3-2 苹果 iphone 6 plus

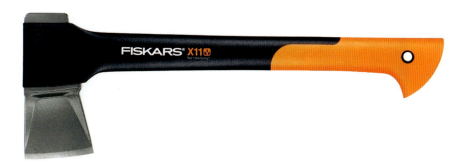

图 3-3 FISKARS 斧头

图 4-1 英法联合研制的协和号超音速客机

图 4-4　新款甲壳虫汽车——大众汽车

图 4-5　可口可乐红色包装

图 4-19　阿迪达斯运动鞋

图 5-4 行驶中的高铁

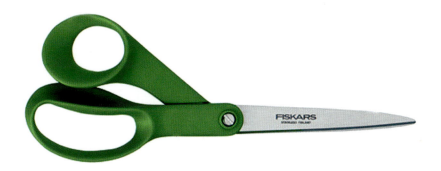

图 5-18 芬兰 FISKARS 剪刀

图 6-2 国家歌剧院室内

图 6-11 香山饭店园林景观

图 7-1 摄影作品,陈复礼——《战争与和平》

图 7-3 美术作品,吴冠中,《春》

图 7-9 现代艺术博物馆建筑设计效果图

图 8-28　LV 腕表

图 9-11　比亚迪"唐"外观